LES RUINES
DE POMPÉI.

SECONDE PARTIE.

LES RUINES
DE POMPÉI

Par F. MAZOIS,

ARCHITECTE, INSPECTEUR GÉNÉRAL DES BATIMENTS CIVILS,
CHEVALIER DE L'ORDRE ROYAL DE LA LÉGION-D'HONNEUR.

SECONDE PARTIE.

PARIS,
IMPRIMERIE ET LIBRAIRIE DE FIRMIN DIDOT,
IMPRIMEUR DU ROI, DE L'INSTITUT ET DE LA MARINE, RUE JACOB, N° 24.

M DCCC XXIV.

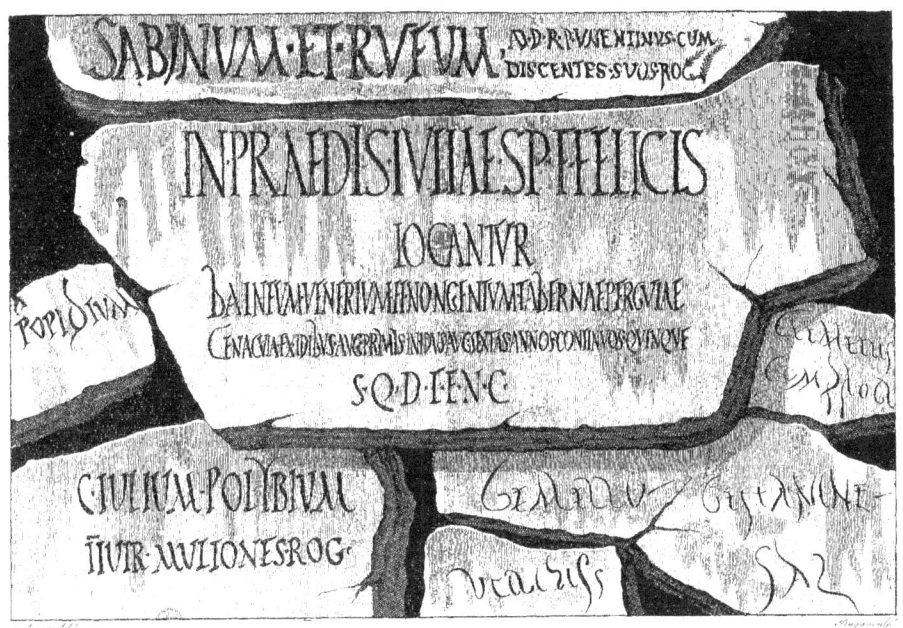

INSCRIPTIONS PEINTES

AVERTISSEMENT.

Cette seconde partie étant destinée aux édifices privés, j'ai cru devoir la faire précéder d'un *Essai sur les habitations des anciens Romains*, accompagné de quelques planches accessoires qui se rattachent à cet ouvrage par la nature des sujets qu'elles présentent. Sans cette dissertation préliminaire, il m'eût été impossible de familiariser le lecteur avec des distributions étrangères à nos usages, et des termes peu usités qui, à chaque instant rappelés dans la description des planches, auroient chaque fois nécessité des digressions et des explications sans fin.

En parcourant le traité et les explications qui vont suivre, on sera peut-être étonné de me voir ranger les maisons de Pompei dans la classe des habitations romaines; car cette sorte de tradition du goût grec, qui domine dans les ornements et les détails de ces intéressantes

AVERTISSEMENT.

ruines, semble avoir accoutumé tout le monde à regarder les maisons de cette ville comme grecques : mais les descriptions données par Vitruve dans son sixième livre appuient mon assertion; et l'existence de l'*Atrium,* bien constatée dans les maisons de Pompei, ne laisse aucun doute à cet égard. D'ailleurs il est facile de comparer leurs plans à ceux des maisons romaines que l'on voit sur les fragments antiques du plan général de Rome, conservés au Capitole[1]. Cette comparaison achèvera de convaincre quiconque pourroit douter de ce que j'avance.

J'aurois pu rendre cette seconde partie plus volumineuse qu'elle ne l'est; mais les habitations de Pompei ont un tel caractère d'uniformité, qu'il eût été fatigant autant qu'inutile de les donner toutes. J'ai choisi les plus intéressantes dans divers genres; et pour les autres, je renvoie au plan général, où elles sont toutes, sans exception, indiquées sur une échelle assez grande pour ne laisser ni incertitude ni regrets.

(1) Voyez la planche I^{re} annexée à l'Essai sur les habitations des anciens Romains.

DISQUE EN BRONZE
APPARTENANT A M^r LE COMTE DE BLACAS

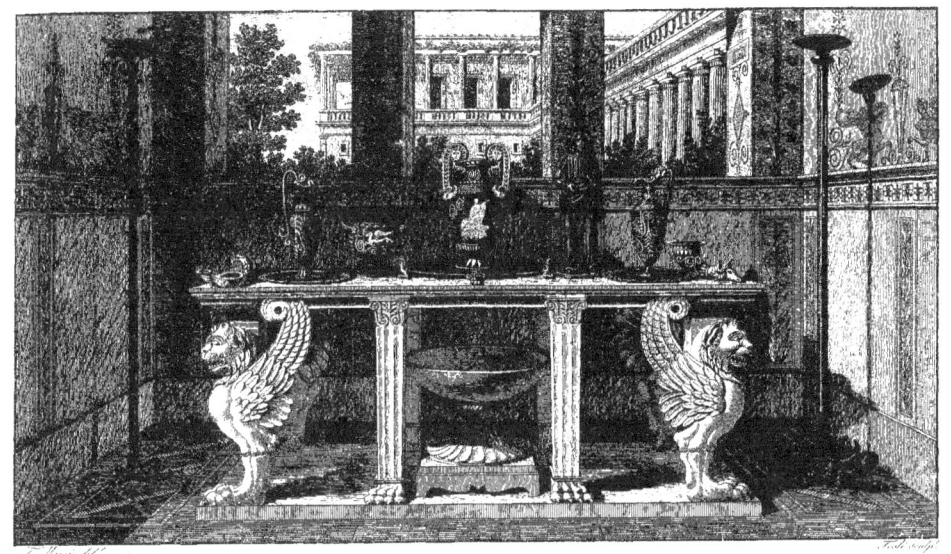

ESSAI

SUR

LES HABITATIONS DES ANCIENS ROMAINS.

Les monuments font partie de l'histoire : élevés par des motifs d'utilité ou de magnificence, modifiés par les lieux, les temps et les usages, ils doivent nécessairement porter l'empreinte du génie de leurs créateurs dans toutes ses périodes; marquer les divers degrés de civilisation, de splendeur ou de décadence des états auxquels ils appartiennent, et dévoiler une foule de choses relatives aux mœurs des siècles qui les virent ériger.

Supposons qu'aucun des historiens de Rome ne fût parvenu jusqu'à nous : les arcs triomphaux qu'elle a dressés par toute la terre n'en attesteroient pas moins ses conquêtes; les ruines de ses temples ne feroient pas moins connoître sa superstition et le nombre infini de ses dieux; ses cirques, ses théâtres, les restes de ses basiliques, de ses portiques; ses tombeaux gigantesques déposeroient contre son luxe, son orgueil, et ses richesses; enfin la vaste étendue de son enceinte signaleroit toujours la capitale du monde et la résidence du peuple-roi.

Mais si les monuments publics, en se rattachant aux usages, aux traditions, aux révolutions des empires, aident à fixer certaines époques, et à connoître la vie publique des peuples, les édifices consacrés aux besoins des particuliers ne sont pas d'un intérêt moins vif; ils offrent le tableau curieux de la vie privée chez les simples citoyens; ils fournissent des documents précieux sur les coutumes, et complètent ainsi l'histoire des mœurs et celle de l'art.

Les édifices publics des Romains, grace aux recherches des savants, aux études des artistes, sont aujourd'hui, presque tous, parfaitement connus; il n'en est pas ainsi des édifices privés. Construits moins solidement que les autres, ils ont dû succomber les premiers sous les efforts du temps et des barbares. Aussi peu-à-peu leurs débris ont-ils presque totalement disparu; et, pendant plusieurs siècles, on a vainement cherché quelques restes d'habitation antique assez bien conservés pour éclaircir les descriptions que les anciens auteurs nous en ont laissées, ou appuyer les conjectures par des exemples[1]. Le marquis Galliani, dans une des notes de sa traduction de Vitruve, manifeste, à cette occasion, le regret qu'il éprouve de ne rencontrer nulle part le moindre vestige de maisons antiques qui pût lui faciliter l'intelligence de son auteur[2]. Des découvertes nouvelles ont enfin répandu quelque clarté sur cette matière; elles m'ont conduit à faire sur les maisons des anciens Romains des observations et des recherches dont je vais tâcher d'exposer ici le résultat.

(1) Venuti (*dell' Antichit. di Roma*, P.ᵉ I.ʳ, c. 7) rapporte que l'on découvrit de son temps, aux environs de Sainte-Marie majeure, une rue antique, qu'il croit avoir été le *Vicus Sucusanus*, ou le *Caput Africæ*. On y trouva une maison dont on ne put reconnoitre autre chose que le mur de face et le commencement de l'escalier.

Pirro Ligorio, dans son volumineux *Dictionnaire d'Antiquités*, ouvrage manuscrit conservé à la Bibliothèque royale de Paris, donne, tome V, le plan d'une ou deux habitations antiques; mais l'on sait combien il est peu sûr de s'en rapporter à cet auteur; et, en considérant les plans, la supercherie, ou du moins l'erreur, devient évidente; ils n'ont absolument rien qui rentre dans le programme des anciennes maisons romaines.

Cammillo Butti, architecte romain, mort vers la fin du dernier siècle, a publié une petite maison antique, découverte dans la Villa Negroni, et décorée des plus rares peintures. On la trouvera à la fin de cet Essai, pl. II.

Près de la voie *Tusculana*, il existe encore les restes d'une habitation antique assez conservée pour en reconnoitre le plan. Elle paroit ici, pour la première fois, planche II. Sur cette même voie, au lieu nommé *Roma Vecchia*, et sur la voie *Appia*, dans un endroit du même nom que le précédent, on trouve les immenses ruines de deux maisons de plaisance: l'une est attribuée à Domitien; l'autre, à Gallien. Cette dernière a été publiée dans le *Parallèle des Monuments anciens et modernes*, par M. Durand; mais elle est tellement ruinée, que l'auteur de cette restauration a été obligé d'avoir plus souvent recours à son imagination qu'à son modèle: l'autre offre des parties intéressantes; je n'ai pas voulu la publier, dans la crainte d'augmenter inutilement cet ouvrage, en y joignant trop d'objets qui lui sont étrangers.

(2) Galliani, ***Traduz. di Vitruv.***, lib. VI, cap. 3, *nota* 1.

Comme je desire que cet Essai prépare à la connoissance des édifices qui font le sujet de cette seconde partie, je tâcherai d'indiquer d'abord les progrès successifs de l'art et du luxe dans les habitations; ensuite je tracerai le programme des maisons des Romains, c'est-à-dire que je décrirai les distributions générales et particulières de leurs plans.

Vitruve, en traitant de l'origine de l'architecture[1], parle des premières habitations, et de la manière dont elles furent construites. Comme dans tous les temps et chez tous les peuples les mêmes besoins font naître les mêmes idées, ils doivent conduire à-peu-près aux mêmes résultats; ainsi les huttes des Germains, décrites par Tacite[2], et celles des habitants du nouveau monde, peuvent nous donner une image de ces premiers abris dont l'Architecte d'Auguste nous trace si ingénieusement l'histoire. Mais combien de siècles ne fallut-il pas pour perfectionner ces essais grossiers, et parvenir à leur donner une solidité convenable, des distributions commodes, des décorations analogues, et sur-tout ce rapport parfait, cette proportion si nécessaire entre le tout et les parties, qui est la plus grande difficulté de l'art?

Les Romains n'eurent point à passer par tous les degrés d'une lente civilisation; ils n'eurent pas besoin de travailler péniblement à perfectionner leurs inventions premières. Ce peuple, composé d'étrangers appartenant à des nations avancées déja dans les arts, sortit tout instruit du sein des peuples voisins, comme Minerve du cerveau de Jupiter.

Mais si, dans les premiers édifices publics, les Romains montrèrent quelque connoissance de l'art de bâtir, leurs habitations n'en furent pas moins d'une extrême simplicité; témoin la maison de Romulus, que l'on voyoit encore du temps d'Auguste sur la roche sacrée au Capitole, et qui n'étoit qu'une cabane couverte de chaume[3].

Numa, voulant *amollir et adoucir sa ville, en la rendant, au lieu de aspre*

(1) Vitruv., lib. II, cap. 1.
(2) Tacit., *de Morib. German.*, XVI.
(3) Vitruv., lib. II, cap. 1.
On vient de découvrir, près d'Albano, une quantité d'urnes cinéraires en terre cuite. Ces monuments appartiennent indubitablement aux premiers habitants du Latium, et remontent au-delà de toutes les époques connues de l'histoire d'Italie, puisque le sol où elles se trouvent est entièrement recouvert par des couches épaisses de lave sorties du cratère du mont Albanus, volcan dont les éruptions se perdent dans la nuit des temps. Cette découverte, d'un si grand intérêt pour l'histoire, n'est pas moins précieuse pour l'art; car ces urnes conservent la forme des habitations de ces siècles reculés; elles nous représentent sans doute les cabanes des Aborigènes et des antiques Pélasges, « les toits du pauvre Evandre », *Tecta pauperis Evandri* (*Æneid.*, lib. VIII, 360), et ceux de Numa. Voyez la gravure d'un de ces monuments à la fin de cet Essai, et la description des vignettes.

et belliqueuse qu'elle étoit, plus doulce[1], encouragea les arts, et forma des corporations de ceux qui les exerçoient[2]; la troisième, consacrée aux ouvriers en bâtiment, fut la plus considérable[3].

Bientôt Rome commença à déployer sa puissance naissante; elle agrandit son territoire, et reçut dans son sein des nations entières qui apportèrent à leur nouvelle patrie des ressources nouvelles et des connoissances plus étendues. Les Etrusques ou Tyrrhéniens eurent particulièrement une grande influence sur les progrès des arts chez les Romains. Ce ne fut même que sous le règne de Tarquin l'ancien, Grec d'origine, mais né en Etrurie, que Rome vit élever, pour la première fois, de véritables monuments. Il fit détruire les anciennes murailles construites, à la manière des Pélasges, de blocs irréguliers; et, à leur place, il éleva des remparts de pierres de taille posées régulièrement, et dont chacune faisoit la charge d'un chariot[4]. Enfin Tarquin soumit douze villes de l'Etrurie[5]; et, riche de ses conquêtes, fort des ressources que lui offroit leur civilisation, il commença dès-lors ces immortels travaux souterrains[6], et ce Capitole bâti pour l'éternité[7], qui, après avoir été le berceau de la puissance de Rome, est encore, aujourd'hui, le dernier asile des débris de sa grandeur.

Le mélange des peuples étrusques avec les Romains leurs vainqueurs acheva d'introduire à Rome les mœurs et les arts de l'Etrurie; et ce fut probablement à cette époque que l'on commença à adopter les distributions intérieures que présentèrent, depuis, les maisons romaines : car Tarquin, ayant fait construire à Rome le premier *forum* régulier que cette ville ait possédé; il l'entoura de boutiques[8] auxquelles il dut joindre les dépendances nécessaires à ceux qui les occupoient. Or, élevé chez les Toscans et se servant toujours d'artistes de cette nation, il aura sans doute donné à ces habitations quelques unes des distributions en usage dans l'Etrurie; par la suite,

(1) Plutarq., *Vie de Numa*, XIII. (Amyot.)
(2) *Ibid.*
(3) Cette corporation s'appeloit *Collegium Fabrorum*; elle comprenoit différentes professions, les *œdificatores*, entrepreneurs de bâtiments; les *structores*, maçons, autrement appelés *cœmentarii*; les *ferrarii*, serruriers; les *dendrophores*, qui abattoient les arbres et les transportoient où on en avoit besoin; les *tignarii*, charpentiers; les *tectores*, couvreurs; les *marmorarii*, marbriers, etc. Voyez Sigon., *de Antiq. Jur. Civil Rom.*, lib. II, c. 17; et Grut., *Inscript. antiq.*, pars I, tom. II, p. 1117, et pars II, tom. I, p. 740, 742, 744, 746.

(4) Dionys. Halicarn., lib. III. C'est de cette manière que sont construites les murailles de Cortone et de plusieurs autres villes de la Toscane. On voit dans les substructions du Capitole et de la *Cloaca maxima* d'assez beaux restes de ce genre de construction.
(5) Dionys. Halicarn., lib. III.
(6) L'égout nommé *Cloaca maxima*.
(7) Plin., *Nat. Hist.*, lib. XXXV, c. 15.
(8) Tit. Liv., lib. I; Dionys. Halicarn., lib. III.

on se sera plu à les imiter, et elles seront devenues ainsi le type de tous les autres édifices de ce genre. En effet, Varron[1] et Festus[2] s'accordent à donner une origine étrusque aux principales divisions des habitations romaines, et les parties qui portent des noms grecs ne sont guère que des accessoires introduits par le luxe, lorsque la discipline antique cessa d'être en vigueur.

Les maisons romaines furent, dans les premiers temps, simples comme les mœurs de ceux qui les habitoient[3]. Le domaine champêtre d'un sénateur embrassoit alors moins de terrain que n'en occupèrent, depuis, les cabinets particuliers de quelques empereurs[4]. Les habitations n'étoient point chargées de décorations futiles; on n'y voyoit aucune matière précieuse, aucune statue; leurs plus beaux ornements étoient des trophées d'armes enlevées à l'ennemi[5]; et, même pendant les cinq premiers siècles de la fondation de Rome, elles ne furent point couvertes de tuiles, mais simplement de planches ou de bardeaux[6]. La seule chose qui, dans le commencement de la république distinguât la maison d'un triomphateur de celle d'un simple citoyen, c'étoit le privilége accordé au propriétaire par le sénat d'avoir des portes ouvrant en-dehors sur la voie publique[7]; quant à leur grandeur, on peut en juger par celle de Valerius Publicola, qui donnoit tant d'ombrage au peuple; il suffit à son maître d'une seule nuit pour la raser complètement : c'étoit cependant la plus belle de la ville[8].

Les murs des maisons furent d'abord construits en briques crues[9], en pan

(1) Varro., *de Ling. lat.*, lib. IV.

(2) Fest., *de verb. signific. apud Paul Diacon.*

(3) Les édifices privés devoient nécessairement être à cette époque d'une extrême simplicité, car la ville n'étoit guère habitée que par les gens de métiers ou sans propriétés rurales. Les patriciens et les gens riches vivoient à la campagne. Horace les appelle *agricolæ prisci* (*Epist.* 1, lib. II). Selon Varron (*de Re rust.*, lib. I, c. 13), leurs habitations champêtres l'emportoient de beaucoup sur celles qu'ils avoient à la ville, où ils ne venoient ordinairement que pour les assemblées et les jours de marché. C'est pour cela que l'on donna le nom de *viatores*, voyageurs, aux officiers chargés de convoquer le sénat, parcequ'en effet ils étoient obligés de faire d'assez longs voyages pour se transporter chez les sénateurs, qui habitoient tous hors de Rome.

(4) Plin., *Nat. Hist.*, lib. XXXVI, cap. 15.

(5) *Ibid.*, lib. XXXV, cap. 12.

(6) *Ibid.*, lib. XXXVI, cap. 2. Les bardeaux sont de petits ais de bois menus et taillés en forme de parallélogramme, dont on se sert pour remplacer l'ardoise ou la tuile. Les Grecs faisoient usage de bardeaux dans les constructions rurales : cette couverture se nommoit καλυμματα.

(7) Plin., *Nat. Hist.*, lib. XXXVI, cap. 15. Les maisons grecques avoient leurs portes ouvrant en-dehors (Winckelm., *Remarq. sur l'Archit. des anciens*, pag. 56). Chez les Romains, il n'en étoit point ainsi.

(8) Plutarq., *Vie de Publicola*, XVIII.

(9) Ces briques étoient faites de terre glaise, ou d'argile mêlée à de la paille; on les faisoit ensuite sécher au soleil (Vitruv., lib. II, c. 3): elles se décomposoient facilement lorsqu'elles étoient exposées à l'action du soleil ou de l'humidité (Pausan., lib. VIII).

de bois rempli en maçonnerie¹, ou enfin en briques cuites. Or, comme les lois Ædiles défendoient de donner aux murailles, et particulièrement aux murs mitoyens, plus d'un pied et demi d'épaisseur², on ne pouvoit élever qu'un seul étage sur d'aussi foibles constructions³; et, pour obtenir dans un terrain circonscrit le nombre de pièces nécessaires, on étoit forcé d'en restreindre les dimensions. Mais, la population continuant à s'accroître, on fut obligé de renoncer aux constructions uniquement de briques⁴, pour élever des maisons de plusieurs étages en pierres de taille, en moellons, et en briques renforcées de chaînes de pierres⁵. Ces édifices furent, dès-lors, terminés par une terrasse nommée *solarium*⁶, où l'on venoit jouir du soleil pendant l'hiver, de la fraîcheur des soirées pendant la belle saison, et des magnifiques aspects qu'offrent la ville et la campagne de Rome⁷. Les Romains aimoient aussi à y prendre leur repas du soir; ce qui fit donner au dernier étage des maisons le nom de *cœnaculum*⁸. Peu-à-peu on en vint à construire des habitations d'une telle hauteur, qu'Auguste se vit forcé de rendre une ordonnance à ce sujet. Comme ces édifices, trop élevés, privoient les rues d'air et de clarté, et qu'ils pouvoient occasioner des accidents par suite des tremblements de terre, des inondations⁹, ou des incendies¹⁰,

(1) Cette manière de bâtir est fort désapprouvée par Vitruve : « Je voudrois, dit-il, qu'elle n'eût jamais « été inventée » (lib. II, cap. 8).

(2) 1 Pied 4 pouces 3 lignes ⁶/₁₀ mesure de Paris, selon l'évaluation que j'ai proposée tome I, page 42. Cette mince épaisseur favorisoit aussi les voleurs, qui s'introduisoient dans les maisons en perçant les murailles (Lucian., *Asino*, tom. II, pag. 71).

(3) Vitruv., lib. II, cap. 8; et Plin., *Nat. Hist.*, lib. XXXV, cap. 15.

(4) Il est évident que la fin du XIV⁰ chapitre du XXXV⁰ livre de l'histoire naturelle de Pline n'est qu'un extrait du VIII⁰ chapitre du II⁰ livre de Vitruve. On évitoit de bâtir en briques dans la construction des édifices privés, à cause de la loi qui fixoit l'épaisseur des murs; mais, lorsqu'il s'agissoit de monuments publics dont la loi ne parloit point, on se servoit de briques. Vitruve fait l'éloge de cette manière de bâtir; et il rapporte que l'usage étoit d'apprécier les murs extérieurs en pierres, non précisément sur le prix qu'ils avoient coûté à élever, mais à raison de ¹/₈₀ de moins par chaque année écoulée depuis leur érection; tandis qu'à l'égard des murs de briques, regardés comme indestructibles, il suffisoit qu'ils eussent conservé leur aplomb pour être toujours estimés d'une valeur égale à ce qu'ils coûtèrent lorsqu'on les construisit.

(5) Vitruv., lib. II, cap. 8.

(6) Isidor., *Origin.*, lib. XV, cap. 3; et Pollux., *Onomast.*, cap. VIII, 5. Comme on établit aussi sur ces terrasses de petites treilles, on leur donna le nom de *pergulæ*.

(7) Vitruv., lib. II, cap. 8.

(8) Varro., *de Ling. lat.*, lib. IV. Les appartements des étages supérieurs, situés sous ces terrasses dont on vient de parler, n'étoient guère habités que par des gens peu fortunés. Un passage de Plutarque (*Vie de Sylla*) nous apprend que, vers la fin de la république, un pareil appartement, dans une maison médiocre, se louoit 2,000 sesterces, environ 200 francs de notre monnoie.

(9) Les inondations causoient beaucoup de dommages à Rome, et y ruinoient une grande quantité d'édifices. Ces malheurs excitèrent la sollicitude de Tibère (Tacit., *Annal.*, lib. I, 76). Auguste chercha aussi à y porter remède (Sueton., *Aug.*, 30).

(10) On prenoit généralement à Rome peu de précaution pour les incendies; ce fut Auguste qui, le pre-

il fixa leur plus grande hauteur à 70 pieds¹, que Trajan réduisit à 60².

Vers la fin de la république, les Romains naturalisèrent chez eux les arts de la Grèce; et, oubliant tout-à-fait l'antique sévérité de leurs mœurs, ils s'abandonnèrent au goût des plaisirs et aux habitudes du luxe, que leurs immenses richesses leur donnoient le moyen de satisfaire. Les palais s'agrandirent; on commença à les orner plus richement; et les matières précieuses, autrefois réservées pour les temples des dieux, furent prodiguées dans les édifices privés. Lucius Cassius fut le premier qui décora sa maison avec des colonnes de marbre étranger; elles étoient au nombre de six, et hautes seulement de 12 pieds³. Cette magnificence, blâmée alors, fut surpassée bientôt par Marcus Scaurus, qui plaça dans son *atrium* des colonnes hautes de 38 pieds⁴. Mamurra ne se contenta pas d'employer les plus beaux marbres aux colonnes qui décoroient sa maison, il en revêtit encore les murailles, et cet exemple fut souvent imité depuis⁵. Mais, si l'on veut avoir une idée des progrès rapides que fit à cette époque le luxe des bâtiments, il suffira de considérer que, l'an 676 de Rome, la maison de Lépidus étoit la plus belle de toutes, et que, trente-cinq ans plus tard, elle n'étoit pas la centième⁶. Les palais que l'on citoit alors pour leur magnificence étoient ceux de Lucius Crassus et de ce Quintus Catulus qui partagea avec Marius la gloire d'avoir vaincu les Cimbres; cependant, quelque belles que fussent ces habitations, elles le cédoient en somptuosité à celle de Caïus Aquilius, simple chevalier romain⁷. On a un aperçu de la valeur de pareils édifices par le prix que Publius Clodius mit à une maison qu'il paya plus d'un million et demi de nos livres⁸, et par l'offre que Domitius Ahenobarbus, étant censeur, fit à son collègue Crassus, auquel il proposa, selon Pline, près de dix millions de sa maison⁹.

mier, établit des gardes chargées de veiller à cet effet pendant la nuit (Sueton., *Aug.*, 30). Telle étoit la superstition des Romains qu'ils imaginoient préserver leurs habitations des ravages du feu, en écrivant certaines paroles magiques sur les murailles (Plin., *Nat. Hist.*, lib. XXVIII, cap. 2).

(1) Strab., lib. V. Environ 64 pieds 8 pouces 2 lign. de Paris.

(2) Aurel. Vict., *in Epit.* Environ 55 pieds 1 pouce de Paris.

(3) Plin., *Nat. Hist.*, lib. XXXVI, cap. 4.

(4) Plin., *Nat. Hist.*, lib. XXXVI, cap. 2. Ce goût pour les colonnes, qui ruinoit les particuliers, fut, dans une occasion, une ressource pour l'état : lors de la guerre entre César et Pompée, on mit une taxe sur les colonnes (J. Cæs., *de Bell. civil.*, lib. III). Quelque temps après, César, devenu dictateur, rétablit cet impôt dans ses lois somptuaires (Cicer., *ad Attic.*, lib. XIII, epist. 6).

(5) Plin., *Nat. Hist.*, lib. XXXVI, cap. 6.

(6) *Ibid.*, cap. 15.

(7) *Ibid.*, lib. XVII, cap. 1.

(8) *Ibid.*, lib. XXXVI, cap. 15.

(9) Les loyers devoient être assez chers à Rome, puisque la taxe perçue par le fisc sur le loyer des habitations s'élevoit, pour le terme moyen, à 2,000 sesterces, environ 400 francs (Sueton., *Cæs.*, 38). Cependant les prix devoient varier selon la situation des

Or, il est à remarquer qu'elle étoit la moins belle des trois que je viens de citer plus haut.

Vers le même temps, Lucullus, enrichi d'une partie des trésors de l'Asie, étaloit un faste oriental aux yeux des Romains. Il se bâtit à Rome un palais d'une étonnante magnificence, et tellement agréable, que, long-temps après, ses jardins étoient encore les plus beaux que les empereurs possédassent[1]. Il eut en outre, aux environs de la ville et dans les provinces, de superbes retraites. Celle qu'il fit construire sur la côte de Naples, et dont on voit encore les restes au pied des collines de Pausilype, avoit exigé des travaux si considérables, qu'ils lui valurent le nom de Xerxès[2].

Construire de toute part des palais et des maisons de plaisance étoit devenue la passion des Romains. Varron dit à cet égard : « On bâtissoit, autre-« fois, selon l'utilité; aujourd'hui, c'est pour satisfaire des caprices extra-« vagants[3] ». Les hommes graves étoient, comme les autres, entraînés par la mode. Rien de plus singulier que de voir Cicéron, dans les circonstances les plus critiques, presque autant occupé des embellissements de sa *villa* de Tusculum, de son temple à Tullie, et de son architecte Chrysippus, que des affaires de la république expirante[4]. Ceux mêmes qui blâmoient ces excès ne laissoient pas de les imiter; témoin Salluste qui se rendit célèbre par la beauté de ses maisons et de ses jardins, quoiqu'il eût déclamé contre *ces palais immenses semblables à des villes*[5]. Il paroit cependant qu'un bon nombre d'esprits justes reprochèrent ce déréglement à leur siècle, et opposèrent quelque résistance à ce goût effréné pour les bâtiments, qui gagnoit insensiblement toutes les classes. Horace disoit à ses concitoyens : « Les im-« menses édifices dont vous couvrez les campagnes ne laisseront bientôt plus « un arpent à la charrue[6] ». Mais on admira les vers du poëte sans profiter de ses leçons.

Auguste donna l'exemple de la simplicité; et, s'il éleva de grands monu-

édifices; et il y avoit des quartiers de la ville où on pouvoit se loger avec peu de dépense : la preuve en est dans le reproche adressé à Sylla par un affranchi qu'il envoyoit à la mort, et qui avoit habité avec lui une maison dont le loyer n'excédoit pas 3,000 sesterces (Plut., *Vie de Sylla*). Au surplus, un loyer de 30,000 sesterces, 6,000 francs, étoit regardé comme une dépense assez remarquable, puisque ce fut un des chefs d'accusation contre Cœlius (Cicer., *Orat.*, XXXV, pro Cœlio).

(1) Plutarq., *Vie de Lucullus*.

(2) Plutarq., *Vie de Lucullus*. Cette *villa* de Lucullus étoit bâtie sur l'emplacement de la maison de celle du féroce Marius. Lucullus l'acheta près de 400,000 francs.

(3) Varro, *de Re rust.*, lib. I, cap. 13.

(4) Cicer., *ad Attic.*, lib. XII, epist. 18, 19, 25; lib. XIII, epist. 6, 29; lib. XIV, epist. 9, etc., etc.

(5) Sallust, *de Bell. Catilin.*

(6) Horat., lib. II, od. 15.

ments d'utilité publique, ses habitations furent toujours modestes. Il demeura, pendant quarante années, dans une maison qui n'étoit remarquable ni par sa grandeur ni par ses ornements, dont les portiques, d'une étendue médiocre, n'étoient formés que de colonnes de pierre d'Albe, et qui ne renfermoit ni marbre ni pavés précieux[1]. Les seules décorations qu'il se permit d'employer pour orner les murailles de ses appartements furent des peintures dont Pline lui attribue l'invention[2], et qui représentoient des scènes familières, des paysages, et des animaux; il fit même démolir plusieurs palais bâtis avec trop de luxe par sa fille Julie[3].

Mais cette sage retenue ne fut généralement imitée ni par les contemporains de ce prince, ni par ses successeurs à l'empire, qui couvrirent le mont Palatin de constructions si considérables, que leurs débris ressemblent moins aux ruines d'un palais qu'à celles d'une ville[4]. Son favori Mécène fit construire à Tivoli une maison de plaisance dont les ruines célèbres font encore l'étonnement des voyageurs; et Vedius Pollion, autre ami d'Auguste, que ses richesses avoient placé au rang des chevaliers, possédoit, sur la côte de Pausilype, une habitation bâtie à grands frais, où il s'étoit plu à lutter contre les difficultés que présentoit la nature des lieux, et à rassembler tout ce que le goût de la magnificence et des plaisirs peut imaginer de plus voluptueux. Les restes de ce palais, en partie couverts aujourd'hui par la mer, portent encore le nom de *délices*[5]. Après la mort d'Auguste, on rechercha de toute part les matières les plus rares, et l'on en vint à couvrir le sol et les parois des appartements de mosaïques précieuses[6]. On vit même, sous Claude, un vil affranchi orner de trente-deux colonnes de marbre onyx le salon où il prenoit son repas du soir[7].

Les mœurs des princes et celles de leurs peuples ont toujours une influence réciproque; tellement que, souvent, il suffit de connoître les unes pour bien apprécier les autres. C'est pourquoi je me dispenserai de rapporter ici un grand nombre d'exemples qu'il m'eût été facile de recueillir; et le luxe extravagant de Néron, blâmé dans l'histoire, mais imité par ses contemporains, suffira pour donner la mesure de l'esprit de son siècle[8].

(1) Sueton., *Aug.*, 72.
(2) Plin., *Nat. Hist.*, lib. XXXV, cap. 10.
(3) Sueton., *Aug.*, 72.
(4) Voyez Bianchini, *Palazzo de' Cesari*.
(5) Voyez la planche II annexée à cet Essai, et l'explication de cette planche.

(6) Plin., *Nat. Hist.*, lib. XXXV, cap. 2.
(7) *Ibid.*, lib. XXXVI, cap. 7.
(8) Cette passion pour le luxe étoit telle, que le stoïque Sénèque avoit lui-même des jardins et des habitations dont la magnificence effaçoit presque celle de Néron (Tacit., *Annal.*, lib. XIV, 52).

Le dernier palais que Néron fit bâtir comprenoit dans son enceinte tout le mont Palatin, et une partie de l'Esquilin ; il embrassoit de toutes parts une si grande étendue de terrain, qu'il fit dire : « Rome n'est plus qu'un pa-« lais ! Romains, fuyons à Veies, si toutefois ce palais ne finit pas par enfer-« mer Veies dans son enceinte[1] ». Le portique avoit trois rangs de colonnes et mille pas de long ; on y voyoit un étang immense, des parcs remplis de troupeaux et de bêtes sauvages ; les salles étoient lambrissées des matières les plus précieuses[2] ; enfin l'intérieur étoit entièrement doré[3].

Néron ne se contenta point de déployer pour lui-même tant de magnificence, il encouragea aussi celle des citoyens, et il voulut que les habitations particulières fussent désormais plus commodes, plus belles, et plus sûres ; il soumit la construction des maisons à des règlements nouveaux, et elles commencèrent à contribuer à l'ornement de la ville. Après le terrible incendie qui consuma, sous son règne, une grande partie de Rome, ce prince fit rebâtir les quartiers détruits sur un plan régulier, et non au hasard, comme on le fit, après la ruine de Rome, par les Gaulois ; les rues furent alignées et rendues plus larges. Les maisons furent isolées ; il défendit les murs mitoyens, orna les façades de portiques, proscrivit, autant que possible, l'usage du bois dans les constructions ; enfin il renouvela les anciennes ordonnances d'Auguste relativement à la hauteur des édifices[4].

Le palais de Néron peut être regardé comme le terme le plus élevé où soit jamais parvenue la magnificence romaine dans les habitations. Aucun particulier, aucun empereur ne put, depuis, atteindre à un tel excès de luxe. Hadrien, dans sa maison de plaisance, dont les débris couvrent plusieurs milles aux environs de Tivoli, n'exécuta que des choses infiniment au-dessous du dernier exemple que nous venons de citer. La partie qui paroit avoir été consacrée à l'habitation n'a rien d'extraordinaire. La seule chose qui puisse étonner dans la *villa* d'Hadrien, c'est le nombre et la variété des édifices disséminés sur une immense étendue de terrain[5].

Après cet empereur, la décadence des arts suivit une progression rapide ; l'on vit disparoître peu-à-peu le goût ingénieux qui avoit long-temps embelli les habitations. Les Romains commencèrent à n'être plus sensibles qu'à

(1) Sueton., *Ner.*, 39.

(2) Sueton., *Ner.*, 31 ; Tacit., *Annal.*, lib. XV, 42.

(3) Plin., *Nat. Hist.*, lib. XXXVI, cap. 15. Cet immense palais fut l'ouvrage des architectes Severus et Celer (Tacit., *Annal.*, lib. XV, 42).

(4) Tacit., *Annal.*, liv. XV, 53 ; Sueton., *Ner.*, 16.

(5) Voyez le plan de la *villa Adriana*, par Piranesi.

l'éclat des marbres étrangers, des pierres de prix, de l'or, de l'argent, et du bronze; on ne demanda plus compte aux artistes des formes, du choix, de la disposition de leurs décorations, mais seulement du brillant, de la richesse qu'ils pouvoient y répandre; on ne chercha plus ce qui charme, on voulut être ébloui, étonné; et la noble et élégante simplicité des Grecs fut remplacée par une magnificence barbare dont l'Asie avoit offert les modèles. Depuis Néron, rien n'étoit plus commun à Rome que des appartements entièrement dorés, même dans les habitations privées[1].

Il existe sur la voie *Appia,* entre Albano et Rome, des ruines qu'il est facile de reconnoître pour celles d'un palais. On attribue cet édifice à Gallien. Ce qui en reste, fort dégradé à la vérité, ne donne pas une idée bien avantageuse des habitations de cette époque, non plus qu'un autre palais situé à environ deux milles plus loin vers la voie *Tusculana,* et qui paroit être du même temps; ils n'ont de remarquable que leur immensité et l'heureux choix de l'emplacement qu'ils occupent, d'où l'on jouit des plus beaux points de vue de la campagne de Rome[2].

Au commencement du IVe siècle, Dioclétien construisit à Spalatro un superbe palais dont les ruines subsistent encore; cette vaste habitation n'offre aucune beauté ni dans la distribution, ni dans les détails, et la profusion des ornements qui y sont répandus ne sert qu'à faire ressortir davantage le mauvais goût avec lequel ils ont été employés et exécutés. Enfin des mosaïques grossières, des verres coloriés, des dorures, des fragments de marbre antique, mal distribués, devinrent, un siècle plus tard, les décorations en usage.

Mais, si les maisons perdirent le charme que la beauté des détails ajoute aux ouvrages de l'architecture, elles conservèrent toujours les divisions primitives des plans; on ne dut commencer à les abandonner que lors de l'invasion des barbares vers le Ve et le VIe siècle. Cette belle Italie, sur laquelle la dévastation et le carnage planèrent pendant plusieurs générations, vit tomber ses plus beaux monuments, et disparoître des villes entières. Les particuliers, pauvres et tremblants, relevèrent sans soins des habitations menacées chaque année d'une nouvelle destruction; et les grands mêmes n'eurent plus d'autres palais que des édifices informes, construits de débris, quelquefois fortifiés à la manière du temps, et semblables à-peu-près à la

(1) Plin., *Nat. Hist.,* lib. XXXIII, cap. 3. (2) Voyez la note 1, page 4.

maison de Cola Rienzi, dont on voit les ruines près du pont sénatorial à Rome. Une observation assez simple peut servir à prouver que c'est en effet à cette époque remarquable par le changement presque subit des coutumes antiques de l'empire, que les habitations perdirent leurs anciennes distributions. Isidore de Séville m'en fournit le sujet. Cet évêque, qui écrivoit au commencement du VIIe siècle, en donnant l'étymologie du mot *atrium*[1], confond évidemment la forme des maisons romaines et celle des maisons grecques; ce qui prouve qu'il ne connoissoit bien ni les unes ni les autres, et par conséquent que les distributions anciennes n'étoient plus en usage de son temps[2]. Cependant la tradition ne s'en perdit point entièrement; certains édifices du premier ordre; en conservèrent quelque chose, comme le prouve un document précieux publié pour la première fois par le savant Mabillon[3], et cité depuis par Muratori[4], on y trouve la description du palais des ducs de Spolette, vers l'an 814 de l'ère vulgaire. « Dans la première par-
« tie du palais, dit l'auteur, est le *proaulium*[5], ou avant-cour; dans la seconde
« est le *salutatorium*[6], c'est-à-dire le lieu destiné à recevoir les personnes qui
« viennent saluer et rendre leurs devoirs : cet endroit est contigu au palais.
« Dans la troisième est le *consistorium;* c'est un grand et vaste édifice dans le
« palais, où les différents et les causes sont entendus et discutés : il est dit
« *consistorium*, parceque les juges ou officiers y devoient *consistere;* c'est-à-
« dire s'arrêter pour entendre et terminer les affaires[7]. Dans la quatrième
« est le *trichorum*, ou appartement destiné aux banquets; il y a trois rangs
« de tables : ce lieu est appelé *trichorum*, parceque l'on y réunit trois *chœurs,*
« ou trois rangées de commensaux[8]. Dans la cinquième, les *zetæ hyemales;*
« c'est-à-dire les chambres d'hiver[9]. Dans la sixième, les *zetæ estivales*, ou
« chambres d'été[10]. Dans la septième, l'*epicaustorium*[11] et les *triclinia acubi-*

(1) Isidor., *Origin.*, lib. XV, cap. 3.

(2) Lorsque l'*atrium* des Romains avoit des portiques, il en avoit quatre; et le passage d'Isidore de Séville, *addantur ei tres porticus intrinsecus* (*Origin.*, lib. XV, cap. 3), ne peut convenir qu'aux cours du *gynecæum* des maisons grecques, qui n'avoient que trois portiques, et qui ne ressembloient que fort peu aux *atrium*. C'est ce qui prouve qu'Isidore ne connoissoit clairement ni les maisons grecques, ni les maisons romaines, puisqu'il les confond entre elles.

(3) *Rer. Ital.*, tom. II, part. II.

(4) *Annal. d'Ital.*, tom. IV, part. II.

(5) C'est l'*area*, ou le *vestibulum* des anciens temps.

(6) C'est l'ancien *atrium*, où l'on se rendoit pour saluer le maitre de la maison.

(7) Le *consistorium* répond à la basilique qui existoit dans les habitations des grands (Vitruv., lib. VI, cap. 8).

(8) Cette partie du palais représente le *triclinium* des anciens; dans les monastères, les réfectoires sont ainsi disposés, il y a des tables de trois côtés, et les moines sont à table sur trois rangs.

(9) C'est l'*hybernaculum* de Pline, lib. II, epist. 17.

(10) Les anciens avoient aussi des appartements d'été.

(11) C'est une dénomination étrangère au pro-

« *tanea*[1]; dans cet appartement on brûloit de l'encens et des aromates, afin
« que les grands, qui s'y asseyoient de trois côtés, eussent le plaisir de res-
« pirer diverses odeurs[2]. Dans la huitième sont les *thermes*, c'est-à-dire les
« bains chauds[3]. Dans la neuvième, le *gymnasium*, ou endroit destiné aux
« discussions philosophiques et à divers genres d'exercices[4]. Dans la dixième,
« la cuisine, où l'on prépare la soupe et les autres aliments. Dans la onzième
« est le *columbum*[5]; c'est l'endroit où se rassemblent les eaux. Dans la dou-
« zième est l'hippodrome[6], lieu, dans l'enceinte du palais, destiné aux courses
« de chevaux[7]. »

Les maisons religieuses, bâties d'âge en âge d'après les mêmes données et sur les mêmes modèles, ont aussi retenu, jusqu'à nos jours, quelques traces des anciennes distributions; leurs vestibules, leurs parloirs, leurs doubles cloîtres, et généralement l'ensemble du *programme*, rappellent les princi-pales parties des habitations antiques. Quant aux maisons romaines des temps modernes, elles ont encore, dans leurs plans, plus d'un trait de res-semblance avec celles de l'antiquité[8].

gramme des habitations romaines ; elle appartenoit aux mœurs des Grecs de ce temps, et vient du verbe ἐπικαίω, *brûler sur*, *brûler à la surface*, parceque l'on y posoit sur le feu différents parfums.

(1) Espèces de sofas qui garnissoient trois côtés de la salle, d'où leur vint le nom de *triclinia*.

(2) Une semblable mollesse ne tient point aux anciennes coutumes romaines, elle appartient aux mœurs orientales. Tels sont les *divans* des Turcs, où ils se placent pour fumer et respirer l'odeur des par-fums.

(3) Il y en avoit dans toutes les maisons romaines.

(4) Pline, dans sa maison de Laurentium, avoit aussi un *gymnasium* (lib. II, epist. 17).

(5) Cette dénomination n'est point latine, et par conséquent n'appartient point aux anciens usages ro-mains; elle vient de κολυμβῶ, *nager*. Les Grecs appe-loient un semblable bassin κολυμβήθρα.

(6) Dans les deux palais que j'ai cités plus haut, et dont les ruines se voient, les unes sur la voie Tuscu-lane, et les autres sur la voie Appia, les indices de l'hippodrome sont très distincts. Dans les alentours étoient sans doute placées les écuries et les remises.

(7) Ce morceau est si curieux, que j'ai cru faire plaisir en reproduisant ici le texte: *In primo proau-lium, id est locus ante aulam. In secundo salutatorium, id est locus salutandi officio deputatus, juxta majo-rem domum constitutus. In tertio consistorium, id est domus in palatio magna et ampla, ubi lites et caussæ audiebantur, et discutiebantur; dictum consistorium a consistendo, quia ubi, ut quælibet audirent, et termina-rent negotia judices, vel officiales consistere debent. In quarto trichorum, id est domus conviviis deputata in qua sunt tres ordines mensarum, et dictum est tri-chorum a tribus choris, id est tribus ordinibus comes-santium. In quinto zetæ hyemales, id est cameræ hi-berno tempori competentes. In sexto zetæ æstivales, id est cameræ æstivo tempori competentes. In septimo epicaustorium, et triclinia accubitanea, id est domus, in qua incensum et aromata in igne ponebantur, ut magnates odore vario reficerentur, in eadem domo tripertito ordine considentes. In octavo*, thermæ, *id est balnearum locus calidarum. In nono* gymnasium, *id est locus disputationibus, et diversis exercitationum generibus deputatus. In decimo coquina, id est domus, ubi pulmenta et cibaria coquuntur. In undecimo co-lumbum, id est ubi aquæ influunt. In duodecimo hip-podromum, id est locus cursui equorum in palatio deputatus.*

(8) Leurs plans en offrent souvent l'aspect; les por-tiques de leurs cours, leurs vestibules, leurs toits en saillie, et plusieurs autres détails, rappellent les *atrium* des anciens. Voyez *Maisons et Palais de Rome*, par MM. Percier et Fontaine, particulièrement les palais

Le tableau que je viens de tracer montre les habitations des anciens Romains, pauvres et simples à leur origine, puis portées par degrés jusqu'à une magnificence délirante; enfin perdant leurs luxueuses décorations, leurs dispositions vastes et recherchées, et jusqu'à la tradition des distributions antiques, à cette époque fatale où les barbares vinrent frapper un coup mortel à l'empire d'Occident, en le dépouillant de ses richesses, en changeant ses mœurs, en ensevelissant sous les ruines des monuments des arts les dernières étincelles du génie d'un grand peuple. Ce seroit peut-être ici l'occasion de décrire l'ensemble de la vie privée des Romains, de suivre, de surprendre, pour ainsi dire, ces orgueilleux maîtres du monde au sein de ces habitations, ou modestes ou fastueuses, sur lesquelles je viens de donner quelques détails historiques; mais, quelque séduisant que puisse être ce sujet, j'éviterai de le traiter, pour ne point embrasser un travail au-dessus de mes forces, et dans la crainte de m'éloigner du but que je me suis proposé. Cependant, en parlant des distributions intérieures dans ce qui va suivre, en décrivant chacune des parties composant les habitations romaines, j'aurai soin d'indiquer les usages auxquels elles étoient destinées selon les temps; heureux si je puis, par ce moyen, fournir quelques données de plus à ceux qui, après moi, auront le désir d'approfondir l'histoire de la vie privée des Romains.

Vitruve, dans son sixième livre, traite des habitations particulières avec une brièveté qui a fait long-temps le tourment des commentateurs, et qui cause encore aujourd'hui de vifs regrets aux amis de l'antiquité. On ne peut cependant lui en faire un reproche : ce qu'il avoit à dire sur ce sujet étoit suffisamment connu de tout le monde pour ne point exiger un traité plus étendu; d'ailleurs les figures qui accompagnoient l'ouvrage expliquoient assez ce qu'il ne disoit pas; mais, malheureusement, ces figures se sont perdues; et le texte, privé de ce qui en rendoit l'intelligence facile, est demeuré en quelques endroits d'une telle obscurité, qu'on fût parvenu difficilement à l'éclaircir sans les découvertes faites dans la ville de Pompei.

La distribution des maisons chez les Romains, quoique subordonnée aux localités, au rang, à la fortune, et au nombre des maîtres, étoit assez généralement la même pour toutes. Les principales divisions consacrées par l'usage se répétoient dans chacune d'elles, et il n'existoit guère d'autre diffé-

Negroni, Colonna di Sonnino, et un autre palais, Strada di Banchi, dont les plans imitent avec assez d'exactitude les dispositions de la partie publique et privée des anciens.

rence entre les habitations des citoyens que leur décoration; et ces pièces accessoires, plus ou moins utiles, que le luxe ajoute au nécessaire.

Chaque maison un peu considérable étoit divisée, pour ainsi dire, en deux parties distinctes, comme on peut s'en convaincre en examinant les maisons découvertes à Pompei, et les fragments du plan antique de Rome, conservés au Capitole[1]. La première renfermoit toutes les pièces d'un usage public; l'autre étoit destinée au logement des maîtres et aux dépendances du service. Vitruve recommande de faire attention à cette distribution[2].

La partie publique renfermoit le portique, le *prothyrum*, le vestibule, le *cavædium*, le *tablinum*, les ailes, les fauces, et diverses autres pièces.

La partie privée contenoit le péristyle, les chambres à coucher, le *triclinium*, les *æci*, la *pinacotheca*, la bibliothèque, les bains, l'exèdre, le xyste, etc., etc.

Il est, sans doute, fort difficile de traiter en détail de toutes les parties que je viens d'indiquer, d'expliquer des distributions si loin de nos mœurs, d'interpréter des termes sur lesquels les anciens auteurs ne sont pas eux-mêmes bien d'accord; cependant je tâcherai de décrire succinctement ici les divisions et les pièces principales des habitations des anciens Romains, afin de rendre cet Essai le moins incomplet qu'il me sera possible.

Les grands palais étoient ordinairement précédés d'une petite place appelée *area*[4], qu'il ne faut point confondre avec le vestibule[5]. Pour la rendre plus agréable, cette place étoit quelquefois ornée d'une statue[6], ou plantée d'arbres[7].

Le PORTIQUE, formé par des colonnes ou des arcades, étoit situé sur l'*area*, soit qu'il en fît le tour de trois côtés, soit qu'il décorât seulement la façade du palais auquel il conduisoit à couvert. Les habitations médiocres n'ayant point d'*area*, le portique se trouvoit alors sur la voie publique[8]. Ces porti-

(1) Voyez la planche I^{re} annexée à cet Essai.
(2) Vitruv., lib. VI, cap. 8.
(3) « Nous ne connoissons pas les propriétés ni l'ac-
« ception vraie de la plupart des mots dont nous nous
« servons; mais nous suivons sans recherches une tra-
« dition obscure et vulgaire des choses.......... Il en est
« ainsi du mot *vestibulum*, etc. » (Aul. Gell., *Noct. Attic.*, lib. XVI, cap. 5).
(4) « C'est (à la campagne) le lieu où le blé coupé
« est battu et mis à sécher : de là vient que les endroits
« vides dans la ville sont appelés *area* (Varro., *de Ling. lat.*, lib. IV). Presque tous les monuments publics

avoient de semblables places. Le plan de Rome, en marbre, conservé au Capitole, en offre cinq : *Area Radicaria*, ou place aux racines, située dans la douzième région; *Area Valeriana*, située dans la neuvième région; enfin *Area Apollinis, Area Pollucis*, et *Area Mercurii* (Bellorius, *Fragm. veter. Rom.*).
(5) Nardini, *Rom. antic.*, lib. III, cap. 4.
(6) Sueton., *Ner.*, 31; Tacit, *Annal.*, lib. XI, 35; Bellor., *Fragment. veter. Rom.*, tab. XVI.
(7) Aul. Gell., *Noct. Attic.*, lib. XVI, cap. 5.
(8) Voyez la planche I^{re} annexée à cet Essai, et son explication.

ques multipliés rendoient les rues d'un plus agréable aspect, offroient une grande utilité pour la circulation, et avoient l'avantage d'abriter les boutiques placées sur les façades[1]. Ils n'étoient cependant point d'un usage général avant Néron; ce fut ce prince qui appliqua aux simples maisons des citoyens cette magnificence[2], réservée jusqu'alors aux édifices habités par les gens opulents[3].

Le VESTIBULE étoit aussi placé sur l'*area*, en avant de l'habitation[4], avec laquelle il communiquoit, soit directement, soit par le portique : c'étoit une ou plusieurs grandes pièces, « situées au-dehors de la maison[5], où se « tenoient ceux qui arrivoient avant qu'on fût introduit. » Telle est la définition qu'en donne Aulus Gellius[6]. Cependant l'on a pris quelquefois le tout pour la partie, et donné le nom de vestibule à l'ensemble de ce qui étoit situé en-dehors des portes du logis[7]. Vitruve recommande que, chez les nobles et les magistrats, les vestibules soient vastes et commodes[8]. Les simples particuliers n'avoient point de vestibules[9], ou, du moins, ils ne se composoient que d'une ou deux pièces à l'entrée de la maison. Ceux qu'on a trouvés à Pompei sont de cette espèce.

Le PROTHYRUM[10] étoit la partie comprise entre la porte de l'édifice, vers l'*area* ou la voie publique, et celle de l'*atrium*. Il donnoit entrée à des pièces placées à sa droite et à sa gauche, qui étoient des dépendances de la maison dans les grandes habitations, et qui, dans les moyennes, servoient de vestibules[11]. Les portes ne s'ouvroient point en-dehors, à la manière des

(1) Cet usage s'est conservé dans plusieurs villes d'Italie, mais particulièrement à Bologne.

(2) Tacit., *Annal.*, lib. XV, 43; Sueton., *Ner.*, 16.

(3) Vitruv., lib. VI, cap. 8.

(4) Isidor., *Origin.*, lib. XV, cap. 7; Pollux, *Onomast.*, l. I, c. 8, 4; Aul. Gell., *Noct. Attic.*, l. XVI, c. 5.

(5) « Aquilius Gallus, dans le II^e livre de la signi-« fication des mots qui appartiennent au droit civil, dit « que le vestibule n'est point dans la maison même, ni « dans aucune partie de l'édifice; mais que c'est un « espace vacant en avant de la porte, etc. » (Aul. Gell., *Noct. Attic.*, lib. XVI, cap. 5).

(6) *Ibid.* Comme on se rendoit souvent avant l'aurore chez les personnes de marque pour leur faire la cour (Cicer., *ad Attic.*, lib. VI, epist. 2; Quint. Cicer., *de Petition. cons.*, 35), il étoit nécessaire d'avoir des pièces indépendantes du logis, afin que les clients pussent y attendre l'heure à laquelle on ouvroit l'*atrium*, c'est-à-dire la partie publique de la maison. « A Rome, « ce fut long-temps un devoir doux et consacré par « l'usage d'ouvrir sa maison avant le jour, pour répon-« dre à ses clients sur des questions de droit, etc. » (Horat., epist. 1, lib. II).

(7) Aul. Gell., *Noct. Attic.*, lib. XVI, cap. 5.

(8) Vitruv., lib. VI, cap. 8.

(9) *Ibid.*

(10) Vitruv., lib. VI, c. 10, dit : *Item prothyra græce dicuntur quæ sunt ante in januis vestibula; nos autem appellamus prothyra quæ græce dicuntur diathyra.* « De même les Grecs appellent *prothyrum* les vesti-« bules qui sont en avant des portes; et nous, au con-« traire, nous nommons *prothyrum* ce que les Grecs « appellent *diathyra*. » Or *diathyra* signifie *inter januas*, entre les portes; et cette dénomination convient parfaitement à cette espèce de corridor qui existe dans les maisons de Pompei, entre la porte du logis et celle de l'*atrium*.

(11) Les Grecs avoient aussi cette disposition dans

Grecs[1], mais en-dedans, ainsi qu'on le voit aux maisons de Pompei. C'étoit, comme je l'ai déja dit, une marque d'honneur d'avoir des portes ouvrant sur la rue, et il falloit un décret du sénat pour l'obtenir[2]. Dans les grandes maisons, il y avoit plus d'une porte; il y avoit aussi quelquefois une issue secrète pour que le maître pût sortir de chez lui sans être vu des clients et des personnes qui l'attendoient dans l'*atrium*[3]. Pétrone parle de la consigne ridicule de la maison de Trimalcion, dans laquelle on entroit par une porte, et d'où l'on sortoit par une autre[4].

C'étoit aussi dans le *prothyrum* que se trouvoit la loge du portier, *cella ostiarii*[5], auprès de laquelle on attachoit quelquefois un chien de garde[6], ou bien on se contentoit de l'y peindre[7].

L'ATRIUM et le CAVÆDIUM étoient, à ce qu'il paroît, la même chose; c'est le sentiment de Galliani[8]: il va même jusqu'à croire que le troisième et le quatrième chapitre de Vitruve doivent n'en former qu'un seul, et que c'est par erreur qu'ils ont été séparés.

Fra Giocondo, qui doit nous paroître un juge compétent lorsqu'il s'agit d'art et de critique, puisqu'il fut à-la-fois le maître de Scaliger et l'auteur de plusieurs monuments célèbres, a réuni ces chapitres dans son édition de Vitruve[9]. Palladio, dont les écrits montrent une connoissance particulière et profonde de Vitruve, et qui eut une grande part à la traduction de Daniel Barbaro, parle toujours de l'*atrium*, mais jamais du *cavædium*; et il rapporte à cette première dénomination tout ce que l'auteur latin dit touchant le *cavædium*: enfin Vitruve lui-même se sert alternativement de ces deux noms dans une même description, et pour exprimer visiblement la même chose[10]; mais l'autorité la plus forte que je puisse citer à l'appui de ce que j'avance, c'est le passage suivant de Varron:

Cavum ædium dictum qui locus tectus intra parietes relinquebatur patulus qui esset ad communem omnium usum...... tuscanicum dictum a Tuscis, postea-

leurs habitations; ils appeloient cette espèce de vestibule θυρὸν, πυλὸν (Pollux., *Onomast.*, lib. I, cap. 8). Cette expression se traduit exactement par le mot italien *porteria*, qui désigne ce petit vestibule intérieur que l'on trouve à la porte des couvents.

(1) Winckelm., *Remarques sur l'Architecture des anciens*, pag. 56.
(2) Plin., *Nat. Hist.*, lib. XXXVI, cap. 15.
(3) Horat., epist. 5, lib. I.
(4) Petron., *Satyric.*, cap. 9.

(5) *Ibid.*, et Vitruv., lib. VI, cap. 10.
(6) Senec., *de Ira*, lib. III, cap. 87.
(7) Petron., *Satyric.*, cap. 9. Cette coutume paroit fort ancienne; car, dans la maison d'Alcinoüs, des chiens d'or et d'argent, placés de chaque côté de la porte, en défendoient l'entrée (Hom., *Odyss.*, l. VIII, v. 90).
(8) *Traduz. di Vitruv.*, lib. VI, cap. 4, not. 3.
(9) *M. Vitruvius per Jocundum*, etc. *Venet.* 1511.
(10) Vitruv., lib. VI, cap. 3.

quam illorum cavum ædium simulare cœperunt. Atrium appellatum ab Atriatibus Tuscis illinc enim exemplum sumptum[1]. « On nomme *cavædium* ce lieu « d'une certaine étendue, couvert d'un toit, situé dans l'intérieur de la mai- « son, et qui est à l'usage de tout le monde...... on l'appela *tuscanicum*, du « nom même des Toscans, lorsqu'on eut commencé à imiter leur *cavædium :* « on l'appelle aussi *atrium*, du nom des Atriates, peuple toscan; car ils com- « mencèrent à en donner l'exemple. »

Par-là on voit clairement que l'espèce de cour couverte qui se trouvoit à l'entrée portoit indistinctement le nom de *cavædium*, et celui d'*atrium*. Cependant je croirois volontiers que cette dernière dénomination étoit prise quelquefois dans un sens collectif, et qu'elle signifioit alors non seulement le *cavædium*, mais toute la partie publique, c'est-à-dire l'entrée de la maison. En effet, Pline le jeune, décrivant sa maison de *Laurentium*, dit : *In prima parte atrium frugi*[2]; « On trouve d'abord un *atrium* modeste. » Puis il décrit le portique de cet *atrium*, et enfin sa cour, à laquelle il donne le nom de *cavædium : Est contra medias cavædium hilare;* « Au milieu est un *cavædium* agréable. »

Un autre passage que me fournit Aulus Gellius vient encore à l'appui de mon opinion : « Les gens ignorants, dit-il, croient que le vestibule est cette « partie antérieure de la maison qu'on appelle *atrium*[3]. » Le mot *atrium* s'applique donc à toute la partie antérieure de l'habitation[4].

Les descriptions que Vitruve[5], Varron[6], et Festus[7], ont données de l'*atrium* deviennent extrêmement claires dès que l'on a vu quelques ruines de maisons antiques, sur-tout celles de la ville de Pompei; mais, avant que l'on en eût decouvert aucune, il étoit difficile de comprendre ces auteurs. Cependant Palladio avoit deviné la forme, la construction, ainsi que les principales parties de l'*atrium*, et il en fit l'application aux édifices modernes d'une manière si ingénieuse, qu'elle peut être regardée en quelque sorte comme une invention nouvelle. Perrault, dans sa traduction de Vitruve, voulut donner une explication des *atria* selon ses propres idées; mais, comme il n'avoit point vu l'Italie, où les ruines nombreuses des monuments de l'antiquité, une foule d'ouvrages et de traditions conservées, auroient pu l'aider dans ses recherches, il crut que les habitations des anciens devoient être telles

(1) Varro., *de Ling. latin.*, lib. IV.

(2) Plin., *Sect.*, lib. II, epist. 17.

(3) Aul. Gell., *Noct. Attic.*, lib. XVI, cap. 5.

(4) C'est ce qui prouve encore plus clairement ce passage de Festus : « L'*atrium* est une espèce d'édifice

« sur le devant de la maison, etc. » (*de signific. verb.*)

(5) Vitruv., lib. VI, cap. 3 et 4.

(6) Varro., *de Ling. lat.*, lib. IV.

(7) Fest., *de signific. verb.*

que celles des Français. Il s'égara donc entièrement, tant dans ses dessins que dans l'interprétation des termes employés par Vitruve. Les étrangers ont souvent relevé les erreurs qu'il a commises, et ils l'ont fait avec moins de respect que n'en méritoit cet homme célèbre, qui fit preuve d'une érudition vaste et profonde, et auquel on doit un des plus beaux monuments de l'Europe. Galliani fut plus heureux: aidé des découvertes et des erreurs de ses prédécesseurs, il donna d'une manière assez précise la figure des différents *atria*. Dom Marquez, qui a fait de studieuses recherches sur Vitruve, n'auroit pas dû s'écarter, dans son ouvrage sur les maisons des anciens[1], des figures données par Galliani; elles sont aussi conformes aux ruines découvertes à Pompei que l'on peut l'exiger de choses conjecturées.

L'*atrium* étoit donc *une espèce d'édifice ayant une cour au milieu*[2], *et formant la partie antérieure de la maison*[3]. *Ce lieu étoit ouvert à tout le monde*[4]. On s'y rendoit pour saluer les personnes desquelles on dépendoit ou auxquelles on avoit affaire. Les hommes en place s'y tenoient pour recevoir ceux qui venoient leur parler ou leur faire la cour[5]. L'*atrium* contenoit différentes pièces propres au service ou à la représentation[6]. Il étoit décoré de peintures et de portraits de famille[7]. Dans les temps où les mœurs étoient simples, on s'y livroit aux occupations domestiques[8], et on y prenoit ses repas[9]; mais, lorsque le luxe eut tout corrompu, les *atria* devinrent des édifices considérables, et furent abandonnés à la foule des clients, des affranchis, et des flatteurs, qui, à Rome, assiégeoient dès l'aurore les palais des gens puissants[10].

(1) *Delle case di citta degli Antich. Rom.;* Roma, 1795.

(2) Fest., *de signific. verb.*

(3) Aul. Gell., *Noct. Attic.*, lib. XVI, cap. 5.

(4) Varro., *de Ling. lat.*, lib. IV.

(5) C'est pourquoi les gens riches devoient seuls en avoir dans leurs maisons (Vitruv., lib. VI, cap. 8).

(6) Varro, *de Ling. lat.*, lib. IV.

(7) « Les images des ancêtres, qu'on a coutume d'ex- « poser autour de la partie antérieure de l'habitation, « afin que leurs descendants puissent non seulement « connoitre leurs vertus, mais encore les imiter » (Valer. Maxim., lib. V, cap. 8; Juven., *Satyr.* 8; Plin., *Nat. Hist.*, lib. XXXV, c. 4).

(8) Ovid., *Fast.*, II, v. 741; Arnob., *Disput. adv. Gent.*, II, pag. 31.

(9) « Les Grenadins ont conservé cet usage. Ils cou- « vrent les cours de leurs maisons d'une tente, et les « mettent ainsi à l'abri des ardeurs du soleil : c'est « dans ces cours qu'ils se tiennent en été; c'est là leur « salle à manger, leur salon de compagnie; ils n'en « sortent point; et ils trouvent, avec raison, ce lieu « aussi commode qu'agréable » (*Itinér. des cript. de l'Espagne.*, tom. II, pag. 107).

(10) Cicer., *ad Attic.*, lib. VI, epist. 2; Quint. Cicer., *de Petition. Consul.*, 35; Horat. epist. 1, lib. II. Les Grecs ne se servoient point d'*atrium*, proprement dit; cependant leurs cours avoient une disposition à-peu-près semblable (Vitruv., lib. VI, cap. 10). Les Hébreux avoient aussi des cours dans la partie antérieure de l'habitation : on voit, dans les évangiles, que S. Pierre suivit Jésus, *usque in atrium principis sacerdotum* (Math., cap. 26-58). On pourroit conclure du texte latin que l'*atrium* étoit connu des Juifs; cela seroit

L'*atrium* étoit confié à la garde d'un domestique appelé *atriensis*[1], chargé d'y entretenir l'ordre et la propreté[2].

Vitruve distingue cinq espèces de *cavædia* ou *atria*; savoir : le toscan, le tétrastyle, le corinthien, le *displuviatum*, et le testudiné[3].

L'*atrium* toscan étoit celui dont la toiture, inclinée de tous côtés vers le centre de la cour, étoit soutenue seulement par quatre poutres se croisant à angles droits; le milieu restoit ouvert, et se nommoit *compluvium*[4]. Au-dessous étoit une espèce de petit bassin carré qui recevoit les eaux versées par les pentes des toits; on l'appeloit *impluvium*[5]. Dans le plan antique conservé au Capitole, on voit plusieurs *cavædia* toscans[6] : j'ai même cru reconnoître dans deux d'entre eux l'indication des quatre pentes du toit.

L'*atrium* toscan fut le seul dont on se servit dans les premiers temps; et c'est sans doute un *atrium* de cette espèce que Pline désigne par l'épithète *ex more veterum*[7], « à la manière des anciens. » On en a retrouvé un grand nombre à Pompei.

L'*impluvium*, les trous des poutres et des chevrons, parfaitement conservés, ne laissent rien à désirer pour en faire la restauration. C'est d'après ces données et la description de Vitruve que j'ai tracé la figure qui représente la charpente de l'*atrium* toscan, avec le nom ancien de toutes les parties qui le composent[8].

L'*atrium* tétrastyle étoit presque semblable au toscan; la seule différence qui existât entre eux consistoit dans les colonnes ou piliers placés aux angles de l'*impluvium*, qui servoient à soutenir la toiture, et à soulager la portée des poutres au point où elles se croisoient.

possible, car les Tétrarques et les derniers rois de Judée, pour flatter les Romains, sacrifièrent souvent, à leurs goûts, à leurs mœurs, les coutumes hébraïques. On pourroit encore appeler à l'appui de cette opinion le 55° §. du 22° chapitre de S. Luc : « Or, ayant allumé « du feu au milieu de l'*atrium*.... » En effet, le milieu étoit le seul endroit où l'on pût, sans danger et sans être incommodé de la fumée, allumer du feu dans un *atrium*; attendu qu'il étoit couvert d'un toit, excepté précisément dans ce milieu, où il y avoit une ouverture assez grande pour laisser passage à l'air et à la lumière. Mais cette induction, fondée sur une interprétation assez vague, ne suffit pas pour prouver complètement l'existence de l'*atrium* chez les Juifs : d'autant plus que dans les textes grecs, et particulièrement dans celui de S. Luc, qui, à ce qu'il paroit, écrivoit en cette langue, la partie de l'habitation où pénètre S. Pierre est appelée αυλη, mot qui désigne également un *atrium* ou une *cour*.

(1) « Il y a, dans les grandes maisons, des *topiarii* « et des *atrienses* (Cicer., *Paradox*. V, cap. 2).

(2) Columel., lib. XIII, cap. 3.

(3) Voyez, pour tout ce qui concerne la construction des *atria*, Vitruve, lib. VI, cap. 3 et 4.

(4) Varro., *de Ling. latin.*, lib. IV.

(5) *Ibid.*

(6) Voyez la planche I^{re} annexée à cet Essai, et son explication.

(7) Plin., *Sec.*, lib. II, epist. 17.

(8) Voyez la planche III annexée à cet Essai.

L'*atrium* corinthien ne différoit du tétrastyle que par le nombre des colonnes qui soutenoient le toit, et par la grandeur de l'*impluvium*; il étoit préférable aux autres pour les grandes habitations et les palais, parcequ'il donnoit plus d'air aux appartements qui l'entouroient.

L'*atrium displuviatum* avoit les toits inclinés de manière à déverser les eaux au-dehors de la maison, au lieu de les conduire dans l'*impluvium*.

L'*atrium* testudiné étoit celui où le toit ne laissoit point de *compluvium*, ou espace à découvert: *In hoc locus si nullus relictus erat sub divo qui esset dicebatur testudo a testudinis similitudine*[1].... Ce passage prouve qu'il n'étoit point nécessaire que le *cavædium* fût voûté pour être testudiné, comme on l'a cru, et qu'il lui suffisoit d'être sans *compluvium* pour être rangé dans cette classe[2]. On ne pouvoit guère l'employer que dans des endroits d'une médiocre étendue.

Nous avons vu que les toits des *cavædia* toscans, tétractyles, et corinthiens, amenoient les eaux dans l'*impluvium* placé au milieu de ce lieu; elles tomboient dans des citernes construites au-dessous, où elles étoient ensuite puisées, selon les besoins du ménage, par des ouvertures entourées d'une mardelle de puits presque toujours élégamment travaillée, et quelquefois même enrichie de sculpture. L'*atrium* étoit souvent aussi embelli par des fontaines[3]; car une grande partie des eaux amenées à Rome par les acqueducs étoit distribuée dans les maisons particulières au moyen de canaux établis à cet effet[4].

Le TABLINUM étoit une pièce attenant au *cavædium*[5], où l'on plaçoit, dans les maisons des grands, les images des ancêtres, des inscriptions en leur honneur, et des tables généalogiques[6]. Ces monuments honorifiques se multiplioient à tel point dans le *tablinum* et les autres parties du *cavædium*, que Pline dit: « Maintenant les *atria* des édifices privés sont autant de places « publiques[7]. » Les *tablinum* trouvés à Pompei sont ouverts du côté du *cavædium*; presque tous sont ornés de portraits. Vitruve dit que les gens du bas étage n'ont besoin ni de *tablinum*, ni de vestibule[8].

(1) Varro., *de Ling. latin.*, lib. IV.

(2) C'est sans doute la définition que Nonius Marcellus (*cap.* 1) donne du mot *testudines*, qui a porté à croire qu'il falloit que l'*atrium* fût voûté pour être testudiné; mais le texte de Varron est formel, et ne laisse aucun doute sur la définition que je donne et qui interprète parfaitement Vitruve

(3) Nardini, *Rom. antic.*, pag. 95. Pompei fournit plusieurs exemple des pareilles fontaines, soit dans l'*atrium*, soit dans la partie privée de l'habitation.

(4) Front., *de aquæductib. urb. Rom. Comment.* XXIII; Horat., èpist. 10, lib. I.

(5) Fest., *de signific. verb.*; et Paul. Diac.

(6) Senec., *de Benef.*, lib. III, cap. 28, et epist. 44; Plin., *Nat. Hist.*, lib. XXXV, cap. 2.

(7) Pline, *Nat. Hist.*, lib. XXXV, cap. 2.

(8) Vitruv., lib. VI, cap. 8.

Les AILES étoient des pièces semblables, mais plus petites, placées à droite et à gauche de l'*atrium*[1]. Elles étoient aussi ornées de portraits ; on en voit presque dans toutes les maisons de Pompei.

Les FAUCES étoient, comme ce nom l'indique, des passages ou corridors[2] au moyen desquels on communiquoit de la partie publique à la partie privée[3]. Il y avoit encore presque toujours dans l'*atrium* un lieu consacré aux dieux lares[4], appelé *lararium*. Il n'étoit quelquefois distingué que par l'image figurée ou symbolique de ces divinités, peinte sur la muraille ; mais, le plus souvent, on y dressoit un petit autel que l'on avoit soin de couvrir d'offrandes, et sur lequel on faisoit des sacrifices. L'usage de semblables autels n'existoit point dans les premiers temps de Rome ; car il étoit défendu, par

(1) La signification du mot *alæ*, dans le 4ᵉ chapitre du VIᵉ livre de Vitruve, n'a jamais été bien comprise ; l'interprétation la plus suivie est de prendre ce mot comme exprimant l'intérieur du portique du *cavædium*; mais, outre que les maisons découvertes à Pompei font connoître ce qu'étoient les ailes, les observations suivantes achèveront de prouver que la première interprétation est vicieuse.

1° Vitruve parle des ailes des *atria* généralement sans spécifier à quelle espèce de ceux-ci elles appartiennent. Or l'*atrium* toscan, et souvent le testudiné et le *displuviatum*, n'ont point de colonnes, et par conséqnent point de portiques ; cependant ils ont des ailes. Le mot *aile* ne peut donc point signifier l'*intérieur* du portique.

2° Vitruve dit : *Alis dextra et sinistra latitudo*, etc.; « La largeur des ailes à droite et à gauche. » Si l'*atrium* étoit tétrastyle ou corinthien, et que véritablement le mot ailes signifiât l'intérieur du portique, pourquoi dire *à droite* et *à gauche*, lorsque le portique, tournant autour de l'*impluvium*, se trouvoit avoir quatre côtés ? Ne suffisoit-il pas de dire *alis latitudo*, sans ajouter *dextra et sinistra* ? Le mot *alis* doit donc se rapporter à une chose qui n'existoit que de deux côtés, et non sur quatre, comme la largeur du portique.

3° Vitruve établit la largeur des ailes en rapport avec la grandeur de l'*atrium* (et cela doit être ; car, la grandeur du *tablinum* étant fixée sur cette donnée, les ailes, qui lui sont semblables et destinées aux mêmes usages, doivent avoir la même symétrie) ; mais, après avoir fixé cette largeur, s'il a entendu parler de l'intérieur du portique, pourquoi donner encore celle de l'*impluvium* ? N'est-il pas clair que la largeur du portique, défalquée de celle de l'*atrium*, le reste doit être pour l'*impluvium* ? Il a donc voulu parler d'une dimension qui ne se combine point avec celle de l'*impluvium* ; et, par conséquent, il est ici question de tout autre chose que de la largeur des portiques.

4° Enfin, si les ailes doivent signifier l'intérieur du portique, pourquoi cette même largeur de l'*impluvium*, qui doit être le tiers ou le quart de celle de l'*atrium*, se trouve-t-elle dans un rapport incompatible (hors un seul cas) avec les diverses proportions données aux ailes par Vitruve quelques lignes auparavant ?

Il est donc clair que Vitruve n'a jamais voulu exprimer par le mot *alæ* la largeur d'aucun portique. Mais je me contente de renvoyer aux planches de cette seconde partie ; en y jetant les yeux, on verra un grand nombre d'exemples de ce que les anciens appeloient les ailes de l'*atrium*.

(2) *Fauces.... iter angustum* (Aul. Gell., lib. XVI, cap. 5).

(3) La signification du mot *fauces* n'a point non plus été bien comprise jusqu'à présent ; les découvertes de Pompei confirment la définition d'Aulus Gellius. Ces passages communiquoient avec le péristyle ; et, comme ils se trouvoient placés à côté du *tablinum*, Vitruve établit leur proportion d'après celle de cette pièce.

Aulus Gellius dit encore que les *fauces* communiquoient avec le vestibule ; mais, d'après ce que Vitruve dit à cet égard, il est facile de voir qu'ils servoient à communiquer de l'*atrium* au péristyle : au surplus ce nom a été donné à toute espèce de passage étroit.

(4) Petron., *Satyric.*, cap. 9.

les lois de Numa, d'adorer les dieux chez soi ou ailleurs que dans leurs temples[1].

Dans les maisons de peu d'étendue, on logeoit les étrangers autour de l'*atrium*. Chez les gens puissants, qui étendoient leur patronage jusque dans les provinces, et qui par conséquent avoient des relations fréquentes avec elles, on devoit joindre aux dépendances du palais un vaste *hospitium*[2], lieu destiné à loger les personnes qui avoient des liens d'hospitalité avec le maître de la maison. Ces hospices remplaçoient en quelque sorte nos auberges[3].

Vitruve recommande de joindre aux habitations des grands, et par conséquent à la partie publique, des basiliques pour traiter des affaires[4].

Le PÉRISTYLE[5] étoit un portique qui entouroit une cour plus grande que le *cavædium*, et entièrement découverte; on ornoit quelquefois le milieu de cette cour avec des fleurs et des arbustes[6], ainsi que certaines maisons de Pompei semblent l'indiquer[7]. Autour du péristyle étoient distribués les appartements; il communiquoit avec l'*atrium*, au moyen des *fauces*, comme je l'ai déja dit.

Les chambres à coucher, ou *cubiculæ*, étoient presque toujours précédées d'une antichambre appelée *procœton*[8], mot grec correspondant au nôtre; elles n'étoient point aussi spacieuses que les nôtres, parcequ'elles ne servoient absolument que pour dormir. On y ménageoit quelquefois une alcove[9], pour placer le lit, qui étoit ordinairement en bronze[10]. Vitruve

(1) Plutarq., *Vie de Numa*.

(2) Petron., *Satyric.*, cap. 17; Vitruv., lib. VI, cap. 10. Les Grecs nommoient cette dépendance de la maison ξενοδοχεῖον; *maison des étrangers*.

(3) Les anciens connoissoient les auberges; mais, comme il étoit d'usage d'aller loger chez ses hôtes, il n'y avoit guère que les gens sans relations, et par conséquent les étrangers de bas étage ou les vagabonds, qui les habitassent : aussi étoient-elles soumises à une police sévère, et sujettes à des visites nocturnes de la part des officiers publics (Petron., *Satyric.*, cap. 32).

(4) Vitruv., lib. VI, cap. 8.

(5) Le mot *péristyle* désigne un portique qui entoure quelque chose; on pourroit donc croire que, par cette expression, Vitruve ait voulu entendre le portique de l'*atrium* tétrastyle, ou celui de l'*atrium* corinthien; mais, en lisant avec attention le premier et quatrième alinéa du 4ᵉ chapitre du VIᵉ livre, il est bien facile de reconnoître que le peristyle est une chose tout-à-fait indépendante de l'*atrium*: ce dernier doit être, selon notre auteur, plus long que large; tandis que le péristyle doit, au contraire, être plus large que long. Ainsi on ne peut douter que le péristyle ne soit ce portique qui entouroit la cour intérieure des habitations romaines. Voyez la planche Iʳᵉ annexée à cet Essai.

(6) On se servoit particulièrement pour orner cette espèce de parterre du *picea*, à cause de la facilité que l'on avoit à le tailler (Plin., *Nat. Hist.*, l. XVI, c. 10). Il paroit que c'étoit une sorte d'if.

(7) Quand ce parterre avoit quelque étendue, il prenoit le nom de *xyste*.

(8) Plin, *Sec.*, lib. II, epist. 17.

(9) *Ibid*.

(10) Diverses peintures de Pompei, et quelques fragments de bronze, prouvent que les personnes aisées faisoient usage de lits de bronze. Pline parle de lits de

recommande d'exposer les chambres à coucher vers l'orient, afin de leur procurer les premiers rayons du soleil, et de les rendre plus saines[1].

Le TRICLINIUM étoit la salle à manger, qu'on appela d'abord diæta ou cœnaculum, du mot cœna[2], qui désignoit le principal repas qu'on y faisoit et qui avoit lieu vers la huitième heure du jour[3], c'est-à-dire entre les quatre et cinq heures, selon notre manière de compter. Enfin on lui donna le nom de triclinium, lorsque l'usage de manger couché eut prévalu; parceque le lit sur lequel se plaçoient les convives entouroit la table de trois côtés[4]. Il y avoit des domestiques appelés tricliniarchæ[5], affectés au service particulier de ces pièces.

Les gens riches avoient des triclinia pour toutes les saisons[6]. Ces pièces étoient toujours agréablement ornées. On porta l'extravagance jusqu'à y faire des plafonds mécaniques, qui s'ouvroient, et d'où l'on faisoit descendre, à l'aide de machines, des services tout préparés, des pluies de fleurs et de parfums, et jusqu'à des danseurs de corde qui voltigeoient au-dessus de la tête des convives[7].

Les OECI correspondoient à nos salons; il y en avoit de plusieurs sortes. Les corinthiens, qui étoient environnés de colonnes et voûtés; les tétrastyles ou égyptiens, qui avoient deux ordres et un balcon ou terrasse extérieure; enfin les cyzicènes, qui étoient ordinairement situés sur le jardin, vers le septentrion, et dont les portes et les fenêtres, ouvertes du haut en bas, laissoient pénétrer la fraîcheur et jouir du coup d'œil des fleurs et de la verdure[8].

table en airain (Plin., *Nat Hist.*, lib. XXXIV, c. 3). Les deux *bisellia* en bronze, trouvés à Pompei et conservés au musée des *Studij*, à Naples, peuvent donner une idée fort juste de la manière dont les lits de métal étoient ornés.

(1) Vitruv., lib. VI, cap. 7. On avoit grand soin de disposer les ouvertures dans les habitations de manière à les rendre plus saines, et à ménager un accès facile aux vents rafraîchissants, comme on le voit dans le traité de Lucien, intitulé *de Domo*.

(2) Varro., *de Ling. lat.*, lib. IV.

(3) Mart., lib. IV, épigram. 8.

(4) Isidor., *Origin.*, lib. XV, cap. 3. C'étoit l'usage ordinaire de n'avoir des lits que de trois côtés (Petron., *Satyric.*, cap. 8). On fit, par la suite, des lits isolés en plus grand nombre, qu'on appliquoit contre une table; c'est du moins le seul moyen d'expliquer les mots *pentaclinium*, à cinq lits; *decaclinium*, à dix lits,

que ces salles prenoient quelquefois (Pollux., *Onomast.*, lib. I, cap. 8, 5.)

(5) Petron., *in Satyric.*, cap. 8.

(6) Vitruv., lib. VI, cap. 7. Chez Trimalcion, il y avoit quatre *triclinia* (Petron., *Satyric.*, cap. 17). Chez Lucullus, chaque *triclinium* étoit classé suivant la dépense qui devoit y être faite. Les repas qu'il donnoit dans le *triclinium* d'Apollon ne coûtoient jamais moins de 38,000 francs (Plutarq., *Vie de Lucullus*).

(7) Petron., *in Satyric*, cap. 15. Parmi les *triclinia* trouvés à Pompei, on en voit qui n'ont jamais pu recevoir le jour nécessaire pour les éclairer suffisamment; mais cela ne doit point étonner, puisque le meilleur repas se faisoit alors le soir, et par conséquent à la lueur des lampes.

(8) Voyez, pour tout ce paragraphe, Vitruve, lib. VI, cap. 5 et 6.

L'EXÈDRE¹ étoit une grande salle où l'on faisoit la conversation².

La PINACOTHÉCA étoit la galerie des tableaux³.

Les BIBLIOTHÈQUES particulières ne devoient point être considérables chez les Romains; car celle trouvée à Herculanum, et qui contenoit plus de mille manuscrits, étoit extrêmement petite⁴. Vitruve⁵ veut qu'elles soient tournées vers le levant de peur de l'humidité et des insectes qui, à ce qu'il paroit, s'engendroient facilement dans les rouleaux de papyrus ou de vélin⁶.

Les BAINS étoient ordinairement situés dans l'endroit le plus reculé de la maison, et quelquefois dans la partie souterraine. On sait jusqu'à quel excès les Romains portèrent l'usage des bains; nous aurons occasion de voir dans quelques maisons ci-après décrites jusqu'où alloit leur recherche dans ce genre même chez les particuliers d'une fortune mediocre⁷.

L'ERGASTULUM, ou logement des esclaves⁸, étoit placé auprès du lieu affecté à leur service. Il paroit, d'après plusieurs maisons de Pompei, qu'on prenoit peu de soins pour leur procurer des logements commodes ou même salutaires⁹.

Dans le lieu le plus secret de la maison on consacroit une petite chapelle où l'on adoroit les divinités auxquelles on étoit le plus attaché¹⁰, et où l'on renfermoit aussi les objets les plus précieux et les papiers importants¹¹; c'est ce qu'on appeloit le *sacrarium*.

Le XYSTE, chez les Romains, étoit un lieu découvert destiné à la promenade¹²,

(1) Le mot ἐξέδρα signifie également un siège pour plusieurs personnes, ou une salle d'assemblée. Mais le texte de Vitruve prouve que cet auteur, en latinisant cette expression, a entendu lui conserver sa dernière sigification (lib. VI, cap. 5).

(2) J'ai placé les *exèdres* dans la partie privée de l'habitation; parceque cette pièce, destinée à la société du maître de la maison, n'étoit point livrée à la multitude.

(3) Vitruv., lib. VI, c. 7; Petron., *Satyric.*, c. 19.

(4) Winck., *Remarq. sur l'Archit. des anc.*, p. 73.

(5) Vitruv., lib. VI, cap. 7.

(6) Mart., lib. IV, epigram. 8.

(7) Voyez, pour la construction et la disposition des bains, Vitruve, lib. IV, cap. 10.

(8) *Cellæ familiaricæ* (Vitruv., lib. VI, cap. 10).

(9) On faisoit ordinairement l'ergastulum dans la partie souterraine de l'habitation, et les fenêtres devoient être percées à une hauteur telle qu'on ne pût y atteindre (Columel., *de Re rustic.*, lib. I).

(10) Cicéron (*Orat. IX contr. Ver.*), parle fort longuement du *sacrarium* que Hejus Mamertin avoit dans l'intérieur de sa maison; ses ancêtres l'avoient successivement enrichi et décoré avec magnificence. Il étoit orné de peintures représentant des sujets tirés de l'histoire des dieux; on y voyoit un Cupidon en marbre de la main de Praxitèle, un Hercule en bronze de Myron, deux Canéphores de même métal par Polyclète; enfin une statue en bois de la Bonne Fortune.

On donnoit aussi quelquefois le nom de *sacrarium* à une petite chapelle isolée sur le bord d'un chemin (Cicer., *Orat. XXXIX pro Milo*).

(11) Sueton., *Tiber.*, 51.

(12) Nous appelons *xyste* ces promenades découvertes que les Grecs nomment περιδρόμιδας (Vitruv., lib. VI, cap. 10; et lib. V, cap. 12); or ce mot grec signifie *promenoir, carrière à l'entour;* ce qui semble indiquer que le xyste étoit formé par une allée qui entouroit un espace probablement planté de fleurs dans le genre de nos parterres.

une espèce de parterre où l'on cultivoit des fleurs[1] et des arbustes[2], et qui touchoit à la maison[3].

On trouvoit encore dans les habitations des gens riches un *sphæristerium*, ou jeu de paume[4]; et quelquefois auprès, un *aleatorium*, salle destinée à jouer à divers jeux de combinaison et de hasard.

Les maisons de campagne ne différoient pas essentiellement de celles de la ville; elles étoient à-peu-près composées des mêmes parties, mais placées diversement. On y joignoit tout ce qu'exige l'économie rurale, soit pour abriter les cultivateurs et les bestiaux, soit pour serrer les moissons et les récoltes de tous genres[5].

Telles étoient les distributions et les principales parties des habitations romaines[6]. J'aurois pu citer encore quelques pièces d'un moindre intérêt, ou dont l'usage nous est moins connu[7]; mais une énumération plus étendue

(1) *Xystus violis adoratus* (Plin., *Sec.*, lib. II, ep. 7).
(2) Voyez la note 6 de la page 25.
(3) Plin., *Sec.*, lib. II, epist. 17.
(4) Plin., lib. II, epist. 17; Petron., *Satyric.*, c. 9.
(5) Vitruve (lib. VI, cap. 9) donne un programme assez détaillé des maisons de campagne; on doit consulter aussi la cellection des auteurs *de Re rustica*.
(6) On trouve le programme des maisons grecques dans le 10ᵉ chapitre du VIᵉ livre de Vitruve; mais il est évident que ce chapitre est tout-à-fait mal en ordre; on a transposé le premier et le second paragraphe. Cependant je me conformerai à cet arrangement dans la traduction qui va suivre, et que je place ici pour faciliter la comparaison entre les maisons grecques et les maisons romaines.

« Comme les Grecs ne font point usage d'*atrium*, « ils en construisent dans le genre des nôtres: pour « cela, ils disposent à la porte d'entrée un passage de « médiocre largeur: d'un côté sont les écuries; de « l'autre, les logements des portiers; après quoi vient « la porte intérieure. Cet endroit, compris entre les « deux portes, est appelé en grec *thyrorion*; on entre « ensuite sous le péristyle. Ce péristyle n'a de colonnes « que de trois côtés; la partie qui regarde le midi a « deux antes (ou pilastres), assez espacés entre eux, « sur lesquels posent des poutres. Là est une salle à « laquelle on donne de profondeur un tiers de moins « que l'espacement des antes; ce lieu est appelé par les « uns *prostas*, et par les autres, *parastas*. Dans cette « partie de l'habitation sont de grands *œci* (ou salles), « dans lesquelles se tiennent les maîtresses de la mai-« son, avec les fileuses de laine. A droite et à gauche « du *prostas* sont les chambres, dont une s'appelle « *thalamus*; et l'autre, *amphithalomus*. Autour du por-« tique sont les *triclinia* journaliers, les chambres à « coucher, et les logements des domestiques; cette « partie de l'édifice se nomme *gynæconitis* (maison « des femmes).

« Une autre habitation plus vaste est jointe à celle-ci: « elle a des portiques plus spacieux, dont les quatre « côtés sont égaux en hauteur, excepté cependant celui « exposé au midi, qui, quelquefois, a ses colonnes « plus élevées; ce qui lui fait alors donner le nom de « *Rhodien*. Cette maison doit renfermer des vestibules « magnifiques, avoir ses portes particulières et ornées « convenablement. Les portiques du péristyle doivent « être revêtus de stucs, d'enduits, et ornés de plafonds. « Dans le portique qui regarde le septentrion, on place « le *triclinium*, à la manière de Cizique, et les *pina-« cothecæ* (ou galeries de tableaux); à l'orient, les bi-« bliothèques, les exèdres; à l'occident, et vers le « midi, sont des salles carrées, assez grandes pour « contenir quatre tables à-la-fois, et laisser encore « place pour le service et les spectacles. C'est dans ces « salles que les repas entre hommes ont lieu; car, chez « les Grecs, il n'est point d'usage que les femmes s'as-« seoient à table à ces festins. Cette partie de l'habitation « est appelée *andronitis* (maison des hommes).... » etc.

(7) Telles que la cuisine, le *pistrinum*, la *cella vinaria*, l'*olearium*, l'*apotheca*, l'*horreum*, le *zeta*, le *venerium* ou *aphrodision*, l'*hibernaculum*, le *gymnasium*, le *cryptaportique*, etc., etc.

pourroit peut-être devenir fastidieuse. D'ailleurs je pense que les détails contenus dans cet Essai suffisent pour donner une idée générale des maisons romaines, et préparent suffisamment à l'intelligence des habitations découvertes à Pompei. Or, comme c'est le but que je me suis proposé en entreprenant les recherches que je viens d'offrir au lecteur, je crois pouvoir m'arrêter ici, et passer à la description des édifices qui font le sujet de cette seconde partie.

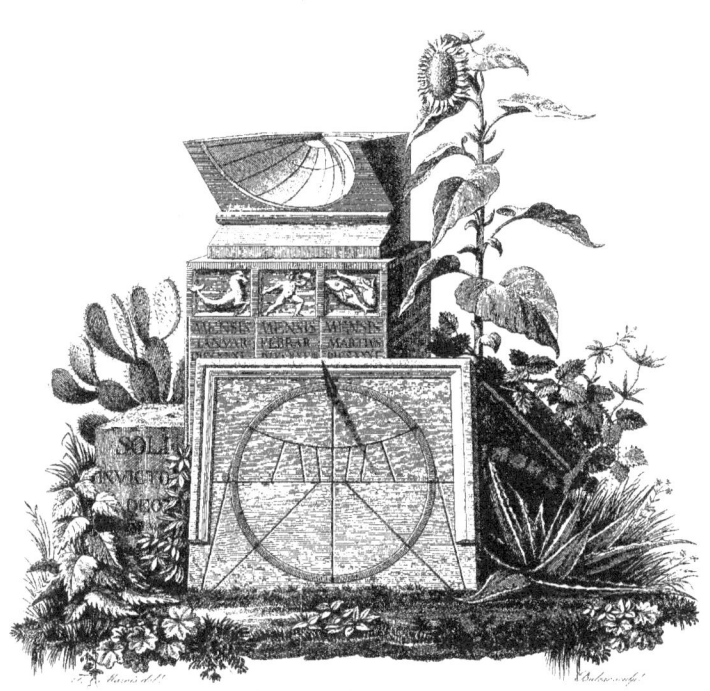

CADRANS SOLAIRES.

EXPLICATION DES PLANCHES

ANNEXÉES

A L'ESSAI SUR LES HABITATIONS DES ANCIENS ROMAINS.

PLANCHE I^{re}.

J'ai réuni dans cette planche divers plans de maisons romaines, tirés du plan de Rome antique, gravé sur marbre vers le temps de Septime Sévère[1]. Mon but a été de donner quelques exemples à l'appui des différentes explications avancées dans l'*Essai sur les habitations des anciens Romains*, et de montrer la parfaite similitude qui existe entre les maisons de Pompei et les maisons romaines. La figure IV ne laisse rien à désirer à cet égard.

Figure I : cette maison, irrégulière dans son plan, est incomplète dans sa distribution ; elle n'a point d'*atrium* : c'étoit par conséquent l'habitation de gens de condition médiocre.

1 Portique ; 2 cour ou péristyle ; 3 passages ; 4 salle commune, à l'imitation du *tablinum* ; 5 indication de l'escalier qui conduisoit aux différents étages ; 6 appartement intérieur ; 7 boutiques et leurs dépendances.

La figure II nous fait voir les maisons de Rome telles que Néron ordonna qu'elles fussent bâties, après le fameux incendie arrivé sous son règne[2] : elles sont isolées, et chacune d'elles forme ce qu'on appeloit une île[3]. Ces maisons sont du même genre que celles de la figure I.

[1] Bellor., *Fragm. Vest. veter. Rom.*, pag. 1. J'ai calqué ces plans sur les marbres conservés au Capitole, et je les ai réduits avec soin.
[2] Tacit., *Annal.*, lib. XV, 53 ; Suet., *Ner.*, 16.
[3] *Insula* : c'étoit une ou plusieurs maisons formant un corps de bâtiment isolé et entouré de rues de tous côtés (Festus, *de signific. verb.*). Cicéron appelle le loyer qu'il retiroit de ses maisons *merces insularum* (Cicer., *ad Attic.*, lib. XV, epist. 17).

1 Rues; 2 entrées; 3 cours; 4 appartements intérieurs; 5 boutique; 6 indication des escaliers.

Figure III: le plan de cette maison est fort irrégulier, et annonce qu'elle ne devoit être habitée que par des personnes obscures.

1 Portique sur la rue; 2 boutiques; 3 entrées; 4 cour du péristyle; 5 espèce d'hémicycle servant de *tablinum*; 6 appartements intérieurs; 7 salle ronde, ou peut-être une citerne[1].

Figure IV: cette figure nous offre une autre île composée de trois maisons, dont les plans réguliers et complets donnent une image exacte des habitations de Pompei, et prouvent parfaitement que ces dernières étoient des maisons romaines et non des maisons grecques.

1 *Prothyrum*; 2 *atrium* toscan[2]; 3 les ailes; 4 les fauces[3]; 5 le péristyle; 6 appartement intérieur; 7 boutiques.

La figure V ne présente rien de remarquable, si ce n'est une espèce d'*atrium* corinthien dont la colonnade est circulaire[4].

Figure VI: ce fragment ne contient qu'une partie du plan de cette maison.

1 Entrée; 2 *atrium* toscan; 3 indication de l'*impluvium*; 4 péristyle; 5 pièces diverses.

Figure VII: comme la précédente, cette figure n'est qu'un fragment de plan.

1 *Atrium* toscan; le carré du milieu indique ici le *compluvium*, et les quatre diagonales 2 figurent la rencontre des quatre pentes du toit incliné vers le centre de l'*atrium*[5]; 3 pièces diverses.

Figures VIII: le plan de cette maison est du même genre que ceux de la figure IV, et donne lieu aux mêmes observations.

1 *Prothyrum*; 2 *atrium* toscan; 3 péristyle; 4 pièces intérieures; 5 boutiques; 6 indication d'un escalier.

Figure IX: contient deux plans.

1 Rues; 2 entrée; 3 *atrium* toscan; 4 fauces, ou passages; 5 péristyle. Le parallélogramme indique la cour du péristyle; les colonnes sont sous-entendues. 6 Espèce de loge; 7 pièces intérieures; 8 boutiques.

Figures X et XIII: ce morceau renferme plusieurs plans d'une assez grande étendue, mais irrégulièrement distribués.

1 Rues; 2 *prothyrum* et passages; 3 *atrium*; 4 *atrium* dont la cour est circulaire; 5 *tablinum*; 6 péristyle; 7 arrières-cours, ou jardins; 8 pièces intérieures; 9 boutiques et leurs dépendances; 10 indication d'escaliers.

Figure XI et XII: ces deux morceaux présentent une particularité fort intéressante: l'artiste, qui a exécuté le plan, a voulu indiquer ici deux *atria*; l'un testudiné, et l'autre *displuviatum*[6]. Les diagonales indiquent les pentes du toit, incliné vers l'extérieur du bâtiment.

(1) Voyez une citerne semblable, dans la maison marquée *r*, sur le plan général du faubourg occidental, planche XXXVIII, tom. I.

(2) Ces trois maisons n'ont point de *tablinum*, parcequ'en effet il étoit inutile que, dans des habitations destinées à être louées et à changer souvent de locataires, il y eût un lieu pour placer les images des ancêtres, qu'il eût fallu effacer ou déménager chaque fois; d'autant plus que les personnes qui appartenoient à des familles anciennes ne logeoient guère dans des maisons louées; elles avoient leurs palais héréditaires.

(3) Ce pourroit être aussi le *tablinum*; car on passoit quelquefois par le *tablinum* pour entrer sous le péristyle et dans la partie privée. Voyez, à ce sujet, un passage d'Apullée (*lib. ult. florid.*), cité par Galliani, dans ses notes sur Vitruve.

(4) Les exemples de semblables portiques, qu'offrent ces fragments, sont d'autant plus précieux, que Vitruve ne parle point d'*atria*, ni de péristyles circulaires. Pline dit, en décrivant sa maison de Laurentium, *Deinde porticus in O litteræ similitudinem circumactæ, quibus parvula, sed festiva area includitur*: « Ensuite « vient un portique circulaire, ayant la forme de la lettre O, qui « renferme une cour petite, mais agréable. » L'*atrium* que l'on voit fig. V, explique parfaitement ce passage, et prouve que la leçon *in* Δ *litteræ similitudinem*, qui se trouve dans quelques éditions, est une faute; car une cour et un portique triangulaire seroient une monstruosité, et ne sauroient avoir rien d'agréable.

(5) Voyez la définition de l'*atrium*, dans l'*Essai* précédent, p. 19 et suivantes. Voyez aussi la *planche* III annexée à cet *Essai*.

(6) Voyez l'*Essai* précédent, pag. 23.

ANNEXÉES A L'ESSAI. 33

PLANCHE II.

Figure I. Il n'est personne qui n'ait lu tout ce que l'histoire nous a laissé de détails sur le voluptueux Pollion, et sa maison de plaisance du mont Pausilype, où ce favori d'Auguste nourrissoit de chair humaine les murènes de ses viviers. Les restes de cette habitation célèbre couvrent encore une partie de la côte, vers le lieu nommé *Mare piano*. Ils se composent de quelques ruines que l'on prétend être celles du temple de la Fortune Napolitaine, et de constructions assez considérables, mais recouvertes aujourd'hui par la mer. Parmi ces dernières, j'ai remarqué un édifice isolé dont les substructions sont presque entièrement conservées, et telles qu'on les voit ici (fig. I). Je n'ai pu les mesurer, quoique j'y sois retourné plusieurs fois dans cette intention; tantôt la hauteur des eaux, tantôt la violence des vagues, m'en ont empêché. Mais, en me plaçant sur les parties des murailles les plus élevées, il m'a été facile d'en prendre une esquisse que je crois aussi exacte que possible. On ne peut douter que ce bâtiment ne fût destiné à prendre des bains de mer; il seroit facile de faire avec les lignes de ce plan une restauration fort agréable; les deux grands parallélogrammes 1 devoient être des bassins communiquant entre eux par le canal 2; les salles 3, 4, et 5, étoient destinées à l'usage commun; les deux pièces 6 sont deux grands bains à deux baignoires; enfin les bains particuliers, au nombre de vingt, sont indiqués par le chiffre 7.

C'est là tout ce qui reste d'intéressant de cette fameuse *villa* de Pollion, dont les débris informes portent encore dans le pays le nom de *délices*.

Figure II. On découvrit dans la *villa Negroni*, vers le milieu du dernier siècle, une petite maison antique, ornée de charmantes peintures que l'architecte Buti a publiées, et qui se trouvent dans tous les cabinets d'amateurs. Cette maison, aujourd'hui détruite, ne peut être considérée que comme un pavillon isolé, consacré au plaisir, un véritable *venereum*, placé dans quelque jardin : car le luxe et la beauté des décorations ne correspondent point à l'étendue de l'édifice, où une personne seule auroit à peine pu habiter. Ainsi il seroit inutile de chercher à reconnoître dans le plan que j'en donne toutes les parties d'une habitation complète. Le péristyle est cependant remarquable, en ce qu'il n'a que trois portiques, comme la cour du *gynæconitis* des maisons grecques. La salle du fond est aussi imitée des Grecs; elle donne un exemple de ce que Vitruve (*lib.* VI, *cap.* 10) appelle le *prostas*, ou *parastas*.

La figure III présente le plan d'un édifice dont les ruines existent à peu de distance d'un lieu nommé *Roma Vecchia*, sur le chemin de *Frascati*. Ces ruines ajoutent encore aux données que j'ai rassemblées sur les habitations des anciens Romains. L'explication des renvois va montrer successivement presque toutes les pièces composant le programme des maisons romaines.

1 *Prothyrum*; 2 vestibule; 3 salles particulières, faisant aussi partie du vestibule; 4 loge de l'*atriensis*; 5 pièce servant de communication entre le vestibule et l'*atrium* : on en voit plusieurs semblables à Pompei. 6 *Atrium* testudiné et voûté, ayant à droite et à gauche les *ailes* ornées de niches pour placer les images des ancêtres : l'une de ces ailes est circulaire; l'autre, carrée. Au fond de l'*atrium* est une grande niche et deux petites pour recevoir aussi des statues de famille. 7 Pièce qui servoit à communiquer de l'*atrium* au péristyle; 8 passage; 9 péristyle : ce péristyle étoit voûté; la naissance des voûtes est très reconnoissable. 10 *Sacrarium*; 11 *œcis*; 12 *Procœton*, ou antichambre; 13 chambre à coucher; 14 cabinet, ou petite salle avec son *procœton*; 15 autre petite salle; 16 *triclinium*; 17 cabinet, ou dépendance du *triclinium*; 18 escalier conduisant à la partie supérieure du peristyle où devoient se trouver les appartements de mai-

tres, et autres pièces : le dessous de cet escalier donnoit accès à la partie souterraine où étoit placée la cuisine et ses dépendances. 19 écurie; 20 escalier qui conduisoit aux logements des domestiques et au *solarium*, ou terrasse supérieure; 21 abreuvoir : ceci est un accessoire conjecturé, ainsi que les dispositions indiquées sous les deux numéro suivants. 22 Hémicycle; 23 fossé, ou gazon; une des terrasses circulaires existe encore. La voie est un chemin de traverse qui diramoit de la *via Tusculana*.

La figure IV offre le plan d'une petite maison antique appelée *Casa Fiorella*, située sur le bord de la mer à Pausilype, près des ruines des *délices* de Pollion. On a construit sur ces restes antiques un *casino*, qui dut être autrefois un séjour agréable; mais il est aujourd'hui abandonné, les restaurations tombent elles-mêmes en ruines, et chaque jour la mer et le temps ressaisissent ce qui leur fut enlevé par une main réparatrice.

Je ne donne ici que la partie antique de cette habitation. Les souterrains formoient de vastes piscines où la mer entroit, comme on le voit dans la figure V.

1 Terrasse aujourd'hui envahie par la mer; 2 vestibule; 3 diverses pièces éclairées par des fenêtres élevées; 4 pièces obscures; 5 pièce qui n'existe plus; 6 cour : cette partie est dans un tel désordre, qu'il est difficile de deviner son ancienne disposition. 7 Grande cour; 8 cour comblée par des éboulements; 9 escalier qui descend aux piscines; 10 embarcadaire; 11 escalier conduisant, en bas, aux piscines; en haut, aux appartements; 12 grottes dont l'entrée étoit sur la terrasse; l'une d'elles a été détruite[1].

PLANCHE III.

Après avoir décrit l'*atrium* toscan[2], j'ai cru qu'il seroit peut-être utile de tracer une figure exacte de cette partie des habitations romaines; en conséquence j'ai rassemblé dans cette planche tout ce que les ruines de Pompei ont pu m'offrir, à cet égard, de détails et d'indications. Il est peu de maisons où l'on n'aperçoive encore les trous des poutres; les fouilles font retrouver une quantité de tuiles de toutes sortes; la disposition de l'*impluvium* en marbre indique la saillie du toit; enfin la disposition de chaque *atrium* est si parfaitement reconnoissable, qu'il m'a été facile de faire une restauration bien authentique de l'*atrium* toscan. A côté de la figure I, qui donne la disposition de la charpente en plan, j'ai placé les noms latins de chacune des pièces qui la composent, afin de faciliter l'interprétation de Vitruve[3].

La figure II offre la coupe de l'*atrium*.

(1) Sénèque, en décrivant la *villa* de Vatius, parle de deux grottes semblables, faites à mains d'homme, et qui étoient deux ouvrages considérables (Senec., epist. LV).

(2) Voyez l'*Essai* précédent, pag. 22.
(3) Lib. VI, cap. 3.

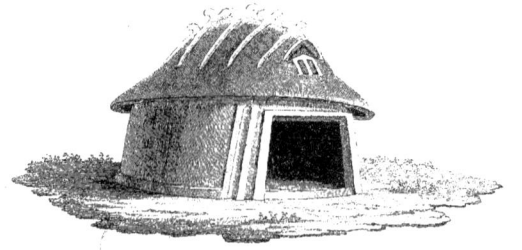

PREMIÈRES HABITATIONS DES PEUPLES DU LATIUM.

MONUMENT EN TERRE CUITE TROUVÉ A ALBANO.

MOSAÏQUE
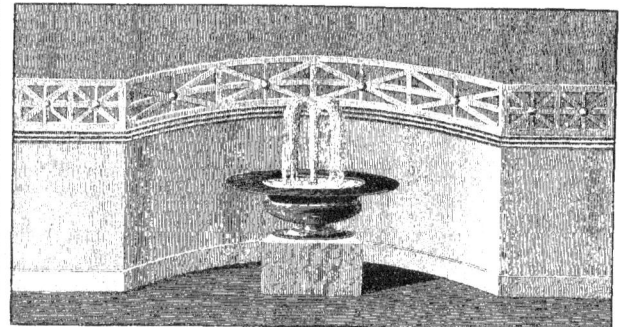
PEINTURE

MOSAÏQUE

EXPLICATION DES PLANCHES
DE LA SECONDE PARTIE.

PLANCHE I^{RE}.

Cette planche, qui sert de frontispice à la seconde partie, représente l'entrée d'une maison antique. La disposition de la porte, et l'inscription en mosaïque placée sur le seuil, se remarquent dans plusieurs habitations. Les pilastres et leurs chapiteaux appartiennent à la maison n° 27[1]; l'entablement et les stucs qui le décorent, les peintures qui ornent la frise intérieure, le portique du fond, et plusieurs autres détails, ont été pris de divers édifices. La fontaine se voit dans la maison n° 46[2], dite d'*Actéon*; le motif du jardin qui fait le fond du tableau m'a été fourni par une peinture existante dans le même lieu; les deux termes sont conservés dans le Musée des Études à Naples; enfin tous les éléments de cette composition sont antiques; et l'arrangement dans lequel je les offre donne une idée exacte de l'entrée d'une des maisons principales de Pompéi.

PLANCHES II, III, IV, V, VI.

La disposition des rues et la circulation des eaux ont une telle influence sur la salubrité et les agréments d'une ville, que je crois devoir donner quelques notions sur les rues et les fontaines de Pompéi, avant de passer à la description de ses habitations.

Les rues sont peu larges; mais il n'étoit pas nécessaire qu'elles fussent aussi spacieuses que les nôtres, puisque les chars n'avoient tout au plus que 4 pieds de voie, comme il est facile de s'en convaincre en examinant les traces des roues empreintes sur le pavé; d'ailleurs les anciens croyoient les rues larges moins saines que celles qui étoient étroites et tortueuses[3]. Elles ont,

(1) Voyez le *Plan général*, à la fin de l'ouvrage.
(2) Voyez le *Plan général*, à la fin de l'ouvrage.

(3) « Il en est cependant qui croient l'ancienne manière plus favo-
« rable pour la salubrité, parceque ces rues étroites et la hauteur

comme la voie extérieure, une chaussée pavée de grands quartiers de lave¹, et deux trottoirs latéraux. Ces rues, situées pour la plupart sur des plans inclinés, vu l'inégalité du sol de la ville, et encaissées par des trottoirs élevés, devoient former autant de petits torrents durant ces pluies excessives qui règnent ordinairement en ce pays depuis la fin d'octobre jusque vers le commencement de mars. Aussi, pour procurer aux piétons le moyen de traverser d'un côté à l'autre de la rue sans se mouiller les pieds, on plaçoit dans la largeur de la voie, de distance en distance, des pierres élevées au-dessus du pavé de la chaussée, et séparées entre elles de manière à laisser un passage pour les chevaux et les roues des chars. Une semblable invention seroit pour nous d'une grande incommodité; mais elle n'offroit qu'un léger inconvénient dans une ville telle que Pompei, où l'on ne devoit guère aller qu'à pied².

Les eaux pluviales, et celles qui provenoient du trop plein des fontaines, étoient conduites hors de la ville par des égouts pratiqués sous les trottoirs, ainsi que plusieurs exemples m'ont permis de l'observer³.

Il est peu de rues principales à Pompei qui ne possèdent quelque fontaine. On en a découvert plusieurs à différents carrefours, et presque tous les grands édifices en ont dans leur enceinte ou dans leur voisinage. Comme la ville étoit située sur un roc isolé et volcanique⁴, elle ne pouvoit renfermer aucune source; et les eaux dont elle avoit besoin pour ses fontaines devoient lui être apportées par des aquéducs⁵. Ces eaux étoient distribuées dans chaque quartier au moyen de *conduites*⁶ en maçonnerie, en plomb, ou même en terre cuite, auxquelles étoient adaptées des clefs⁷ qui servoient à arrêter l'eau lorsqu'il étoit nécessaire, ou à en modérer le cours. Des tuyaux de plomb⁸ de diverses grandeurs⁹, selon le besoin, diramoient des principaux conduits, et amenoient ainsi l'eau des aquéducs dans les maisons particulières¹⁰, ou dans les réservoirs des fontaines publiques.

« des toits atténuoient l'influence du soleil; au lieu que, maintenant, « cet espace qui reste à découvert, et que ne protège aucune ombre, « est en butte à toute l'ardeur de l'été. » (Tacit., *Annal.*, l. XV, 43.) Chez les Grecs, de larges rues étoient un ornement pour les villes. Homère relève cette particularité à l'égard de Troie, qu'il appelle πλατυάγυιαν, *la ville aux larges rues* (Iliad., ch. II, v. 12).

(1) J'ai eu occasion de faire dernièrement à Pompei une observation nouvelle que le pavé des chaussées; je m'empresse de la consigner ici. Les quartiers de lave dont la voie est pavée, ayant chacun la forme d'un polygone irrégulier dont les angles sont un peu arrondis, il reste par conséquent un vide entre chacun d'eux aux points où leurs angles se rencontrent; dans quelques endroits, ce vide est rempli par des coins de fer, des cailloux, ou des morceaux de granit introduits à coups de masse, et qui servent comme de clefs. Ce procédé, qui assure d'une manière inébranlable la juxta-position des polygones entre eux, donne à la voie le dernier degré de solidité. Voyez la *vignette* qui précède l'explication des planches annexées à l'*Essai sur les habitations des anciens Romains*.

(2) On n'y a trouvé que deux écuries, encore ont-elles l'air d'avoir été destinées plutôt à des mulets ou à des ânes qu'à des chevaux.

(3) A l'entrée du *forum*, en venant par les rues situées entre cette place et celle où l'on voit le vieux temple, on a trouvé à côté de la fontaine l'orifice d'un de ces conduits souterrains; il étoit fermé par une grille de fer bien conservée. Voyez aussi l'émissaire d'un égout semblable, pl. XXXV et XXXVI, et leur explication, tom. I, p. 52.

(4) Voyez la *Notice historique*, tom. I, pag. 12.

(5) Les eaux du Sarnus ne pouvoient être élevées dans l'intérieur de la ville, parceque ce fleuve couloit au bas de l'éminence sur laquelle elle étoit située. Les eaux qui alimentoient les fontaines de Pompei devoient y être conduites de quelques sources éloignées existant alors au pied du Vésuve, ou de celles qui abondent encore sur le penchant des montagnes qui dominoient Stabia.

(6) Les *conduites* à découvert se nommoient *élices* (Fest., *de verb. signif.* apud Paul Diac.). On appeloit *rivus* le canal en maçonnerie des grands aquéducs, et *tubuli fictiles* les tuyaux en terre cuite (Vitruv., lib. VIII, cap. 7; Front., *de Aqueduct. comment.* XXI). Selon Vitruve, les *conduites* en terre cuite étoient infiniment plus salubres que celles en plomb; on scelloit leurs joints avec un mastic fait de chaux vive et d'huile.

(7) Voyez la *planche* III, *fig.* III. Ces clefs étoient en bronze; les *calices* placés à l'embouchure des réservoirs, et qui dégorgeoient dans les conduits, étoient de même métal (Front., XXXVI).

(8) *Fistulæ plumbeæ* (Vitruv., lib. VIII, cap. 7; Isidor., *Origin.*, lib. XIV, c. 8). Horace parle de « l'eau qui s'efforce de rompre les « tuyaux de plomb dans les rues de Rome. » (*Epist.* 10, *lib.* I).

(9) On fabriquoit ces tuyaux en roulant des tables de plomb fondues et non laminées, comme Vitruve l'explique clairement dans le 4ᵉ paragraphe du 7ᵉ chapitre de son VIIIᵉ livre. Voici le rapport qui existoit entre les dimensions et le poids de ces tables:

LONGUEUR.	LARGEUR.	POIDS.
	100 doigts.	1200 livres.
	80	960
	50	600
	40	480
Non moindre de 10 pieds.	30	360
	20	240
	15	180
	10	120
	8	96
	5	60

On voit, par ce tableau, que la circonférence des tuyaux de 10 pieds étoit à leur poids comme 1 : 12. Le *doigt* qui sert ici à mesurer la largeur des tailles de plomb étoit égal à la seizième partie du pied romain (Front., XXIV; Hero., *de Mensuris*, apud Moutf., *in Analect. Græc.*).

(10) Le fisc vendoit cette eau aux particuliers. C'étoit à Rome un fréquent sujet de fraude (Front., XXIII, CXIV, CXV). Ce revenu

La planche II nous offre le plan et la vue d'un *bivium*, ou carrefour. On y voit la disposition de la voie et des trottoirs de chaque rue. Ce carrefour est décoré d'une fontaine A (fig. II), dont la composition est d'une extrême simplicité : du milieu d'une petite borne cubique l'eau tomboit dans un *cantharus*[1], ou bassin carré, formé par quatre dalles liées entre elles avec des crampons de fer, pour éviter que le poids de l'eau et l'action des gelées ne pussent les désunir. Derrière cette fontaine on voit son *castellum*[2], ou réservoir B (fig. II) ; il est recouvert d'une voûte, et se fermoit avec une porte ; peut-être étoit-ce simplement un regard des *conduites*, dans lequel pouvoit être placée la clef qui servoit à arrêter l'eau. La face de ce petit édifice, du côté de la fontaine, est décorée d'une peinture presque totalement effacée, et d'un petit autel C (fig. II), dédié aux *lares compitales*, dieux des carrefours. Sous cette dénomination générique, on comprenoit diverses divinités[3] auxquelles on consacroit des troncs d'arbres dans les champs, ou des pierres dans les carrefours[4]. Auguste rétablit le culte des *lares compitales*, et ordonna que, deux fois l'année, on ornât leurs images de fleurs et de guirlandes[5]. La peinture qui est au-dessous de l'autel représentoit cette cérémonie[6], et les détails d'un sacrifice[7] ; mais malheureusement elle est aujourd'hui tellement dégradée, qu'il y auroit de la mauvaise foi à en essayer la description.

Derrière le réservoir, on aperçoit les ruines de plusieurs habitations ; et, dans le lointain, la partie du mont Vésuve sur laquelle est situé le cratère.

La planche III réunit diverses fontaines. Celle qu'on y voit (fig. I) étoit placée dans le camp des soldats[8] lorsque je la dessinai ; elle est d'une composition gracieuse, et a dû appartenir à quelque édifice privé.

La figure II offre une espèce de petit cippe[9] en pierre grise[10], qui surmontoit le bassin d'une fontaine publique ; il est orné de l'image en bas-relief d'une divinité dont la bouche versoit l'eau dans une vasque. Le caractère de cette tête, les grappes de raisin qui pendent de son front[11], les feuilles de vigne dont sa coiffure est en partie formée, pourroient faire penser qu'elle représente Bacchus. Il n'y auroit rien de surprenant à cela, car le dieu du vin étoit aussi l'ami des eaux pures des fontaines[12]. Cependant les feuilles, les fleurs, les fruits de toutes sortes, qu'on remarque aussi dans la coiffure, semblent indiquer une autre divinité : ne seroit-ce pas ce dieu des campagnes que Tibulle se plaisoit à honorer, « soit dans le tronc d'arbre isolé au milieu « des champs, soit dans la pierre antique ornement d'un carrefour[13] ? »

La figure III donne l'image exacte d'une de ces clefs de bronze qu'on adaptoit aux conduits, et qui servoient à arrêter ou à modérer le cours des eaux. Celle-ci est conservée au Musée des *Studj* à Naples. Elle fut trouvée à Caprée, dans un des palais de Tibère. Ce morceau, infiniment curieux par lui-même, offre une particularité singulière : l'intérieur contient encore de l'eau qui s'y trouve renfermée depuis peut-être 1700 ans. L'oxide de cuivre, amalgamé à la terre, ferme si hermétiquement les issues de la clef, que cette eau ne peut ni s'écouler, ni s'évaporer.

étoit alloué à l'entretien des aquéducs (Vitruv., lib. VIII, cap. 7). Il y avoit des particuliers qui jouissoient gratuitement de ces eaux par concession de l'état ou du prince (Front., III).

(1) Grut., *Inscript. ant.*, tom. I, pag. 182, n° 2.

(2) A Rome, les *castella* étoient des édifices considérables ; à Pompei, ils devoient être moindres : cependant celui-ci me semble être qu'un réservoir secondaire ; il devoit y en avoir de plus grands dans la ville.

(3) Entre autres Apollon, selon Suidas. On appeloit *agyei* les pierres coniques qui lui étoient consacrées dans les carrefours ou aux portes des maisons.

(4) Tibul., lib. I, eleg. 1.

(5) Suet., *Aug.*, XXXI.

(6) C'étoit une fête pour les esclaves, à qui on laissoit, ce jour-là, une liberté plus grande que de coutume. Ces fêtes s'appeloient *compitalia* (Varro., *de Ling. latin.*, lib. V).

(7) Ces sacrifices aux *lares compitales* étoient les seuls où les esclaves pussent servir de ministres.

(8) Elle faisoit partie d'une fontaine qui fut construite après la découverte du camp ; on l'en ôta en 1810 pour faire place au jet d'eau que l'on voit aujourd'hui en cet endroit.

(9) Ce monument est conservé aux *Studj*.

(10) Appelée à Naples *piperno*. Voyez tom. I, pag. 21.

(11) Tib., lib. II, eleg. 1.

(12) Tib., lib. III, eleg. 6.

(13) Tib., lib. I, eleg. 1.

La fontaine dont je donne la vue figure IV est aussi située au milieu d'un carrefour. Elle est remarquable par un bas-relief négligemment sculpté, qui offre le type des médailles d'Agrigente : une aigle enlevant un lapin. Cette similitude ne paroît point être l'effet du caprice de l'artiste, et a probablement trait à quelque circonstance qu'il est impossible de deviner.

La rue qui se prolonge à gauche conduit vers la porte de la ville, située du côté de Naples ; l'autre mène derrière les murs, et donne accès à quelques maisons. Entre elles deux on aperçoit les ruines d'une boutique où l'on vendoit des comestibles et des aliments tout préparés. Auprès de la fontaine sont deux personnages avec des costumes du pays [1].

La planche IV contient la vue, le plan, et les détails d'une fontaine placée dans la rue du temple d'Isis ; elle est adossée à une colonnade ionique qui forme une espèce de propylée, ou avant-porte, à l'entrée d'un vaste portique dorique, situé près du théâtre et du camp. Cette fontaine ne diffère de la précédente (pl. III, fig. IV) que par les accessoires. L'eau jaillit de la bouche d'un faune, reconnoissable à ses singulières oreilles et à ses cheveux courts et hérissés (fig. II). Le *cantharus*, ou bassin (fig. III), est formé, comme dans les autres fontaines, de dalles de travertin [2] liées entre elles par des agrafes de fer scellées en plomb. La figure IV montre la manière dont l'eau étoit conduite jusqu'au point où elle s'élançoit dans le bassin.

La planche V offre encore un autre monument de ce genre (fig. I) placé dans une des rues qui conduisent du portique dont je viens de parler au *forum*. Cette fontaine est ornée d'une tête de taureau ; mais ce qui la rend remarquable, c'est la balustrade en fer dont elle est entourée du côté du trottoir, afin d'empêcher qu'on ne pût tomber dans le bassin. Les barres de fer, déja presque détruites par la rouille lors de sa découverte, n'ont pu résister long-temps à l'impression de l'air, elles ont disparu ; cependant il en reste encore des fragments scellés dans la pierre. J'ai joint à la vue de cette fontaine quelques ustensiles de bronze conservés autrefois dans le Musée du Palais royal à Naples ; deux d'entre eux (fig. II et IV) étoient destinés à contenir de l'eau ; le troisième, qui a la forme d'une cuiller fort creuse, servoit à puiser l'eau dans les grands vases où on la conservoit, ainsi que cela se pratique encore dans le pays.

J'aurois pu donner d'autres fontaines ; mais elles sont toutes si semblables entre elles, que ce seroit peut-être multiplier inutilement les planches. La diversité des mascarons, qui représentent tantôt une tête d'animal, tantôt l'image de quelque divinité, peut seule aider à les distinguer ; et ces sculptures sont trop peu intéressantes pour mériter la moindre attention.

Nous avons vu dans la planche II un autel élevé à ces divinités qui présidoient aux carrefours et aux rues : la planche VI nous en montre un nouvel exemple. Chez les anciens, livrés à une idolâtrie sans bornes, le peuple avoit une dévotion particulière pour ces *petits dieux* [3], dont le culte commode n'exigeoit point de dispendieux sacrifices [4], et que l'on désignoit par le nom générique de *dii populares*. C'est ce qui servit à en augmenter le nombre tellement, que quelques uns d'entre eux n'avoient pas même de nom propre [5], ni d'attributions déterminées. Cet excès de superstition multiplia à l'infini les monuments qui leur étoient consacrés. Il n'est presque aucune rue de Pompei où l'on n'ait placé soit un autel pour les honorer, soit quelque peinture grossière représentant leurs images et les sacrifices qu'on leur offroit ; aussi, en parcourant ces ruines, le voyageur peut-il dire avec raison, comme la Quartilla de Pétrone : « cette ville est

(1) L'homme porte une chemisette de toile, et des demi-caleçons de même étoffe. Les paysans des environs de Naples ont coutume de se mettre ainsi pour travailler à la terre. Le soir, dès qu'ils ont fini leur travail, ils quittent ces vêtements légers trempés de sueur, reprennent leurs habits ordinaires ; par ce moyen, ils évitent ces fièvres si communes, si dangereuses en Italie, et qui ont dépeuplé la campagne de Rome.

(2) Voy. l'énumération des matériaux employés à Pompeï, t. I, p. 21.
(3) Plaut., *in Cistellar.*, act. II, sc. 1, v. 46.
(4) On les appeloit *dii patellarii* (Plaut., *ibid.*) ; parcequ'une simple *patella*, espèce de plat, suffisoit pour leurs sacrifices, qui ne consistoient qu'en offrandes de fruits, de fleurs, ou d'herbages.
(5) *Dii ignoti* (Pausan., *Attic. et Act. apostol.*, cap. XVII, 23).

DE LA SECONDE PARTIE. 39

« tellement pleine de divinités, qu'il est plus facile de trouver ici un dieu qu'un homme[1]. »

Les peintures consacrées aux *lares compitales* les représentent sous la forme d'un serpent qui vient goûter des offrandes de fruits déposées sur un autel; on distingue dans la figure II un semblable tableau; il est peint sur le pilier d'une boutique, à l'angle d'un carrefour dont cette gravure donne la vue exacte. Les ruines que l'on remarque sur les côtés de chaque rue appartiennent à des habitations. On peut reconnoître sous le trottoir devant la boutique l'orifice d'un égout destiné à recevoir les eaux pluviales; et, à côté, une de ces larges pierres au moyen desquelles on passoit d'un côté à l'autre de la rue en temps de pluie.

[1] Petron., *Satyric.*, cap. 7.

LAMPADAIRE

PLANCHE VII.

Les maisons découvertes à Pompei ont peu d'ouvertures sur la rue; une porte étroite, et quelquefois des boutiques, forment la façade du rez-de-chaussée; celle des autres étages est aussi simple, et ne consiste qu'en petites fenêtres avec ou sans chambranles, comme on peut s'en convaincre par plusieurs indices bien distincts, le tout surmonté d'un toit ou d'une terrasse. Ces façades, quoique dénuées d'ornements d'architecture, ne laissent pas d'avoir une certaine élégance qu'elles doivent à la blancheur du stuc et à la vivacité des couleurs dont elles sont quelquefois revêtues. Toutes les portes sont à-peu-près de même largeur et de même forme; un peu plus de recherche dans l'entablement et les chapiteaux des pilastres sont les seules choses qui puissent mettre quelque différence entre elles. La planche VII en donne un exemple (fig. I) pris parmi les portes les moins ornées.

L'entablement et les chapiteaux ne sont point détaillés, mais seulement indiqués en masse; l'architrave, en moellons, est soutenu par une planche qui, quoique d'une épaisseur raisonnable, est cependant loin d'offrir la solidité nécessaire au linteau d'une porte. Cette singulière construction, si peu rassurante, se trouve répétée presque par-tout à Pompei, et pour des ouvertures beaucoup plus grandes. Les pilastres reposent sur une espèce de piédestal peint en noir. Cette porte est bivalve, c'est-à-dire à deux battants; chacun d'eux tournoit sur pivots AA, comme on le voit dans le plan, et se fermoit au moyen d'un verrou perpendiculaire qui entroit dans des œillets BB, creusés dans le seuil de travertin. Celui dont on voit les détails fig. II et III étoit conservé au Musée du palais.

La fig. IV offre une clef trouvée à Pompei, et qui par sa dimension paroît avoir appartenu à une porte principale.

Chez les Romains, l'entrée de la maison étoit placée sous la protection de quatre divinités[1], savoir, *Janus*, qui présidoit à l'ensemble de la porte[2]; *Ferculus*, qui avoit sous sa protection les battants des portes; *Limentinus*, qui veilloit au seuil et au linteau; enfin la déesse *Cardea* pour les gonds[3]. C'étoit un usage assez général de placer près de la porte des maisons des lampes et des branches de laurier[4] en l'honneur de ces divinités custodes.

Les battants de la porte dont il est ici question étoient de bois, et ont dû par conséquent être consumés par les cendres brûlantes lors de l'éruption; il ne s'en est même point trouvé de

(1) Les Grecs n'en avoient que deux, Apollon Θυραιος, ou portier, et *Antelios*. (Tertul., *de Idolat.*, cap. 15.)
(2) *Ibid.*, et *de Coron. Milit.*, cap. 13.
(3) Saint Augustin, *de Civit. Dei*, lib. IV, cap. 8; Arnob., *Advers. Gent.*, lib. IV, 161; Tertul., *de Idolat.*, cap. 15, et *de Coron. Milit.*, cap. 13.
(4) Tertul., *de Idolat.*, cap. 15.

conservés dans les ruines de Pompei. Les compartiments que l'on voit ici sont imités de la porte en marbre représentée tome I, planche XIX. Plusieurs portes feintes, peintes sur des murailles, nous apprennent qu'on leur donnoit ordinairement une couleur sombre, quelquefois rehaussée par des ornements en or. On devoit probablement les peindre à l'encaustique : c'étoit le procédé qu'on employoit pour les vaisseaux et les bois exposés aux injures de l'air[1]. L'inscription qui appartenoit à cette porte est illisible, et je l'ai remplacée par celle que l'on voit ici, et qui se trouve à l'entrée d'une autre maison; elle est tracée en rouge et ainsi conçue :

<div style="text-align:center">

M · HOLCONIVM
PRISCVM · II · VIR · I · D · O [2].

</div>

C'est une formule de salut par laquelle le propriétaire de la maison se recommande à Marcus Holconius Priscus, duumvir pour la justice. Sans doute c'étoit une coutume établie à Pompei de saluer ainsi les nouveaux magistrats, puisque toutes les maisons offrent une ou plusieurs inscriptions semblables; et cet honneur devoit être rendu de préférence à ceux qui entroient en charge, par leurs amis et les citoyens qui leur avoient accordé leurs suffrages.

(1) Plin., *Nat. Hist.*, lib. XXXV, cap. 7.
(2) Voyez, pour l'interprétation littérale de cette inscription et des autres semblables, *Dissertat. Isagog.*, pars I, cap. 10.

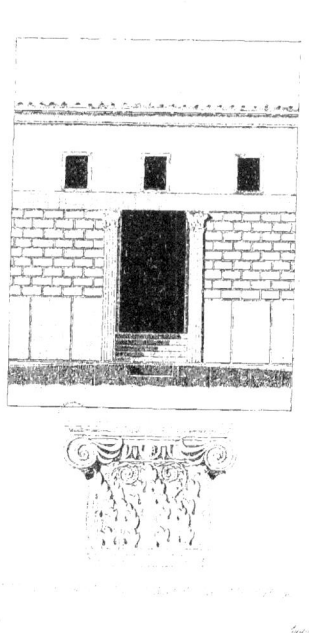

PLANCHE VIII.

Nous avons vu dans la Notice historique placée au commencement de cet ouvrage[1] que Pompei étoit l'entrepôt du commerce des villes situées dans l'intérieur de cette partie de la Campanie; aussi les boutiques y étoient-elles si multipliées, qu'une certaine Julia en possédoit à elle seule neuf cents, avec les logements nécessaires à ceux qui les occupoient, et qui étoient placés au haut de la maison, sous les terrasses supérieures[2]; c'étoit même chez les anciens une spéculation productive à laquelle les propriétaires soigneux de leurs intérêts portoient une attention particulière. Cicéron écrivoit à Atticus : « J'ai fait venir Chrysippus, parceque deux de mes « boutiques sont tombées; les autres menacent ruine, à tel point que, non seulement les loca- « taires ne veulent plus y demeurer, mais que les rats eux-mêmes les ont abandonnées[3]....... En « suivant l'idée que Vestorius m'a suggérée pour les rebâtir, je pourrai tirer par la suite de « l'avantage de cette perte momentanée[4]. »

Nous distinguerons dans Pompei deux sortes de boutiques : celles occupées par des débitants ou des marchands de profession, et celles où les particuliers faisoient vendre à leur compte, par un de leurs domestiques, les productions de leurs terres[5]. Il est facile de les distinguer : ces dernières, qui appartenoient aux maisons les plus riches de la ville, ont toutes une communication avec l'intérieur de l'habitation, tandis que les autres forment avec leurs dépendances une division séparée du reste du logis. J'ai cru devoir ne point passer cette observation sous silence, parcequ'elle m'a paru intéressante pour la connoissance des mœurs.

Les boutiques n'étoient quelquefois, chez les Romains, que des baraques de bois recouvertes de planches et placées le long de la rue[6]; mais le plus souvent elles faisoient partie d'une habitation, comme on le voit à Pompei.

Celle qui est représentée dans cette planche n'appartient à aucun édifice considérable. Elle est placée en face du passage qui conduisoit au théâtre et à l'Odéon; on en voit le plan fig. II. La rue 1 est obstruée dans sa largeur par trois grosses pierres qui servoient à la traverser lorsqu'il pleuvoit. Le petit contre-mur du trottoir 2 est percé de distance en distance sur son arête; ces trous servoient à attacher les bêtes de somme; on pouvoit aussi les utiliser pour tendre des toiles au-devant des boutiques, afin de les garantir du soleil.

Cette habitation d'un petit marchand est composée d'une boutique 3, et de deux arrière-boutiques 5; les logements nécessaires devoient être au second étage, ainsi que l'indique l'escalier 4. La porte de la boutique (fig. III) se fermoit comme la plupart de celles des magasins de Paris, au moyen d'une rainure *ab* (fig. III) dans le seuil de la porte, et d'une autre semblable dans le linteau de bois; on y introduisoit des planches dont les extrémités glissoient à-la-fois dans les deux coulisses; une barre de bois mobile se plaçoit ensuite derrière les planches pour les maintenir ensemble; enfin la porte *bc* se fermoit en tournant sur son pivot *c*, et achevoit de clore l'ouverture de la boutique. Le comptoir est en maçonnerie; on y a fixé quatre *dolia*, ou grands vases de terre cuite, dont nous indiquerons l'usage ci-après fig. IV.

Telle est la disposition de cette boutique. Il n'est pas fort difficile de deviner ce que l'on y

(1) Tome I, p. 12.
(2) Voyez la vignette tome II, page 5; et *Dissertat. Isagog.*, cap. x, 15.
(3) Les anciens croyoient que les rats abandonnoient à l'avance les édifices qui menaçoient ruine. (Plin., *Nat. Hist.*, lib. VIII, cap. 28.)
(4) Cicer., *ad Attic.*, lib. XIV, epist. 9.
(5) Cet usage s'est en partie conservé à Florence; les seigneurs font vendre en détail leur vin dans leur propre palais, cette denrée étant le principal revenu des terres aux environs de cette ville.
(6) Isid., *Orig.*, lib. XV, cap. 2.

EXPLICATION DES PLANCHES

vendoit; car la forme du comptoir, où l'on remarque un fourneau, de grands amphores scellés dans le massif, et trois gradins pour poser de petites mesures de capacité pour les liquides, semble indiquer un de ces lieux où l'on vendoit des comestibles de toute espèce, et des aliments cuits. Sur le fourneau, on préparoit sans doute quelques uns de ces plats nationaux qui font dans chaque pays la base de la nourriture du peuple[1]. C'est ce que j'ai cherché à représenter dans la restauration que j'ai donnée de cette boutique fig. IV. Les décorations m'ont été fournies par diverses peintures de Pompei.

Les amphores scellés dans le comptoir devoient servir à conserver des olives, de la saumure[2], ou de l'huile[3].

Pompei renferme un nombre immense de boutiques de différents genres, parmi lesquelles on en distingue beaucoup de semblables à celle-ci, ainsi que des *thermopolia*, qui, chez les anciens, remplaçoient nos cafés; on y vendoit des boissons chaudes. Il y en a un près de la grande porte de la ville, où la trace des vases est marquée dans le marbre du comptoir et des gradins sur lesquels on posoit les mesures; ce qui semble indiquer que les liqueurs qu'on vendoit dans ces sortes de boutiques pouvoient contenir quelque principe d'acidité. A la porte de ce thermopole sont deux bancs exposés au midi, de manière à offrir en hiver un lieu de repos agréable aux personnes qui fréquentoient cet endroit.

(1) Ce trait de mœurs s'est conservé dans toute sa vigueur à Naples et aux environs; on y voit encore quantité de ces petites cuisines publiques, où le peuple trouve, deux fois par jour, son repas habituel tout préparé. Une peinture d'Herculanum représente une cuisine ambulante, telle qu'on en voit encore à Naples, et des pauvres groupés à l'entour, comme les Lazzaroni le sont près de la chaudière du vendeur de macaroni. Voyez *Pitture antiche d'Ercolano*, tom. III, tav. 43.

(2) La saumure de poisson, ou *garum*, dont les anciens faisoient un grand usage pour la cuisine, étoit composée avec des intestins de poisson marinés dans le sel, et tombés en dissolution par la fermentation. (Plin., *Nat. Hist.*, lib. XXXI, cap. 7.) Le *garum* de Carthagène se vendoit plus cher qu'aucun parfum; mais il y en avoit de moins précieux qui ne laissoit pas cependant d'être recherché. Pompei étoit renommée pour le sien, et en faisoit un grand commerce. (*Ibid.*, cap. 8.)

(3) Cette coutume est demeurée à Rome, où les débitants mettent ainsi l'huile dans des vases scellés au centre d'un comptoir en maçonnerie.

BRONZE.

DE LA SECONDE PARTIE.

PLANCHES IX ET X.

La planche IX offre trois maisons habitées par des citoyens peu fortunés.

La première (fig. I) étoit occupée par un petit marchand : elle renferme un corridor d'entrée 1; une boutique 2; une cour couverte 3, dont le toit est soutenu par des colonnes, et qui forme une espèce d'*atrium pseudotetrastyle,* avec un *impluvium* 4, ou bassin pour recevoir les eaux de pluie; une chambre à coucher 5, pour le maître; une autre petite chambre, pour le serviteur ou l'esclave, à laquelle on arrive au moyen d'un escalier de bois 6; et enfin au-dessous, une petite cuisine 7.

La fig. IV donne la coupe de cette maison prise sur la longueur du corridor; les colonnes de la cour sont peintes en rouge jusqu'au tiers de leur hauteur, le reste est blanc. Tout ce qui est au-dessus de la ligne ponctuée n'existe plus, j'ai été obligé de le supposer pour donner une idée de ce que devoit être ce petit édifice; mais les indices que les ruines ont pu m'offrir, et les observations que j'ai faites sur la construction des habitations de Pompei, me permettent de regarder cette restauration comme étant aussi vraisemblable que possible.

La maison que l'on voit fig. II étoit habitée par un citoyen qui vivoit probablement d'un modique revenu, ou d'une profession qu'il exerçoit hors de chez lui, car il n'y a ni boutique ni lieu propre à aucune sorte de travail. Elle est située dans une petite rue : à la porte est un banc en maçonnerie, où la famille venoit le soir, dans la belle saison, prendre l'air et le frais; il leur étoit en effet nécessaire de sortir hors du logis pour cela, cette habitation n'ayant point de cour. A l'entrée, on trouve un petit vestibule 1; le logement d'un esclave 2; l'escalier 3; et une pièce pour recevoir 4 : elle prend le jour par de très petites ouvertures sur le passage découvert 5, 7, qui conduit à la salle à manger 6; la cuisine 8 est reconnoissable à son foyer et au réservoir 9, où on lavoit la vaisselle; dans le passage est le puits 7, dont l'ouverture n'est autre chose qu'un vase de terre cuite sans fond. Au-dessus de ces pièces étoient les chambres à coucher et l'appartement de la famille.

La fig. III donne le plan d'une maison située près de la porte de la ville, au pied des murailles. Celui qui l'occupoit ne devoit jouir que d'une bien foible aisance; car cette habitation, fort restreinte, n'offre aucun vestige de luxe : mais elle annonce cependant que son possesseur étoit du petit nombre de ces hommes qui valent mieux que leur fortune, et qui savent unir aux goûts simples, convenables à la médiocrité, des sentiments élevés et des affections douces. Il aimoit à honorer les dieux, ainsi que l'indique sa chapelle domestique, et à réunir ses amis à de modestes banquets, comme nous l'apprend le *triclinium* qu'il avoit placé sous la treille de son jardin. C'est, en un mot, la petite maison de Socrate ou d'Horace; c'est encore celle de Martial; car, comme lui, il pouvoit dire : «Les ris des passants me réveillent; la ville est à la porte de ma « chambre à coucher[1].»

L'entrée de cette maison présente une petite galerie intérieure 2, au fond de laquelle est l'escalier 3, qui conduisoit à une terrasse placée au-dessus de la galerie (voyez fig. V), et à l'appartement du maître. L'unique serviteur de la maison couchoit dans un cabinet 4, près de l'escalier; la cuisine devoit être placée ou dans la grande pièce 5 qui servoit aussi de salle à manger d'hiver, ou dans ce petit réduit 10, près de la chapelle domestique; car la nourriture des gens peu fortunés n'exigeoit alors presque point d'apprêt. La description du soupé de Martial[2], et de

(1) Mart., lib. XII, epigr. 57. (2) Mart., lib. V, epigr. 78.

celui d'Horace[1] est un exemple de la sobriété habituelle de ces temps; et, de nos jours encore, une poignée de charbon suffit pour préparer en quelques minutes le repas d'une famille italienne médiocrement aisée. La cour, ou plutôt le jardin 6, offre un petit canal 7, pour recevoir les eaux pluviales, et les conduire dans une citerne d'où elles étoient ensuite puisées, selon le besoin, par une ouverture en forme de puits 8. La moitié de cette cour étoit couverte par une treille; les trous dans lesquels reposoient les extrémités des bois destinés à la soutenir sont parfaitement conservés, et ne laissent aucun doute à cet égard. Sous cette treille est un *triclinium*, ou lit de table, en maçonnerie, semblable à celui que l'on a déja vu tome I, pl. XXII, fig. III. On appeloit ces lits, sur lesquels on s'étendoit pour manger, *tricliniares*, afin de les distinguer des lits pour dormir, qu'on nommoit *cubiculares*[2].

Dans les premiers temps, on s'asseyoit à table[3]; l'usage de manger couché s'introduisit de Carthage à Rome, à la suite des guerres puniques[4]; mais ces lits étoient d'une forme grossière[5], revêtus de matelas rembourrés de jonc ou de paille[6]. Les matelas de bourre, de laine, furent, plus tard, apportés des Gaules[7], et ils furent bientôt suivis de coussins rembourrés de plumes[8]. D'abord ces lits tricliniaires, petits et bas[9], furent de bois; les formes en étoient rondes et solides; puis, sous Auguste, elles commencèrent à devenir carrées et ornées[10]. Avant Sylla, on ne comptoit pas à Rome plus de deux lits de table garnis en argent, quoique Carvilius Pollion, chevalier romain, inventeur de ce genre de magnificence, en eût fait revêtir un d'or pur[11]; sous Tibère, on commença à revêtir les lits de bois précieux, et enfin d'écailles de tortue[12]. Lorsque la première simplicité eut disparu, on couvrit les lits de table de couvertures tricliniaires brodées en couleurs; c'étoit à Babylone que se faisoient les plus belles[13]. Sous la fin de la république, des couvertures semblables furent vendues 800,000 sesterces[14], et les mêmes furent achetées par Néron 4,000,000 de sesterces[15]. Le petit *triclinium* dont il est ici question, construit en maçonnerie, revêtu de stuc, et décoré de peintures fort ordinaires, n'a sans doute jamais été recouvert de tapis aussi précieux; mais cela n'empêche pas qu'il n'ait pu être le théâtre des plaisirs et de la joie, et qu'il ne soit un monument précieux pour la connoissance des mœurs antiques. Les anciens vouloient que l'on ne fût à table qu'en nombre égal à celui des Graces ou des Muses[16]; aussi ce *triclinium* n'est-il destiné à recevoir que neuf personnes au plus. Les places n'étoient pas indifférentes; chacune avoit son rang et sa dignité. Voici dans quel ordre les convives étoient placés[17]:

1 Le maître de la maison; 2 sa femme[18]; 3 un convive; 4 place consulaire: c'étoit la place

(1) Horat., lib. I, satyr. 6.
(2) Ciacon., *de Triclin.* — Flav. Ursin., *Appendix*, etc., 117.
(3) Virgil., *AEneid.*, lib. VII, v. 176; Stuck., *Antiq. Conv.*, lib. II; Ciacon. et Ursin., *de Triclin.*
(4) Isidor., *Origin.*, lib. XX, cap. 11.
(5) *Ibid.*
(6) Plin., *Nat. Hist.*, lib. VIII, cap. 48.
(7) *Ibid.*
(8) Ursin., *Append.*, ad Ciacon., *de Triclin.*
(9) Isidor., *Orig.*, lib. XX, cap. 11.
(10) Plin., *Nat. Hist.*, lib. XXXIII, cap. 11.
(11) *Ibid.*
(12) *Ibid.*
(13) *Ibid.*, lib. VIII, cap. 48.
(14) *Ibid.* — Environ 1600 francs.
(15) *Ibid.* — Environ 80,000 francs.
(16) Aul. Gell., *Noct. Attic.*, lib. XIII, cap. 11. — Plutarque blâme ceux qui font des salles de trente lits. Il leur semble, dit-il, que leur magnificence seroit sans honneur, si elle n'avoit autant de témoins que les tragédies de spectateurs. (*Sympos.*, lib. V, quæst. 5.)
(17) Voyez, pour les places des convives, Ciacon., *de Triclin.*, pag. 23.
(18) Les femmes ne se couchoient point sur le lit, elles s'y asseyoient. (Valer. Maxim., lib. II, c. 1.)

d'honneur[1]; elle étoit la plus commode, en ce qu'elle étoit au haut bout, et que celui qui l'occupoit pouvoit en sortir sans incommoder personne, enfin parceque, étant appuyé sur le coude gauche, on pouvoit de la main droite atteindre facilement à tous les endroits de la table; 5, 6, 7, 8, 9, convives ou *ombres*[2], selon leur rang.

Dans la partie la plus reculée de cette habitation, un passage conduit au *laraire*, ou chapelle domestique 11 : c'est une pièce de la plus petite dimension, ayant des bancs sur deux de ses côtés, et un autel au milieu devant une niche décorée d'une image. On voit, planche X, fig. I, l'intérieur de cet oratoire. J'y ai placé une figure et des accessoires qui indiquent l'usage auquel cette pièce étoit destinée. La fig. II offre la peinture qui décore la niche. Je laisse à d'autres le soin de rechercher quelle peut être la divinité que ce tableau représente; seulement j'appellerai l'attention du lecteur sur les meubles, la forme du lit, et le goût des draperies. La tunique de la déesse est bleue; la couverture verte; le coussin violet; la couverture du matelas blanche, rayée de violet; les petites raies et les fleurs brodées[3] sont d'or, ainsi que le lit, les pieds de la table, la cassette, et la corne d'abondance.

(1) Plutarque a fait un petit traité à ce sujet. Voyez *Sympos.*, lib. I, quest. 3.

(2) On appeloit *ombres* les personnes qui étoient amenées par un convive sans avoir été invitées. (*Sympos.*, lib. VII, quest. 6.)

(3) Ce fut en Phrygie que l'usage des broderies prit naissance; Attale fut le premier qui y mêla des fils d'or. Les Babyloniens, les Parthes, et les Gaulois, étoient célèbres pour la fabrication des couvertures et des tapis brodés. (Plin., *Nat. Hist.*, lib. VIII, cap. 48.)

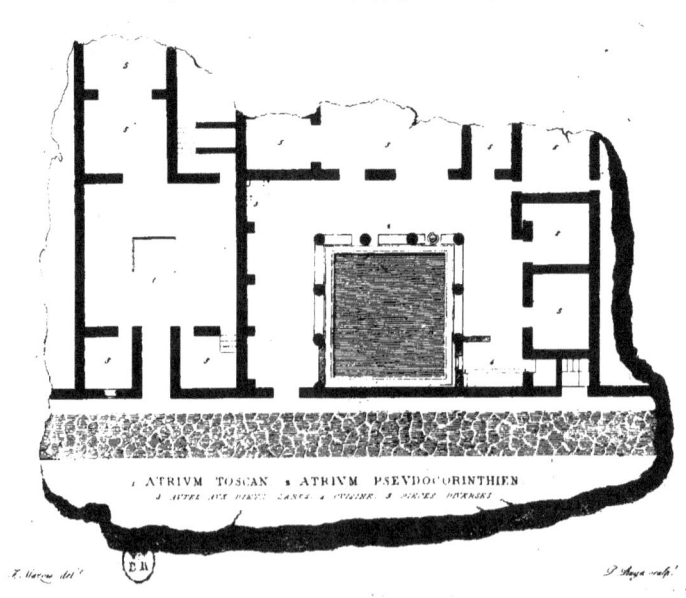

PLANCHES XI et XII.

Dans l'Essai sur les habitations des anciens Romains, qui sert d'introduction à cette seconde partie, il a été question des différentes espèces d'*atrium* ou *cavœdium;* on voit réunis, dans les planches XI et XII, divers exemples de cette distribution.

La fig. I, planche XI, donne le plan d'une maison qui, toute petite qu'elle est, n'en a pas moins son *atrium* et ses dépendances. Dès l'entrée 1, on trouve un réduit 2 sous l'escalier[1], destiné à l'usage des domestiques ou des personnes étrangères qui visitoient l'*atrium;* puis une cour 3, qui formoit un *atrium* toscan, ainsi que l'*impluvium* 4 l'indique. Comme l'espace ne permettoit pas d'avoir un *tablinum* au fond du *cavœdium,* vis-à-vis de l'entrée, on l'a placé de côté 5; les deux petites pièces 6 représentent les *ailes*[2]. Le *triclinium* 7 est bien reconnoissable à la retraite pratiquée de deux côtés dans le mur pour laisser plus de place aux lits qui entouroient la table : j'ai eu occasion de faire la même observation dans plusieurs autres maisons. L'esclave chargé du soin de l'*atrium,* de la garde de la porte, et probablement du reste du service, dormoit dans le cabinet 8. Les pièces destinées à l'habitation du maître étoient à l'étage supérieur. L'*atrium* est pavé en *opus signinum*[3].

La maison dont on voit le plan fig. II, et la coupe fig. IV, a presque aussi peu d'étendue que les précédentes. Cependant la beauté des peintures qu'on y remarquoit autrefois, le choix des sujets de tableaux empruntés à l'Odyssée, ou aux plus riantes fictions de la mythologie, les caisses de fleurs ménagées autour de l'*impluvium*, annoncent que celui qui l'habitoit avoit quelque aisance, un esprit cultivé, et des goûts gracieux. Malheureusement les peintures qui décoroient l'*atrium* sont tombées en ruines presque au moment que je me préparois à les dessiner[4].

Un *prothyrum*, ou corridor d'entrée 1, conduit dans un *atrium* 2, fort remarquable en ce qu'il est de ceux appelés *displuviatum,* c'est-à-dire qui déversent les eaux en-dehors de la maison. Quand même les contre-fiches qui soutiennent le toit vers la rue, et dont l'existence est bien constatée par les trous où ils avoient leur point d'appui (voyez la fig. IV), ne déposeroient pas en faveur de cette opinion, l'*impluvium*, qui n'offre aucune issue pour les eaux, prouveroit suffisamment qu'il n'étoit point destiné à recevoir celles des toits, et que par conséquent elles n'étoient point versées dans l'intérieur de la maison. Cet *impluvium* étoit là pour la forme, ou du moins son utilité se bornoit à recevoir le peu de pluie qui tomboit par le *compluvium*, ou espace découvert au milieu de l'*atrium*. On voit cependant à côté l'ouverture d'une citerne 4, où l'on puisoit de l'eau pour les besoins de la maison; mais elle pouvoit être alimentée par les réservoirs de quelques maisons voisines, ainsi que cela arrivoit souvent, lorsque plusieurs habitations contiguës appartenoient au même propriétaire. Comme ce petit bassin étoit à l'abri de ces torrents qui se précipitent des gouttières lors des grandes pluies, on avoit pratiqué dans l'épaisseur du mur qui l'entoure des encaissements pour y planter des fleurs.

L'escalier en bois 5 conduisoit à l'appartement qu'habitoient le maître du logis et sa famille. Quoiqu'il ne reste plus rien de cet escalier que la trace de son inclinaison et de la dentelure de ses marches, il ne nous est pas difficile de deviner comment sa rampe étoit faite; car l'artiste

(1) Dans ce réduit sont situés les lieux d'aisance, disposés comme ils le sont de nos jours. Le choix de l'emplacement éloignoit la mauvaise odeur de l'intérieur de l'édifice.

(2) Voyez, pour ces différentes significations, l'*Essai sur les habitations des anciens Romains*, pag. 18 et suivantes.

(3) On appeloit ainsi une sorte de composition inventée dans la ville de Signina. Pline en donne la recette. « On broie grossièrement « des tessons de terre cuite, on les lie avec une pâte de chaux, et on « forme avec cet enduit des aires ou pavés dans les appartements. » (*Nat. Hist.*, lib. XXXV, cap. 12.)

(4) Je n'ai pu prendre que deux tableaux, dont on voit les gravures dans les vignettes suivantes.

chargé de décorer cet *atrium* l'a répétée sur le mur, de manière à figurer d'un côté de l'escalier ce qui étoit réel de l'autre. Elle étoit fort simple et consistoit en barreaux de bois peints en noir, placés perpendiculairement et surmontés d'une main courante.

Les pièces 6 et 7, décorées avec beaucoup de recherche, étoient destinées à recevoir les étrangers et les amis. L'esclave, qui veilloit à la garde du rez-de-chaussée, devoit coucher dans la pièce 8, où il se tenoit aussi durant le jour. La cuisine 9, placée sur le corridor 1, doit étonner par sa petitesse; mais j'ai déja donné quelques explications à cet égard en décrivant la planche IX. Cette maison nous offre un nouvel exemple de ces boutiques dans lesquelles les propriétaires faisoient vendre, pour leur propre compte, les productions de leurs biens ruraux. C'est ce qu'indique la porte de communication de cette boutique avec l'*atrium*; d'ailleurs elle étoit située dans une petite rue qui devoit être peu passagère, et par conséquent peu recherchée des marchands; il ne pouvoit y avoir que le propriétaire de la maison qui pût trouver son compte à un pareil établissement.

La fig. III offre un fragment de plan assez intéressant; c'est l'*atrium* toscan d'une maison considérable, mais fort embrouillée dans sa disposition. Cet *atrium* est remarquable par l'élégance de sa distribution, dont on peut avoir une idée en jetant les yeux sur la coupe fig. IV. L'entrée 1 de cette habitation présente un portique sur la rue; ce charmant motif, unique jusqu'à présent à Pompei, a été gâté, du temps même des anciens, par deux murs qui engagent les colonnes, et forment aujourd'hui un *prothyrum* et deux pièces latérales destinées sans doute à servir de vestibule à l'*atrium*. Mais cet après-coup est si visible et si peu heureux, que j'ai cru pouvoir me permettre de rétablir l'ancien plan. Le *cavædium* 2 est pavé en marbre; l'*impluvium* 3 est en même matière, ainsi que les bases des pilastres feints qui soutenoient les poutres. Les parois sont peintes d'une manière élégante. Le *tablinum* 4 se présente, selon la coutume, au fond de la cour, en face de l'entrée; mais la disposition du terrain n'a point permis d'ajouter à cet *atrium* les deux pièces qu'on appeloit les *ailes*. L'*atriensis*[1], domestique chargé de veiller à la garde et à la propreté de l'*atrium*, se tenoit dans le cabinet 5; le passage 6 conduisoit à des pièces situées le long du corridor 7, et donnoit entrée au cabinet de bain 8. Ce bain est assez singulier : loin d'être, comme chez nous, une pièce secrète et retirée, il est placé de manière que celui qui s'y baignoit pouvoit voir les personnes qui se trouvoient dans l'*atrium*, et causer avec elles. L'eau, m'a-t-on dit, étoit versée autrefois dans la cuve par une statue qui avoit disparu depuis long-temps lorsque j'ai dessiné cet édifice; je l'ai remplacée par une figure idéale.

La planche XII donne, fig. I, le plan, et fig. III, la vue, dans son état actuel, de la maison appelée vulgairement *la Casa Carolina*; elle n'est qu'en partie découverte : cependant cette fouille mériteroit d'être achevée, car les peintures et les décorations qu'on y a trouvées sont du meilleur goût et d'une belle exécution. Cette habitation avoit, selon la disposition ordinaire, un *prothyrum* 1, qui conduisoit dans un *atrium* corinthien 2, formé par des pilastres posés sur un *pluteum*[2], ou mur d'appui qui entouroit la partie découverte du *cavædium* 3. Au centre est un bassin de marbre 4, au moyen duquel les eaux de pluie prenoient leur écoulement, et qui servoit en même temps de vasque à une petite fontaine dont on a retrouvé les conduits de plomb. La cuisine 5 se trouvoit placée près de l'entrée; diverses pièces, 6, 7, 8, 12, étoient distribuées autour de l'*atrium*. En face de l'entrée est le *tablinum* 9. On n'a découvert qu'une des ailes 10; elle est décorée de peintures aussi riches qu'élégantes, et dont la conservation est parfaite. A

(1) Colum., lib. XIII, cap. 3; Cicer., *Paradox*. V, cap. 2; Petron., *Satyr.*, cap. 9. (2) Vitruv., lib. IV, cap. 4; Varro, *de Re rust.*, lib. III, cap. 1.

côté du *tablinum* est le *lararium*[1] 11, qui ne le cède point à la pièce 10 pour la délicatesse et l'éclat de ses décorations peintes. Le passage 13 conduisoit à une autre partie de la maison qui pourroit être considérée au besoin comme une habitation séparée; car il est fort ordinaire à Pompei de voir plusieurs maisons d'une même île avoir des portes de communication. Il semble que les architectes de ce temps-là aient cherché à réaliser le projet de Praxagora, à qui Aristophane fait dire dans les Harangueuses : « Toute la ville ne sera pour ainsi dire qu'une seule et « même habitation. J'établirai des portes de communication d'une maison à l'autre, afin qu'on « puisse se visiter plus commodément, et que les logements mêmes soient communs[2]. » Ce corps-de-logis a tout ce qui peut constituer une habitation complète : une entrée 14; une cour 15; des pièces 17 et 18, pour l'habitation; une cuisine 19. Cependant je pencherois à la regarder comme une annexe de la grande maison; alors la cour 15, couverte d'une treille et décorée d'un lit de table en maçonnerie 16, eût servi de salle à manger d'été, comme nous l'avons vu planche IX, fig. III et V, et comme nous le verrons encore dans d'autres planches suivantes. Ce lit de table, fig. II, de forme circulaire, est ce qu'on appeloit un *sigma*; il y en avoit de portatifs : « Accepte ce sigma de forme circulaire, dit Martial; il tient huit personnes[3]. » Au centre, on plaçoit un *monopodium*, ou table ronde à un seul pied; on en a trouvé plusieurs en marbre dans les fouilles.

La troisième partie de la fig. I offre le plan d'une maison dont l'entrée 19, étroite et peu commode, semble annoncer une habitation fort ordinaire; cependant elle a une cour 20, entourée de colonnes, qui la rend remarquable, et me feroit conjecturer que c'est la partie privée d'une habitation plus grande, qui communiquoit à ce corps-de-logis par la porte que l'on voit dans la pièce 24. La pièce 21 seroit alors une salle dans laquelle les femmes de la maison se réunissoient; les pièces 22, 23, 25 ont dû être consacrées à des usages domestiques.

(1) Chapelle aux dieux Lares, qui se trouvoit ordinairement dans l'*atrium*. (Petron., *Satyr.*, cap. 9.)

(2) Aristoph., *Ecclesiast.*, sc. VIII, v. 670.

(3) Mart., lib. XIV, epigr. 85.

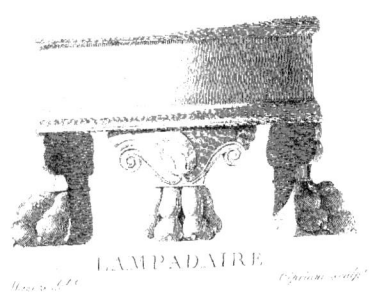

LAMPADAIRE

PLANCHES XIII, XIV, XV.

Si l'on pouvoit douter du soin que les anciens apportoient à la distribution de leurs plans, de l'adresse avec laquelle ils savoient lutter contre les difficultés, on en auroit une preuve dans la fig. I de la planche XIII. L'irrégularité du terrain y est déguisée d'une manière si heureuse, qu'il n'y a pas une seule pièce intéressante où l'on puisse s'en apercevoir, tout le biais est rejeté sur des dégagements ou des pièces accessoires.

Cette maison a deux boutiques sur la rue : la plus petite appartenoit au maître de la maison, qui y faisoit vendre les produits de ses biens; la seconde étoit destinée à un marchand de profession, qui logeoit dans des chambres situées au premier étage, comme l'indique un escalier en bois dont les premières marches en pierre sont encore visibles. On entre par un *prothyrum* 2 dans l'*atrium* toscan 3, bien reconnoissable à son *impluvium* 4. Autour de l'*atrium* sont distribuées diverses pièces 5, et les deux ailes 6. En face de l'entrée est le *tablinum* 7, ouvert également à ses deux extrémités, afin de laisser apercevoir un petit jardin dont les arbustes toujours verts [1] cachoient l'irrégularité. Les pièces 8 et 9 sont des *œci*, ou salles de réunion; entre elles et la cour est une espèce de promenoir couvert 10, qui donne entrée à un petit cabinet 11, dont la fenêtre s'ouvre sur le parterre, et à une autre salle qui paroît avoir été le *triclinium*, ou bien le lieu de réunion de la famille. Dans le passage 13 on trouve l'escalier 14, qui conduisoit aux appartements supérieurs, et un réduit 15 où se tenoient les esclaves en attendant qu'on les appelât. Le petit cabinet 16 paroît avoir été le logement d'un d'entre eux. Le passage 17 conduit à une porte de derrière ouvrant sur une autre rue, et qui étoit utile pour le service de la maison. La cuisine 18 est bien reconnoissable à sa cheminée et à ses dépendances *a* et *b*. La pièce obscure 19 servoit sans doute à serrer le bois, le charbon, ou les provisions de la cuisine. Le passage 20 fournissoit aux domestiques une communication facile avec l'*atrium*, sans qu'ils eussent besoin de traverser les pièces ou la galerie réservée à leurs maîtres. Telle est la distribution de cette maison, petite, mais fort agréable et bien disposée selon les mœurs des anciens. Il reste si peu de chose des peintures qui la décoroient, qu'on ne peut rien dire de leur exécution.

Comme je me suis fait une loi de recueillir autant que possible tout ce que Pompei peut offrir de particularités propres à jeter quelque jour sur les habitations des anciens, j'ai cru devoir donner le fragment de plan que l'on voit fig. II, et qui appartient à un immense édifice dont il ne reste plus que la moitié de l'*atrium*. Cette habitation, appelée ordinairement maison de Polybe [2], et qui devoit appartenir à un des plus riches habitants de la ville, est remarquable par ses deux entrées principales sur la même façade et son double vestibule, particularité unique à Pompei; mais procédons à la description de ce plan.

Des boutiques 1, 2, 3, 4, 5 occupent la façade; la boutique 4, qui a une communication avec l'intérieur du logis, devoit être consacrée à la vente des denrées que le propriétaire retiroit de ses terres. Les deux entrées 6, d'une desquelles j'ai donné l'élévation dans les vignettes précédentes, n'ont point de *prothyrum*; les pièces 7 et 8, d'une dimension plus grande que les salles ordinaires, servoient de vestibule [3]; autour de la pièce 7 sont distribués divers cabinets. De ces

(1) On a déjà dit que les anciens se servoient de diverses espèces d'ifs et de buis pour faire des murs de verdure dans leurs jardins. (Plin., *Nat. Hist.*, lib. XVI, cap. 4; Plin. jun., lib. V, epist. 6.)

(2) Parcequ'on lit à côté de l'une des portes,

C · IVLIVM · POLYBIVM
II · VIR · MVLIONES · ROG.

Voyez *Dissertat. isagogica*, P. I, cap. 10, n° 65, tab. VII.

(3) Nous avons vu dans l'Essai sur les habitations des anciens Ro-

deux salles d'attente on entre dans un vaste *atrium* corinthien, dont le portique 11, formé par des arcades et des piliers ornés de colonnes engagées, entoure une cour 12 décorée d'une fontaine 13. Ces arcades étoient fermées par des châssis vitrés[1]. On distingue parfaitement les trous carrés ménagés dans la tablette de marbre du mur d'appui, et destinés à recevoir le montant des châssis. Pline le jeune avoit aussi un *atrium* vitré dans sa maison de Laurentium[2]; et une peinture antique, représentant les bains de Faustine, donne la façade d'un portique à arcades comme celui-ci entièrement vitré[3]. Autour du portique on avoit ménagé différentes pièces 14 où l'on trouvoit une petite fontaine 15. Les escaliers 16 et 18 conduisoient d'une part aux cuisines et à la partie souterraine, de l'autre à quelques chambres des étages supérieurs; car ni l'un ni l'autre ne pouvoit être l'escalier principal. La pièce 18 devoit être destinée à l'intendant ou au payeur de la maison[4], qui avoient l'un et l'autre coutume de se tenir dans l'*atrium*[5] pour régler les affaires avec les fournisseurs, les créanciers, et les fermiers. La cour de cet *atrium*, comme dans les grandes maisons de Rome, devoit être couverte d'une tente rouge qui la garantissoit des ardeurs du soleil[6].

Cette habitation, dont les abords annoncent l'étendue, eût été certainement une des plus intéressantes découvertes de Pompei, sans l'état de ruine dans lequel on l'a trouvée. Elle étoit bâtie, comme toutes celles situées du côté de la mer, sur les anciennes murailles de la ville démolies à cet effet, et elle avoit plusieurs étages qui descendoient en amphithéâtre jusqu'au port. De cette délicieuse situation on jouissoit de la vue la plus magnifique, et des brises de mer si rafraichissantes et si salutaires dans les pays chauds.

Le portique 11 et les pièces 9, 18, 14 étoient pavés en mosaïque. Cette sorte de carrelage est presque générale à Pompei; c'est une invention des Grecs, qui appeloient ce genre de pavés *lithostrotos*. Avant qu'ils n'eussent découvert l'art d'assembler ainsi de petits dés de marbre pour en carreler le sol des appartements et former des dessins variés, on faisoit des aires en stuc, que l'on peignoit, avec beaucoup de soin, des couleurs les plus agréables[7]. Il y a apparence que ces aires peintes ne se bornoient pas à offrir des teintes unies, et qu'elles représentoient des compartiments, des lignes combinées, des enlacements de feuillages, des figures; car les mosaïques qui les remplacèrent, et dans lesquelles on dut chercher à rendre ce qu'il y avoit de gracieux dans ces pavés peints, nous montrent ces divers genres d'ornements. Un des plus ingénieux en ce genre fut l'*asavotos oicos*, ou salle mal balayée, qui représentoit des débris tels qu'on a coutume d'en voir dans une salle à manger après un grand repas; au centre, l'artiste avoit figuré ce vase et ces colombes dont on voit une imitation au Capitole[8]. Les mosaïques de Pompei méritent d'être citées même après ces exemples fameux. La planche XIII en contient trois dont deux (fig. I et II) sont simplement en noir et en blanc; l'autre (fig. III) est émaillée des plus riches couleurs. Les fig. I et III de la planche XIV sont des seuils de porte; la première de ces mosaïques est mélangée de noir, de rouge, et de blanc; celle de la fig. II, dont les compartiments sont si variés, n'est que de deux couleurs.

mains, page 18 de ce volume, que, dans les grands palais de Rome, le vestibule étoit composé de plusieurs vastes salles et de portiques en avant du logis. Ici il est disposé d'une manière moins fastueuse, et ne consiste qu'en deux salles d'une étendue médiocre; cependant il devoit être encore quelque chose de remarquable à Pompei, puisque c'est le seul exemple qu'en offre cette ville.

(1) Il est démontré aujourd'hui que les anciens connoissoient l'usage des vitres. On conserve au Musée des Studj, à Naples, plusieurs beaux échantillons de carreaux de verre trouvés à Pompei, et j'en possède moi-même quelques fragments qui peuvent être comparés aux plus belles vitres modernes. D'ailleurs la pierre spéculaire

pouvoit servir aussi à clore les portiques. J'ai des morceaux de cette pierre trouvés à Rome, et qui sont aussi transparents que les plus beaux cristaux. Les carreaux de cette matière pouvaient avoir jusqu'à 5 pieds d'échantillon. (Plin., lib. XXXVI, cap. 22.)

(2) Plin. jun., lib. II, epist. 17.
(3) Winckelm., *Monum. ined.*
(4) Pétrone appelle le premier de ces officiers *Procurator rationes*, et le second *Dispensator*.
(5) Petron., *Satyr.*, cap. 9.
(6) Plin., *Nat. Hist.*, lib. XIX, cap. 1.
(7) Plin., lib. XXXVI, cap. 25. (8) *Ibid.*

DE LA SECONDE PARTIE.

Ces mosaïques ne s'introduisirent que tard à Rome; dans le premier temps, on ne connoissoit que les pavés appelés *barbares*, qui étoient formés de petites pierres battues avec la hie et incrustées dans un enduit[1]. Après la troisième guerre punique, on fit ce que Pline appelle des pavés gravés[2]. Divers exemples[3] me portent à croire que, dans la ciselure de ces pavés, on introduisoit des morceaux de marbre de couleur, ce qui produisoit le même effet que les tables de marqueterie de Florence. Ces pavés de marbre ne durent être en usage que vers l'an 676 de Rome; car Pline rapporte qu'on ne connut dans cette ville l'art de scier le marbre qu'après le consulat de Lépidus[4].

Les pavés de mosaïque étoient certainement connus avant Sylla, témoin ce vers de Lucilius, cité par Pline :

Arte pavimento, atque emblemata vermiculato;

« L'art de paver, qui peint en pièces de rapport.... [5] » Cependant l'usage n'en devint général que de son temps[6], après qu'il eut fait exécuter la mosaïque du temple de la Fortune[7], qu'on voit encore aujourd'hui à Palestrine. C'est, après la mosaïque d'Otricoli, placée au Vatican, le morceau le plus curieux en ce genre[8].

[1] Plin., *Nat. Hist.*, lib. XXXVI, cap. 25.
[2] *Ibid.*
[3] Entre autres un magnifique pavé découvert il y a quelques années dans le temple de Sérapis à Pouzzole, et qui fut détruit au moment même par l'ignorance du chef des ouvriers. M. le chanoine de Jorio en sauva quelques fragments qui donnent encore les plus grands regrets sur la perte de ce morceau unique dans son genre.
[4] Plin., *Nat. Hist.*, lib. XXXVI, cap. 6.
[5] *Ibid.*, cap. 25.
[6] Plin., *ibid.*
[7] Cette mosaïque a été publiée par
[8] On nettoyoit ces pavés avec de la sciure de bois humide, comme on le fait encore à Naples. Horace recommande, pour entretenir la propreté, d'avoir des balais, des torchons, et de la sciure de bois. (Horat., *satyr.* 4, lib. II.) On y repandoit aussi quelquefois par luxe de la sciure de bois teinte avec du safran et du *minium*, à laquelle on mêloit une poudre brillante faite avec de la pierre spéculaire. (Petron., *Satyr.*, cap. 16.)

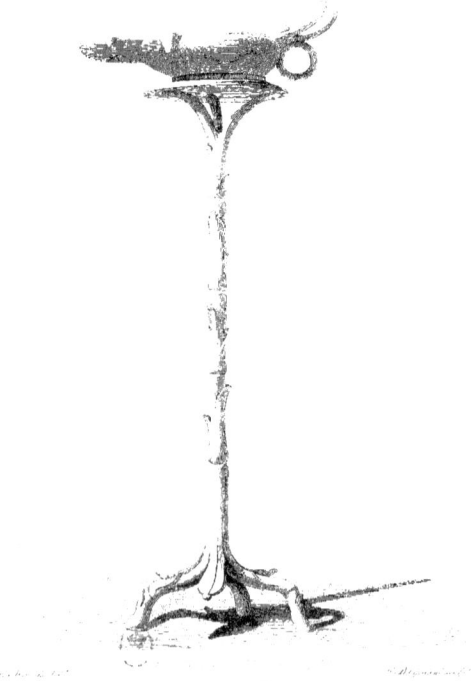

PLANCHES XVI et XVII.

La planche XVI contient le plan de deux maisons contiguës, situées près du théâtre et de l'Odéon.

La première a son entrée sur la rue de l'Odéon; voici quelle est sa distribution : 1 entrée; 2 *atrium* toscan, le pavé est en *opus signinum;* 3 *impluvium;* 4 cabinets divers, probablement destinés à loger les étrangers[1]; 5 pièce qui donne entrée à diverses autres pièces souterraines, et qui offre une communication avec l'escalier 9; 6 *tablinum;* 7 ailes; 8 escalier qui conduit au péristyle, ou partie privée de l'habitation; 9 escalier qui servoit de communication dérobée avec le rez-de-chaussée, et conduisoit aussi à l'étage supérieur du péristyle; 10 portique du péristyle; 11 cour du péristyle, plantée sans doute de fleurs[2], et formant ainsi un petit parterre; 12 grande salle Cyzicène[3], ouverte jusqu'en bas pour jouir de la vue : cette pièce ressemble au *tablinum*, et donne aussi une idée de ce que les Grecs appeloient le *prostas*[4] dans la cour du *gyneceum*, ou appartement des femmes; elle paroit avoir été destinée à servir de *triclinium;* elle pouvoit facilement communiquer par l'escalier 9 avec la cuisine placée au-dessous. Dans l'été, on devoit dresser la table et les lits sous le portique, laissé, probablement pour cela, plus large à cet endroit; 13 cabinet; 14 salle semblable à la pièce 12; 15 chambres ou petites salles; 16 emplacement de l'escalier de bois qui conduisoit aux chambres d'en-haut; 17 puisards de la citerne; 18 calice qui recevoit les eaux de pluie, et les conduisoit dans le réservoir. Pline[5] et Vitruve[6] nous apprennent le procédé dont les anciens se servoient pour construire une bonne citerne. Après l'avoir environnée de murs d'une épaisseur convenable, on y faisoit un revêtement avec des morceaux de silex unis par un mortier fait de cinq parties de sable pur et graveleux[7], et de deux parties de chaux vive; le sol devoit être pavé de même et être battu, ainsi que les parois, avec une masse de fer; on revêtissoit les côtés de la citerne du même enduit qui avoit servi à lier les pierres. Si l'on vouloit avoir de l'eau parfaitement pure, on ne se bornoit point à une seule citerne, on en faisoit deux et même trois à différents niveaux, afin qu'en s'épanchant de l'une dans l'autre, les eaux qui y étoient conduites déposassent successivement le limon dont elles pouvoient être chargées. L'eau de citerne étoit regardée chez les anciens comme très bonne à boire; mais ils avoient soin de la faire cuire auparavant, pour la purger du principe de putréfaction et de l'odeur désagréable qu'elle contracte dans le réservoir[8]. Cependant on croyoit avoir remarqué qu'elle rendoit la voix grosse et rauque à ceux qui en buvoient[9]. Aussi je pense que les habitants de Pompei, qui avoient un si grand nombre de fontaines, ne se servoient point d'eau de citerne pour la boisson, mais seulement pour les autres besoins du service.

Cette maison offre peu de logements; mais il faut s'accoutumer à ne regarder les chambres à coucher des anciens que comme des espèces d'alcôves où ils ne restoient que pendant le sommeil; ils passoient le reste du temps dans leurs salles, sous leurs portiques, ou dans leur

(1) Dans les maisons où il n'y avoit point d'*hospitium*, on logeoit les étrangers dans l'*atrium*. Avant que les Grecs eussent, par un raffinement de politesse, ménagé dans les habitations l'appartement qu'ils appeloient *xénia*, et qui étoit destiné aux étrangers, ils faisoient dormir ces derniers dans le *prodomos*, ou partie antérieure de la maison (Hom., *Odyss.*, lib. XX, v. 5); ce qui répond assez à l'*atrium* des Romains.

(2) Voy. l'*Essai sur les habit. des anc. Rom.*, p. 25 de ce volume.

(3) Salles disposées comme celles de la ville de Cyzique. On les appeloit aussi salles grecques, *œci more græco*. (Vitruv., l. VI, c. 6.)

(4) Vitruv., lib. VI, cap. 10.
(5) Lib. XXXVI, cap. 23.
(6) Lib. VIII, cap. 7.
(7) En observant plusieurs morceaux d'enduits semblables, j'y ai reconnu la présence de la pouzzolane, en quantité à-peu-près égale au sable de rivière. Au surplus Vitruve recommande l'usage de cette arène volcanique dans toutes les constructions hydrauliques (lib. II, cap. 6).
(8) Hippocrat., *des airs, des eaux, et des lieux*.
(9) *Ibid.*

DE LA SECONDE PARTIE.

atrium, qui étoit moins une cour qu'une vaste salle éclairée par en haut. Ici, la partie publique et la partie privée de l'habitation sont bien distinctes; l'une est placée au rez-de-chaussée, et l'autre au premier étage, comme on le voit par la coupe, planche XVII, fig. I. Les peintures de l'*atrium*, aujourd'hui dégradées, étoient encore assez conservées, lorsque je les dessinai en 1810, pour me permettre de donner dans cette coupe l'idée de la décoration qu'elles offroient; plusieurs colonnes du péristyle étoient sur pied, avec leurs chapiteaux parfaitement conservés; elles ont été entraînées depuis par l'écroulement de la voûte de la citerne.

L'autre maison avoit une entrée sur la rue du temple d'Isis; mais cette entrée est sans aucune disposition, et appartient plutôt à une portion séparée de cette habitation; c'est pourquoi je n'en rends pas compte ici, on la retrouvera sur le plan général. La distribution est telle: 19 entrée sur l'impasse du temple d'Isis; 20 vestibule et escalier qui menoit à l'étage supérieur; 21 *atrium* toscan; 22 *impluvium*; 23 *tablinum*; 24 *triclinium* d'hiver : on ne doit pas être étonné de voir cette pièce presque privée de jour, car le principal repas se faisoit vers le soir[1], et pour peu qu'il se prolongeât, il prenoit une partie de la nuit; aussi les *triclinium*, principalement ceux d'hiver, où l'on avoit coutume de ne manger qu'à la lueur des lampes, sont-ils souvent dépourvus de jour extérieur; 25 pièces diverses distribuées autour de l'*atrium*; 26 chambre à coucher : on y distingue encore un socle de quelques pouces de hauteur, et pavé en mosaïque, sur lequel reposoit le lit; 27 salle Cyzicène, qui pouvoit servir de *triclinium* d'été; 28 cabinets où l'on servoit des provisions; 29 portique sur le xiste; 30 puisart des citernes; 31 cuisine; 32 four; 33 xiste ou parterre; 34 petites terrasses qui probablement étoient ornées de treilles : les anciens savoient conduire avec un art particulier les rameaux flexibles de la vigne, et en faire des treilles qui embellissoient leurs habitations[2]; 35 cabinet dans le jardin, qui offroit un agréable lieu d'étude ou de repos; 36 passage au rez-de-chaussée, qui donnoit entrée à l'Odéon et au théâtre.

La fig. II de la planche XVII offre la coupe de cette maison.

(1) Virgil., *Æneid.*, lib. IV, v. 77. Horat., epist. 5 et 7, lib. I; satyr. 7, lib. II. Mart., lib. IV, epigr. 8. Petron., *Satyric.*, cap. 8, 13, et 22. Aul. Gell., *Noct. Attic.*, lib. XIII, cap. 8. Plin. jun., lib. III, epist. 1, etc., etc. (2) Plin., *Nat. Hist.*, lib. XIV, cap. 1.

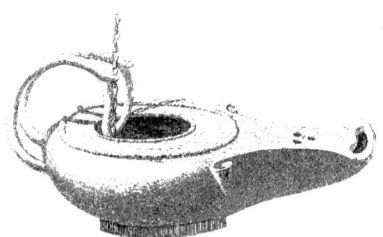

PLANCHES XVIII et XIX.

L'antiquité n'a point exclusivement confié au bronze et au marbre le soin de nous apprendre ce qu'elle fut; tout ce qui lui appartient, si peu que ce soit, répand quelque lumière sur elle; et les monuments les moins précieux en apparence sont quelquefois dépositaires de ses secrets les plus intéressants, les plus cachés. C'est ainsi que les ruines fragiles des modestes édifices d'Herculanum et de Pompei nous donnent plus de notions sur la vie publique et privée des anciens que tous ces pompeux débris qui font l'orgueil de Rome moderne, et l'étonnement du monde. Après avoir parcouru les restes des thermes de Titus, de Caracalla, de Dioclétien, on se demande encore où et comment se baignoient les Romains. Les palais des empereurs sur le mont Palatin et dans la *villa Hadriani* ne donnent aucune idée de la distribution des habitations antiques; enfin toutes ces ruines de temples que l'on rencontre à chaque pas dans Rome n'ont pas révélé la moindre particularité sur les cérémonies religieuses du paganisme. Mais, à Pompei, chaque édifice est accompagné de tout ce qui peut servir à donner l'explication complète de sa destination; on pénètre jusque dans les plus petits détails de la vie privée; ici le temps ne dérobe rien à notre curiosité, les siècles sont d'hier, et l'antiquité se montre sans ténèbres et sans voile.

Telles étoient les réflexions qui s'offroient à moi pendant qu'on découvroit en ma présence l'édifice dont on voit le plan et la coupe planche XVIII. Il eût été en effet difficile de se défendre d'un vif sentiment d'intérêt en voyant reparoître peu-à-peu cette habitation occupée dix-huit cents ans auparavant par un homme livré à une profession utile, et dont les ateliers sembloient n'avoir été abandonnés que depuis peu de jours. C'étoit une boulangerie; nous reconnûmes les moulins; les vases de bronze et de terre pour conserver l'eau, la farine, le levain; les pièces où l'on mettoit la pâte à fermenter, et le pain à refroidir; l'écurie pour les bêtes de somme; et même il nous fut facile de distinguer des indices de grains et de farine[1] parmi la cendre qui remplissoit des amphores appuyées contre le mur de l'atelier principal; enfin cette fouille nous offrit successivement tous les détails du matériel nécessaire alors pour la manipulation du pain; et graces à cette intéressante découverte, nous avons désormais les notions les plus complètes sur le plus utile des arts usuels des anciens.

Le blé faisoit la base de la nourriture des peuples d'Italie; cependant l'usage du pain n'y fut pas généralement connu dès le principe. Les Romains se nourrirent long-temps de bouillie[2]; il n'y eut même point de boulangers à Rome avant la guerre contre Persée, roi de Macédoine, c'est-à-dire pendant environ cinq cent quatre-vingts ans[3]: chaque ménage faisoit son pain[4]; et c'étoit particulièrement l'ouvrage des femmes[5], excepté dans les grandes maisons, où ce soin regardoit les cuisiniers[6]. Les procédés dont on fit usage à Rome pour broyer le grain furent d'abord extrêmement grossiers. Les peuples de l'Asie et les Grecs connoissoient depuis long-temps les moulins, que les Romains ne savoient point encore moudre le blé; ils se contentoient

[1] Le grain étoit réduit en une espèce de poussière carbonisée; la farine étoit méconnoissable, si ce n'est au centre de l'amphore, où elle offroit quelques grumeaux blanchâtres semblables à de petits morceaux de chaux : nous reconnûmes que c'étoit de la farine, en faisant détremper ces petits grumeaux, et sur-tout en les faisant brûler sur une pelle rouge; car alors, en se consumant, ils répandoient la même odeur que la farine fraîche soumise à la même opération.

[2] Plin., *Nat. Hist.*, lib. XVIII, cap. 8.
[3] *Ibid.*, cap. 11.
[4] Plut., *de Curiosit.*, XXVIII.
[5] Plin., *Nat. Hist.*, lib. XVIII, cap. 11.
[6] Il n'y avoit que les gens riches qui eussent des cuisiniers; lorsque les particuliers d'une fortune médiocre avoient quelque repas à donner, ils louoient un cuisinier au marché. (Plin., *Nat. Hist.*, lib. XVIII, cap. 11.)

de le piler¹ ; de là le nom de *pistores* donné aux boulangers², et celui de *pistrinum* affecté aux lieux destinés à la manutention du pain, comme l'habitation que l'on voit ici planche XVIII.

Cette maison, située dans la grande rue qui conduit à la porte de la ville vers le Vésuve, présente sur la façade un *prothyrum*, ou entrée 1 ; et deux boutiques 2, ayant chacune deux petites pièces dans leurs dépendances. Je ne crois pas qu'aucune de ces boutiques servit à la vente du pain, car elles n'ont point de communication avec l'intérieur de la maison³. Une peinture publiée dans l'ouvrage de l'académie de Naples⁴ nous montre un débitant de pain établi en plein air, avec une petite table, dans le *forum*. Je ne connois aucun passage qui fasse mention de boutique pour la vente spéciale de ce comestible ; et de trois boulangeries découvertes à Pompei aucune n'a de boutique qui y soit annexée. Je me crois donc fondé à regarder celle-ci comme servant à une autre espèce de commerce ; mais je ne crois pas non plus qu'elles fussent destinées à receler ces courtisanes de bas étage qui avoient coutume de se tenir dans des boutiques auprès des boulangeries⁵, pour se livrer aux esclaves, et en obtenir quelque foible rétribution.

Après le *prothyrum* 2, on trouve l'*atrium* tétrastyle 3, avec un *impluvium* 4 en marbre. Au lieu de colonnes ce sont des pilastres qui supportent le toit, ou plutôt la terrasse qui couvroit le *cavædium* ; l'arrachement de construction et le morceau d'entablement en terre cuite qui existoient encore sur les pilastres lors des fouilles, et que j'ai dessinés fig. V et VI, ne permettent point de douter que le *cavædium* ne fût couvert d'une terrasse au lieu d'un toit ; c'est même cette disposition qui a probablement fait substituer judicieusement les pilastres aux colonnes ; car, dans presque tous les autres *cavædium*, on a sacrifié la solidité à l'agrément du coup-d'œil, tandis qu'ici on reconnoit un soin et des combinaisons dont les constructions de Pompei offrent peu d'exemples. L'escalier qui conduisoit à la partie du premier étage habitée par les maîtres avoit les premières marches en pierre, et le reste étoit en bois. Diverses pièces 5 sont distribuées autour de la cour ; une d'elles 6 a conservé les supports en pierre d'une table dont le dessus en bois a été détruit. Au fond de l'*atrium* est un *tablinum* 7, qui donne entrée à l'officine 8 : c'est la partie la plus curieuse de cette habitation.

Cette pièce a 31 pieds de longueur moyenne, sur 24 de largeur, et renferme divers détails intéressants. La première chose qui s'offre à la vue en entrant, c'est quatre moulins en pierre grise *a a a a*, d'une forme particulière ; on en voit l'élévation et la coupe fig. IV. La partie mobile présente à l'intérieur deux cavités coniques opposées à leurs sommets ; la cavité supérieure recevoit le grain ; l'autre reposoit sur un cône immobile⁶ contre lequel elle broyoit le blé par l'effet du frottement ; la farine tomboit ensuite tout autour de la meule fixe, et étoit reçue dans une petite rigole, d'où on étoit obligé de l'enlever à la main à mesure qu'elle y arrivoit. J'avois déjà vu à Pompei divers fragments de moulins de ce genre ; mais il me restoit toujours un problème curieux à résoudre ; c'étoit de retrouver le mécanisme au moyen duquel la partie supérieure étoit rendue mobile ; car il n'étoit pas possible de la supposer abandonnée à son propre poids sur la partie fixe. La découverte de cette boulangerie me procura la solution désirée ; je fus assez heureux pour retrouver, au moment de la fouille, ces moulins garnis encore de tous leurs

(1) Les Hébreux connoissoient les deux procédés ; ils broyoient le blé sous la meule ou dans un mortier, selon l'occasion. (Num., cap. 11, v. 8.

(2) Serv., *Æneid.*, 1, 183.

(3) A Naples, il n'y a presque point de boulangers proprement dits ; les gens du peuple préparent de la pâte, et l'envoient cuire au four bannal, soit pour leurs propres besoins, soit pour vendre ensuite ce pain au public.

(4) *Pittur. Ercol.*, tom. II, tav. XLIII.

(5) Paul. Diacon., XIII, 2.

(6) Les moulins des Hébreux étoient aussi composés de deux meules : « Tu ne recevras point en gage ni la meule de dessus, ni « celle de dessous, parcequ'il te l'offre engageroit sa vie. » (*Deuter.*, cap. 24, v. 6.)

ferrements, totalement détériorés, il est vrai, par l'oxidation; mais j'en pus tirer cependant assez de lumières pour reconnoître parfaitement le mécanisme que j'indique fig. IV. La meule mobile étoit garnie, à son étranglement interne, d'une espèce de moyeu en fer, et tournoit sur un pivot scellé dans la meule fixe. Le grain passoit par quatre trous ménagés dans le moyeu, et cette armature se rattachoit, par des liens de fer, aux bras de bois à l'aide desquels on mettoit le moulin en mouvement. Une semblable machine décèle l'enfance de la mécanique; on ne connoissoit point alors cette utile application des sciences transcendantes aux besoins journaliers de l'homme : aussi, quoique les anciens aient inventé presque tous les arts usuels, ils les ont peu perfectionnés, et n'ont parfaitement réussi que dans les choses qui requéroient seulement l'excellence de la main d'œuvre et la délicatesse du goût. Privés de l'intérêt commercial, ce puissant aiguillon des nations modernes, les Romains, plus qu'aucun autre peuple, restèrent stationnaires à côté des inventions de leurs aïeux; et, dans le temps de leurs plus grandes prospérités, tous leurs progrès se bornèrent à recevoir sans efforts les produits du génie et de l'industrie des nations étrangères. Ces moulins, depuis si long-temps connus des Grecs[1] qu'ils en attribuoient l'invention à Cérès[2] ou à Mylès, fils de Lelex, premier roi de la Laconie, furent, à ce qu'il paroît, un des fruits de leurs conquêtes; car l'usage n'en devint général à Rome qu'après le triomphe de Paul Émile[3].

Dans l'origine ces moulins étoient mus à bras. Chez les Égyptiens, du temps de Pharaon, on employoit les femmes à ce service[4]. Homère place cinquante femmes dans la maison d'Alcinoüs[5], et douze dans celle d'Ulysse[6], occupées à moudre le blé sous la meule. Les Grecs suivirent long-temps cet usage[7]; et, quoiqu'ils y employassent ordinairement les esclaves, les personnes de distinction s'y livroient quelquefois, témoin ces paroles que Plutarque met dans la bouche de Thalès : « Épiménides fait sagement de ne pas travailler à moudre et pétrir comme Pithacus. « J'ai moi-même entendu dans l'île de Lesbos une esclave étrangère qui chantoit en tournant le « moulin : — Moulez, meule, moulez; car Pithacus, le roi de la grande Mitylène, se plaît aussi « à moudre[8]. » Chez les Romains, les gens pauvres se louoient pour ce genre de travail; et Plaute composa ses immortels comédies dans un moulin[9]. Cependant c'étoient ordinairement des esclaves, et de préférence les plus mauvais sujets, que l'on destinoit à ce pénible labeur, dont on faisoit une espèce de châtiment[10]; ils travailloient même quelquefois enchaînés[11]. Apulée nous a laissé le portrait de ces malheureux employés au service des boulangeries: « Bons « dieux! qui sont donc ces petits hommes, plutôt mis à l'ombre que couverts par de fragiles gue« nilles, et dont la peau est peinte de meurtrissures livides, et le dos marqueté de plaies? Quel« ques uns d'eux ont seulement une petite couverture jetée autour de leurs hanches; et tous enfin « sont vêtus de manière qu'à travers les haillons dont ils cherchent à se couvrir on distingue « leurs fronts marqués de lettres, leurs cheveux rasés à moitié, et leurs jambes chargées d'an« neaux[12]. » Chez les Romains, on employoit aussi les femmes au moulin[13], ainsi que les criminels à qui on avoit crevé les yeux[14].

Les bêtes de somme remplacèrent les esclaves, du moins chez les personnes qui en avoient le moyen. On atteloit particulièrement des ânes aux moulins dont nous parlons[15]; et c'est pour

(1) Homère parle de pierres à faire des meules. (Millin, *Minéralogie d'Homère*, p. 25.)
(2) Plin., *Nat. Hist.*, lib. VII, cap. 56.
(3) *Ibid.*, lib. XIII, cap. 11.
(4) *Exod.*, cap. 11, v. 5.
(5) *Odyss.*, lib. VI, v. 99.
(6) *Ibid.*, lib. XX, v. 107.
(7) Bruck., *Analect. græc.*, tom. II, p. 119, *Epigram. antipat.*

(8) Banquet des sept Sages, XLV.
(9) Aul. Gell., lib. III, cap. 3.
(10) Terent., *Andr.*, act. I, sc. 2, v. 28.
(11) Plin., *Nat. Hist.*, lib. XVIII, cap. 11.
(12) Apul., *Metamorph.*, VIII, 279.
(13) *Evang. S. Luc.*, cap. 17, v. 35.
(14) Sulpit. Sever., *Hist. ecclesiast.*, I, 52.
(15) Apul., *Metam.*, VIII, p. 277; *Evang. S. Math.*, cap. 18, v. 6.

cela que le nom de *molæ asinariæ* leur fut donné. Un petit monument[1], que l'on voit pl. XIX, fig. II, indique la forme de ces moulins, semblables à ceux trouvés dans l'édifice que nous décrivons, et nous montre la manière dont les animaux étoient attelés pour les faire mouvoir. On leur enveloppoit la tête d'un voile[2], afin d'éviter qu'ils ne fussent frappés d'étourdissement. Il n'y a nul doute que les moulins marqués *aaaa* sur le plan du *pistrinum* que l'on voit planche XVIII n'aient été mis en action par des ânes; j'ai même trouvé dans le lieu servant d'écurie, 14, un fragment de mâchoire avec plusieurs dents qui devoient avoir appartenu à un de ces animaux; j'alléguerai encore, comme dernière preuve, le soin que l'on a eu de paver la portion de l'atelier où sont les moulins[3] avec de larges dales de pierres brutes; ce qui eût été une inutile cruauté, si les pieds nus des esclaves eussent dû fouler seuls l'espèce d'enduit qui, dans les autres endroits, forme l'aire de cette pièce.

Quoique de semblables machines fussent d'un usage général, les Romains connoissoient cependant les moulins à eau; ils les apportèrent, à ce qu'il paroît, de l'Asie mineure. Antipater de Thessalonique a célébré ces machines hydrauliques : « Ne mettez plus la main au moulin, « ô femmes qui tournez la meule! dormez longuement, quoique le chant du coq annonce l'au- « rore; car Cérès a chargé les nymphes des travaux qui occupoient vos bras. Celles-ci s'élancent « sur la sommité d'une roue, font tourner son axe, qui, au moyen de rayons mobiles, met en « mouvement la pesanteur de quatre meules concaves. Nous goûtons de nouveau la vie des « premiers hommes, puisque nous apprenons à nous nourrir sans fatigue des produits de « Cérès[4]. »

Vitruve nous a laissé une description des moulins à eau, moins poétique, il est vrai, mais bien plus précieuse, puisqu'il en décrit le mécanisme avec toute la précision possible : « On « construit aussi, dit-il, sur les rivières, des roues semblables...... Autour de leur circonférence, « on fixe des palettes qui, frappées par l'impétuosité du courant, obéissent à son impulsion, et « font tourner la roue...... Les moulins à eau sont construits sur les mêmes principes, si ce n'est « qu'à l'extrémité de l'axe de ces roues on fixe une roue dentée dont le plan coupe ce même axe « à angles droits, en sorte qu'elle tourne avec lui; à côté de celle-ci est une autre roue plus pe- « tite, dentée aussi, et placée horizontalement, ayant à l'extrémité de son axe une queue d'ar- « ronde en fer qui s'emboîte dans la meule, de manière que les dents de la roue perpendiculaire « s'engrenant dans celles de la roue horizontale, font tourner la meule au-dessus de laquelle « est l'entonnoir d'où s'échappe le froment, qui, par l'effet du frottement, sort ensuite en « farine[5]. »

Près de la porte du *pistrinum* on voit, à droite en entrant, l'ouverture du puits par laquelle on puisoit dans la citerne l'eau nécessaire pour le service. A droite et à gauche de cette ouverture sont des vases pour recevoir l'eau; au-dessus est une peinture divisée en deux zones[6]. La partie supérieure offre une de ces représentations de sacrifices si communes à Pompei[7] : la cérémonie que l'on a indiquée ici devoit faire partie du culte ridicule[8] que l'on pratiquoit à

(1) Ce bas-relief curieux est placé sur une lampe en terre cuite, trouvée à Rome, et conservée à Besançon dans le cabinet de M. Paris, ancien architecte du roi, et chevalier de l'ordre de Saint-Michel. J'ai fait graver ce morceau curieux parceque'il complète la restauration du moulin dont je n'ai pu deviner le mécanisme extérieur tout entier. Je ne saurois prononcer le nom de M. Paris dans cet ouvrage sans rappeler que c'est à lui que l'on doit en partie les premiers dessins qui aient fait connoître d'une manière satisfaisante quelques unes des principales découvertes de Pompei. Ces dessins ont été gravés dans le Voyage pittoresque de l'abbé de Saint-Non. Il ne faut pas oublier qu'ils avoient alors d'autant plus de prix qu'on ne pouvoit obtenir en ce temps-là aucune permission de dessiner dans les fouilles ni dans les musées.

(2) Apul., *Metamorph.*, IX, p. 278.
(3) Ce pavé est indiqué dans la vue planche XIX, fig. I.
(4) Bruck., *Analec. græc.*, tom. II, p. 119.
(5) Vitruv., lib. X, cap. 10.
(6) Cette disposition est bien reconnoissable dans la planche XIX, fig. I.
(7) Voyez, pour une semblable représentation, *Pittur. Ercol.*, tom. IV, tav. XIII, p. 65.
(8) Lactant., lib. I, 20.

l'égard de la déesse Fornax[1]. Dans la seconde zone[2], deux serpents, symboles des génies du lieu, rampent vers un autel où l'on a déposé diverses offrandes. Aux deux extrémités du tableau sont deux petits oiseaux qui, le bec ouvert et les ailes étendues, poursuivent de grosses mouches. Ces oiseaux, placés ainsi dans une peinture mystique, doivent être regardés comme les symboles des lares protecteurs, chargés d'écarter loin de la boulangerie ces *parasites ailés* qui doivent être là plus incommodes et plus nuisibles que par-tout ailleurs.

Près du puits est le four 10. Cette invention si simple a cependant été long-temps ignorée. Les patriarches cuisoient leur pain sous la cendre[3]. Il paroît que les soldats romains rôtissoient le leur sur les charbons[4]; aussi le pain militaire étoit-il fort lourd[5]. A Rome, l'usage du four n'étoit même pas exclusif, comme on le voit par le nom de différentes espèces de pain, telles que le pain *subcineritius*, torrifié sous la cendre[6]; l'*artotiptius*, ou cuit sous la tourtière[7]; le *clibanitis*[8], cuit dans un vase de terre[9]; et le *speusticius*[10], qui, fait à la hâte, comme son nom l'indique, ne comportoit point les longs apprêts du four. Cependant le pain qui se fabriquoit chez les boulangers étoit toujours cuit au four[11]. Le pain le plus recherché étoit le *siligineus*, ainsi nommé parcequ'il étoit fait de l'espèce de froment connu par les anciens sous le nom de *siligo:* c'étoit un pain d'élite bien pétri[12]. Comme on en faisoit un grand usage, il avoit donné son nom aux boulangers, qui s'appeloient *siliginaires*[13]; et c'est probablement à un membre de cette corporation qu'appartenoit la boulangerie que nous décrivons. Le four 10, que l'on voit ici planche XVIII, est fait avec une certaine recherche; on peut s'apercevoir, en examinant la coupe fig. III, qu'on a cherché à tirer le plus grand parti possible de la chaleur[14]. La fumée sort par le trou *h;* la cheminée forme comme une espèce d'*antifour*, percé d'une ouverture en *c,* par laquelle celui qui enfournoit recevoit sur la pelle de bois la pâte préparée dans la pièce 11. A l'opposite est une autre ouverture semblable par laquelle on faisoit passer le pain cuit dans la chambre 12, où on le laissoit refroidir. Sous le four est un réceptacle pour déposer la braise qu'on en tiroit, et devant on a ménagé un petit caveau, fermé par une dale de pierre, dans lequel on jetoit la cendre. A gauche est un vase *d* destiné à contenir de l'eau, ou peut-être la farine dont on a coutume de saupoudrer la pelle, afin d'éviter que la pâte ne s'y attache. C'est dans la pièce 11 qu'on faisoit lever la pâte, et peut-être même y préparoit-on le pain le plus recherché. Les pieds en pierre sur lesquels reposoit une table existent encore, et l'on distingue sur l'enduit du mur la trace des volets à coulisses qui fermoient la fenêtre élevée par laquelle cet atelier recevoit le jour. La chambre 13 renferme plusieurs espèces de bassins en maçonnerie que je pense avoir été destinés à la préparation de la pâte. On y voit aussi un escalier d'un accès fort incommode qui conduisoit sans doute au logement des esclaves, pratiqué au-dessus de la pièce 14. Le bassin *g* servoit d'abreuvoir pour les ânes placés dans l'écurie 14, et on le remplissoit en passant par la pièce 13; ce qui étoit plus commode et plus prompt. On ne peut douter de la destination de cette pièce 14; l'auge basse en maçonnerie qu'on y voit indique bien son usage; car elle est trop

(1) Ovid., *Fast.*, II, 525.
(2) Elle est gravée dans le I^er volume de cet ouvrage, page 21.
(3) Genes., cap. 18, v. 6.
(4) Herodian., IV, 7, 9.
(5) Plin., *Nat. Hist.*, lib. XVIII, cap. 7. Ce pain de munition augmentoit à la fabrication d'un tiers en sus du poids de la farine; tandis que le pain le plus grossier employé aujourd'hui à Rome n'augmente que de 25 à 28 pour 100; c'est-à-dire à-peu-près d'un quart.
(6) Isidor., *Origin.*, lib. XX, cap. 2.
(7) Isidor., *Origin.*, lib. XX, cap. 11. On a trouvé à Pompei et à Herculanum plusieurs formes en bronze qui servoient à cuire ces sortes de pain.

(8) Isidor., *Origin.*, lib. XX, cap. 11.
(9) *Ibid.*, cap. 2.
(10) Pline, *Nat Hist.*, lib. XVIII, cap. 11.
(11) Il paroît cependant par un passage de Pline, lib. XVIII, c. 9, que le pain de *siligo*, c'est-à-dire du plus pur froment, se cuisoit quelquefois sous la tourtière.
(12) Plin., lib. XVIII, cap. 9.
(13) Grutt., pag. 81.
(14) Il paroît qu'il y avoit au-dessus une petite étuve, comme je le ferai observer dans une autre maison. On a ménagé aussi dans le tuyau de la cheminée un trou pour introduire la chaleur dans la pièce voisine.

peu élevée pour avoir servi à des chevaux, et elle n'a pu être faite que pour des ânes; quelques petits débris du squelette d'un de ces animaux, que j'y ai retrouvés, semblent avoir été conservés là pour prouver encore mieux cette assertion.

La planche XVIII donne la vue de ce *pistrinum* dans l'état où il s'est trouvé au moment des fouilles; elle est prise en-dehors de la porte 9. Au-dessous on voit la représentation d'un petit monument en terre cuite qui montre la manière dont les moulins étoient tournés par des ânes, ainsi que je l'ai fait remarquer plus haut.

PLANCHES XX, XXI, XXII, ET XXIII.

La planche XX offre (fig. I) la vue d'une maison dans son état actuel. Cette habitation, dont le plan est à la planche suivante, fut découverte en 1799, à la suite d'une fouille isolée entreprise par le général Championet; elle est encore appelée par les Ciceroni, *casa di Ciampionet*. Les trophées élevés à ce général par l'enthousiasme militaire et le délire de ces temps malheureux ont disparu presque aussitôt; et ces ruines intéressantes sont tout ce qui reste, dans le royaume de Naples, du passage de ce guerrier. Ce frêle monument de son amour pour les arts, auquel son nom demeure attaché, prouve que les muses ne sont point ingrates, et que rien de ce qu'on fait pour elles n'est perdu. La fig. II représente une mosaïque trouvée dans le *triclinium* d'une des maisons gravées planches XXI et XXII.

Les deux plans que l'on voit planche XXI méritent notre attention; ils donnent la distribution de deux habitations contiguës, qui, sans être bien vastes, annoncent cependant par l'élégance de leur décoration avoir été la demeure de personnes appartenant à la classe aisée des citoyens de Pompei.

Je vais décrire succinctement ces deux maisons, en commençant par celle placée à la gauche du lecteur. 1 *Prothyrum;* 2 *atrium* toscan; 3 *impluvium;* 4 pièces diverses situées autour de l'*atrium;* 5 pièce où étoit une baignoire en maçonnerie; 6 cabinet où se tenoit l'*atriensis;* 7 *tablinum* ouvert et servant à communiquer avec le péristyle; 8 *fauces*, ou passage de dégagement; 9 péristyle; 10 cour du péristyle, entourée d'un *pluteum*, ou mur d'appui, qui unit les colonnes entre elles; 11 petite chambre; 12 laraire; 13 grande pièce qui faisoit partie du grand appartement que l'on n'a point encore fouillé; 14 et 15 *œci*, ou salles; 16 grande salle à la manière grecque[1], où l'on prenoit le frais dans l'été, et qui donnoit entrée à la terrasse 17 : cette terrasse avoit vue vers la mer, et étoit construite sur les murs de la ville.

L'autre maison est décorée avec encore plus de goût; j'ai hasardé d'en faire la restauration planche XXII. En jetant un coup-d'œil à-la-fois sur le plan et la vue, planche XX, on verra que je n'ai eu presque rien à supposer; je n'ai ajouté que ce qui est indiqué au-dessus de la ligne ponctuée *a, b,* encore est-ce d'après des indices existants. On peut donc, en lisant la description du plan, recourir à cette coupe toutes les fois qu'on voudra se rendre compte soit de quelque détail, soit de l'effet que devoit produire l'intérieur de cette habitation.

18. *Prothyrum;* 19 *atrium* tétrastyle à quatre colonnes; 20 *impluvium* en marbre avec un puits; 21 pièces qui devoient probablement être destinées à loger des hôtes[2]; 22 *triclinium;* 23 salon;

(1) Cette sorte de salle, appelée cyzicène, ou à la manière de Cyzyque, avoit des fenêtres qui s'ouvroient dans toute la hauteur de l'appartement. (Vitruv., lib. VI, cap. 6.)

(2) Cette coutume de loger les étrangers dans des appartements séparés de la partie habitée par le maître de la maison et sa famille étoit venue de la Grèce. (Vitruv., liv. VI, cap. 10.) Dans les grands palais romains, il y avoit une maison ou un vaste appartement totalement séparé du reste du logis et consacré à cet usage; on l'appeloit *hospitium*. (Ibid.; Petron., VII, 17.) Les villes des provinces et de l'Italie avoient quelquefois, à ce qu'il paroît, des *hospitium* pour loger les magistrats romains lors de leur passage. (Plin., lib. XXXV, cap. 11.)

Dans les maisons de peu d'étendue, on se contentoit de réserver pour les étrangers quelques pièces autour de l'*atrium;* c'étoit ainsi

24 petites pièces avec des étagères qui devoient servir à serrer soit des vases usuels, soit les lares et les vases sacrés; 25 passage en pente conduisant à l'escalier qui donnoit accès à la cuisine et aux pièces souterraines: ce passage communique avec l'espèce de *mesaulon*[1], ou grand corridor 26, au moyen duquel le service de la maison se faisoit sans passer par l'*atrium*. L'escalier 27 a deux révolutions d'inégale largeur; la plus étroite commence dans le passage en pente, et conduit à un palier ouvert sur le péristyle, en sorte que de ce dernier on monte par la grande révolution à l'étage supérieur; 28 *tablinum* ouvert sur l'*atrium* et sur le péristyle; 29 *fauces*, ou passage de dégagement; 30 péristyle; 31 cour du péristyle formant jardin[2]; on voit dans la coupe comment elle étoit disposée pour recevoir la quantité de terre nécessaire à la végétation des plantes qu'on y entretenoit, et comment les pièces qui se trouvoient au-dessous étoient éclairées[3]; 32 chambre à coucher ayant au-dessous une autre chambre souterraine. La décoration de ces deux pièces remarquables l'une par la simplicité, et l'autre par la grace de ses légers ornements, se voit planche XXIII; 33 passage qui conduisoit aux terrasses situées vers la mer; 34 indices d'une pièce qui semble avoir été taillée dans le tuf volcanique, et qui probablement faisoit partie de la décoration des terrasses.

Les peintures, dont les édifices de Pompei sont généralement ornés intérieurement et extérieurement, donnent à ces ruines quelque chose de gracieux et de riant qui frappe au premier aspect, et laisse un agréable souvenir. L'ordonnance capricieuse des décorations, la variété des dessins, l'éclat des couleurs, la hardiesse de l'exécution, tout concourt à rendre ces peintures dignes de l'intérêt qu'on y attache. C'est ce qui m'engage à donner dans le cours de cet ouvrage quelques unes des plus remarquables parmi celles qui n'ont point encore été publiées[4].

La planche XXIII présente, fig. I, la décoration de la chambre indiquée n° 32, planche XXI, dans la maison que nous venons de décrire. Le fond est du bleu céleste le plus éclatant; le soubassement, de ce rouge foncé dont les anciens ont fait un si fréquent usage. Tous les ornements de cette décoration sont touchés avec un esprit inimitable. Les sujets sont moins bien traités; mais ils ne laissent pas d'avoir ce charme que l'on retrouve toujours dans ces tableaux de décor lorsqu'ils ont été faits d'après des originaux d'un ordre supérieur.

Les figures II, III, IV, représentent trois des médaillons placés, comme ceux de la fig. I, sur les autres parois de cette pièce.

La peinture que l'on voit fig. V est celle de la chambre souterraine située au-dessous de la première; elle nous offre un exemple de cette simplicité de bon goût, tellement familière aux anciens, que, chez eux, la pauvreté même n'effarouchoit jamais les graces.

La coutume de décorer les murailles avec des peintures remontoit à une haute antiquité; les Égyptiens, qui prétendoient avoir connu l'art de peindre six mille ans avant les Grecs[5], préféroient quelquefois, à ce qu'il paroît, l'éclat des couleurs au brillant des marbres précieux dont ils construisoient leurs monuments; car ils coloroient fréquemment les ornements d'architecture et les bas-reliefs de leurs édifices les plus somptueux[6]. On peut croire qu'à cette époque les Juifs et les autres peuples de l'Asie étoient dans le même usage, d'après ce que dit le prophète

chez les les Grecs dans les temps héroïques; on voit dans l'Odyssée Ulysse couché dans le *πρόδομος*, ou *atrium* de son palais. (*Odyss.*, lib. XX, v. 1.)

(1) On appeloit ainsi une cour étroite ou un passage ménagé entre deux corps-de-logis. (Vitruv., lib. VI, cap. 10.)

(2) Ce petit jardin nous donne une idée de ce que les anciens appeloient *hortus pensilis*, ou jardins supportés par une terrasse.

(3) Comme les pièces souterraines de cet édifice sont encombrées de cendre et de débris, il ne m'a pas été possible de reconnoître avec une certitude parfaite la construction de la grande voûte; mais il m'a semblé cependant qu'elle devoit être telle que je la donne.

(4) L'académie de Naples a mis au jour, en 1808, un volume grand atlas contenant environ cent planches de peintures et de mosaïques sans explication. C'est là tout ce qui a été publié à Naples sur Pompei.

(5) Plin., *Nat. Hist.*, lib. XXXV, cap. 3.

(6) Voyez l'ouvrage de l'institut d'Égypte, A. vol. I, pl. XVIII et autres.

DE LA SECONDE PARTIE.

Ézéchiel des portraits des Chaldéens peints sur les murailles [1]. Cependant Homère, en décrivant le palais de Priam, et celui d'Alcinoüs, ne parle aucunement de peinture, et il n'en est fait, je crois, mention dans aucun passage de ses poëmes [2]. Ce fut Corinthe qui fit connoître cet art à la Grèce [3]. Il ne consistoit, dans le commencement, qu'en de simples traits sans ombres ni nuances; puis Cléophane parvint à colorer légèrement cette peinture linéaire [4]; enfin le génie des Grecs éleva cet art au plus haut point de perfection. Mais il n'est point encore bien prouvé que ce soit eux qui en aient donné les premières leçons aux peuples d'Italie; les tombeaux étrusques découverts en différents lieux, quelques monuments volsques [5], les vases campaniens, annoncent que, de toute antiquité, la peinture étoit cultivée chez les nations italiques, et qu'elles en faisoient principalement usage pour décorer leurs édifices et certains objets usuels. D'ailleurs Pline, qui manifeste cette opinion, cite des tableaux que l'on voyoit encore de son temps dans les temples de la ville d'Ardée en Campanie, et qui étoient antérieurs à la fondation de Rome [6]. Il y en avoit d'autres à Cære, ville de l'Étrurie, plus anciens encore que ceux-là [7]. L'usage d'enluminer les statues des dieux avec du *minium* [8], pratique qui remontoit pour les Romains jusqu'à l'origine de leur culte, décèle l'enfance de l'art; mais atteste néanmoins l'existence de l'emploi des couleurs sur les ornements de relief; ce qui a donné naissance à la peinture de décor. Un autre fait prouve encore l'antiquité de cette sorte d'ornements: c'est que, dans les premiers temps, les meilleurs sculpteurs en terre cuite étoient en même temps peintres, et qu'ils se chargeoient à-la-fois de l'un et de l'autre genre de décoration [9]. Au surplus, sans chercher l'origine précise de cet art en Italie, il n'est pas douteux que, malgré la simplicité de leurs mœurs, les Romains ne fissent déjà un grand usage de la peinture dès le temps de leurs rois. J'ai, je crois, prouvé par les autorités les plus respectables l'influence que les Étruriens eurent sur les arts à Rome, principalement sous le règne des Tarquins [10]. Or, on sait combien l'usage de la peinture étoit général en Étrurie; et la famille des Tarquins devoit, plus que toute autre, chercher à propager ce bel art, puisqu'elle passoit pour avoir introduit en Italie les premiers peintres qui y soient venus de la Grèce [11]. C'est donc à-peu-près à cette époque que l'on peut fixer l'usage général à Rome de la peinture pour les décorations extérieures et intérieures. Cependant, jusqu'à Auguste, on se contenta de peindre les parois des salles et autres pièces des édifices privés d'une couche unie de couleur accompagnée d'ornements de caprice; car ce fut ce prince qui le premier imagina de couvrir les murs entiers de vues et de paysages animés [12]. Vers l'an 450 de Rome, l'art de peindre étoit déjà tellement en honneur, que des personnes d'une haute noblesse et d'un grand mérite ne dédaignèrent point d'orner les murailles de plusieurs édifices publics avec leurs propres ouvrages [13]. Enfin Auguste ne crut point déroger à la dignité de son rang, en faisant apprendre cet art au petit-fils de son cousin Quintus Pedius [14]. Mais, sans parler des tableaux de maîtres qui n'entrent point dans mon sujet, puisque je me borne aux seuls ouvrages de décor, les bains de Titus et de Live, Herculanum, Stabia, Pompei, et toutes les ruines que l'on

(1) Ezech., cap. 23, v. 14.

(2) Si ce n'est pour les vaisseaux. Cependant l'art de teindre les étoffes étoit alors généralement connu: et la description du bouclier d'Achille, dans lequel l'artiste divin avoit cherché par la diversité et le mélange des métaux à imiter la variété des couleurs, semble déceler l'existence de la peinture; peut-être se bornoit-elle alors à travailler sur les vases, et n'avoit-elle point encore commencé à embellir les monuments d'architecture.

(3) Plin., *Nat. Hist.*, lib. XXXV, cap. 3.

(4) *Ibid.*

(5) On voyoit au musée Borgia, à Velletri, des terres cuites colorées, trouvées dans les environs, qui, par la nature du travail et les détails de costumes, d'ajustement, et de mœurs, ont tous les caractères d'une haute antiquité. Ces morceaux précieux doivent avoir passé dans le musée du roi de Naples.

(6) Plin., *Nat. Hist.*, lib. XXXV, cap. 3.

(7) *Ibid.*

(8) Virg., egl. X, 27; Tibul., lib. II, eleg. I, v. 55; Cic.!, *Famil.*, IX.

(9) Plin., *Nat. Hist.*, lib. XXXV, cap. 12.

(10) *Pages* 6 et 7 de ce volume.

(11) Plin., *Nat. Hist.*, lib. XXXV, cap. 3.

(12) Plin., *Nat. Hist.*, lib. XXXV, c. 10. Cette assertion ne semble pas s'accorder avec ce que dit Vitruve du genre arabesque introduit de son temps; mais il n'a eu certainement en vue que l'abus d'un genre dont les premiers éléments existoient depuis long-temps.

(13) Plin., *Nat. Hist.*, lib. XXXV, cap. 10. (14) *Ibid.*

découvre journellement, prouvent assez que les Romains portèrent l'emploi de ce genre d'ornements jusqu'à la profusion. Nous avons ainsi assez d'exemples pour prendre une idée juste du goût qui les dirigeoit dans cette sorte de décoration; il ne nous resteroit donc plus qu'à connoître les différents procédés qu'ils employoient. Je n'ignore point la difficulté d'un pareil sujet; aussi je n'ose me flatter d'éclaircir totalement un point aussi obscur de l'histoire des arts, sur-tout privé comme je le suis des auteurs modernes qui l'ont traité avant moi. Cependant je croirois laisser quelque chose à désirer dans l'explication de la planche dont nous nous occupons, si je n'essayois de placer ici quelques observations que l'examen fréquent des peintures antiques m'a mis à même de faire, et quelques faits relatifs à l'art de peindre, que j'ai pu recueillir chez les auteurs de l'antiquité qui ont traité cette matière.

Les anciens peignoient sur bois[1], sur toile[2], sur parchemin[3], sur l'ivoire[4], et sur enduits[5], au moyen de différents procédés. Le plus distingué de tous étoit l'encaustique. Il y avoit trois sortes de peinture encaustique; la première avec de la cire diversement colorée[6] et rendue ductile à froid[7]; la seconde au cestre sur ivoire[8]; ce dernier genre devoit se borner à de très petits tableaux : il tenoit sans doute le même rang que la miniature chez nous. On commençoit par graver le sujet qu'on vouloit représenter, puis on introduisoit des couleurs dans les tailles. La troisième manière consistoit à employer avec le pinceau des cires colorées fondues au feu[9], qu'on étendoit à chaud[10]. La cire n'étoit pas employée pure dans la peinture encaustique; on la mêloit avec de l'huile[11], pour la rendre plus liquide. Cette sorte de peinture résistoit parfaitement à l'intempérie des saisons, et même à l'eau de mer; c'est pourquoi l'on s'en servoit pour peindre les vaisseaux[12], et probablement toute espèce de bois exposés à l'air. Lorsqu'on vouloit peindre avec la cire des fonds d'une seule couleur sur l'enduit des murailles, on laissoit d'abord bien sécher le stuc, puis on étendoit à chaud avec un pinceau les couleurs détrempées dans la cire et l'huile bouillante; après quoi on faisoit ressuer cette couche de couleur en approchant un réchaud, plein de charbons ardents, le plus près possible de la muraille; ensuite on la frottoit avec des morceaux de torche de cire; enfin on lui donnoit le dernier lustre en l'essuyant avec des morceaux de toile de lin bien propres[13]. Il est indubitable que les anciens peignoient à fresque; c'est une chose prouvée pour quiconque a examiné les peintures de Pompei, d'Herculanum, et des thermes à Rome; le résultat est là; et quelles que puissent être les conjectures et les hypothèses des savants, tous les hommes de l'art reconnoissent au premier coup-d'œil que ces ouvrages ont été exécutés d'après un procédé semblable à celui de la fresque. Cela est si vrai, que Pline a consacré une partie du septième chapitre de son trente-cinquième livre aux couleurs qui ne sont pas propres à être employées sur des enduits humides[14]. A Pompei, lorsqu'il se trouve des figures isolées sur des fonds, on aperçoit souvent dans les endroits où la peinture est détériorée les contours tracés par l'artiste avec un cestre ou poinçon sur l'enduit frais[15]. Il est difficile, il est vrai, d'assurer que la couleur fût incorporée au stuc par le moyen

(1) Comme l'indique le mot *tabula* en latin, et πίναξ en grec, qui signifie également tableau, ou table, ou planche. C'étoit sans doute sur cette matière qu'étoient peints les tableaux portatifs, et voilà pourquoi il n'en est resté aucun vestige.
(2) Plin., *Nat. Hist.*, lib. XXXV, cap. 7.
(3) *Ibid.*, cap. 11. (4) *Ibid.*
(5) *Ibid.*; Vitruv., lib. VII, cap. 5.
(6) Plin., *Nat. His.*, lib. XXXV, cap. 11.
(7) C'est de cette manière que peignoient les anciens maîtres grecs, témoin l'inscription du tableau de Lysippe à Ægine. Cependant, comme ils se servoient souvent de l'éponge mouillée pour effacer, on peut croire qu'ils peignoient quelquefois aussi à la colle, comme nous le verrons ci-après.

(8) Plin., *Nat. Hist.*, lib. XXXV, cap. 11.
(9) *Ibid.* (10) *Idem*, lib. XXXIII, cap. 7.
(11) Plin., *Nat. Hist.*, lib. XXXIII, cap. 7. Il n'y avoit pas loin de ce procédé à la peinture à l'huile; il est bien étonnant qu'on soit resté si long-temps à la découvrir.
(12) Plin., *Nat. Hist.*, lib. XXXV, cap. 7.
(13) *Ibid.*, lib. XXXIII, cap. 7; Vitruv., lib. VII, cap. 9.
(14) Pline me fournit encore un autre témoignage : c'est que, quand il parle de la peinture encaustique sur les murailles, il recommande que ces dernières soient bien sèches. Ce qui semble indiquer que l'on peignoit sur les murailles humides lorsqu'il ne s'agissoit pas de peinture à l'encaustique.
(15) La même chose a eu lieu pour les bas-reliefs en stuc. Ainsi,

de l'eau de chaux; ni Vitruve, ni Pline, ne disent rien à cet égard; peut-être les couleurs étoient-elles liées par une colle' légère; du moins est-il vrai qu'il n'y a jamais deux couches de peinture l'une sur l'autre, si ce n'est lorsque l'on a peint des figures ou des ornements sur un fond; et il est remarquable que ce sont précisément ces peintures faites après coup qui résistent le moins à l'impression de l'air et de l'humidité². Indépendamment de la colle nommée *glutinum*, on se servoit aussi pour peindre de différentes gommes³. La *sarcocolla* étoit celle que les peintres employoient de préférence⁴. Enfin ils connoissoient, comme nous, l'emploi du lait pour la peinture⁵, quoique ce procédé soit regardé comme une découverte récente. Les anciens ne se servoient d'abord que de quatre couleurs: la terre de mélos pour le blanc; l'ocre attique pour le jaune; la sinopis pontique pour le rouge; et, pour le noir, le seul *atramentum* carbonique. C'est avec d'aussi simples éléments qu'Apelle, Nicomaque et autres grands maîtres créèrent tant de chefs-d'œuvre inimitables⁶. Mais peu-à-peu on découvrit de nouvelles matières colorantes, et en si grand nombre, que je ne sais si la peinture en emploie aujourd'hui davantage⁷.

Il y avoit deux espèces de couleurs, les couleurs florides ou éclatantes, et les couleurs austères ou moins brillantes⁸. Les particuliers qui faisoient travailler les peintres en décor étoient obligés de leur fournir les premières⁹, à cause de leur prix élevé¹⁰. Ces couleurs florides et austères se subdivisoient aussi encore en couleurs naturelles et factices, ou artificielles¹¹.

Le *minium* étoit ce que nous appelons aujourd'hui vermillon, ou cinabre naturel. On le tira d'abord des environs d'Éphèse; et puis de l'Espagne on l'apporta brut à Rome, où il étoit préparé¹². La chrysocolle étoit un sédiment déposé par les eaux dans les mines d'or, d'argent, de cuivre, et de plomb; celle des mines de cuivre étoit la plus estimée. On broyoit ce tartre aussi fin que possible; on teignoit ensuite cette poudre soit en jaune avec le suc de l'herbe nommée *lutum*, soit en vert. La première qualité coûtoit 7 deniers romains la livre; la seconde, 5; la troisième, 3. L'*armenium* venoit d'Arménie; c'étoit une couleur métallique comme la chrysocolle, et que l'on préparoit de même: elle étoit d'un bleu tendre, et coûtoit 30 sesterces la livre. On faisoit un faux *armenium* avec un certain sable d'Espagne que l'on coloroit. Le *purpurisum* se faisoit avec de la craie argentaire, ou tripoli, que l'on faisoit tremper dans la teinture de pourpre; il avoit une teinte moyenne entre le *minium* et le bleu: au surplus, il devoit suivre tous les degrés de l'échelle des nuances pourpres; le meilleur étoit celui de Pouzzole. Nous ignorons quel prix pouvoit coûter la belle qualité de cette couleur; mais la plus inférieure se vendoit 30 deniers la livre. L'*indicum purpurissum* venoit de l'Inde; il étoit bleu pourpre foncé: c'étoit probablement notre indigo. Il coûtoit 10 deniers la livre. L'ostro étoit une couleur liquide à laquelle on donnoit de la consistance au moyen du miel; elle provenoit du sang des murex, ou coquilles de pourpre, et répondoit pour le ton à notre carmin.

non seulement les anciens peignoient à fresque, mais ils sculptoient aussi à fresque.

(1) La différence qui existe entre les fresques antiques et les fresques modernes tient peut-être moins à la diversité des procédés qu'au soin que l'on y apportoit. Giovanni da Udine, qui avoit fait de si curieuses recherches sur la peinture et les stucs des anciens, en a donné la preuve dans la partie des loges du Vatican, qu'il a peinte. Là, les teintes à fresque ont tout l'éclat, tout le poli, tout le brillant des peintures antiques; résultat auquel on n'atteint plus aujourd'hui, parceque l'on néglige les enduits et la préparation des couleurs.

(2) Parceque les ornements accessoires ont été peints, sans doute à la colle ou à la gomme, sur les fonds à fresque, de la même manière qu'on le fait encore aujourd'hui.

(3) Plin., *Nat. Hist*, lib. XIII, cap. 1. (4) *Ibid.*
(5) *Idem*, lib. XXXV, cap. 16; Vitruv., lib. VII, cap. 14.

(6) Plin., *Nat. Hist.*, lib. XXXV, cap. 7.

(7) Je ne parle ici que des couleurs dont usoient les peintres; quant à l'art de la teinture, il étoit parvenu, sans le secours de la chimie, à une perfection inconnue de nos jours. Je ne citerai pour exemple que la teinture en pourpre, qui offroit une échelle de nuances dont notre écarlate est bien loin d'approcher; et ces étoffes égyptiennes qui, préparées au moyen de certains mordants, et trempées dans une seule teinte, en sortoient diaprées des couleurs les plus variées et les plus brillantes.

(8) Plin., *Nat. Hist.*, lib. XXXV, cap. 7. (9) *Ibid.*

(10) Cependant le prix de la chrysocolle, couleur floride, étoit fort médiocre à Rome, comme on le verra ci-après.

(11) Plin., *Nat. Hist.*, lib. XXXV, cap. 6; Vitruv., lib. VII, cap. 7 et suivants.

(12) Plin., *Nat. Hist.*, lib. XXXV, cap. 7; Vitruv., liv. VII, cap. 9.

La céruse avoit différentes variétés : la céruse native, qui venoit de Smyrne, et dont l'usage fut abandonné; la céruse artificielle, ou blanc de plomb; la céruse calcinée, ou sandaraque artificielle : celle qui venoit d'Asie, et qui étoit connue sous la dénomination de céruse pourprée, étoit la plus estimée, et coûtoit 10 deniers la livre. On faisoit à Rome une espèce de fausse céruse brûlée, en faisant calciner l'espèce d'ocre appelée *cilis marbreuse*, qu'on éteignoit ensuite dans du vinaigre. La terre verte, ou *théodotion* des Grecs, est regardée par Pline comme une céruse native; et par Vitruve, comme une espèce d'ocre verte : elle venoit de Smyrne. Le *parætonium* étoit tiré d'un lieu du même nom en Égypte : c'étoit une couleur blanche extrêmement grasse; on l'employoit aussi à faire des enduits qui acquéroient une grande dureté; six livres coûtoient 1 denier. La sinopis étoit une terre rubrique d'un beau rouge. Les peintures antiques qui sont parvenues jusqu'à nous offrent de beaux échantillons de cette couleur; la plupart des fonds rouges qu'on admire à Pompei et ailleurs sont faits avec de la sinopis; elle avoit trois nuances dégradées, l'éclatante, la moyenne, et la tempérée : on la tira d'abord de Sinope, ville du Pont; mais la meilleure qualité étoit celle de Lemnos, des îles Baléares, et de la Cappadoce; l'Égypte en fournissoit aussi. Quant à celle d'Afrique, appelée *cicerculum*, elle étoit extrêmement inférieure. La meilleure qualité de sinopis coûtoit 3 deniers la livre. Le *cicerculum* coûtoit 8 as. L'arsenic jaune, ou orpiment, avoit trois nuances : la première, couleur d'or; la seconde, plus pâle; la troisième tirant sur le rouge. Le cinabre indique venoit de l'Inde : Pline dit que cette couleur étoit produite par l'écume du dragon et le sang de l'éléphant dans le combat que ces animaux se livroient. Elle étoit en effet couleur de sang. On pourroit croire, sans trop hasarder, que le *cinabaris indicum* étoit notre cochenille. La sandaraque naturelle, ou arsenic rouge, étoit couleur de feu; elle provenoit des mines d'or et d'argent : on la trouvoit native à Tapsos, île de la mer Rouge. Elle coûtoit 5 as la livre : on la contrefaisoit, comme nous l'avons vu, avec la céruse calcinée. En mélangeant, à égale portion, de la sandaraque naturelle et de la terre rubrique, et les faisant ensuite torréfier, on obtenoit le sandix : c'étoit une couleur mate, pesante, et brune; elle coûtoit 2 as ½ la livre. Il y avoit plusieurs espèces d'ocres : la jaune; la jaune attique, qui coûtoit 2 deniers la livre; la marbreuse, qui coûtoit 1 denier; l'ocre d'Achaïe, ou terre d'ombre, qui coûtoit 5 as la livre; l'ocre lucide venoit de la Gaule, et coûtoit 3 as. Le *pressum*, ou syricum, qu'on tiroit de l'île de Syros. Il y avoit une autre sorte de *syricum* artificiel qu'on faisoit avec de la sinopis et du sandix. On se servoit de ce syricum artificiel pour contrefaire le *minium*. L'*atramentum* étoit de deux sortes, ou naturel, ou artificiel : le naturel provenoit d'une terre noire, ou de la sanie de la sèche, à laquelle on donne le nom de *sepia*; on préparoit l'un et l'autre avec du gluten, espèce de colle animale. L'*atramentum* artificiel se faisoit avec du noir de fumée, du charbon, de la lie de vin carbonisée, et de l'ivoire calciné. La composition de l'*atramentum* indique n'étoit pas connue des anciens, qui recevoient de l'Inde cette couleur toute fabriquée. Le *kalcanthon*, ou noir de vitriol, ne pouvoit servir qu'à teindre le bois. Le *ceruleum*, ou azur, étoit un sable teint au moyen du suc de certaines herbes colorantes; on le tiroit d'abord d'Égypte, de Scythie, et de Chypre; ensuite il s'en établit des fabriques en Espagne et à Pouzzole. Cette couleur coûtoit 6 deniers la livre. L'azur vestorien étoit fait avec la partie la plus subtile de l'azur égyptien, et coûtoit 40 deniers la livre[1]. Le *cælon*, ou bleu céleste, se fabriquoit à Pouzzole. Le *lomentum*, ou cendre d'azur, étoit d'un bleu très clair; il coûtoit 10 deniers la livre. Le *lomentum tritum* étoit le plus grossier azur; il

[1] J'ai placé ici l'azur vestorien parmi les couleurs austères, parceque Pline ne le met point au rang des couleurs florides. Cependant il y a apparence que cette sorte d'azur étoit du nombre des couleurs que les propriétaires fournissoient aux artistes, vu son haut prix.

DE LA SECONDE PARTIE.

coûtoit 5 as la livre. L'azur indique étoit apporté de l'Inde tout préparé, et se vendoit 8 deniers la livre. On faisoit le faux azur en teignant de la terre d'Érétrie avec du suc de violettes sèches bouillies. Le vert gris est une couleur trop connue pour que l'on ait rien de particulier à dire à cet égard. Le vert appien imitoit la chrysocolle, mais étoit une couleur très commune; la craie verte coûtoit 1 sesterce la livre. Le blanc annulaire servoit pour les carnations, particulièrement dans les figures de femmes; le faux blanc annulaire se faisoit avec de la craie et de ce verre dont on faisoit à Rome des anneaux pour les gens du peuple.

TABLEAU
DES COULEURS DONT LES ANCIENS SE SERVOIENT POUR PEINDRE.

CLASSES.	GENRES.	ESPÈCES.	VARIÉTÉS.	NUANCES DIVERSES.	QUALITÉS DIVERSES.
COULEURS FLORIDES.	ARTIFICIELLES.	Minium.			
		Chrysocolle		âpre. moyenne. herbacée. liquide {verte. jaune.	
	NATURELLES.	Armenium. Purpurissum. Indicum purpurissum. Ostro.			de Pouzzole. de Tyr. de Gétulie. de Laconie.
COULEURS AUSTÈRES.	NATURELLES.	Céruse native. Terre verte. Parætonium.	Sinopis.	rouge. moyenne. tempérée. cicerculum.	Pontique. de Cappadoce. des îles Baléares.
		Terres rubriques.	Terre de Lemnos. Terre d'Égypte. Terre d'Afrique.		
		Orpiment. Cinabre indique. Sandaraque native, ou Arsenic rouge. Sandix. Melinum.		couleur d'or. pâle. rougeâtre.	de Mélos. de Samos.
		Terre d'Érétrie.	marbreuse.	naturelle. calcinée. naturelle. calcinée.	
		Ocres.	jaune. jaune attique lydienne. d'Achaïe. lucide. rouge.	naturelle. calcinée.	
		Atramentum.	naturelle, ou terre noire. sepia.		
		Sable d'Espagne, ou faux Armenium. Sandix. Syricum, ou Pressum.	naturel. artificiel.		
	ARTIFICIELLES.	Atramentum.	noir de fumée. noir de charbon. noir de lie de vin brûlée. Atramentum indique. noir d'ivoire. Kalcanthon, ou noir de vitriol.		
		Ceruleum.	Vestorien. Cœlon. Lomenthum, ou cendre d'azur. Lomentum tritum. Azur indique. Faux azur.		d'Égypte. de Scythie. de Chypre. de Pouzzole. d'Espagne.
		Vert.	Vert Appien. Vert-de-gris. Craie verte.		
		Céruse, ou Blanc de plomb.		naturelle. calcinée, ou Sandaraque artificielle.	
		Blanc annulaire.		vrai. faux.	
		Terre silénuse.			

Indépendamment des couleurs ci-dessus citées, on en faisoit de factices avec des sucs d'herbes.

EXPLICATION DES PLANCHES

On voit par la nomenclature ci-dessus, dans laquelle j'ai rassemblé tout ce que Pline et Vitruve peuvent offrir de renseignements sur les couleurs connues de leur temps, que les anciens avoient un grand nombre de substances colorantes. L'analyse chimique des échantillons de peinture qui nous restent acheveroit de compléter ce tableau; mais il me semble ne plus offrir d'intérêt dès le moment que la composition des couleurs antiques n'est plus un secret. Les auteurs que je viens de citer nous ont à-peu-près tout révélé à cet égard. Il ne me reste plus qu'à offrir aux yeux des lecteurs un peintre de l'antiquité au milieu de son atelier, le pinceau à la main, entouré de ses élèves et de ses modèles. C'est ce que représente la vignette placée à la fin de cet article.

Ce fragment de peinture existoit autrefois dans la maison donnée planche XII, fig. I. Lorsque je le dessinai, il menaçoit ruine, et tomba en morceaux dès les premières pluies. Il a déja été gravé dans le volume de peintures de Pompei, donné par l'académie de Naples, mais sur une si petite échelle que je me félicite d'en avoir pris le dessin. Ce genre de tableaux grotesques, qui s'offrent souvent dans les décorations antiques, mérite de fixer l'attention, parceque ces petites compositions représentent pour la plupart des scènes familières, et fournissent par conséquent beaucoup de données sur les usages domestiques et les procédés des arts et métiers. La peinture dont nous nous occupons en ce moment en est une preuve. On y voit un peintre pygmée vêtu d'une tunique blanche singulièrement écourtée par-derrière. Il travaille au portrait d'un autre pygmée drapé de manière à indiquer un personnage distingué. L'artiste peint assis; il regarde son modèle, et sa main droite conduit le pinceau; le tableau, déja avancé, repose sur un chevalet fait comme les nôtres. On voit à côté du peintre sa palette, qui n'est autre chose qu'une petite table à quatre pieds, et auprès, le pot pour nettoyer les pinceaux[1]; ce qui prouve que le peintre travaille en ce moment à la colle ou à fresque. Il est cependant à présumer qu'il ne se bornoit pas à ce seul genre, et qu'il peignoit aussi à l'encaustique; car on aperçoit dans un coin le broyeur de couleurs, qui, assis comme son maître, prépare, dans un vase placé sur des charbons ardents, quelque couleur mêlée à de la cire punique et de l'huile[2]. Deux amateurs ou deux parasites du personnage qui se fait peindre entrent dans l'atelier, et semblent s'entretenir du portrait. Au bruit qu'ils ont fait en entrant, un des élèves, placé dans le lointain, se retourne vers eux. L'oiseau représente sans doute un chanteur ou un joueur d'instrument qu'on avoit peut-être coutume d'introduire dans les ateliers pour désennuyer ceux qui se faisoient peindre. Ce tableau n'est pas complet ici; lorsque je le copiai, il y manquoit déja un autre oiseau; et du côté opposé, un enfant qui jouoit avec un chien.

[1] Plin., *Nat. Hist.*, lib. XXXIII, cap. 7. [2] Plin., *Hist. Nat.*, lib. XXXIII, cap. 7; Vitruv., lib. VII, cap. 9.

PEINTURE

EXPLICATION DES PLANCHES

PLANCHES XXIV, XXV, XXVI, XXVII.

Deux figures occupent la planche XXIV : la première contient les plans de deux maisons contigües, tracés avec assez d'adresse dans un terrain excessivement étroit et irrégulier. On retrouve dans leur distribution toutes les parties que j'ai déja fait remarquer dans les autres habitations : 1 *prothyrum*, ou corridor d'entrée; 2 *atrium* toscan; 3 *impluvium;* 4 petites pièces à l'entour de l'*atrium;* comme cette maison appartenoit à quelqu'un qui ne se glorifioit probablement pas d'une longue suite d'ayeux et d'une nombreuse clientelle, il n'y a dans cet *atrium* ni *tablinum*, ni ailes. 5 grande pièce; 6 passage qui communique de l'*atrium* au péristyle; 7 péristyle; 8 cour du péristyle avec une niche au fond, où étoit placée la statue d'une divinité; cette cour a un canal qui recevait les eaux pluviales, et qui les conduisait dans une citerne. 9 puits en marbre au-dessus de la citerne; 10 pièces diverses. On remarque, près d'une d'elles, la naissance de l'escalier dont les premières marches étoient en pierre et les autres en bois; la seconde révolution retournoit dans la petite pièce qui servoit probablement de cuisine. 11 sortie sur le derrière de la maison; 12 *triclinium*.

L'autre maison offre à peu près la même distribution, mais elle a son entrée principale du côté opposé de la précédente: 13 *prothyrum* ; 14 *atrium* toscan; 15 *impluvium* en marbre; 16 pièces diverses; 17 naissance de l'escalier; 18 *tablinum;* 19 *fauces* ou passages qui conduisoient de l'atrium au péristyle; 20 petit péristyle; 21 petite cour; 22 pièces diverses; 23 *œcus* ou salle; 23 *bis* escalier des pièces situées au dessus du péristyle; 24 *triclinium;* la mosaïque indiquée dans cette pièce a été donnée planche XX; 25 sortie sur le derrière de la maison. On a dû voir par les plans qui ont précédé ceux-ci, comme on le verra encore par ceux qui suivront, qu'une porte de derrière étoit presqu'une donnée de rigueur chez les anciens. Plusieurs auteurs indiquent que cet usage étoit assez commun[1]: en effet ces portes, toujours placées près des dépendances, empêchoient que les esclaves ne fussent obligés de traverser l'atrium pour vacquer à leur service, et introduire les approvisionnements.

La figure II donne la représentation d'un petit monument religieux placé au fond d'une petite cour, dans une des moindres habitations de Pompei : un petit autel de maçonnerie revêtu de stuc peint en rouge attend les offrandes et les libations qu'on avoit coutume d'offrir aux Dieux Lares. Au-dessus est l'image d'un sacrificateur la tête découverte et versant sa patère sur l'autel. De chaque côté sont peints des serpents; on avoit coutume d'indiquer ainsi les endroits consacrés. Bientôt on abusa de ce hiéroglyphe comme l'on abuse aujourd'hui des croix en Italie afin d'empêcher qu'on ne salisse les abords des édifices: Perse nous a laissé un témoignage curieux de cet usage: *Je défends à toute personne, de faire ici des ordures: peignez deux serpents! Enfants, ce lieu est sacré; allez pisser plus loin.*[2] Cependant ces peintures symboliques ne paroissent pas avoir été employées à Pompei dans de pareilles intentions; on ne les trouve que dans les lieux consacrés aux Dieux domestiques, aux divinités custodes, ou aux *Lares compitales* qui ont des autels à presque tous les carrefours. Ces reptiles qui, par la ressemblance qu'ils ont entre-eux, dans toutes les peintures où ils sont représentés, semblent appartenir à la même espèce, peuvent peut-être donner une idée assez précise des serpents fétiches que l'on nourrissoit à Rome et qui multiplioient sin-

(1) Horat. lib. I, *Epist. V.* Petron. *Satiric.* cap 17. *Pinge duos angues; pueri, sacer est locus: extra*
(2) *Hic, inquis, vero quisquam faxit oletum*, *Mejite.*............Pers. *Satyr. I*

gulièrement dans la domesticité[1]: Je n'entends pas parler de ces couleuvres privées qu'on se plaisoit à nourrir[2], à carresser[3], et qui dans les festins rampoient au milieu des coupes et se glissoient dans le sein des convives[4], mais seulement des serpents sacrés tels qu'on en nourrissoit dans certains temples, et qui furent plus d'une fois le sujet d'anecdotes scandaleuses[5]. Au dessus de l'autel est une petite niche, au fond de laquelle est peinte une bandelette, cette niche servoit à déposer la lampe qu'on allumoit les jours de fêtes en l'honneur des lares et des dieux custodes[6], après avoir orné la maison de rameaux et de bandelettes[7] cet usage existe encore à Rome, où dans tous les lieux fréquentés, les cafés, les boutiques, ainsi que dans l'intérieur des ménages, il y a toujours l'image de la Vierge ou d'un saint protecteur devant laquelle une ou plusieurs lampes brûlent continuellement. Le jour de la fête du saint ou de la madonne, on voit comme du temps de Perse : « des lampes ornées de fleurs rangées avec symétrie sur les fenêtres, exhaler une fumée épaisse[8] ».

Les planches XXV, XXVI, et XXVII offrent des décorations intérieures; j'ai déjà traité dans les pages précédentes, de tout ce qui étoit relatif à l'art de peindre chez les anciens, et je crois inutile de revenir sur ce sujet.

1) Plin. lib. XXIX. cap. 4.
2) Suet. *Tib.* cap. 72.
3) Mart. lib. VII, *epig.* 87.
4) Senec. *De ira.* lib II, cap. 31.

5) Suet. *Aug.* cap. 94.
6) Juven. *Satyr.* XII, v. 92.
7) Ibid. Tertul. de *Idololat.* cap. 25.
8) Pers. *Satyr.* V. v. 180.

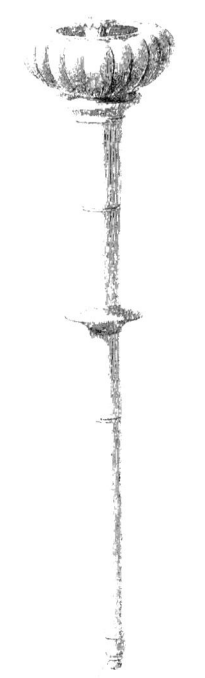

LAMPE PORTATIVE

EXPLICATION DES PLANCHES

PLANCHES XXVIII et XXIX.

La figure I, de la planche XXVIII, donne le plan d'une habitation qui, quoique bâtie sur un terrain de peu d'étendue, ne laisse pas d'être considérable à cause des étages en terrasse superposés les uns aux autres. On y retrouve la disposition ordinaire : 1 entrée; 2 *atrium*; 3 *impluvium* avec le puisard de la citerne à côté; 4 pièces diverses; 5 les ailes, dans l'une d'elles sont deux baignoires; 6 le *tablinum* ouvert sur la terrasse; 9 et 10 terrasses, celle marquée par le n° 9 avoit à l'une de ses extrémités une treille qui communiquoit avec l'étage inférieur des dépendances; 11 passage qui, de la rue, descendoit directement aux étages inférieurs; 12 autre passage qui donnoit entrée aux dépendances, par le corridor 13, et conduisoit à l'étage sous la première terrasse, par la rampe douce 14; 15 cour; 16, 17, 18, 19 pièces de service pour les esclaves, comme cuisine, réfectoire etc. les logements devoient être au premier étage, et l'escalier, pour y parvenir, étoit au-dessus du passage 14, ainsi que l'indiquent les premières marches en pierres que l'on remarque au coin de la cour; 20 boutiques.

La figure II donne le plan des deux étages inférieurs. Le premier des deux est consacré à la réunion de la famille et le second aux bains. 1 Arrivée de la rampe douce marquée 11 dans la figure I; 2 suite de la rampe douce pour descendre à l'étage au-dessous; 3 cabinets pour les esclaves; 4 cabinet; 5 petite pièce; 6 salon *cizycène* dont la fenêtre ouvre du haut en bas; 7 *triclinium* communiquant, par la treille ou le cabinet 15, avec le passage 16 qui conduisoit aux cuisines placées dans les dépendances à l'étage au-dessus, comme on le voit dans la figure I; 8 cabinet chauffé dans l'hiver par l'officine des bains placés au-dessous; 9 entrée des bains sous l'étage précédent; 10 corridor ou portique en avant des bains, le couronnement du mur de face conserve encore l'appui de la terrasse. Il y a apparence que ce portique, comme celui de la maison de campagne, donnoit sur un jardin et ce jardin sur la mer; 11 chambre de bain; 12 officine des bains; 13 étuve; 14, 15 chambres de bains; 16 passage de communication avec les dépendances; 17 souterrain sous les murs de la ville.

La planche XXIX offre la coupe de la maison précédente et achève de donner l'intelligence des plans. Les lignes ponctuées *aa bb* indiquent jusqu'à quelle hauteur les murs sont conservés, et ce qu'il a fallu interpréter pour faire la restauration de cette maison. Les lignes *dd* et *cc* indiquent de même les portes et escaliers du passage marqué 11 sur le plan, figure I.

Cette maison, ainsi que toutes celles qui avoient vue vers l'ancien port, a été bâtie sur les murs de la ville démolis à cet effet. Pompei est en cet endroit élevé sur un rocher de lave qui finit assez brusquement, en sorte que ces habitations descendoient en amphithéâtre jusqu'au sol du rivage. On ne peut se figurer combien elles devoient être agréables : du haut des terrasses on contemploit la vaste étendue de la mer, le beau golfe de Stabia, et cette chaîne des Apennins, qui forme l'admirable côte de Sorrento; le cap de Minerve et l'île de Caprée terminoient ce côté du tableau; il faut avoir vu ces lieux pour se former une juste idée de la majesté de ce paysage, qui surpasse même tout ce que le peintre et le poëte pourroient créer à l'aide de l'imagination la plus heureuse.

DE LA SECONDE PARTIE.

PLANCHES XXX ET XXXI.

La vaste habitation que l'on voit planche XXX est distribuée à-peu-près dans le même genre que la précédente. On y reconnoît, d'un côté, la partie publique de la maison, et de l'autre, la partie privée, où sont les utilités domestiques : deux étages en terrasses descendent de la ville au niveau du sol du rivage, qui n'étoit pas éloigné. Afin d'éviter la multiplicité des planches, j'ai réuni les trois étages dans le même plan, mais, pour les distinguer, j'ai indiqué la partie supérieure par une teinte foncée sur les murs, et les pièces sont désignées par des numéros; l'étage au-dessous n'est que tracé, et les renvois sont marqués par des lettres capitales; enfin, l'étage au niveau de la cour est seulement ponctué et désigné par des lettres cursives. 1 Entrée; 2 *atrium* toscan; 3 *impluvium*; 4 *tablinum* ouvert sur la première terrasse; 5 *fauces* ou passage pour communiquer avec la terrasse; 6 porte du *tablinum* sur la terrasse; 7 entrée du passage ou couloir avec rampe douce, qui de la rue descend aux étages inférieurs; 8 autre passage semblable qui sert à communiquer de la partie privée avec l'étage inférieur; 9 escalier pour monter au premier étage sur la rue; 10 entrée secondaire avec deux boutiques, où se vendoient probablement les comestibles provenans des propriétés rurales du maître de la maison; 11 portique du péristyle ou partie privée du logis avec un *pluteum*, ou mur d'appui entre les colonnes, garni de fleurs; 12 loge du gardien; 13 cour du péristyle; 14 pièces diverses; 15 communication du péristyle avec les terrasses; 16 grand *triclinium*; 17 extrémité du passage 8 sous l'étage supérieur, et aboutissant à une petite cour E; 18 boutiques sur la rue.

Le second plan, au-dessous du précédent, est distribué comme il suit : A passage qui, au moyen d'une rampe douce, conduit de la rue à l'étage du terre-plein; B salle ayant un cabinet de bains; C corridor qui donne communication aux appartements situés de l'un et de l'autre côté de ce passage; quelques-unes des pièces devoient prendre du jour d'en haut; D passage en rampe douce conduisant de l'intérieur de la maison à l'étage au-dessous du terre-plein; E petite cour qui sert à donner du jour; F bains; G officine des bains; H grande salle; I perron pour descendre de la salle H sur la terrasse O; K chambre; L cabinet; M *triclinium*; N chambre; O terrasse; P marches pour descendre de la terrasse O à la terrasse Q, établie sur un portique formé par des colonnes d'un ordre moins élevé que celui qui supporte la terrasse O; R, S, escaliers pour descendre au niveau de la cour; *tt*, bains souterrains, probablement destinés aux domestiques de la maison; sous la lettre H, à l'étage ponctué, on reconnaît une grande exèdre ou salle commune, qui servoit de lieu de réunion pendant l'été; elle est terminée au fond par un hémicycle qui fut muré lors d'une restauration faite anciennement à cette maison. Différentes pièces occupent le rez-de-chaussée; mais ce qu'il offre de plus curieux, c'est l'*ergastulum*, ou logement des esclaves. On y reconnoît quelque chose de ces espèces de prisons souterraines où les Romains enfermoient leurs esclaves destinés aux travaux pénibles. Je ne suis jamais entré dans ce cachot sombre et humide, divisé en petites cellules, à peine de la longueur d'un homme, sans éprouver un douloureux serrement de cœur, en songeant que des infortunés avoient habité successivement ce triste asyle, qu'ils y avoient souffert, et que probablement l'insalubrité du lieu avoit dû abréger pour eux des jours condamnés au travail, au malheur et au mépris. Rien ne peut donner une idée plus déplorable de la condition des esclaves chez les Romains, que l'aspect de ce lieu destiné à leur habitation. La cour de la maison avait probablement une issue sur le rivage, vers lequel l'édifice descendoit en amphithéâtre.

La planche XXXI donne la coupe de cette habitation, prise sur la cour du péristyle. Elle n'offre rien de remarquable, que les terrasses qui devoient lui donner tant d'agrément, et la différence des ordres de la cour, dont le motif fut sans doute de laisser à la vue plus d'échappée en baissant un peu la partie du portique vers la mer.

EXPLICATION DES PLANCHES

PLANCHES XXXII, XXXIII et XXXIV.

Le plan que l'on voit planche XXXII, est un des plus beaux que les habitations de Pompéi puissent offrir. Les fouilles qui ont fait retrouver cet édifice, furent commencées en présence de l'empereur Joseph II, et continuées pendant son séjour à Naples; mais elles furent remblayées aussitôt après. Des vignes et des peupliers le recouvroient presqu'entièrement, lorsque je voulus en prendre les dessins, et je ne pus relever que les souterrains, dont le plan est à la planche suivante, et qui seuls étoient restés à découvert sur le flanc de la colline. Ce fut à l'amitié de M. Lavega, ingénieur chargé de la direction des fouilles, que je dus la communication du plan que son frère et lui avoient relevé anciennement; de nouvelles fouilles, qui ont fait disparoître une partie des anciens remblais, m'ont mis à même de reconnoître l'exactitude des plans de MM. Lavega, qui ne s'écartent de l'original que par un léger biais sur la rue, qu'ils jugèrent à propos de rectifier, mais dont j'ai tenu compte dans le plan général de la ville. Voici la distribution du rez-de-chaussée au niveau de la rue.

1 *Prothyrum* ou entrée; 2 pièces diverses autour de l'*atrium*; 3 pièce ayant une sortie sur la rue; c'étoit probablement une petite boutique; 4 *atrium* toscan; 5 *impluvium*; 6 les ailes; 7 le *tablinum*; 8 passage pour communiquer de l'*atrium* à l'intérieur de la maison; 9 *procœton* ou antichambre en avant de l'escalier 10, qui servoit à communiquer avec les étages supérieurs et les étages inférieurs situés sous les terrasses; 11 cette partie des distributions, qui a la disposition et la magnificence d'une basilique privée, peut être regardée comme un précieux exemple de l'*œcus* corinthien dont Vitruve donne la description suivante : « Les salles corinthiennes ont « un seul ordre de colonnes, posées sur un piédestal ou sur le sol, qui supportent un entablement « soit en menuiserie soit en stuc, et cet entablement est surmonté d'un plafond curviligne en « forme d'arc surbaissé[1]. »

Les pièces indiquées par le N° 12 sont encore des salles à divers usages, qui achèvent de compléter la beauté de cet ensemble. Tout le rez-de-chaussée au niveau de la rue étoit, à ce qu'il paroît, occupé par la partie publique de la maison. Le coup d'œil dont on jouissoit en entrant dans ce petit palais, devoit être admirable, lorsque de la porte on apercevoit, à travers l'atrium, le tablinum, et la colonnade de la grande salle, un des plus beaux tableaux que les délicieux rivages de Naples puissent offrir; les N°[s] 13 et 14 indiquent les terrasses, et 15 l'arrachement des maisons voisines.

La planche XXXIII renferme les plans et coupes des étages souterrains; 1 pièce obscure; 2 escalier dont nous avons vu la naissance dans la planche précédente, sous le N° 10; 3, 4 pièces diverses; 5 rampe douce qui achève la révolution de l'escalier 2; 6 escalier pour descendre à l'étage souterrain au-dessous de celui-ci; 7, 8, 9, ces pièces, qui forment une belle disposition, étoient probablement destinées aux réunions et aux repas du soir dans l'été; la pièce 11 étoit bien certainement un *triclinium*, comme l'indique le petit fourneau *b*, dont on usoit pour le service de la table. La lettre *a* en indique un semblable dans la pièce 9; ainsi, ce ne seroit peut-être pas une conjecture trop hasardée que de regarder les pièces 7 et 9 comme étant le *triclinium* d'été, et celle 11 comme le *triclinium* d'hiver. Leur situation était des mieux choisies; les convives y pouvoient contempler en été un des plus beaux paysages du monde, et l'hiver, étendus mollement sur les lits de table, ils voyoient, en sablant le Falerne, les vaisseaux battus par la tempête,

[1] Vitruv. lib. VI. cap. 5.

lutter contre les vents et les flots. Nos magnificences sont loin d'approcher de ces dispositions ingénieuses et savantes, qui font concourir la nature dans toute son immensité à l'agrément du plus petit édifice. La terrasse 12 donnoit vers le port, en sorte qu'indépendamment de celle qui couvroit les étages supérieurs de la maison, il y en avoit encore deux autres qui descendoient en amphithéâtre du côté de la mer. Au-dessus de la dernière terrasse dont nous venons de parler étoient situés les bains ; 1 escalier pour descendre aux bains ; 2 fin de la rampe douce qui termine la descente aux bains ; 3 officine des bains ; *a* fourneau pour chauffer l'eau ; *b b* bains pour les esclaves ; 4 pièce obscure où pouvoit être aussi un bain ; 5 passage ; 6 *apodyterium*[1] où l'on quittoit les vêtements ; 7 bain tiède ou *tepidarium*[2], échauffé par des conduits de chaleur. La petite saillie, dans l'officine contiguë au *tepidarium*, indique le fourneau qui y donnoit de la chaleur ; 8 *sudatorium* ou étuve[3] : il y quatre niches avec un siége pour s'asseoir. J'aurai lieu, en parlant de la maison de campagne, de donner une explication plus étendue des bains des anciens. La coupe au-dessus du plan indique la décoration de ces différentes pièces ; l'étuve est remarquable par la forme de sa voute, qui se termine en cône, ayant un conduit fermé sur la terrasse supérieure, au moyen d'un tampon en pierre que l'on ouvroit pour donner passage à l'air raréfié et à la vapeur de l'eau chaude. Ces bains, fort curieux, ont été recouverts en partie dernièrement par les déblais de la place publique, près du théâtre ; j'ai remarqué à cette occasion que ces souterrains, où il n'y avoit auparavant aucun signe de moffète[4], sont devenus inabordables depuis qu'ils sont encombrés de *rapillo*[5]. Les souterrains de l'amphithéâtre étoient aussi tellement imprégnés de ces gaz malfaisants, avant d'être déblayés, que, lorsque j'y avois fait quelques pas, il en sortoit une vapeur pesante et blanchâtre, qui s'élevoit insensiblement, et qui m'eût asphyxié, si j'eusse attendu qu'elle eût gagné la région dans laquelle je respirois. Il résulteroit de cette observation que la moffète n'est pas invariablement une émanation du sol, qu'elle réside principalement dans les couches de scories volcaniques, formées soit naturellement soit accidentellement, qu'elle se dégage en plus grande quantité du *rapillo*, par l'action de l'humidité et de la chaleur combinées, et que le mouvement des corps étrangers provoque l'exhalaison de ces vapeurs comprimées sous les couches de scories. Je souhaite que cette observation puisse aider à la connoissance d'un phénomène dont les effets sont plus connus que sa nature.

La planche XXXIV représente la découverte d'un squelette dans l'officine des bains.

(1) Plin. jun. lib. V. *Epist.* 6.
(2) Vitruv. lib. VI. cap 10.
(3) *Ibid.*
(4) On appelle ainsi des vapeurs qui s'élèvent du sol, et qui, respirées trop long-temps et de trop près asphyxient, et donnent la mort.
(5) *Rapillo* ou plutôt *lapillo*, petites scories volcaniques dont Pompei est principalement recouvert.

DE LA SECONDE PARTIE.

PLANCHES XXXV, XXXVI, XXXVII, XXXVIII, XXXIX.

Il existe, dans la grande rue qui conduit du forum à la porte occidentale de la ville, une maison dite d'*Actéon*, parce qu'on y voit un tableau représentant cet infortuné chasseur déchiré par ses chiens. Le plan de cette intéressante habitation, dont les détails sont développés dans les planches suivantes, fait le sujet de la planche XXXV. On remarquera avec quelle adresse l'architecte a évité les difficultés que présentait le terrain inscrit dans un quadrilatère irrégulier.
1. *Prothyrum*. 2. Vestibule, ou salle d'attente pour les cliens qui se présentaient le matin avant l'ouverture de l'*Atrium*. Ce n'est pas là certainement le *vestibulum* des grands palais de Rome, tel que le décrit Aulus Gellius (1); mais il n'est pas moins curieux de retrouver, dans un petit exemple, le principe de cette partie des distributions qui composaient les habitations romaines. Ce vestibule a quatre ouvertures : une sur la rue, fermée autrefois avec des portes *quadrivalves* (2); l'autre sur le *prothyrum*, elle demeurait toujours ouverte; une troisième servait de porte secrète lorsque l'*Atrium* était fermé; c'était par là sans doute qu'on donnait les petites entrées aux cliens. Enfin la quatrième ouverture introduisait dans la chambre n° 16, dont je ferai connaître plus tard la destination présumée. 3. Boutique pour la vente des comestibles provenant des domaines du maître. J'ai déjà fait remarquer ce genre de boutiques dans plusieurs habitations, elles ont toutes, comme celle-ci, une communication directe avec l'intérieur de la maison; un esclave ou un affranchi présidait à la vente des denrées. 4. Boutique à location. 5. Boutique que l'on louait comme la précédente, avec deux pièces à l'usage des personnes qui l'occupaient. L'on remarquera que le puisard de la citerne est commun aux deux boutiques. 6. Boulangerie : J'ai donné planche XVIII et page 56 de ce volume, les plans et l'explication d'un semblable établissement; j'y renvoie pour les détails qui y sont relatifs. On remarquera ici les moulins *aaa* et la forme ovale du four, nécessitée par la petitesse des localités. L'escalier indiqué servait à monter dans les logements au-dessus de la boulangerie; les quatre premières marches sont en pierre et les autres étaient de bois. La pièce 8 paraît avoir été destinée à recevoir le pain cuit; la pièce 9 servait à la manipulation de la pâte et à la cuisine, dont les eaux étaient reçues par un évier *b*. Il existe de plus dans cette pièce un accessoire *c* qu'on n'est pas habitué à trouver chez nous en pareil lieu, mais qui, par une tradition donc la propreté ne s'accommode guères, est placé encore aujourd'hui dans toutes les cuisines de Naples. 10. *Atrium* Toscan. 11. *Impluvium* en marbre. 12. Antichambre d'un grand *Œcus* ou salle. 13. Il serait possible que cette salle fût un *triclinium* d'hiver, et le voisinage du four du boulanger devait contribuer à rendre cette pièce très-convenable pour une semblable destination. 14. 14 pièces diverses qui, sans doute, servaient souvent à loger des hôtes, comme dans beaucoup d'*Atrium*. 15. Cabinet semblable dont la décoration se voit planche XXXIX. 16. Cette pièce, un peu plus grande que les précédentes, était probablement à l'usage de la personne chargée des affaires de la maison. On y arrivait également de l'*Atrium* et du vestibule, ce qui permettait d'y entrer lors même que l'*Atrium* n'était pas ouvert au public. 17. Les ailes : attenant à celle de droite est un petit cabinet où se tenait l'*atriensis*, de l'autre côté, la porte, faisant pendant à celle de ce cabinet, était feinte, et formait une niche qui servait de laraire, comme le prouvent les peintures qu'on y voit encore, de sorte que les personnes qui entraient dans l'*Atrium* pouvaient saluer les dieux en passant devant cet autel domestique. 18. Pièce

(1) Aul. Gell. *Noct. attic.* lib. XVI, cap. 5.
(2) C'est-à-dire à quatre vantaux, dont deux se reployaient l'un sur l'autre, comme nos volets brisés.

ouverte qui donnait accès par un escalier, à un petit *hibernaculum* ou appartement d'hiver (1), placé au premier étage au-dessus du four. 19. *Tablinum* ouvert dans le fond, au travers duquel on aperçoit le portique et le petit xyste ou parterre. 20. *Fauces* ou passage. 21. Portique, avec un petit fourneau *d*, dont j'indiquerai l'usage plus tard, et une baignoire *c*. 22. *Triclinium* d'été. 23. Cabinet de repos ou d'étude. 24. Xyste ou parterre élevé de quelques marches; on y montait par les gradins *g. h. f*. Sa petitesse ne permettant pas de le planter d'arbres, on y avait ménagé des encaissements pour cultiver des fleurs; la décoration, peinte sur les parois des murs, représentait des fontaines jaillissantes et des bosquets peuplés d'oiseaux divers. A l'extrémité du xyste était une treille 25, à laquelle il ne manque en quelque sorte aujourd'hui que la verdure qui lui prêtait son ombre; on reconnaît encore dans les murs les trous de scellement des bois qui composaient le treillage. Sous cette treille il existe un petit monument précieux pour la connaissance de la vie privée des anciens, c'est un *triclinium* délicieusement décoré. Les planches suivantes en donneront la vue et les détails; je réserve, pour leur explication, tout ce que je pourrais dire à ce sujet. La fontaine *k* fournissait aux convives une eau fraîche et pure qui tombait dans un bassin où l'on plaçait sans doute, pour les maintenir frais, les flacons de verre (2) dans lesquels les vins délicieux du pays, tempérés avec de la neige (3), étaient versés à l'aide d'une passoire (4); tandis que, sur le petit fourneau *d* placé contre le portique, l'on préparait l'eau chaude dont les anciens usaient aussi dans leurs repas. Ce goût bizarre est tout à fait incompréhensible pour nous; mais il est possible que nous nous soyons mépris sur l'usage que les anciens faisaient de l'eau chaude, en la considérant comme un rafinement de volupté; elle devait servir à modérer le froid excessif du vin, qui, mêlé d'avance avec de la neige pilée, n'offrait qu'une boisson glaciale dont tous les convives pouvaient ne pas s'accommoder également. On peut induire de la 86e épigramme du livre VI de Martial, que ceux qui buvaient chaud, le faisaient plutôt par régime que par sensualité, puisque le poète désire que son médecin lui permette de boire du vin glacé avec de la neige, et qu'il ne trouve rien de pis à souhaiter à ses envieux que de boire de l'eau chaude. Sur le petit autel *l* on versait, selon toute vraisemblance, les libations en l'honneur des dieux, que la religion païenne associait indistinctement à toutes les actions de l'homme, quelque insignifiantes ou honteuses qu'elles fussent. L'eau, nécessaire pour arroser les fleurs et pour l'usage de la maison, était tirée de la citerne *h* où se rendaient les eaux pluviales. 26. La cuisine; cette partie de l'habitation, dont plusieurs personnes veulent à toute force faire un bain, en entassant dans la même pièce des choses qui devaient toujours être séparées, est aujourd'hui fort dégradée; on y reconnaissait facilement le fourneau *m* restauré depuis au hasard par des ouvriers ignorants, et ruiné de nouveau. 27. Vestibule de l'entrée postérieure du logis, ou *posticum;* cette entrée avait été ménagée pour le service extérieur des esclaves qui dès lors n'étaient pas obligés de passer par l'*atrium*. Elle servait aussi au maître de la maison lorsqu'il voulait fuir la foule importune des cliens (5). *n*. Latrines. *o*. Escalier qui conduisait au premier étage. 28. Chambre d'un esclave chargé de garder la partie privée de l'habitation.

Cette maison offre, indépendamment des détails curieux que nous venons d'indiquer, une disposition remarquable; c'est un appartement secret, consacré au plaisir et à l'amour; sa distri-

(1) Vitruv. lib. VII. cap. 4. 5. — Plin. Jun. lib. II, *epist.* 17.

(2) Petron. *Satyric.* cap. X. — Mart. lib. XIV, *epigr.* 109, 110. — Juven. *satyr.* 6, v. 156. — Il existe au Musée des *Studj* à Naples une belle collection de flacons et autres vases de verre trouvés à Pompéi.

(3) Cicer. *de Finib.* lib. II, cap. 8. — Senec. *epist.* LXXVIII, XCV. — Polluc. *Onomast.* lib. X, cap. 24. — Mart. lib. VI, *epigr.* 86, lib. XIV, *epigr.* 101, 102, 114, 116.

(4) La passoire employée pour clarifier les vins épais, se nommait *colum vinarium*, et l'on appelait *colum nivarium* celle qui servait à recevoir la neige sur laquelle on versait le vin. Martial parle de ces dernières, lib. XIV, *epigr.* 101. On en conserve plusieurs au Musée des *Studj* à Naples. Les gens peu aisés clarifiaient le vin et la neige à l'aide d'un sac. (Mart. *ibid. epigr.* 102.)

(5) Senec. *de Tranq. vit.* cap. XIV. — Horat. *epist.* 5, lib. I.

bution et les peintures qui le décorent ne permettent pas de douter que ce ne fut un *venereum* privé (1), ou lieu destiné aux « folâtres jeux de Vénus » (2). La description suivante et celle des détails que l'on verra plus loin achèveront de prouver ce que j'avance. 29. Entrée du *venereum*; la seconde porte est plus petite que la première, comme doit l'être celle d'un lieu mystérieux, et on ne l'ouvrait probablement qu'après avoir fermé l'autre; cette porte, ainsi que toutes celles du *venereum*, devait clore parfaitement, et ne pas avoir la moindre fente (3). 30. Loge de l'esclave chargé de la garde de la porte. 31. Portique du *venereum*. 32. Cour avec un petit bassin au milieu. Comme cette cour n'offre aucune trace de pavement, il est probable qu'elle était plantée de fleurs; on y cultivait peut-être de ces plantes stimulantes telles que l'*éruca* (4), dont les anciens se servaient pour provoquer à l'amour. Aucun bâtiment voisin n'avait vue sur cette cour. 33 et 34. Cabinets: dans l'un d'eux existe encore une peinture qui indique assez la destination de ces boudoirs; on y voit Mars enchaîné dans les bras de Vénus, tandis que l'amour joue en riant avec les armes terribles du dieu des combats. Chacun de ces cabinets avait une fenêtre vitrée (5); elle était disposée de manière à ce que l'on pût jouir de l'aspect du jardin et se voir d'un cabinet dans l'autre: ces fenêtres, ainsi que la porte, devaient être recouvertes intérieurement d'un rideau (6). 35. *Triclinium*: c'est dans cette salle que les initiés, appelés aux mystères de ce séjour, se livraient aux délices de la table; car, selon les voluptueux de ce temps-là, Vénus ne s'animait qu'entre Bacchus et Cérès (7). La place de la table et des lits qui l'entouraient de trois côtés, est marquée par une mosaïque. Vers l'entrée du *triclinium* il restait un espace réservé aux danses et autres exercices gracieux ou lascifs qui devaient égayer les orgies. 36. Dans ce petit espace on trouve à la fois un fourneau *q* pour tenir les plats chauds, un cabinet d'aisances *r* et l'escalier *p* pour monter à la terrasse qui régnait au-dessus du portique. Cette terrasse existait encore sur un des côtés en 1810, et assez bien conservée pour qu'on pût s'y promener.

La figure I, de la planche XXXVI, donne la coupe de la maison dont nous nous occupons. J'ai indiqué seulement par des points la restauration de l'*atrium* Toscan. Les bossages en stuc qui ornent l'*atrium* et le *tablinum* sont chacun peints de différentes couleurs, qui tranchent entre elles d'une manière bizarre (8): le reste de la décoration est blanc. Le chapiteau que l'on voit figure II, est celui de l'ante de la porte d'entrée. Sculpté dans une pierre de lave tendre et grise, il ne manque pas de grâce, quoique d'un genre tout-à-fait capricieux: on y reconnaît Silène et un faune tenant chacun l'extrémité d'une outre vide jetée sur leurs épaules. Sur le fût de l'ante, ou pied droit, que ce chapiteau couronne, on distingue encore quelques lettres d'une inscription osque, dont on trouve la figure et l'explication dans la dissertation isagogique publiée par l'académie de Naples (9).

La figure III offre la coupe des moulures qui ornent la partie supérieure des parois du *tablinum*, et la figure IV, les chapiteaux en stuc de l'*atrium*.

La coupe que l'on voit planche XXXVII est prise sur l'axe du portique au fond de la maison. Il est essentiel, pour la bien comprendre, de jeter un coup d'œil sur le plan. Cette coupe

(1) Les Grecs donnaient à cet endroit le nom d'ἀφροδίσιων. Les lieux publics de prostitution se nommaient aussi *lupanaria*. Une inscription trouvée à Pompéi, et que j'ai donnée page 1 de ce volume, indique un *venereum* public à Pompéi, qu'une certaine Julia offrait à louer avec des bains, des boutiques, etc.

(2) Tib. lib. III, *eleg.* 3.

(3) Mart. lib. I, *epigr.* 35; XI, *epigr.* 46.

(4) *Ibid.* lib. III, *epigr.* 75. — Juven. *satyr.* 9, v. 125.

(5) On a trouvé à Pompéi des vitres en place; plusieurs beaux fragments de carreaux de verre sont conservés aux *Studj*; on sait d'ailleurs que les anciens s'en servaient pour clore des portiques entiers (Plin. Jun. lib. II, *epist.* 17). Voyez aussi une peinture repré-

sentant les bains de Faustine, publiée par Bellori, et depuis par Winkelmann dans ses *Monumenti inediti*.

(6) Mart. lib. I, *epigr.* 35.

(7) Terent. *Eunuch.* act. IV, sc. 5.

(8) Ces bossages colorés sont précieux en ce qu'ils donnent des échantillons des diverses nuances d'une même couleur; le rouge, par exemple, s'y montre sous plusieurs tons, tels que la sinopis, le cinabre, etc. Cette bigarrure lui a fait donner, par quelques étrangers, le nom de *casa del colorato*, maison du marchand de couleurs: ce qui n'est nullement fondé.

(9) *Dissert. Isagog.* pars. I, cap. VI, p. 39, tab. III.

est destinée à donner une idée de la décoration du xyste. Les colonnes en avant sont celles du portique, telles qu'on les voit aujourd'hui sans leur entablement, dont cependant j'ai trouvé autrefois un arrachement à l'un des murs contre lequel il venait butter. La treille à gauche est celle qui recouvre le *triclinium* duquel j'ai déja parlé. Les parois du mur, qui entoure de deux côtés ce délicieux réduit, sont peintes avec un goût exquis : une large frise bien exécutée, et représentant toutes les victuailles qui peuvent composer un festin, règne au-dessus du lambris; on la distingue à peine aujourd'hui, mais il y a dix ans, lorsque je la dessinai, elle était encore brillante de fraîcheur et de vérité. Le panneau, qui fait suite après le *triclinium*, renferme une fontaine dont la partie inférieure est en relief, et la partie supérieure est peinte sur le mur (1). J'ai donné cette fontaine en grand dans le frontispice de ce volume, en y ajoutant toutefois plus d'eau qu'elle n'en jetait en réalité. La vue perspective du xyste, planche XXXVIII, offre une image fidèle de ce petit détail. Tout le reste de la décoration, à l'exception des pilastres et de la petite corniche qui les couronne, est peint avec beaucoup de grace, et rappelle cette pièce de la maison de Pline en Toscane, « où l'on voyait des oiseaux perchés sur des rameaux ver- « doyants et au-dessous une petite fontaine dont l'eau tombait dans un bassin avec un agréable « murmure (2). » Ces sortes de peintures, représentant des jardins ou des bosquets, étaient connues des anciens sous le nom d'*Opera topiaria* (3).

Le chapiteau de la figure II est celui des colonnes du portique; indépendamment des ornements capricieux qui le composent, il est encore peint de diverses couleurs. Ce fragment ne saurait sans doute offrir un modèle à suivre; cependant, comme ceux qui l'ont exécuté ne cherchaient point à faire de l'architecture académique, mais seulement à produire quelque chose de gracieux et qu'ils y ont réussi, il faut les absoudre sans les imiter. Les figures III et IV offrent deux exemples remarquables de l'art du plastique à Pompéi, autant par la perfection du travail que par la difficulté de faire cuire des pièces d'ornement d'une semblable dimension, et ayant des saillies aussi prononcées. Le morceau de chéneau (4), figure III, trouvé dans les ruines de la maison que je décris, nous montre la manière dont les anciens couronnaient souvent leurs édifices : la partie *aaa* est en terre cuite, celle *bbb* est un revêtement en stuc coloré; sous ce stuc, les têtes de lions sont modelées dans la terre cuite; l'eau que les toits versaient dans le chéneau, s'écoulait par les mascarons placés dans la frise. La gouttière, figure IV, était placée à l'un des angles de l'*atrium*, qui en avait trois autres semblables; elles servaient à recevoir l'eau qui tombait dans les noues à la rencontre des pentes du toit (5). Cette gouttière est en terre cuite, revêtue de stuc comme le morceau précédent.

Les deux vues qui composent la planche XXXVIII, peuvent donner une idée de ce que devait être cette agréable habitation. Celle de la figure I^{re} est prise à l'une des extrémités du xyste. On y voit dans le fond le *triclinium* et la treille dont j'ai déja parlé en expliquant la distribution du plan et la planche XXXVII. Rien de plus gracieux que cette disposition accompagnée d'accessoires charmants: on distingue sous la treille les lits tricliniaires (6) en maçonnerie, qu'on recouvrait de coussins et de tapis, et sur lesquels les anciens avaient coutume de s'étendre pour prendre leur repas. Le *monopodium*, ou table à un pied, est en marbre. La figure II offre la vue de la cour

(1) La vasque est en marbre de couleur, probablement en marbre africain. Le support de la vasque est en maçonnerie recouverte en stuc peint, ainsi que le petit bassin au-dessous. La colonne et le cerf qui la surmonte sont peints; l'eau sortait de la colonne peinte par une petite tête de lion en bronze qui a été volée.

(2) Plin. Jun. lib. V, *epist.* 6.

(3) Plin. *Nat. Hist.* lib. XXXV, cap. 10.

(4) Conduit qui reçoit les eaux au bas d'un toit.

(5) Voyez la planche III, annexée à l'*Essai sur les habitations des Romains*, dans ce même volume. Cette gouttière se plaçait au point marqué L sur la figure I.

(6) Lits de table appelés *tricliniares*, pour les distinguer des lits à dormir nommés *cubiculares*. On peut voir un exemple de ces derniers dans ce volume, pl. X, fig. II.

du *venereum* restaurée avec d'autant plus de certitude qu'il n'y manquait, lorsque j'en ai fait les dessins, qu'une partie des plafonds du portique.

J'ai tracé, dans la figure I de la planche XXXIX, une coupe géométrale du *venereum;* la terrasse, que l'on voit au-dessus des colonnes à gauche, existait encore, comme je l'ai dit, en 1810. A droite le portique était couvert d'un toit; les parois du portique sont peintes en noir, rehaussées d'ornements imitant l'or (1). Cette décoration est d'un goût délicieux; les ornements ôtent au fond noir, ce qu'a de trop lugubre cette couleur dont on fit choix, sans doute, afin de donner plus d'éclat au teint et aux vêtements des femmes admises dans ce voluptueux séjour. Les colonnes sont peintes avec de la *sinopis pontique*, espèce d'ocre rouge d'un grand éclat. L'intérieur des cabinets est pavé en fragments de marbre; les lambris à hauteur d'appui sont faits de la même manière; les parois sont revêtues en stuc blanc et ornées de peintures : dans le cabinet à droite il existe encore, comme je l'ai déjà dit, un tableau gracieux représentant Mars, Vénus et l'Amour. Au-dessus des fenêtres de chaque cabinet sur la cour, et dans la hauteur de l'appui de la terrasse, il existe deux tableaux, formant frise, que j'ai vu autrefois mieux conservés. Ils offrent tous deux des scènes licencieuses dans le genre de celles que Parrhasius se plaisait, dit-on, à peindre (2). Le tableau à gauche, qui est le plus remarquable, représente une barque pontée, chargée de courtisannes, qui remonte à la corde le long du rivage du Nil caractérisé par un *ibis;* plusieurs de ces femmes sont placées dans les postures les plus indécentes sur le bord de la barque, afin d'insulter un philosophe ou quelque prêtre de Cybèle qui passe en baissant les yeux.

Le tableau au fond de la cour représente à la fois deux actions du même sujet : dans la partie supérieure on reconnaît Actéon découvrant Diane au bain, et plus bas le même personnage dévoré par ses chiens. Ce sujet semble avoir été choisi et placé dans l'endroit le plus apparent pour avertir tout indiscret, qui eût tenté de pénétrer les mystères de ce lieu, des châtiments inévitables qui l'attendaient. On sait combien les Romains voluptueux étaient implacables pour quiconque surprenait ou trahissait les secrets de leurs plaisirs (3).

La figure II donne la décoration intérieure de la pièce marquée 15 sur le plan. Toute la partie inférieure est peinte; le soubassement est noir, les champs, autour des panneaux blancs, sont rouges, et les ornements colorés. La partie supérieure est en stuc blanc et de relief.

(1) Cette peinture a jeté plusieurs voyageurs et plus d'un savant dans une erreur contre laquelle il est bon de prémunir le public. Il y a une quinzaine d'années qu'on proposa à l'Académie de Naples de recouvrir les peintures intéressantes de Pompei avec un vernis lucidonique, dont la base était de la cire-vierge, afin de les préserver de l'action destructive de l'air. L'essai en fut fait sur les parois du *Venereum;* mais cette expérience n'a pas eu le succès qu'on en attendait. Le dissolvant, qui avait servi à étendre la cire et à lui procurer la transparence, s'étant volatilisé avec le temps, la cire a reparu dans son état naturel, et a formé un tartre blanc, qui a fait croire à quelques personnes que le procédé, d'après lequel les parois avaient été peintes, était bien vraiment l'encaustique des anciens, tandis que ces peintures sont à fresque, comme toutes celles de Pompei. Je désire que cette note puisse éviter de nouvelles erreurs à cet égard.

(2) Plin. *Nat. Hist.* lib. XXXV, cap. X.

(3) Juven. *satyr.* 9, v. 96.

PLANCHE XL.

J'ai réuni dans la planche XL plusieurs fragments de mosaïques. Cette manière de paver, qui est d'un si grand luxe chez nous, était employée communément à Pompei pour les appartements, les cours, les édifices publics et même en quelque sorte pour les trottoirs formés par une aire d'un enduit très-dur dans lequel on a souvent placé des morceaux de marbre, ou autres pierres colorées, afin d'imiter le travail de la mosaïque et d'enrichir cette partie de la voie publique. Les Grecs inventèrent ce genre de pavement qu'ils nommaient *lithostrotos* (1), et qui succéda immédiatement chez eux aux carrelages peints, auxquels ils apportaient une grande perfection. Les Romains n'adoptèrent l'usage des mosaïques que du temps de Sylla (2). Ils pavaient auparavant les édifices publics ou somptueux avec des dalles gravées en creux dans lesquelles on incrustait probablement des enduits ou des marbres de couleur (3); et, dans les lieux qui ne comportaient pas autant de luxe, ils employaient le carrelage barbaresque, *pavimentum barbaricum*, qui devait consister en petits pavés ou cailloux enfoncés dans un enduit épais, au moyen de la hie (4). Les modernes ont appelé les pavés et les tableaux en petites pièces de rapport, *mosaïques*, du mot μουσαϊκά, employé dans le bas empire pour désigner cette sorte d'ouvrage.

Les mosaïques antiques ne sont pas faites uniquement de petits morceaux de marbre, cette dernière matière est même rare et ce procédé est certainement plus ancien que l'emploi général du marbre, surtout des marbres de couleur. La plupart des dés noirs, blancs et colorés sont faits avec une pâte moins vitrifiée, il est vrai, que la pâte d'émail dont on se sert pour les mosaïques modernes, mais d'une égale dureté. Il paraît que ces pâtes se fondaient en gâteaux d'une certaine étendue, et qu'on les cassait, pour former les dés, par un procédé semblable, en petit, à la manière dont on fend les pavés d'échantillon; l'inégalité et les accidents des tailles semblent du moins l'indiquer. Cependant j'ai cru reconnaître que quelquefois la pâte se coupait lorsqu'elle était encore molle, principalement la pâte blanche; les dés, qui m'ont révélé cette pratique, étaient plus réguliers que les autres, et une légère dépression sur le centre de leurs faces, semblable à la trace qu'on eût laissée en les pressant avec les doigts, annonçait l'effet de la dessication sur chacun d'eux isolément.

Les mosaïques offrent diverses couleurs. Le noir et le blanc sont les plus communes. On y retrouve aussi différentes nuances de vert, de bleu, de jaune et de rouge.

Les plus belles mosaïques de Pompei et d'Herculanum ont été enlevées par un procédé fort simple et replacées dans les salles du Musée des *Studj*. J'en ai fait moi-même rétablir quelques-unes des plus précieuses pour en former des tables et un pavé qui décorent les appartements du palais royal à Naples. J'ai été à même de reconnaître en cette circonstance combien ce travail offre peu de difficultés réelles, et je dois plus que tout autre regretter que le gouvernement du Roi, dont la munificence, il faut le dire, est inépuisable envers les arts, n'ait jamais été sollicité d'une manière un peu pressante pour sauver tant de mosaïques intéressantes trouvées en France, et qui eussent pu former des pavés précieux pour nos musées ou nos édifices publics.

(1) Plin. *Nat. Hist.* lib. XXXVI, cap. XXV.
(2) *Ibid.*
(3) *Ibid.*

(4) Sorte d'instrument dont on se sert pour enfoncer les pavés. Il se nomme aussi *demoiselle*.

PLANCHE XLI.

Cette vue fidèle, d'une fouille, donne une idée des travaux à l'aide desquels on découvre les monuments de Pompéi. On se récriera certainement contre la manière dispendieuse et lente d'enlever les terres, avec des paniers portés par des femmes et des enfants, qui ne peuvent être que légèrement chargés; cependant elle a ses avantages, comme on le verra plus bas. Durant l'occupation militaire par les Français, le gouvernement employa un régiment de sapeurs à ces mouvements de terre, j'y ai vu jusqu'à quinze cents travailleurs. Mais ces hommes, étrangers aux arts, avaient peu de respect pour les monuments, et se faisaient parfois un jeu de les dégrader; on fut obligé de ne se servir des soldats que pour la fouille des murailles et celle de l'amphithéâtre. Aujourd'hui les travaux sont donnés à l'entreprise à tant la *canna* (1) cube; dès lors les entrepreneurs sont intéressés à accélérer le plus possible l'excavation du sol. Cette manière d'opérer, qui a procuré des résultats plus prompts, a fait naître de nouveaux inconvénients: pour aller plus vite en besogne on sape par le pied les parois des tranchées; les terres ainsi minées s'éboulent et malheureusement entraînent souvent avec elles des pans de murailles, des colonnes ou autres parties des édifices; par économie de temps et d'argent, les terres sont transportées dans de lourds tombereaux traînés par des bœufs, et leur passage continuel dans les rues de Pompéi achève d'ébranler les monuments à demi-ruinés; enfin les déblais jetés toujours sans prévoyance au lieu le plus voisin, recouvrent quelquefois d'autres fouilles dignes d'intérêt. On voit, par ce que je viens d'exposer, que l'ancienne méthode, toute lente qu'elle est, avait du moins l'avantage d'être plus conservatrice, et que la nouvelle a ses inconvénients. Je crois que, sans en rejeter aucune, on pourrait les combiner toutes deux utilement. Les fouilles des places publiques et autres grands espaces vides, pourraient être données à l'entreprise, et celles des édifices seraient faites à la journée, constamment par les mêmes ouvriers, qui à la longue acquièrent beaucoup d'adresse, et finissent par prendre un intérêt très-vif au résultat de leurs travaux.

La fouille que l'on voit dans cette planche, ouvre une nouvelle rue, traversée par les arcades d'un aqueduc qui conduisait à Pompéi l'eau des montagnes voisines; un des piliers de ces arcs est à moitié déterré et paraît dans le fond à droite. De ce point jusqu'au premier plan du même côté, on voit diverses ouvertures de boutiques; à gauche est l'entrée d'une maison, on la reconnaît aux deux pilastres qui décorent la porte. Cette habitation, l'une des plus intéressantes de Pompéi, fait le sujet des planches suivantes. Sur le premier plan j'ai placé un des paniers appelés *cofani* qui servent au transport des décombres et des scories volcaniques.

Cette planche offre encore, au-dessous de la vue, la représentation d'une table en *travertino*, qui, quoique en pierre, était portative; le dessus s'enlevait et se replaçait à volonté; il n'était fixé que par un tenon pris dans la pierre, et s'emboîtant parfaitement dans un trou de même dimension, creusé dans le pied de la table, qu'on transportait facilement lui-même au moyen des deux anses ménagées de chaque côté. La figure sculptée sur le support est celle d'un génie, reconnaissable à sa coiffure.

(1) Mesure linéaire du pays, équivalente à 6 p. 4° environ.

PLANCHES XLII, XLIII, XLIV, XLV.

La maison dont on voit le plan à la planche XLII, est une des plus complètes et des plus intéressantes habitations de Pompéi. Elle devait appartenir à un homme riche, et elle a certainement été exécutée par un artiste habile. Sa distribution régulière et agréable n'a point empêché, comme on le verra, de tirer le plus grand avantage possible du terrain, pour procurer du revenu au propriétaire. Elle est entourée de boutiques (1), de petites maisons, et de localités propres à être louées; c'est ce que les anciens nommaient une *insula* (2). On sait que Cicéron appelait le produit de quelques habitations ainsi distribuées, le revenu de ses îles (3).

Les Ciceroni de Pompéi, qui sont parvenus à lire près de la porte de cette maison les mots PANSAM. AED, peints en rouge, ont fait de cet édifice l'habitation de Pansa; mais ce nom, écrit ainsi à l'accusatif, faisait partie d'une de ces inscriptions acclamatoires dont Pompéi offre d'innombrables exemples (4). Celle-ci était en l'honneur de Pansa, nommé Édile Cependant comme il paraît que les parents, les amis, les clients des magistrats, qui faisaient tracer ces sortes d'inscriptions dans les lieux publics, en plaçaient aussi à la porte de ceux qu'ils avaient élevés aux dignités municipales, il se pourrait que ce fût véritablement la maison de cet Édile. Je conserverai donc à cette habitation le nom qu'on lui a donné, ne fût-ce que pour aider à la retrouver parmi les autres.

1, *Prothyrum*. 2, *Cavedium* toscan. 3, *Impluvium*. 4, Les ailes. 5, *Tablinum* ouvert, on le disposait ainsi quelquefois; un passage d'Apulée nous montre un médecin traversant le *Tablinum* pour arriver au péristyle de la maison (5); Pompéi offre plusieurs exemples d'une pareille distribution; cela n'a pas empêché de pratiquer, à côté, le passage, ou *fauces*, 6, pour donner accès au péristyle, lorsque l'on n'était pas libre de passer par le *Tablinum*. 7, Salles; la plus grande devait servir au maître du logis pour recevoir ses clients dans l'hiver. De chaque côté de l'*atrium* sont encore, sous le même numéro, diverses pièces qui probablement servaient à loger des hôtes ou des clients, lorsqu'ils venaient à Pompéi. Le Péristyle 8, appartenant à la partie privée de la maison, est formé par des colonnes d'un Ionique composé dont la proportion est peut-être un peu lourde pour cet ordre, mais dont l'effet d'ensemble ne laisse pas d'être infiniment agréable; la partie inférieure est peinte en jaune, le reste de la colonne est en stuc blanc. La petite cour découverte 9, au centre du péristyle, a un bassin 10, d'environ six pieds de profondeur, dont les parois sont peintes en vert. Ce bassin était alimenté par un

(1) C'était un des principaux revenus des propriétaires romains. Cicéron est plus d'une fois occupé de ses boutiques, dans sa correspondance avec Atticus. Cicer. *ad Attic.* lib. XIV, epist. 9. — Lib. XV, epist. 17. On trouve dans Plaute une énumération assez étendue des diverses boutiques qui garnissaient les rues et places publiques de Rome. Plaut. *Epidic.* act. I, sc. 2.

(2) On entendait par ce nom plusieurs maisons réunies, appartenant ordinairement à un même propriétaire. Vitruv. lib. I. cap. 6. — Senec. *de Ira*, lib. III, cap. 35. — Fest. lib. IX. D'après le dénombrement des édifices de Rome que nous a laissé Publius Victor, cette ville comptait quarante-quatre mille neuf cent vingt *insulæ*, ou îlots de maisons, sans compter les rues composées de maisons indépendantes les unes des autres. Les propriétaires riches avaient des *insularii*, agents préposés à la police de leurs *insulæ*, et chargés d'en percevoir les loyers. Pignor. *de Serv.* 244.

(3) *Merces insularum*, Cicer. *ad Attic.* lib. XV, epist. 17.

(4) *Dissert. Isagogic.* pars I. On a retrouvé à Pompéi plusieurs inscriptions en l'honneur de ce même Pansa, dont le prénom était Cuspius. Voici ces inscriptions :

CUSPIUM PANSAM	CUSPIUM PANSAM.
AED. D. R. P. CAMPANUS. ROG.	AED. O. V. F.
	AIBUCIUM
C. CUSPIUM. PANSAM	CUSPIUM PANSAM
AED. MULIONES UNIVERSI	AED. FABIUS. EUPOR. PRINCEPS
AGATILO, VAIO	LIBERTINORUM

(5) Apul. *Florid.* lib. IV.

jet d'eau et recevait aussi les eaux pluviales. Du Péristyle on communiquait, par un corridor, avec la rue voisine. Ces portes secrètes étaient assez en usage dans les grandes habitations (1). 11, Diverses chambres à coucher. 12, Office. 13, Triclinium : l'ouverture qui donne entrée aux petites chambres indiquées par la lettre B est une brèche faite récemment au mur pour s'introduire dans ces pièces avant qu'elles ne fussent entièrement déblayées et que l'entrée de cette partie de la maison n'eût été retrouvée du côté de la rue voisine. 14, Salle d'hiver. 15, Grand Æcus ou salle d'été; 16, passage pour aller du péristyle au jardin. 17, Cuisine : on y remarque une peinture sacrée, en l'honneur des dieux domestiques, que l'on verra planche XLV. La pièce à côté, ayant deux petites divisions, servait de garde-manger et de dépôt pour les provisions. 18, Vestibule des esclaves, qui ne devant pas, autant que possible, traverser ni l'atrium ni le péristyle pour le service extérieur de la maison, entraient et sortaient par ce vestibule donnant sur une des rues qui entourent l'habitation; cette sorte d'entrée postérieure s'appelait *Posticum* (2). 19, Cabinets donnant sur le jardin. 20, Portiques à deux étages : ce portique devait être fort agréable surtout dans l'été; les deux étages qu'il avait sont une preuve que la maison comprenait plus qu'un simple rez-de-chaussée. J'ai fait d'infructueuses recherches pour trouver l'escalier de cette maison : il était probablement en bois, comme tous ceux de Pompéi, et il aura péri; cependant je soupçonne qu'il devait être appuyé contre le mur du péristyle qui est contigu au four *f*. 21, Jardin : on aurait tort de juger, par cet exemple, de l'art que les anciens pouvaient apporter dans le tracé des jardins. Les plates-bandes étroites, qu'on y a retrouvées sous la cendre et le *lapillo*, telles que je les ai dessinées, devaient sans doute recevoir des fleurs ou même de simples herbes potagères, mais on n'avait pas eu l'intention d'en faire un véritable xyste, destiné à offrir une promenade agréable et ornée (3); car on n'y voit aucune allée, et le portique parait avoir été le seul ambulatoire qu'on se soit réservé. Mais si ce jardin ne nous rappelle pas les bosquets, les parterres des maisons de Pline le jeune à *Laurentum* et au bord du lac de Côme, il sert du moins à confirmer un passage de Pline l'ancien, relatif à la manière de disposer et d'arroser un jardin potager. « Il faut partager le jardin en plates-bandes relevées, et ménager au- « tour d'elles des sentiers qui puissent les rendre accessibles aux hommes, et servir aussi à « conduire les eaux que l'on y fait couler pour arroser (4). C'est ainsi que l'on arrose encore aujourd'hui les jardins à Naples et à Rome, par irrigation, toutes les fois que l'abondance des eaux et la disposition du terrain le permet. Ce n'est pas une des moindres curiosités de Pompéi que ce singulier échantillon de l'industrie agricole des anciens (5).

Indépendamment de la partie de cet édifice, réservée à l'usage du propriétaire, on a encore ménagé, comme je l'ai dit, plusieurs distributions destinées à être données en location. 22, Boutiques. 23, Autre boutique : j'ai fait remarquer que presque toutes les habitations un peu considérables de Pompéi ont une boutique qui communique, comme celle-ci, avec l'intérieur; elles

(1) Horat. lib. I, *epist.* 5. — Petron. *satyric.* cap. 17.

(2) Horat. lib I, *epist.* 5. — Plaut. *Stich.* act. III, sc. I. On appelait aussi de ce nom un petit appartement retiré, placé sur le derrière de la maison, et qui avait entrée par le *posticum*. Plaut. *Trin.* act. I, sc. 2. — Aul. Gell. lib. XVII, cap. 6.

(3) Vitruv. lib. VI, cap. 10.

(4) Plin. *Nat. Hist.* lib. XIX, cap. 4.

(5) Vers les premiers jours du printemps, quelque temps après la découverte de ce jardin, j'aperçus, avec un étonnement indicible, une plante nouvelle pour moi, qui germait dans le creux des rigoles. Elle était la seule qui parût dans cette sorte de sillon; aucune herbe parasite ne se mêlait à cette production spontanée. Chaque matin je venais voir avec empressement cette plante inconnue. Mon esprit se perdait en conjectures. Qui avait pu semer ce végétal? d'où venait la graine de cette espèce, dont les analogues n'avaient jamais frappé mes yeux? Était-ce une fleur ou une plante légumineuse? Bien certainement il y avait quelque chose d'extraordinaire dans cette production. Mais, hélas! je reconnus bientôt une sorte de pois sauvages, communs à Pompéi, et dont les graines très-petites, demeurées à la surface de la terre, sur les parties hautes du sol, avaient été entraînées dans les fouilles par les premières pluies, et s'étaient fixées dans les rigoles du jardin. Il fallut renoncer au plaisir d'avoir retrouvé de *l'herbe antique*; mais, malgré l'extravagance de ma première idée, j'eus de la peine à prendre la vérité de bonne grace, il me semblait qu'elle me volait quelque chose.

servaient à vendre les denrées provenant des propriétés rurales du maître de la maison. 24, Boutique d'un boulanger, dont l'établissement embrasse les pièces suivantes jusqu'au n° 29. 25, Entrée de la boulangerie par la rue latérale; cette pièce offre une particularité remarquable que je n'entreprendrai point d'expliquer, mais qui peut intéresser l'histoire de la religion chrétienne. Il existe en cet endroit, sur la paroi intérieure du trumeau entre les deux portes, une peinture représentant un serpent, symbole d'un génie; à côté, est une brique scellée dans le mur pour recevoir la lampe qui brûlait en l'honneur des divinités Custodes (1). Cette peinture ne peut être vue que du dedans de la maison. Du côté opposé, en face de la plus grande des deux portes, et par conséquent bien en évidence, on a trouvé sur un panneau de stuc blanc, une espèce de croix en bas-relief, placée de manière à être vue de tous les passants, comme si l'on eût voulu en faire une enseigne. Quoique les premiers chrétiens aient représenté sous la forme d'une croix grecque, ou *équibrachiale*, ce symbole du christianisme, et que celle dont il est question soit à branches inégales, je ne peux me résoudre à y voir un instrument inconnu, comme le prétendent quelques personnes auxquelles j'ai communiqué ce dessin. Il est véritablement difficile de ne pas y reconnaître une croix latine, ce qui n'aurait rien d'extraordinaire puisque Pompéi ne fut ruiné que la première année du règne de Titus. Mais si c'est une croix, comment expliquer le rapprochement, le mélange de ce symbole d'une religion nouvelle et pure, avec les images et les pratiques d'une des superstitions les plus ridicules de l'antiquité? Il est difficile de concevoir que le même homme pût à la fois révérer la croix du Christ, et adorer *Janus*, *Ferculus*, *Limentinus* et *Cardea*, divinités préposées à la garde des portes (2); surtout si l'on y joint encore l'image obscène, d'un culte incompréhensible, qui se trouve près du même lieu. Peut-être la croix était-elle encore à cette époque un hiéroglyphe mystique inconnu au vulgaire, dont les initiés au christianisme connaissaient seuls la signification, et qui, placé là, comme un signe de reconnaissance au milieu des simulacres du paganisme, avertissait les fidèles que la vérité naissante s'était cachée dans l'asile d'un pauvre homme, sous la sauve-garde de toutes les superstitions populaires. Quoi qu'il en soit, j'ai cru devoir donner ce monument si curieux dans une des vignettes suivantes. 26, Pièce dépendante de la boulangerie, et qui devait servir probablement de magasin. 27, Officine de la boulangerie; *a*, moulins; *b*, table; *c*, pétrin en pierre et chaudières sur des fourneaux; *d*, vase en terre cuite; *e*, vases pour recevoir la farine que l'on jetait sur la pelle à enfourner; *f*, four. Au-dessus de l'ouverture du four, il existe un bas-relief en terre, représentant grossièrement un *Phallus* peint en vermillon, et autour duquel est écrit : *Hic habitat felicitas*. Cette singulière exclamation pourrait être encore la devise du bas peuple napolitain, qui, dans sa corruption, dans son ignorance profonde, ne connaît d'autre désir, d'autre passion à satisfaire, que la faim et l'amour physique. 28, Trois petites habitations ayant un rez-de-chaussée et un premier; peut-être ces réduits misérables étaient-ils occupés par quelques-unes de ces courtisanes de bas étage, qui se tenaient près des boulangeries, pour échanger leurs faveurs, avec les esclaves, contre une obole ou quelques onces de farine (3); la petite cellule intérieure, semblable à celles du *venereum* public, qu'on verra dans le plan général, fortifierait une telle opinion; cependant cette conjecture ne ferait pas honneur à la moralité du propriétaire de la maison, aussi j'aime mieux penser que les ouvriers de la boulangerie, ou quelques affranchis, occupaient ces petits logements.

Deux autres habitations indépendantes de la maison principale, et par conséquent destinées à

(1) Pers. satyr. V, v. 180. — Juven. satyr. XII, v. 91. Gent. lib. IV. — Tert. de Idololat. cap. 15. — De Coron. milit. cap. 13.
(2) Sanct. August. de civit. Dei, lib. IV, cap. 8. — Arnob. advers. (3) Paul. Diacon. XIII, 2.

DE LA SECONDE PARTIE.

être louées, ont été retrouvées dans les parties A et B, depuis que le plan a été gravé; je les ai mesurées avec soin à mon dernier voyage, et on les verra rétablies dans le plan général, sur une assez grande échelle pour que tout y soit reconnaissable.

On a dû remarquer dans la planche XLI, représentant une fouille, la porte de la maison de Pansa, placée sur le côté gauche de la rue; la planche XLIII donne une vue de cette même entrée, qui laisse apercevoir successivement le *prothyrum*, *l'atrium*, le péristyle, l'enclos du jardin, et le mont Vésuve dans le fond. Malgré la fidélité de ce tableau, il ne saurait rendre tout le charme qu'offre cette ruine, ornée de peintures, entourée d'un paysage magnifique, et éclairée par la lumière pure et vive du ciel napolitain.

J'ai placé au bas de cette même planche, des tableaux qui appartiennent à une habitation donnée planche XI, fig. II, de ce volume. L'*atrium* de cette maison, autrefois orné de plusieurs peintures du même genre, n'en possédait plus que deux en 1812; encore l'enduit qui se détachait de la muraille annonçait-il leur destruction prochaine. Je m'empressai à les faire copier, pour en conserver du moins un souvenir. Le premier de ces tableaux appartient à l'Odyssée; il représente l'arrivée d'Ulysse chez Circé: déja le héros, grace au préservatif qu'il a reçu de Mercure, a bu impunément le filtre qui a fait perdre à ses compagnons la raison et la forme humaine; la fille du Soleil l'a frappé en vain de sa baguette enchantée, devenue impuissante contre lui. Ulysse vient de se lever du trône sur lequel il était assis, son pied pose encore sur le *Scabellum*; à son tour, il menace, il va tirer son glaive... deux nymphes, compagnes de la déesse, s'éloignent effrayées; l'une emporte avec elle le vase funeste, l'autre fuit dans une attitude qui peint à la fois la crainte et la curiosité. Circé cherche à conjurer la colère du fils de Laërte; pour l'apaiser elle va recourir à la supplication la plus respectueuse, qui consistait, chez les anciens, à embrasser les genoux et à toucher la barbe de celui qu'on implorait (1). La narration d'Homère est fidèlement rendue dans ce tableau:

« Arrivé à l'entrée du palais de Circé, je m'arrête, je fais éclater ma voix, la déesse l'entend;
« les portes brillantes sont ouvertes, elle apparait et m'invite à entrer. Je la suis, plongé dans une
« morne tristesse; elle me place sur un trône orné de clous d'argent, mes pieds reposent sur un
« *Scabellum*. La déesse me présente une coupe d'or dans laquelle elle a versé un breuvage pré-
« paré pour un funeste dessein; je prends la coupe, je bois, et le charme est sans effet. Elle me
« frappe alors de sa baguette, en disant: Va dans l'étable, sur la litière fangeuse avec tes compa-
« gnons. Ainsi parla Circé: moi, je tire mon glaive acéré, je me précipite vers elle comme pour
« l'immoler; elle pousse un grand cri, se baisse, embrasse mes genoux, et, en pleurant, elle
« m'adresse ces mots qui volent de ses lèvres (2).

On reconnaît que le peintre était plein du poëte lorsqu'il a tracé la scène de son tableau; il est même probable que cette fresque est l'imitation d'un ouvrage plus ancien fait par un artiste supérieur. Circé, comme fille du Soleil, a la tête ceinte du nimbe ou auréole. Long-temps on a cru, sur la foi du scholiaste d'Aristophane (3), que la sorte de lunule, ou disque, placée sur la tête des statues et que l'on appelait μηνισκος, n'était qu'une manière de les abriter pour empêcher les oiseaux de les salir. Cette opinion n'est pas soutenable, car les oiseaux pouvaient se percher sur les autres parties saillantes de la statue, même sur les bords du disque, et la salir encore, à moins que l'ombelle ne fût aussi grande que le diamètre de la statue, ce qui,

(1) Homère dit en parlant de Thétis: « Elle s'arrête devant lui:
« de la main gauche, elle embrasse ses genoux; et, portant la main
« droite à son menton, elle supplie ainsi le puissant Jupiter, fils de
« Saturne. » *Iliad.* I, v. 500.

(2) *Odys.* X, v. 310.

(3) *In Avib.* v. 116.

pour les figures assises, eût été par trop ridicule. D'ailleurs, dans cette hypothèse, toutes les statues auraient dû en avoir, et il paraît que celles représentant des dieux ou des empereurs portaient seules le nimbe (1), que Servius définit en ces mots : « le fluide lumineux qui environne la tête des dieux (2). » Les sculpteurs, privés de la ressource des couleurs et du clair-obscur, placèrent sur la tête des statues un disque pour représenter le nimbe, et c'est ce qui donna lieu à la plaisanterie d'Aristophane. Ici, il ne peut y avoir la moindre équivoque : Circé, comme fille du Soleil, a la tête environnée du disque lumineux, qui décèle son origine céleste ; plusieurs peintures de Pompéi et d'Herculanum, et d'autres monuments encore, nous montrent Apollon et Diane couronnés du nimbe radieux (3). Enfin les empereurs prirent aussi l'auréole comme une marque de leur divinité, après s'être fait élever des autels et des temples. Celle dont nous ceignons la tête de Jésus-Christ, tire son origine de l'Écriture-Sainte et de l'usage invétéré des attributs mythologiques. Les évangélistes ayant décrit la transfiguration sur le Mont-Tabor, représentèrent Jésus-Christ *la face resplendissante d'un éclat semblable à celui du soleil* (4). Depuis, les peintres grecs ne trouvèrent rien de mieux pour exprimer à la fois cette splendeur éblouissante, et la divinité de Notre Seigneur, que de donner à ce dernier le nimbe du paganisme, attribut qui devint bientôt le partage des martyrs et des saints, comme les peintures des catacombes nous en offrent un grand nombre d'exemples (5) imités jusqu'à nos jours.

On reconnaît dans le second tableau, Achille à Scyros, au moment où l'astucieux Ulysse fait briller des armes à ses yeux. Achille, sans s'arrêter à regarder ce que renferme une urne d'airain renversée près de lui, s'élance pour saisir un bouclier et une épée qu'on a jetés à ses pieds. Déidamie, inquiète de ce mouvement, semble vouloir l'arrêter, tandis qu'Ulysse, le doigt sur la bouche, observe le fils de Pélée, et, le voyant se précipiter vers les armes, reconnaît le héros sous ses habits de jeune fille. Ce tableau est plus ancien que l'Achilléide de Stace, et ne peut avoir été inspiré par les vers de ce poëte (6).

J'ai restauré, dans la planche XLIV, la coupe générale de la maison dont nous nous occupons. La ligne ponctuée indique ce qui reste de l'édifice, le surplus m'a été donné par des arrachements des murs de distributions intérieures, et par ce que j'ai trouvé uniformément dans toutes les autres habitations. Les fenêtres mezzanines ont été restaurées d'après celle qui subsiste encore à la maison d'Actéon ; ainsi le profil du chambranle avec des crossettes n'est point une invention. Les colonnes du péristyle et leur chapiteau d'un Ionique composé paraîtront d'une proportion un peu lourde ; il est probable qu'elles étaient d'un galbe plus gracieux dans l'origine, et qu'elles furent surchargées de stuc, lors d'une restauration confiée à un homme moins adroit qu'il n'aurait dû l'être. Le même inconvénient se fait sentir à un grand nombre de colonnes de Pompéi. Celles-ci sont jaunes dans la partie inférieure des canelures ; tout le reste est blanc ; il n'existe plus aucune peinture dans l'*Atrium* ni dans le péristyle.

La planche XLV offre, fig. 1, la restauration et les détails de la porte principale de la maison ; les profils en sont très-agréables, et l'ensemble simple, noble et gracieux ; les pilastres qui la décorent semblent être un ornement traditionnel ; toutes les maisons de Pompéi ont des antes ou des colonnes à leur porte. Homère, décrivant l'entrée du palais d'Alcinoüs, n'oublie pas les antes d'argent, supportant un linteau de même métal, dont la porte était composée (7).

(1) Serv. *Æneid*. III, v. 55.

(2) *Idem*. II, v. 57.

(3) Pitt. *di Ercol*. tom. I, pl. XI, pag. 59 (vignettes, pag. 270). — Tom. II, pl. X et XVIII. — Wink. *Monument. ant. ined*. n° 32.

(4) *Et resplenduit facies ejus sicut sol*. Math. XVII, 2.

(5) Ant. Bosio. *Roma sotteranea*.

(6) Stace vivoit sous Domitien ; l'Achilléide fut son dernier ouvrage, puisque sa mort prématurée ne lui permit pas de l'achever ; or, Pompéi fut détruit la première année du règne de Titus, cette peinture est donc plus ancienne que le poëme de Stace.

(7) Hom. *Odyss*. VII, v. 89.

DE LA SECONDE PARTIE.

Au-dessous, fig. II, j'ai placé une peinture religieuse qui existe dans la cuisine de l'édifice que je décris. C'était un hommage offert aux dieux lares, sous la protection desquels on plaçait la garde des provisions et de toutes les choses culinaires. Au centre du tableau, l'on a représenté un sacrifice à ces divinités, reconnaissables plus bas sous la forme symbolique de deux serpents. Cette circonstance seule suffirait pour avertir que cette peinture est une image religieuse et consacrée(1). Des oiseaux, un lièvre, des poissons suspendus à une ligne, un verrat ceint d'une sangle comme pour être conduit au sacrifice, des pains, une andouille préparée sur une broche, un morceau de viande de boucherie suspendu par un jonc, ainsi que cela se pratique encore à Rome, et une hure de sanglier, entourent le tableau principal, et figurent les victuailles mises sous la protection des dieux domestiques. Cette peinture est d'une exécution très-peu soignée, je dirais presque grossière, et cependant on ne peut s'empêcher d'y reconnaître une justesse, une hardiesse de touche qui accuse chaque chose avec une telle fermeté, qu'elle ôte à la négligence toute apparence de maladresse.

(1) Pers. *Satyr.* I, v. 114.

88 EXPLICATION DES PLANCHES

PLANCHE XLVI.

On a dû remarquer, en considérant les mosaïques données dans ce second volume, l'étonnante variété de dessins qu'elles présentent, et qui suppose la plus ingénieuse fécondité dans les ouvriers qui les exécutèrent. J'aurais pu décupler encore le nombre des échantillons de ce genre, en ne choisissant même que les plus agréables pavés trouvés à Pompéi : mais j'ai craint de les trop multiplier; on ne trouvera plus dans le reste de l'ouvrage que celles qui font partie de monuments intéressants, et qu'il est bon par conséquent de faire connaître pour compléter les détails de chaque édifice.

Les figures I et II, de la même planche, sont des enseignes en plastiques, placées à la porte de deux boutiques près du Forum; les sculptures sont de relief, en masse, et coloriées sur la terre cuite. Ces enseignes ne devaient pas être particulières à un seul marchand, puisqu'elles sont faites au moule. Il y a apparence que chacune d'elles était affectée à un genre de profession; au-dessous de ce tableau on dut écrire sur l'enduit le nom du marchand, comme on le voit en différents endroits de Pompéi.

Celle indiquée par le n° 1 est assez curieuse, en ce qu'elle nous apprend comment on transportait les amphores pleines de vin : deux esclaves, de ceux occupés aux travaux de la campagne, comme l'annonce assez l'*indusia* ou *subucula*, sorte de petite tunique qu'ils n'ont attachée que sur une épaule, selon l'usage des pauvres gens du peuple, dont c'était le vêtement habituel, portent à la ville une amphore de vin, que ce genre dispendieux de transport devait considérablement renchérir. Ils arrivent des champs ainsi que l'indiquent les bâtons sur lesquels ils s'appuient; le vase suspendu à une barre, y est fixé par des courroies sur un coussinet en bois, afin de l'empêcher de glisser. Ces particularités, toutes futiles qu'elles paraissent, ne laissent pas que d'être précieuses, en ce qu'elles ajoutent quelque chose à la connaissance des usages des anciens. Cette enseigne fut indubitablement celle d'une taverne.

La seconde figure II, placée à la boutique suivante, représente une chèvre; la peinture en était effacée, mais probablement ce bas-relief fut peint comme l'autre. Je laisse au lecteur à conjecturer quelle profession exerçait celui qui avait choisi cette enseigne; l'inscription placée au-dessous, nous l'eût certainement révélé, malheureusement elle est depuis long-temps tombée avec l'enduit sur lequel on l'avait peinte, et il n'en restait plus rien lorsqu'on découvrit le pilier en brique qui porte l'enseigne de la chèvre.

DE LA SECONDE PARTIE. 89

PLANCHES XLVII, XLVIII, XLIX, L, LI, LII, LIII.

J'ai conservé pour la fin de ce volume une habitation, qui, sans contredit, peut être regardée comme la plus intéressante de Pompéi, tant par sa conservation, que par l'étendue de son emplacement, la variété de son programme et la multiplicité de ses distributions; c'est celle connue sous le nom de *maison de campagne* [1]. Elle a dû être découverte en 1763, car ce fut à cette époque que l'on fit des fouilles vers cette partie de la ville [2].

La planche XLVII donne le plan général de cet édifice avec tous ses accessoires. Afin de ne pas multiplier inutilement les gravures, j'ai réuni, en un seul et même plan, l'étage au niveau de la rue et celui en contre-bas sur le jardin; la différence des teintes sert à indiquer la différence des étages.

Cet édifice ajoute une preuve nouvelle à celles que j'ai déja fait connaître, pour nous convaincre que les maisons de Pompéi étaient disposées selon les usages romains; car, si les habitations découvertes dans l'intérieur de la ville sont en tout conformes à la description que Vitruve nous a laissée des maisons romaines, on retrouve dans celle-ci, placée à quelque distance de la ville, plusieurs des données du programme que cet auteur a tracé, des maisons de campagne, ou pseudo-urbaines [3], de son temps.

Avant de décrire et d'expliquer les distributions de ce charmant édifice, qui donne une si aimable idée de la recherche et du goût que les anciens apportaient dans l'arrangement de leurs habitations, je dois dire quelques mots de la famille qui posséda la dernière ce séjour délicieux, devenu son tombeau après qu'elle y eut expiré dans le désespoir et les tourments d'une affreuse agonie. Ses noms, dont elle aimait peut-être à s'enorgueillir, ne sont point parvenus jusqu'à nous; il ne nous a été révélé de son existence autre chose que l'aisance de sa vie et les horreurs de sa fin. Elle périt tout entière dans la destruction de Pompéi, dont je vais rappeler quelques circonstances qui se rattachent aux derniers moments des infortunés habitants de la maison que je décris.

Lors de l'éruption du Vésuve, le 23 août de l'an 79 de l'ère vulgaire, le volcan, en s'ouvrant un passage, fit sauter la partie supérieure de la montagne, dont l'immense sommet roula avec fracas jusqu'à la mer [4], ou fut dispersé dans les airs en petits éclats, en poussière et en cendre si subtile, que les vents la portèrent jusqu'en Égypte. Cette direction et les traces de la pluie de cendre brûlante nous font connaître de quels points de l'horizon le vent souffla durant l'éruption : d'abord calme, il laissa la fumée s'élever fort haut, et s'étendre au-dessus du cratère, en prenant la forme d'un pin gigantesque [5]. Plus tard, il souffla de l'ouest, puisque, favorable à Pline pour aborder à Stabia, il était contraire à Pomponianus pour en sortir. Le lendemain, après le lever du soleil [6], le vent passa au nord-ouest avec quelque violence [7]; ce fut alors que la nuée chargée de feux, de fumée et de cendre s'abattit sur la terre et couvrit la

[1] Elle est indiquée dans les ouvrages et catalogues de l'Académie de Naples, sous la désignation *de Casa pseudo-urbana*. Plusieurs personnes, et l'abbé Romanelli lui-même, l'ont appelée *Maison d'Arius Diomèdes*. Cette dernière dénomination est fondée sur une supposition erronée : on a cru que le petit tombeau en face de l'entrée de cette habitation était celui que le propriétaire avait élevé pour lui et sa famille, et que par conséquent l'inscription révélait ses noms et ses titres; mais cette opinion, conçue lorsqu'on n'avait pas encore découvert d'autre sépulture proche de la maison de cam-

pagne, tombe d'elle-même à la vue de tous les tombeaux qui se trouvent dans le voisinage et en face de l'entrée de la maison.

[2] Lettre de Winkelmann.

[3] *Pseudo-urbana*, *maison du faubourg*; celles des champs portaient le nom de *villæ*.

[4] *Ruinaque montis littora obstantia.* (Plin. epist. 16, lib. VI.)

[5] Ibid.

[6] *Hora diei prima.* (*Epist.* 20, lib. VI.)

[7] Cette direction constante du vent entre l'ouest et le nord fut

mer dans la direction de Stabia et de l'île de Capri [1]. Ce fut aussi le moment de la mort de Pline [2] qui tomba étouffé par les vapeurs sulfureuses et brûlantes que la nue exhalait [3]. Cette direction reconnue coïncide avec ce que dit Dion Cassius, que les cendres volèrent jusqu'en Égypte, car une ligne passant du nord-ouest par le Vésuve arrive sur les côtes de l'Égypte. La maison de campagne dont nous nous occupons se trouve précisément dans la même direction, et l'on peut, par conséquent, indiquer presque le moment où la colonne de fumée et de cendre, en tombant à terre, vint donner à la fois la mort et le sépulcre à la famille infortunée qui habitait, au nombre de dix-neuf personnes, ce séjour embelli par elle pour y couler agréablement la vie.

Trop près du Vésuve pour ne pas ressentir les premiers effets de l'éruption, cette habitation dut être atteinte dès le commencement par la cendre et les scories volcaniques qui tombaient en si grande abondance, qu'à Stabia Pline fut obligé de sortir précipitamment de la chambre qu'il occupait chez Pomponianus, avant que la porte n'en fût entièrement obstruée [4]. Aussi, frappés d'épouvante, les maîtres et les serviteurs de la maison que je décris, cherchèrent-ils leur salut de diverses manières. La fille, jeune et d'une beauté dont un hasard miraculeux ne saurait nous permettre de douter, vêtue, comme on l'a reconnu, d'étoffes précieuses, se retira dès les premières alarmes dans un souterrain de la maison, suivie de sa mère et de ses domestiques. La voûte épaisse et solide de cette crypte, le peu de passage que quelques barbacanes étroites laissaient à la cendre et à la fumée, les amphores de vin déposées en cet endroit, et les provisions qu'on y descendit, firent regarder à tout le monde ce lieu de refuge comme un asyle assuré contre un désastre dont personne ne pouvait prévoir les sinistres résultats. Le père, au contraire, jugea la fuite plus sûre, et abandonna les siens, dans l'espérance d'échapper au sort qui les menaçait; il s'éloigna sans oublier de charger un esclave de ce qu'il avait de plus précieux; mais il ne put franchir seulement l'enceinte de sa propriété, et il tomba mort à la porte du jardin, où son squelette fut retrouvé la clef à la main, auprès de son esclave étendu lui-même à côté des vases d'argent que son maître avait songé à sauver, de préférence à sa femme et à sa fille. Le même sort devait tous les atteindre par des voies différentes. La chaleur, assez forte pour carboniser le bois et volatiliser la partie la plus subtile de la cendre, commença à pénétrer dans le souterrain où s'était réfugié le reste de la famille. Bientôt on n'y put respirer qu'une fumée sulfureuse chargée d'une poussière brûlante; le désespoir précéda de quelques instants leur agonie, ils se précipitèrent vers la porte encombrée désormais de débris, de cendres de scories, et ils expirèrent les uns sur les autres dans des angoisses dont l'idée seule fait frémir.

Lorsque l'on découvrit le crypto-portique de cette maison, on trouva les squelettes de ces dix-sept personnes au pied des marches de l'entrée D. (Voyez le plan). Immobiles dans leur dernière attitude, depuis dix-huit siècles, les acteurs de cette scène terrible, semblaient attendre pour nous en retracer toute l'horreur, et nous offrir ainsi un épisode de cette catastrophe immense qui, en un instant, ensevelit à la fois une contrée florissante, sa population nombreuse, et qui nous montre aujourd'hui, au sein de la terre, des villes en ruines habitées par des morts. Les ossements étaient enterrés sous quelques pieds d'une cendre si fine, qu'il est facile de deviner l'extrême volatilité dont elle devait être douée lorsqu'elle pénétra dans le souterrain, qu'elle ne put remplir en entier, malgré ce que les infiltrations des pluies peuvent y avoir entraîné depuis. Cette cendre fine, consolidée par l'humidité, formait une matière semblable à celle des

ce qui sauva la ville de Naples. S'il eût soufflé de l'est, Naples et toutes les villes du littoral de son golfe eussent été englouties comme Herculanum et Pompéi.

(1) *Cinxerat Capreas et absconderat.* (*Epist.* XX, lib. VI.)

(2) *Jam dies alibi, illic nox...* (*Epist.* XXI, lib. VI.)

(3) *Flammæ, flammarumque prænuntius odor sulfuris.* Ibid.

(4) *Ibid.*

moules en sable des fondeurs, et même plus fine encore, de sorte qu'elle avait moulé les objets qu'elle recouvrait. On s'aperçut malheureusement trop tard de cette propriété, et l'on ne put sauver que l'empreinte de la gorge de la jeune personne, qu'on s'empressa de couler en plâtre [1]. Cette empreinte, déposée au musée de Portici, prouve en faveur de la beauté de l'infortunée qui périt âgée à peine de quelques lustres; jamais le beau idéal dans les ouvrages de l'art n'a offert de formes plus pures, plus virginales. On remarque sur le plâtre les traces d'une étoffe bien visible, mais dont la finesse rappelle ces gazes transparentes que Sénèque appelait du vent tissu. Lorsque l'on contemple ce fragment unique et miraculeux, on se sent ému d'un sentiment tout-à-fait douloureux; en vain se représente-t-on la fragilité de la vie, la nécessité de la mort, en vain compte-t-on les siècles écoulés que ne devait jamais voir l'intéressante victime de Pompéi, la jeunesse, la beauté et le malheur semblent être là d'hier pour exercer sur le cœur toute la puissance de la pitié.

Afin de ne pas confondre, dans la description, les deux étages indiqués à la fois sur le même plan, j'ai marqué toutes les pièces au niveau de la cour par des chiffres arabes, et toutes celles au niveau du jardin, par des lettres majuscules; les lettres cursives désignent les objets de détail. Cette diversité d'indication une fois connue, il sera facile de suivre l'explication que je vais donner de toutes les distributions.

1. Large trottoir, le long de la voie qui conduisait de Naples et d'Herculanum à Pompéi. 2. Rampes douces, peu sensibles. 3. Entrée. 4. Péristyle. Il est à remarquer que cette disposition est conforme à ce que dit Vitruve : « On a coutume, à la ville, de placer l'atrium près de l'en-
« trée; mais dans les maisons de campagne, le péristyle est en premier lieu, et l'atrium vient
« ensuite, entouré de portiques ouverts sur les palestres et les allées où l'on se promène [2]. »
Cet usage est ici strictement observé; le péristyle, entouré de toutes les pièces d'habitation et d'un usage particulier, se trouve à l'entrée de la maison, tandis que les salles, les triclinium et les portiques sont sur le jardin, *spectantes ad palæstras et ambulationes* [3]. L'ordre du péristyle est infiniment gracieux; on en voit les détails pl. XLIX, et la coupe générale, pl. XLVIII, montre l'ensemble de cette partie de l'habitation dont l'aspect est à la fois simple, noble et élégant. Les colonnes, les chapiteaux, l'entablement, les peintures parfaitement conservées, lorsque je les dessinai, et les trous des chevrons encore visibles, m'ont permis d'en faire une restauration où je n'ai eu rien à mettre du mien. 5. Cour découverte avec un *impluvium* qui recevait les eaux de pluie, d'où elles tombaient dans une citerne construite au-dessous (voyez la planche XLVIII), dans laquelle on puisait ensuite pour le service journalier de la maison par deux petits puits *a* dont on voit le détail (planche XLIX.) 6. Descente qui servait de communication avec le bâtiment réservé aux esclaves secondaires et aux dépendances de la maison, telles que la cuisine, la boulangerie, etc. Cette descente, dont les marches ont huit à neuf pouces, jointe à l'inclinaison de la rampe douce et à celle du sol d'arrivée vers la rue, permettait d'échapper d'environ sept pieds et demi sous la pièce 9, et de communiquer ainsi, du péristyle et des dépendances, avec le jardin et les pièces qui y étaient situées, au moyen du corridor en rampe douce AA. C'était la communication pour le service. L'autre communication B était réservée aux maîtres de la maison. 7. Porte et passage qui conduisait au jardin supérieur de plainpied avec la cour. 8. Salle ouverte pour recevoir. Cette salle ainsi placée entre la cour et la galerie devait être close de portes quadrivalves en menuiseries, et peut-être vitrées. 9. Galerie

[1] On m'a aussi montré, autant que je puis me le rappeler, un fragment moulé d'une vieille femme, qui devait être la mère ou la nourrice.

[2] Vitruv. lib. VI, cap. 8.

[3] *Ibid.*

qui sera décrite ci-après. 10. Chambre à coucher pour deux esclaves; la place des lits est indiquée par les petites alcoves que figure le plan, et par l'élévation du sol en forme d'estrade dans chaque alcove; le tout est pavé en mosaïque blanche. 11. Autre chambre probablement destinée aux gens de service, puisqu'on n'y entre que par la précédente. 12. Pièces diverses. 13. Deux chambres ou cabinets situés, de la manière la plus agréable, aux deux extrémités de la galerie, et ayant vue sur les terrasses supérieures du jardin: de là, les yeux embrassaient la totalité du golfe de Naples jusqu'à la pointe de Sorrento et à l'île de Capri. 14. Procœton ou antichambre. 15. Loge de l'esclave cubiculaire. 16. Chambre à coucher. *b*. Alcove autrefois fermée de rideaux dont on a retrouvé les anneaux. *c*. Massif creux, probablement revêtu de stuc ou de marbre, et qui servait de toilette; on y a trouvé plusieurs vases qui avaient dû recéler des parfums où des huiles cosmétiques. La forme de cette chambre à coucher est très-remarquable, en ce que les fenêtres, percées dans un mur semi-circulaire, reçoivent le soleil du levant, du midi et du couchant, comme celle dont parle Pline dans la description de sa maison de campagne de Laurentum [1]. Des œils de bœuf, placés au-dessus des fenêtres, permettaient de fermer ces dernières tout-à-fait, sans se priver totalement du jour; elles ouvraient sur un parterre, en sorte que cette chambre devait être un lieu délicieux lorsqu'elle était entourée de fleurs, de verdure, et revêtue de toutes les peintures, de tous les ornements qui la décoraient. 17. Jardin supérieur au niveau de la cour. Les gardiens y avaient planté, de mon temps, des rosiers multiflores qui fleurissent à chaque saison; ces fleurs semblaient être elles-mêmes un reste des anciens agréments de cette habitation. 18. Entrée des bains. On sait combien l'usage des bains était devenu familier aux Romains; il fut d'abord rare, même en Grèce, d'en trouver dans les maisons des particuliers [2]; plus tard, il n'y eut point à Rome de maison un peu considérable qui n'eût les siens [3]. Vitruve indique quelle partie de l'habitation les bains doivent occuper [4], leur exposition [5], et l'arrangement de toutes leurs parties [6]. On ne se baignait qu'entre le milieu du jour et le soir [7]: l'heure ordinaire était la neuvième en hiver, et la huitième en été [8]. Les gens dissolus ne se baignaient que la nuit [9], et souvent même après souper [10]. Cet appartement de bain, retrouvé presque intact, suffit, tout petit qu'il est, pour donner une idée du système des bains privés chez les Romains., et pour ajouter, en l'éclaircissant, un nouveau prix à la description que Vitruve nous en a laissé. 19. Portique qui entoure sur deux côtés une petite cour triangulaire: on ne peut s'empêcher de reconnaître autant d'habileté dans la disposition, que de goût dans la décoration de cette cour, qui offre un plan parfaitement symétrique, malgré la forme irrégulière de l'espace dans lequel elle est inscrite. Son exposition est conforme à ce que recommande Vitruve; ne pouvant pas l'avoir au couchant d'hiver, on l'a placée au midi [11]. Les colonnes du portique sont octogones (voyez le détail pl. L). A l'extrémité de la galerie, à gauche en entrant, on voit un petit fourneau où l'on préparait, sans doute, quelque boisson chaude ou restaurante, à l'usage des baigneurs; car ils avaient coutume, comme nous l'apprend Pétrone [12], de prendre du vin ou quelque cordial après le bain. Le fond de la petite cour est occupé par un bassin 20, d'environ six pieds carrés, revêtu en stuc et dont le rebord

(1) Plin. lib. II, *epist*. XVII.

(2) Hippocrate, *Traité des maladies aiguës*.

(3) Le mot *Balneum* était réservé pour les bains domestiques. Varr. *de Ling. lat.* lib. VIII. — Ursin. *de Triclin*, 128. On donnait le nom de *Thermæ* aux bains publics.

(4) Vitruv. lib. VI, cap. 8.

(5) *Idem*, lib. VI, cap. 7.

(6) *Idem*, lib. V, cap. 10.

(7) Vitruv. lib. V, cap. 10.

(8) Plin. Jun. lib. III, *epist*. 1.

(9) Juven. *Satyr*. VI, v. 420.

(10) Petron. *Satyr*. cap. 9, 16, 17. — Plin. lib. XIV, cap. 22. — Juven. *Satyr*. I, v. 145.

(11) Vitruv. lib. V, cap. 10; lib. VI, cap. 7.

(12) Petron. *Satyric*. cap. IX.

est dallé en marbre. On y descend par quelques degrés ; il était autrefois couvert d'un toit supporté par deux colonnes ; l'eau y arrivait par un tuyau de plomb, que j'ai vu encore en place. Ce bassin était ce qu'on appelait le *baptisterium* [1], où l'on prenait le bain froid en commun et en plein air. La décoration de cette partie de la cour est indiquée planche LII. La cour et le portique étaient pavés en mosaïque. 21. *Apodyterium* [2], ou *spoliarium ;* c'était l'endroit où l'on quittait ses vêtements, que des esclaves, appelés *Capsarii* [3], recevaient et serraient dans des cases. 22. *Frigidarium,* ou salle du bain froid [4]. 23. *Tepidarium* [5], ou salle du bain tiède. Il paraît que, contre l'ordinaire, il n'y eut jamais de baignoire dans ces deux pièces ; elles n'étaient là que des intermédiaires gradués qui permettait de passer, sans inconvénient, de la chaleur brûlante de l'étuve, à la température quelquefois assez fraîche de l'atmosphère ; en effet, on n'a trouvé aucune trace de conduits pour les eaux, ni de baignoire dans la pièce 22 ; c'était simplement une chambre froide, *cella frigidaria* [6]; la petite pièce n° 22 n'est pas assez grande pour recevoir commodément une baignoire, mais on y a trouvé des bancs de bois pour faire reposer, au sortir de l'étuve, la personne qui s'était baignée, pendant qu'un esclave [7] la frottait avec le strigile [8], qu'on la parfumait [9], ou qu'on l'épilait [10], selon l'usage de ce temps-là. Il n'est pas étonnant que ces pièces n'aient point de baignoires ; cet appartement, comme l'indiquent ses dimensions, ne devant servir qu'à une seule personne à la fois, la pièce 24 pouvait à volonté être employée pour le bain froid, le bain tiède, le bain chaud et le bain de vapeur. C'est dans ce petit tépidarium 23, qu'a été décidée la grande question relative à l'usage des vitres chez les anciens. Tous les auteurs modernes se copiant les uns les autres, niaient, en dépit d'un texte de Pline le jeune [11], qu'elles eussent été connues des Romains. Winkelmann fut le premier à deviner leur existence chez les anciens [12], et les fragments trouvés dans la pièce dont nous nous occupons, achevèrent de convaincre qu'il avait raison ; la fenêtre de cette petite chambre était close par un châssis mobile, en bois carbonisé, auquel tenaient encore des vitres d'environ dix pouces en carré. 24. *Sudatorium, laconicum,* ou étuve. C'était dans une pièce de ce nom que se prenait le bain chaud, ou plutôt le bain de vapeur. Il y a apparence, comme je l'ai déja dit quelques lignes plus haut, que l'on prenait à volonté dans celle-ci les bains froid, chaud, ou d'étuve. La planche LII donne la coupe de ce *laconicum,* et aidera à en suivre la description. Le sol nous offre un exemple de ce que Vitruve appelle *suspensura caldariorum* [13]. Voici comment il décrit ces aires suspendues : « Le sol suspendu des étuves se « fait ainsi : premièrement, on établit un massif en briques d'un pied et demi, incliné vers « l'*hypocaustum* [14], tellement qu'en y jetant une boule, elle ne puisse rester stable, et qu'elle « roule vers la bouche du fourneau [15]. De cette manière, la flamme se répandra plus facile- « ment sous l'aire suspendue. Sur ce massif on élevera de petits piliers en briques, de huit « pouces, assez rapprochés pour qu'on puisse y poser des briques de deux pieds ; ils seront « hourdés avec de la terre glaise, dans laquelle on mêlera des cheveux, et de l'un à l'autre

(1) Plin. Jun. lib. II, *epist.* 17.

(2) *Idem*, lib. V, *epist.* 6.

(3) Pignor. *de Serv.* 119.

(4) Plin. Jun. lib. II, *epist.* 17.

(5) Vitruv. lib. V, cap. 10.

(6) Plin. Jun. lib. II, *epist.* 17.

(7) Balneator. (Pignor. *de Serv.* 39.)

(8) Suet. *Aug.* 80. — Mart. lib. XIV, *epigr.* 49.

(9) On appelait les jeunes esclaves chargés de parfumer, *pueri unguentarii.* (Pignor. *de Serv.* 40). La pièce où l'on renfermait et où l'on préparait les parfums, s'appelait *elæothesium,* ou *unctorium.*

(Vitruv. lib. V, cap. 2). Ces parfums se conservaient principalement dans des vases d'albâtre. (Plin. *Nat. hist.* lib. XIII, cap. 2).

(10) Les esclaves qui épilaient se nommaient *alipili.* (Pignor. *de Serv.*)

(11) Plin. Jun. lib. II, *epist.* 17.

(12) Winkelmann, *Monument inediti, et Recherches sur l'architecture des anciens.*

(13) Vitruv. lib. V, cap. 10.

(14) Le fourneau placé dans la pièce voisine pour chauffer l'eau, ou l'étuve.

(15) *Perfurnium.*

« reposeront les briques de deux pieds, qui doivent supporter le sol de l'étuve. » En jetant les yeux sur la planche LII, fig. 11, on reconnaîtra tout ce qui est indiqué par Vitruve, hors ce singulier mortier formé avec de la terre glaise mêlée à des cheveux, qu'il n'est plus possible de vérifier; mais la tradition de ce procédé n'est pas tout-à-fait perdue, car les potiers du pays font encore entrer de la laine dans certaines fabrications de terre cuite. Les parois de cette étuve sont formées avec des briques dont un des côtés est armé de tenons [1], en sorte qu'il reste un isolement entre la brique et le mur (voyez planche LII). Cet isolement donnait passage à la vapeur brûlante qui se perdait au-dessus de la voûte. On introduisait dans cette pièce la lumière et l'air extérieur, au moyen de deux fenêtres, l'une inférieure et l'autre supérieure : j'ai trouvé dans les débris de cette dernière un fragment de vitre. La baignoire e, en stuc, autrefois revêtue de marbre par dehors, recevait l'eau de l'officine voisine, et devait avoir deux robinets d'une très-petite dimension, si j'en juge par l'espace qu'ils occupaient. Ces robinets devaient correspondre aux vases d'eau froide et bouillante, dont il sera question plus tard. On conçoit aisément, par ce qui vient d'être dit, qu'il était facile de se procurer à volonté le bain d'eau froide ou tiède; et, lorsqu'on voulait prendre un bain d'étuve, il suffisait d'introduire de l'eau bouillante dans la baignoire; alors la vapeur aqueuse et la température du lieu, élevée à un haut degré par le passage de la chaleur sous la pièce et dans le double fond des parois, devait en faire un terrible *sudatorium*. Comme il eût été difficile d'entretenir une lampe ou un flambeau au milieu de la vapeur condensée, il y a, près de la porte, un trou rond, fermé autrefois par une vitre, qui servait à donner passage à la lumière d'une lampe placée dans la pièce voisine. On trouvera les indices de l'ancienne décoration de cette pièce dans la planche LII.

Il me reste encore à décrire l'officine de ces bains, 25 ; elle est placée de manière à n'être pas vue des personnes qui entrent dans la cour triangulaire; ses dimensions sont très-médiocres, mais elles sont en rapport avec le peu d'importance de l'appartement dont elle fait partie. f, table en pierre. g, sorte de cuve. h, *hypocaustum*, pour chauffer l'étuve. i, fourneau, probablement pour chauffer l'eau, lorsqu'on ne voulait prendre que le bain tiède. A côté de l'*hypocaustum* étaient placés le vase à l'eau tiède et le vase à l'eau froide, de la manière qu'indique Vitruve : « Sur l'hypocaustum sont placés trois vases, un pour l'eau chaude, l'autre pour l'eau tiède [2], le « troisième pour l'eau froide ; ils doivent être situés de telle manière, qu'à mesure que l'eau « chaude s'écoule, elle soit remplacée par l'eau tiède et celle-ci par l'eau froide. » Tout cela fut parfaitement observé dans l'officine des bains de Pompéi. On reconnaît encore entre k et h les trois piédestaux qui supportaient les vases de bronze. l, escalier en bois, qui n'existe plus et qui conduisait au-dessus des autres pièces. 26, réservoir.

Telle était la distribution de cet appartement de bain. Le peu de décoration qui reste encore fait voir combien il devait être délicieux, quoique quelques peintures à fresque, quelques pavés de mosaïques assez communes en fassent seuls les frais; mais le bon goût des ornements, la fraîcheur des couleurs, enrichissent la simplicité de ces décors, bien plus qu'un luxe malen-

[1] On appelle ainsi tout ce qui fait saillie sur une surface unie.

[2] Il paraît superflu, au premier abord, d'avoir sur le fourneau un vase pour l'eau tiède, puisque, en mêlant l'eau froide à l'eau chaude dans la baignoire, on obtient de l'eau tiède, ce n'est cependant pas sans raison que les anciens en agissaient ainsi; car le mélange de l'eau froide et chaude élève une vapeur incommode, ce qui n'a pas lieu lorsque l'eau arrive tiède; or, lorsqu'on se baignait dans le *tepidarium*, c'était précisément pour éviter la vapeur aqueuse qu'on allait trouver ou qu'on venait de quitter dans l'étuve. Il se pourrait aussi, comme semble l'indiquer la peinture des bains de Titus, publiée par Bellori, Galliani, et que j'ai fait graver dans le *Palais de Scaurus*, pl. XI, p. 231, que l'on eût pour but, en établissant un bassin d'eau tiède, d'éviter une trop grande variation dans le degré de chaleur de l'eau chaude, par l'introduction fréquente et immédiate de l'eau froide. Palladius (lib. I, cap. 39) ne parle point d'eau tiède, ce qui paraît ajouter un nouveau poids à cette dernière conjecture.

tendu n'eût pu le faire. 27. Cette chambre semble avoir été destinée à servir de vestiaire, ou garde-robe; c'était, à ce qu'il paraît, en ce lieu que l'on conservait sous des presses, pour leur donner du lustre[1], les nombreux vêtements des maîtres opulents de cette habitation. On l'a du moins conjecturé en retrouvant, dans les fouilles, des vestiges d'étoffes calcinées, et des débris d'armoires et de tablettes carbonisés. 28, 9, 28, 28. Grande galerie; elle était éclairée aux deux extrémités, par des fenêtres qui prenaient jour sur deux terrasses numérotées 34. Cette galerie devait offrir un promenoir excessivement agréable, pour méditer, causer ou prendre simplement de l'exercice, lorsque la saison ne permettait pas de jouir des portiques extérieurs ou des terrasses. 29, 29. Ces deux petites pièces ouvertes sur la galerie, et qui sans doute se fermaient avec des vitrages, pouvaient bien être, l'une une bibliothèque, et l'autre un cabinet. Un buste peint sur la paroi d'une d'elles, m'a fait soupçonner cette destination, car on sait que les anciens se plaisaient à placer les portraits des grands hommes dans les lieux consacrés à l'étude, et principalement dans les bibliothèques[2]; malgré cette particularité, ma conjecture n'en est pas moins très-hasardée. 30. La forme de cette salle indiquerait un triclinium et même un triclinium d'été; soustrait à l'action trop immédiate des rayons du soleil, et par conséquent propre à recevoir des convives durant la saison brûlante, il ne jouissait pas moins de la vue de la campagne et de la mer, au moyen de la porte ouvrant sur la terrasse. En avant du cabinet 31 est le carré de l'escalier qui descend au point B de l'étage au-dessous. Ce cabinet devait être le logement d'un esclave. Je l'ai vu habité, pendant douze ans, par un gardien[3]. Il faut remarquer qu'à l'entrée de chaque partie diverse, est la loge d'un esclave préposé, sans doute, à la garde de cette division de l'habitation; la pièce 10 semble réservée au gardien du péristyle, le cabinet 15 à l'esclave cubiculaire qui veillait sur l'appartement du maître. Le renfoncement sous l'escalier 35 était sans doute la place d'un *atriensis*, lorsqu'on introduisait par la salle 8; et lorsqu'elle était fermée, c'était du cabinet 12 qu'il surveillait l'entrée par le corridor; enfin, la petite loge 31 est située précisément au passage du premier étage, qui représente le péristyle, à l'étage inférieur, lequel, dans la distribution d'une maison pseudo-urbaine, figure l'atrium. Cette observation, qui peut s'étendre aux appartements d'en bas, ne me semble pas dénuée de quelque fondement. 32. Pièce totalement ruinée, dont il est difficile de reconnaître la destination. 33. Vaste *œcus* cyzicène, servant au double usage de triclinium et de salle de réunion. Voici ce que dit Vitruve à ce sujet : « On fait aussi de ces salles, « bien qu'elles ne soient pas dans les mœurs de l'Italie, que les Grecs appellent *cyzicènes*. Elles « doivent être tournées vers le septentrion, et surtout elles doivent regarder les jardins et avoir « les ouvertures au milieu. Il faut encore qu'elles soient assez longues et assez larges pour que « l'on puisse y placer deux tables l'une devant l'autre, en laissant la circulation libre alentour. « Les fenêtres, à droite et à gauche, seront en manière de portes, en sorte qu'elles permettent de « voir les jardins même de dessus les lits tricliniaires[4]. » Cette description, qui s'applique parfaitement à la pièce 33, ne laisse aucun doute que nous n'ayons en elle un exemple des salles cyzicènes des anciens; elle n'est pas, il est vrai, tournée vers le septentrion, mais ce n'était

(1) Senec. *de Tranq. anim.* cap. I.

(2) Plin. lib. XXXV, cap. 2. — Senec. *de Tranq. anim.* cap. 9. — Plin. Jun. lib. IV, epist. 28. — Juven. Satyr. II, v. 6. — Suet. *in Tib.* 70.

(3) Raphael Sarno, vieillard doux, serviable, le seul homme désintéressé que j'ai trouvé à Pompéi; j'ai fait en sorte qu'il n'eût pas à regretter d'être honnête. Il avait un fils gardien et un petit-fils, que j'avais pris à mon service. Il les perdit en même temps; et, plus d'une fois, assis sur les ruines qui nous entouraient, j'ai été confident des regrets de ce bon vieillard, qui, à soixante-douze ans, se trouvait seul au monde, n'ayant, pour toute propriété, que le chétif mobilier que pouvait contenir ce petit cabinet, dont la singulière destinée semble être, depuis dix-huit cents ans, de servir d'asyle à un malheureux.

(4) Vitruv. lib. VI, cap. 6.

pas une condition absolue, comme celle de l'aspect des jardins, qui est remplie; d'ailleurs Vitruve avertit, quelques lignes plus bas, « qu'on adopte pour ces salles toutes les symétries « qu'exigent les localités...... et qu'on doit, selon les circonstances, ajouter ou retrancher aux « règles établies pour elles, de manière à ce qu'elles soient aussi agréables que si l'on se fût « astreint rigoureusement à toutes les donneés précitées [1]. » Toutes les fenêtres de cette pièce s'ouvraient presque jusqu'au niveau du sol, et laissaient voir, comme le veut l'architecte romain, le jardin, les terrasses et les treilles qui les ornaient, ainsi que le vaste et bel horizon qu'on découvrait vers la mer et vers le Vésuve. 34. Grandes terrasses, peut-être couvertes autrefois de treilles, qui communiquent avec les terrasses au-dessus de la galerie dont le jardin est entouré. 35. Escalier conduisant à l'étage supérieur dans lequel devait être le Gynæcée ou appartement des femmes. Cette situation presque isolée convenait au logement des personnes de ce sexe. Elles ne se bornaient cependant pas toujours à choisir pour leur appartement la partie la plus reculée de cet étage. « Les Romaines, dit Cornélius Népos, occupent ordinairement le premier « étage sur le devant de la maison [2]. » Dans la supposition que le Gynæcée eût été en effet au-dessus du rez-de-chaussée, le renfoncement sous l'escalier peut avoir été ménagé pour l'esclave chargé d'en surveiller l'accès, cette supposition appuierait encore l'observation que j'ai faite précédemment relativement aux pièces 10, 12, 15 et 31. J'ai été long-temps préoccupé de l'idée qu'il devait y avoir un premier étage, mais je ne trouvais point la place de l'escalier; enfin, après bien des recherches, je découvris les traces de cet escalier qui était en bois. J'ai pu reconnaitre son inclinaison et la hauteur des marches par les traces qu'elles ont laissées sur les enduits : il était roide et étroit comme ceux en pierre qui existent encore dans la même maison.

36. Espèce de vestibule à l'entrée du bâtiment consacré aux dépendances. Cette partie de l'habitation devait probablement renfermer la cuisine qu'on ne trouve nulle part dans le reste de l'édifice, le four, le logement des esclaves inférieurs, l'écurie et autres accessoires. Elle est isolée par un *mesaulon*, ou petite cour I, afin d'éloigner le danger du feu que le voisinage de la cuisine et du four pouvait rendre plus imminent [3].)

On communiquait de l'étage au niveau de la rue à celui au niveau du jardin de deux manières : d'un côté par le corridor en rampe douce A A [4], principalement réservé pour le service, de l'autre par l'escalier B qui était la communication fréquentée plus particulièrement par les maîtres, comme l'indique sa position intérieure. CCC, portique qui entoure le jardin. La coupe, la vue et les détails montrent comment ce portique était ajusté en élévation. La partie sur le fond et celle à droite du plan sont parfaitement conservées; cependant on a été obligé de soulager les plates-bandes de ce dernier côté, en construisant un pilier entre chaque pilier antique, et l'on a fait aussi deux contreforts pour soutenir la grande terrasse où est située la salle cyzicène. (Voyez la vue planche LIII.) Ce portique était délicieusement orné comme on peut le voir à la planche L. D, salle ouverte et bien décorée à l'extrémité du portique occidental. E, fontaine qui recevait peut-être l'eau de la citerne. Il y avait autrefois un puits sur la terrasse 34, qui correspondait au réservoir de cette fontaine. Les traces en ont été effacées lors d'une restauration de l'aire de la terrasse. FFF, pièces diverses, salles, triclinium et autres dont il est difficile de reconnaitre bien précisément la destination. Elles sont toutes décorées de la manière la plus gracieuse et la plus recherchée. Malheureusement ces peintures

[1] Vitruv. lib. VI, cap. 6.
[2] Cornel. Nep. *Præfat.*
[3] Vitruv. lib. VI, cap. 9.

[4] On ne doit pas oublier que les lettres majuscules indiquent les pièces au niveau du jardin.

se détériorent avec une rapidité désolante. L'académie de Naples a publié un volume de détails où la plupart des fresques de la maison de campagne sont gravées, c'est pourquoi j'ai jugé inutile d'en donner une répétition. G, passage qui conduit à l'un des escaliers H H, par lequel on descend dans les souterrains situés sous les portiques C C C; ils forment un crypto-portique, ou galerie souterraine, éclairée à fleur de terre par des soupiraux en forme de barbacanes; on y voit encore des amphores appuyées contre le mur et ensablées, ce qui fait conjecturer que cette crypte servait de cave. C'est là, sous le cabinet D, comme je l'ai déjà dit, que périrent dix-sept habitants de cette maison. I, mésaulon ou petite cour qui sépare les dépendances de la maison. K, cabinet à l'extrémité du jardin. L, laraire ou oratoire. La niche servait à recevoir une petite statue. M, xyste ou jardin. N, Piscine avec un jet d'eau. O, treille. P, sortie vers la campagne et vers la mer. Ce fut près de cette porte que l'on retrouva les squelettes du maître de la maison, mort la clef à la main, et celui de son esclave qui le suivait chargé d'objets précieux. Q, cet enclos, large d'une quinzaine de pieds, paraît avoir été couvert d'une treille, et il devait être assez fréquenté puisque l'on s'est donné la peine de faire un large perron pour y descendre du parterre supérieur 17.

Telle est la distribution de la maison de campagne de Pompéi, la coupe et les détails vont achever de donner une idée complète de cette charmante habitation.

La planche XLVIII a pour sujet la coupe générale de la maison de campagne sur une échelle double de celle du plan. On en reconnaîtra facilement les diverses parties en recourant au plan et à son explication. Tout ce qui reste de cet édifice privé est si intéressant, sous le rapport de l'art, que je n'ai pas osé en hasarder la restauration : j'ai craint, en ajoutant quelque chose, d'ôter du prix à ce qui existe.

La planche XLIX offre les détails du péristyle indiqué dans le plan par le n° 4. La colonne est revêtue de stuc blanc, le tiers inférieur du fût est peint en rouge, ainsi que quelques lignes du chapiteau, comme j'ai cherché à l'indiquer par la différence des teintes.

J'ai cru devoir donner sur une plus grande échelle, le détail de l'entablement, du chapiteau, et de l'antéfixe en terre cuite qui termine et décore chaque tuile creuse, au-dessus de la corniche. L'architecture étant en stuc, l'artiste a pris des licences, comme je l'ai déjà fait remarquer plusieurs fois, qu'il se fût interdites s'il eût eu à employer des matériaux plus précieux. Il est probable même que la diversité des professions entre pour quelque chose dans la diversité des styles qu'on remarque à Pompéï, et que le stucateur avait une manière d'orner différente de celle des architectes, ou des ouvriers employés par ces derniers à travailler la pierre et le marbre.

On remarquera aussi dans cette planche le détail des mardelles de puits, en traversin, qui se trouvent dans le péristyle au-dessus de la citerne.

Divers autres détails de la même maison se voient encore planche L. La figure 1 représente un des piliers de l'entablement intérieur du portique du jardin [1]. La proportion en est gracieuse, les ornements sculptés et peints sont du meilleur goût, il est impossible de concevoir rien de plus agréable.

La figure 2 donne l'ordre de la cour des bains. On ne peut nier que les artistes, probablement fort ordinaires, qui savaient donner autant de grâces à des choses d'une si extrême simplicité, appartenaient à une école et à une race d'hommes dont nous sommes bien loin d'approcher.

Fig. 3, caisson du plafond du portique au point C. Ce fragment encore en place est peut-être

[1] Ce pilier appartient au portique contre la maison, et non aux deux galeries latérales qui étaient cependant ornées aussi de peintures

le morceau de construction le plus curieux qui existe dans les monuments antiques. Il est au-dessous d'une terrasse qui paraît formée par une plate-bande en moëllons; du moins, sous les solives qui ont pu exister, y a-t-il un renformi en moëllon; cette maçonnerie, d'une solidité inconcevable, se soutient en l'air sans être aidée ni par l'artifice de la coupe ni par le secours du fer, en sorte que c'est un véritable plafond plat en pierre, qui ne doit sa stabilité qu'à la seule adhérence du mortier. Les ornements en relief de ce caisson sont peints de diverses couleurs. On voit ce caisson en plan dans la figure 5.

Fig. 4, corniche intérieure du portique; les ornements sont en stuc et rechampis de diverses couleurs.

Fig. 6, architrave du même entablement intérieur; les ornements sont de même en relief et peints.

Fig. 7 et 9, détails du plafond du cabinet D, à l'extrémité d'une des galeries qui entourent le jardin.

Fig. 8, détails du chapiteau du pilier donné fig. 1.

Planche LI, cette planche montre l'état actuel de la partie antérieure de la maison de campagne. C'est la vue exacte de l'entrée prise des tombeaux situés en face. De l'autre côté de la voie, on aperçoit la colonnade du péristyle telle qu'elle existe.

Au-dessous j'ai placé un candélabre incrusté en argent qui fut trouvé à Pompéi en 1813.

Planche LII. La figure 1 est destinée à donner une idée de la décoration de la cour, des bains et du *Baptisterium* qui s'y trouve[1]. J'ai préféré représenter simplement l'état actuel par une coupe géométrale, plutôt que de hasarder une restauration facile, mais qui laisse toujours quelques doutes ou quelques regrets aux personnes livrées à l'étude de l'antiquité.

On reconnaît dans cette figure, 1° le bassin creusé au-dessous du sol de la cour, et revêtu de stuc, à l'exception du dessus des murs d'appui qui est recouvert de dalles de marbre; 2° les trous qui recevaient la portée des poutres du toit dont le bassin était abrité, et que des colonnes supportaient du côté de la cour. Ces trous étaient ingénieusement revêtus intérieurement avec une brique sur chacune de leurs faces; 3° la peinture au-dessus du bassin représente des poissons nageant dans la profondeur des eaux: chaque sorte de poisson était imitée avec une perfection rare. Il y a douze ans ce tableau était encore très-visible, et en mouillant la peinture elle reprenait toute la fraîcheur, toute la vivacité de son premier éclat; mais exposée au midi et n'étant point garantie de l'intempérie des saisons, elle s'est décolorée; à peine retrouve-t-on quelques traces de ce tableau intéressant pour l'histoire naturelle, et qui prouve combien les anciens ont excellé dans ce genre que nous avons appelé *nature morte*. Au milieu de la peinture on voit un trou que l'on y a fait pour enlever le mascaron par lequel l'eau jaillissait dans la cuve; 4° enfin on voit de chaque côté du bassin une partie de la décoration de la cour.

Fig. 2. En relisant la description de la pièce de l'appartement des bains indiquée par le n° 24, on aura l'explication de cette figure: 1° on voit à gauche le *perfurnium* ou fourneau dans lequel on allumait le feu destiné à chauffer l'étuve; 2° on reconnaît la *suspensura caldariorum*, ou aire suspendue de l'étuve, supportée par des piliers de brique, telle que Vitruve la décrit, ainsi que les grandes briques avec des tenons qui isolent la paroi de la muraille pour laisser un passage à la chaleur; 3° on y voit encore la fenêtre inférieure et celle supérieure; 4° enfin un arrachement de la décoration qui reste encore, donne une idée de ce qu'elle a dû être autrefois. J'ai vu ce fragment de décor parfaitement intact, les curieux et le temps en ont enlevé tous les petits ornements moulés qui se détachaient en bas-reliefs sur les fonds peints.

[1] Voyez la description de cette partie des bains, page 93.

DE LA SECONDE PARTIE.

Après avoir donné successivement le plus de détail qu'il m'a été possible, sans trop accroître le nombre des planches, j'ai cru qu'il serait agréable d'avoir une vue fidèle de l'ensemble de cet édifice en son état actuel, et je l'ai fait graver dans la planche LIII : elle représente cette ruine telle qu'elle existait encore en 1820.

PLANCHES LIV ET LV.

J'aurais pu multiplier à l'infini les planches de ce volume si j'avais voulu y faire entrer toutes les vues intéressantes qu'offrent les ruines des maisons de Pompéi; mais j'ai dû être sobre d'agréments pour donner place à des choses plus instructives sous le rapport de l'histoire de l'art, et des mœurs antiques. On peut juger par la vue d'un péristyle, planche LIV, du charme des intérieurs de la plupart des habitations de cette ville où tout est gracieux; l'éclat des peintures donne à cette ruine quelque chose de riant, d'aimable et d'élégant qu'on rencontre rarement dans des débris d'édifice, et que la teinte monochrome de la gravure ne saurait rendre, mais l'imagination peut suppléer facilement à l'insuffisance de nos moyens d'exécution.

Dès les premiers moments de mon séjour à Pompéi, je m'aperçus, en observant les pentes et le pavage des rues, qu'il devait exister des égouts pour recevoir les eaux pluviales et les conduire hors de l'enceinte de la ville. Mes recherches furent long-temps infructueuses, enfin de nouvelles fouilles me fournirent plusieurs exemples de ce que j'avais jusqu'alors cherché avec une persévérance inutile. J'ai fait graver dans la planche IV un des égouts principaux de la ville. Les eaux de plusieurs rues se dirigeaient vers ce point, on leur avait ouvert deux passages communiquant à un aquéduc qui, après avoir traversé l'épaisseur des murs de la ville et l'*agger*, ou rempart, qui les fortifiait, débouchait au dehors et laissait tomber les eaux pluviales du haut des murailles et le long des rochers, d'où elles allaient ensuite se perdre à la mer du côté du port. Une rampe douce placée entre les deux égouts permettait de monter facilement sur le trottoir. De chaque côté de la rue on aperçoit des ruines de boutiques.

Au-dessous de cette vue est une peinture symbolique et religieuse; on ne s'en douterait pas à voir les personnages qui sont en scène; cependant elle a un sens mythologique très-clair. Un petit carlin dont la présence dans un tableau de Pompéi est une circonstance intéressante pour l'antiquité de cette race, un petit carlin, dis-je, défend un morceau de pain et un morceau de viande, commis à sa garde, contre un chat, représenté avec assez peu de naturel, et contre un lévrier de cette race que l'on retrouve dans plusieurs bas-reliefs antiques, et qui existe encore dans la Grèce et l'Asie Mineure[1]. Ce tableau a été peint à la porte du garde-manger d'une maison située dans la grande rue de l'album; le lieu où il est placé explique le sens allégorique qui y est renfermé : le carlin représente un lare ou divinité domestique préposée à la garde des provisions; on sait que ces petits dieux[2] étaient souvent représentés sous la forme d'un chien. On ne doit pas être étonné de voir mettre le garde-manger sous la protection des divinités familières, les anciens en avaient peuplé le ciel et la terre : le plus ridicule des dieux, représenté sous la forme la plus grotesque, éloignait les voleurs des jardins; *Cardea* prenait soin que les gonds de la porte ne fussent arrachés; *Limentinus* empêchait que le seuil ne fût franchi par un ennemi; de petits lares sous la forme de chiens, de serpents et d'oiseaux veillaient aux pro-

(1) Mon ami, M. Cockerell, architecte d'un grand mérite et qui a fait un long et fructueux voyage en Orient, avait amené de Grèce à Rome un chien de cette race qui faisait l'admiration de tous les artistes. (2) *Dii minuti*, Plaut. *in Cistella*, act. II, scène I.

visions; on voit qu'avec un peu de piété et de foi on avait facilement une maison bien gardée ; il ne resterait plus qu'à savoir comment ces divinités custodes s'arrangeaient avec leur sœur Laverne, déesse protectrice des voleurs, à qui ces derniers adressaient sans doute avec ferveur des prières qu'il ne lui était guère permis de ne pas exaucer.

KEROPEGION DU CANDELABRE POUR LES TORCHES DE CIRE.
moitié de l'original.

EXPLICATION

DES VIGNETTES ET FLEURONS.

Page 1re. I. Inscriptions diverses, peintes en noir et en rouge.

Celle qui est placée à la partie supérieure de la vignette est une inscription acclamatoire comme on en trouve beaucoup à Pompéi.

II. La seconde, découverte en 1755, est une annonce de location;

<div style="text-align:center">

IN PRAEDIS. IVLIAE. SP. F. FELICIS
LOCANTVR.
BALNEVM. VENERIVM. ET. NONGENTVM. TABERNAE. PERGVLAE
CENACVLA. EX. IDIBVS. AVG. PRIMIS. IN. IDVS. AVG. SEXTAS. ANNOS. CONTINVOS QVINQVE
S. Q. D. L. E. N. C.

</div>

TRADUCTION.

Dans l'héritage de Julia Felix, fille de Spurius Felix, on offre à louer, du premier au six des ides d'Auguste, pour cinq années consécutives, un bain, un venereum et neuf cents [1] boutiques, treilles [2] et chambres supérieures [3]; on ne louerait pas à celui qui exercerait une profession infame [4].

Une autre inscription du même genre a été trouvée à Pompéi dans ces dernières années :

<div style="text-align:center">

INSVLA ARRIANA
POLLIANA. GN. ALIFI. NIGIDI. MAI.
LOCANTVR EX I. IVLIS PRIMIS TABERNAE
CVM PERGVLIS SVIS ET COENACVLA
EQVESTRIA ET DOMVS CONDVCTOR
CONVENITO PRIMVM GN. ALIFI
NIGIDI MAI. SER.

</div>

(1) Le mot *nongentum* est inouï dans la langue latine, et la conjonction *et* placée devant ce mot, au lieu d'être devant *cœnacula*, offre une difficulté de plus; cependant l'inscription qui existe encore au musée de Portici est conforme au *fac simile* que je donne, à celui publié par l'académie de Naples, aux leçons de Mazzochi et de Winkelmann; il faut s'y résigner. Ces trois dernières autorités ont traduit *nongentum* par neuf cents, ainsi que l'abbé Romanelli. J'avoue que je ne suis cette interprétation qu'à regret, car il me paraît impossible qu'une seule personne pût posséder neuf cents boutiques, dans une ville où il n'y en avait pas douze cents. C'est certainement 90 qu'on a voulu dire.

(2) Je ne sais pas si par le mot *pergulae* on doit entendre ici de simples treilles annexées aux boutiques, ou des terrasses ombragées de treilles comme nous l'apprennent *Suet. in Aug.*, cap. XCIV; *Tertul. adv. Valent.*, cap. 8. Ces *pergulae* ou terrasses devaient aussi être entourées de petits logements, puisqu'elles servaient aux pauvres rhéteurs pour donner leurs leçons. *Suet. Gramm.*, cap. XVIII, § 2. Les courtisanes les plus viles s'y logeaient, et y recevaient leurs adorateurs de passage. *Plaut. Pseud.*, act. I, sc. II, v. 79. Enfin, c'était la demeure des gens misérables et sans aveu. *Prop.*, lib. IV, *Eleg. V*, v. 68. Selon les quartiers et les maisons, les *pergulae* étaient donc ou des terrasses d'agrément couvertes de treilles, ou le dernier étage utilisé en petites locations. Il est probable que celles de Julia étaient de cette dernière espèce.

(3) Les *cœnacula* étaient l'étage de la maison sous les terrasses (voyez page 8 de ce volume). *Varr. de Ling., lat., lib. IV*.

(4) La sigle S. Q. D. L. E. N. C. doit se traduire ainsi *Si quis domi lenocinium exerceat non conducito*. Cette formule singulière est ici tout-à-fait extraordinaire, car à qui louer un *venereum*, si ce n'est à des prostituées ou à des personnes infames ?

EXPLICATION

TRADUCTION.

Dans l'île[1] Arriana Polliana, appartenant à Gneius Alifius Nigidius l'aîné, on offre à louer, du premier des ides de Juillet, des boutiques avec leurs treilles[2] et des cœnacles équestres[3]; le locataire devra traiter avec l'esclave de Gneius Alifius Nigidius l'aîné.

III. Un fragment à droite porte le nom de POPIDIVM; j'ai fait graver ce nom, à cause de la forme singulière des lettres.

IV. Inscription acclamatoire placée à l'entrée d'une habitation.

V. Trois autres fragments portent des lettres du plus haut intérêt, puisque ce sont les seuls exemples de l'écriture cursive des Romains avant le premier siècle de l'ère chrétienne. Les lettres des deux premiers fragments furent tracées avec un large crayon rouge sur le mur d'un tombeau. J'aurais douté de leur antiquité, si je n'eusse vu découvrir le monument sur lequel elles furent écrites, et si je n'avais eu besoin d'enlever une légère croûte de cendre pour parvenir à les lire. Elles n'offrent aucun sens, et même elles n'ont jamais appartenu à aucune inscription suivie. Quelque passant, par désœuvrement, aura écrit son nom ou copié en partie l'épitaphe d'un tombeau voisin. On lit :

ATMETVS
CVM P. PO....
 CEMELLV....
 TANINE
SAL.

Le troisième exemple d'écriture cursive, où l'on lit les lettres UTILITISS, a été trouvé sur l'*album;* il appartenait à une inscription d'une seule ligne entièrement illisible.

PAGE 2. Disque en bronze, grandeur de l'original, trouvé à Pompéi en 1812.

Ce morceau faisait partie du musée particulier de la reine de Naples. Cette collection ayant été dispersée en 1815, par suite des événements qui eurent lieu à cette époque, M. de Blacas fit, à Rome, l'acquisition de ce bronze, précieux par la perfection du travail. Il représente l'invention de la lyre : Mercure, assis sous un pin, vient d'achever le premier instrument de ce genre, composé de la carapace d'une tortue et de deux cornes. Mais déja il a perfectionné son invention; et une seconde lyre, dont les formes sont plus recherchées et les cordes mieux disposées, est dans les mains du dieu. Le Sphinx, que l'on voit placé sur un autel, semble être là pour avertir qu'il n'est aucune ruse, aucun langage captieux qui ne soit connu du fils de Maïa.

PAGE 3. Muséum composé de fragments et d'objets antiques du cabinet de la Reine, existant au palais royal de Naples avant 1815.

PAGE 29. Monuments astronomiques; le gnomon concave est celui auquel Vitruve donne le nom d'hémicycle, et dont il attribue l'invention au Chaldéen Bérose[4]. Le cadran au-dessous est

(1) *Insula.* C'était, comme je l'ai déja dit, une aglomération de maisons entourées d'une rue; ce qui donnait à ce groupe d'édifices l'aspect d'une île. *Vitruv.*, lib. *I, cap.* 6. — *Fest.*, *lib. IX.* — *Senec., de Ira, lib. III, cap.* 35.

(2) *Tabernae cum pergulis suis.* Des tavernes avec leurs treilles, ou, pour mieux dire, avec les petits appartements sur les terrasses, pour loger les marchands qui occupaient les boutiques. Cela fixe sur le sens à donner au mot *pergulae.* Les terrasses qu'on appelait *Solaria* (*Poll., onomast., cap. VIII,* 5. *Isidor., Origin., lib. XV, cap.* 3), furent d'abord ombragées de treilles, ce qui leur fit donner le nom de *pergulae;* puis ce dernier nom passa aux appartements qui remplacèrent ou qui accompagnèrent les treilles des terrasses; et quand on disait *loger sous les treilles* cela équivalait à notre locution, *loger dans les greniers.*

(3) *Cœnacula equestria.* Des cœnacles équestres. Les cœnacles étaient, ainsi que je l'ai dit plus haut, des appartements sous les terrasses, des espèces d'entresols comme ceux d'Alifius; et lorsqu'ils étaient assez beaux pour recevoir des gens comme il faut, on leur donnait l'épithète d'équestres. C'est dans un semblable *cœnaculum* que Sylla avait logé dans sa jeunesse, à raison de 200 fr. par an. (*Plut., Vie de Sylla.*)

(4) VITRUV. lib. IX, cap. 9.

DES VIGNETTES ET FLEURONS. 103

assez curieux en ce qu'il ne ressemble à aucun des gnomons antiques connus. Il est de l'espèce de ceux appelés *Plinthium*, et que Scopas Syracusain avait inventé [1]. On aperçoit encore un calendrier gravé sur un dé de marbre. Quoique ce monument déposé au musée de Naples ne provienne point de Pompéi, je crois qu'on ne sera pas fâché de retrouver ici les inscriptions qui le composent [a] :

MENSIS IANVAR	MENSIS FEBRAR	MENSIS MARTIVS	MENSIS APRILIS	MENSIS MAIVS	MENSIS IVNIVS	MENSIS IVLIVS	MENSIS AVGVSTI	MENSIS SEPTEMBER	MENSIS OCTOBER	MENSIS NOVEMBER	MENSIS DECEMBER
DIES XXXI	DIES XXVIII	DIES XXXI	DIES XXX	DIES XXXI	DIES XXX	DIES XXXI	DIES XXXI	DIES XXX	DIES XXXI	DIES XXX	DIES XXXI
NON QVINT	NON QVINT	NON SEPTIMAN	NONAE	NON SEPTIM	NON QVINT	NONAE	NON QVINT	NON QVINT	NONAE	NON QVINT	NON QVINT
DIES HOR VIIII	DIES HOR X	DIES HOR XII	QVINTAN	DIES HOR XIIII	DIES HOR XV	SEPTIMAN	DIES HOR XIII	DIES HOR XII	SEPTIMAN	DIES HOR VIIII	DIES HOR VIIII
NOX HOR XIIII	NOX HOR XIII	NOX HOR XII	DIES	NOX HOR VIIII	NOX HOR VIIII	DIES	NOX HOR XI	NOX HOR XII	DIES	NOX HOR XIIII	NOX HOR XV
SOL	SOL AQVARIO	AEQVINOCTIVM	NON XIII S	SOL TAVRO	SOLIS INSTITIVM	SORARVM	SOL LEONE	AEQVINOCT	NOX X S	SOL	SOL SAGITT
CAPRICORNO	TVTEL NEPTVNI	SOL PISCIBVS	NOX	TVTEL APOLLIN	VII KAL IVL	RIICII	TVTEL CERER	VIII KAL OCT	NOX	SCORPIONE	TVTEL VESTAE
TVTELA	SEGETES	SOL PISCIBVS	NOX X S	SEGET RVNCANT	SOL GEMINIS	NOX HOR	PALVS PARAT	SOL VERGINE	NOX XIIIS	TVTELA	HIEMPS INITIVM
IVNONIS	SARIVETVR	TVTEL MINERVAE	SOL ARIETE	OVES TVNDVNT	TVTELA	VIIIS	MESSES	TVTELA	SOL	DEANEAE	SIVA TROPAE
PALVS	VINEARVM	VINAE PEDAMIS	TVTELA	LANA LAVATVR	MERCVRI	SOL CANCR	FRVMENTAR	VOLCANI	LIBRA	SEMENTES	CHIMERIN
AQVITA	SVPERFIC COLIT	INPASTINO	VENERIS	IVVENCI DOMANT	PARRILICIVM	TVTELA	ITEM	DOLEA	TVTELA	TRIFICARIAE	VINEAE STERC
SALIX	HARVNDINES	PAPANTVR	OVES	VICEA PABVLAR	VINEAE	IOVIS	TRITICAR	PICANTVR	MARTIS	ET NORDIAR	PARAS ERINES
HARVNDO	INCERDVNT	TRING ALASS TVL	LVSTRANTVR	SECATVR	OCCANTVR	MESSES	STVPVLAE	POMA LEGVNT	VINDEMIAE	SCROBATIO	MATERIAE
CEDITVR	PARENTALIA	ISIDIS NAVIGIVM	SACRVM	SEGETES	AARVM	NORDIAR	INCERDVNT	ARBORVM	SACRVM	ARBORVM	DEICIENTVR
SACRIFICANT	LVPERCALIA	SACR MAMVRIO	PRARIAE	LVSTRANTVR	MERCVLI	ET PARAR	SACRVM SPEI	OBLAQVIATIO	LIBERO.	IOVIS	OLIVA LEGENT
DIS	CARACOGNATO	LIBERALIAQVNA	ITEM	SACRVM MERCVR	PORTIS	APOLLINAR	SALVTI DEANA	EPVLVM		EPVLVM	ITEM VENANT
PENATIBVS.	TERMINALIA.	IRIA LAVATIO.	SARAPIA.	ET FLORAE.	FORTVNAE.	NEPTVNAL.	VOLCANALIA.	MINERVAE.		SEVRESIS.	SATVRNALIA.

Page 31. Détail en grand du pavé de la voie le long de laquelle se trouvent placés les tombeaux; cette vignette est suffisamment expliquée par les renvois mis à côté, et par la note 1, page 36.

Page 34. Monument en terre cuite découvert à Albano. Voyez, pour plus ample explication, la note 3, page 5, de ce volume.

Page 35. Mosaïques; fragments de peinture. Dans l'original le fond au-dessus de la barrière est rouge; la barrière et son appui sont jaunes; le vase où est le jet d'eau et son piédestal s'élèvent au-dessus d'un nappe d'eau, en sorte que l'ensemble de ce tableau représente un bassin absolument dans le genre de celui que l'on voit au milieu du jardin de la maison de campagne, planche XLVIII.

Page 39. Lampadaire ou porte-lampe en bronze. Ce morceau, que j'ai copié avec une fidélité scrupuleuse, faisait partie du musée de la reine.

Page 42. Lampe antique, grandeur de l'original : elle faisait partie de la collection précitée.

Page 42. Ce fleuron présente la façade d'une maison gravée planche XIII. La ligne ponctuée indique ce qui existe; tout ce qui est au-dessus d'elle n'est qu'une restauration : mais on voit combien il a été facile de rétablir l'ensemble de cette élévation, qui donne une juste idée de l'aspect de la plupart des maisons de Pompéi du côté de la rue. Cette architecture est simple, gracieuse, et n'est point sans quelque noblesse. On voit au-dessous le chapiteau du pilastre.

Page 44. Ce petit bronze d'une exécution parfaite surmontait probablement le couvercle d'un vase, ou l'extrémité d'un ustensile quelconque. Il représente un faune sortant d'un fleuron d'acanthe. Ce morceau fait partie de la riche collection de M. le duc de Blacas.

(1) Vitruv. lib. IX, cap. 9.

(a) J'ai copié cette inscription au musée des studj de Naples, telle qu'elle est sur le marbre, avec la plus grande exactitude, en conservant les fautes qui s'y trouvent, et la forme des lettres. J'avais fait graver ce *fac simile* à Rome, lorsque mon savant et digne ami feu M. Millin, m'ayant manifesté l'intention de publier une dissertation sur ce calendrier, aussitôt son retour à Paris, je lui offris de lui prêter la planche pour en tirer quelques épreuves : elle s'est égarée à sa mort, sans cela j'aurais donné ici ce calendrier, sous sa véritable forme, et avec l'exacte configuration des lettres. Gruter l'a publié dans le premier volume de ses inscriptions, mais d'après une copie très-fautive; à la colonne de juin, il met même un mot qui n'est pas dans l'original. Il a rétabli assez bien dans ses notes la plupart des fautes qui existent sur le marbre.

PAGE 47. Fragments de plans suffisamment indiqués par les renvois. Je ferai seulement observer que j'ai imposé à l'un de ces atrium le nom inusité de *pseudo-corinthien*, pour classer une espèce d'atrium dont Vitruve n'a point parlé, et auquel on ne saurait faire l'application rigoureuse de la description qu'il donne de l'atrium corinthien.

PAGE 50. Petit lampadaire, grandeur d'exécution, autrefois dans le musée de la reine.

PAGE 53. Petit candélabre en bronze surmonté d'une lampe, moitié de l'exécution. Ce bronze faisait partie de la même collection que le précédent.

PAGE 55. Lampe pensile ou suspendue. Elle conserve encore une partie de la chaîne qui servait à la suspendre à volonté. Elle appartenait au musée précité.

PAGE 68. Peinture grotesque expliquée dans la même page.

PAGE 70. Lampe portative ou flambeau en bronze, moitié de l'original. Il pouvait servir pour l'usage ordinaire. Cependant, comme il devait être difficile de le porter en plein air, parce que le vent devait facilement éteindre la lumière, et que d'ailleurs on a retrouvé des lanternes ambulatoires, je pense que ce flambeau eut une destination religieuse, soit qu'on s'en servît pour des sacrifices, des lampadophories, ou autres cérémonies nocturnes.

Il offre une particularité curieuse, c'est que la lampe qui le termine a la forme, non d'une grenade, mais d'une tomate ou pomme d'or, fruit qui passe aujourd'hui pour avoir été importé de l'Amérique méridionale, et qui n'a été décrit par aucun auteur ancien.

PAGE 74. Lampe avec un bec de cygne, moitié de l'original.

PAGE 87. Portrait en bronze. On a souvent remarqué les conformations et les traits caractéristiques des races. On en voit ici un exemple d'autant plus frappant, que la nature en a fait une tradition constante chez l'habitant de Naples. Ces oreilles larges implantées presque perpendiculairement sur les plans latéraux de la tête, sont le trait saillant et général de la physionomie napolitaine. Peut-être cette disposition de l'organe acoustique contribue-t-elle à rendre ce peuple plus apte à jouir de la musique, à l'apprécier et à la cultiver. Quoi qu'il en soit, on doit reconnaître dans ce portrait retrouvé à Pompéi, une similitude frappante avec la conformation actuelle des têtes napolitaines.

PAGE. 88. Simulacre crucifère, décrit page 85.

PAGE 100. Κηροπήγιον, ou porte cire. Chandelier destiné à recevoir un flambeau de cire, soit pour les cérémonies, soit pour quelque usage particulier.

La vignette qui termine cette page représente Icare. Ce petit bronze faisait partie du musée de la reine.

TABLE DES PLANCHES

CONTENUES

DANS LA SECONDE PARTIE*.

Planche I. Frontispice, p. 34 : Voyez pour l'explication. Page 35
II. Fontaine................................. 37
III. Idem................................... ibid.
IV. Idem................................... 38
V. Idem................................... ibid.
VI. Autel dans un carrefour, et vue d'une rue..... ibid.
VII. Détail d'une porte de maison............... 41
VIII. Vue et détail d'une boutique............... 43
IX. Petite maison............................ 45
X. Laraire................................. ibid.
XI. Plans et coupes de plusieurs petites maisons... 48
XII. Fragment de plan, et vue de l'intérieur d'une maison................................. 49
XIII. Plans de maisons......................... 51
XIV et XV. Mosaiques....................... 52
XVI. Plans de deux maisons près du théâtre...... 54
XVII. Coupes des maisons précédentes............ ibid.
XVIII. Maison d'un boulanger................... 56
XIX. Vue de l'intérieur de la maison d'un boulanger ibid.
XX. Vue de la maison dite du général Championet 61
XXI. Plans de la même maison et d'une maison voisine ibid.
XXII. Coupe de la maison de Championet......... ibid.
XXIII. Peintures de la même maison.............. 62
XXIV. Plan d'une petite maison.................. 69
XXV. Peintures............................... ibid.
XXVI. Idem................................... ibid.
XXVII. Idem................................... ibid.
XXVIII. Plan d'une maison à plusieurs étages...... 71

Planche XXIX. Coupe de la maison précédente............ ibid.
XXX. Plan d'une grande maison à plusieurs étages. 72
XXXI. Coupe de la même maison................ ibid.
XXXII. Plan d'un palais........................ 73
XXXIII. Détail des bains du palais............... ibid.
XXXIV. Découverte d'un squelette dans les bains de la même habitation..................... ibid.
XXXV. Plan de la maison d'Actéon............... 75
XXXVI. Coupes et détails de la maison d'Actéon.... 77
XXXVII. Coupe sur le xyste de la même maison.... ibid.
XXXVIII. Vues intérieures prises dans la même maison 78
XXXIX. Coupe du vénéréum de la même maison... 79
XL. Fragment de mosaiques.................... 80
XLI. Vue d'une fouille......................... 81
XLII. Plan de la maison de Pansa............... 82
XLIII. Vue de l'entrée de la maison de Pansa...... 85
XLIV. Coupe de la maison de Pansa.............. ibid.
XLV. Détails de la maison de Pansa............. 86
XLVI. Mosaiques et bas-reliefs................... 88
XLVII. Plan de la maison de campagne............ 89
XLVIII. Coupe de la maison de campagne.......... 97
XLIX. Détails du péristyle..................... ibid.
L. Détails du portique, du jardin et des bains...... ibid.
LI. Vue de l'entrée de la maison de campagne..... 98
LII. Détails de la cour des bains................. ibid.
LIII. Vue générale de la maison de campagne...... 99
LIV. Vue d'un péristyle........................ ibid.
LV. Vue d'un égout........................... ibid.

FIN DE LA SECONDE PARTIE.

* Les trois planches annexées à l'Essai sur les habitations des anciens Romains sont considérées comme faisant partie de l'introduction de ce volume.

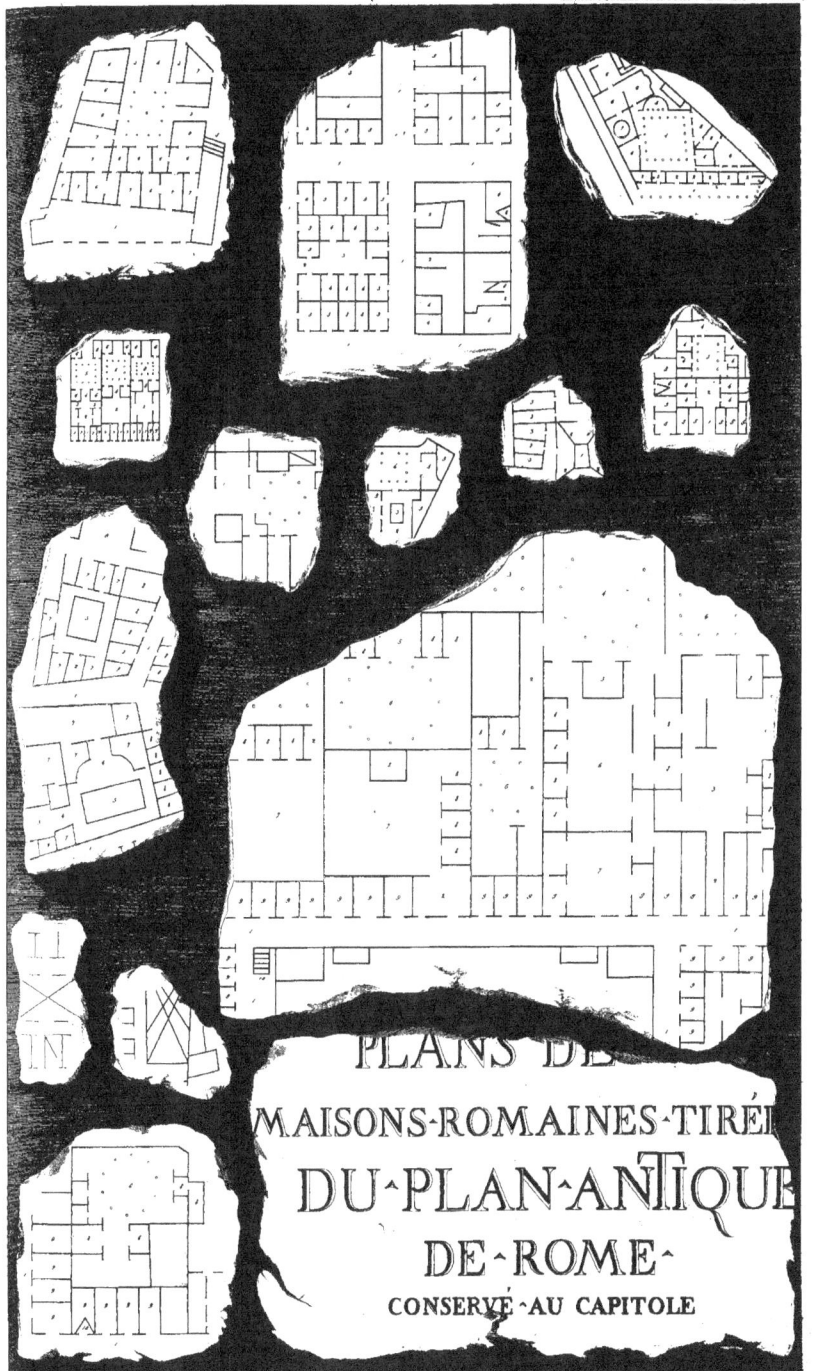

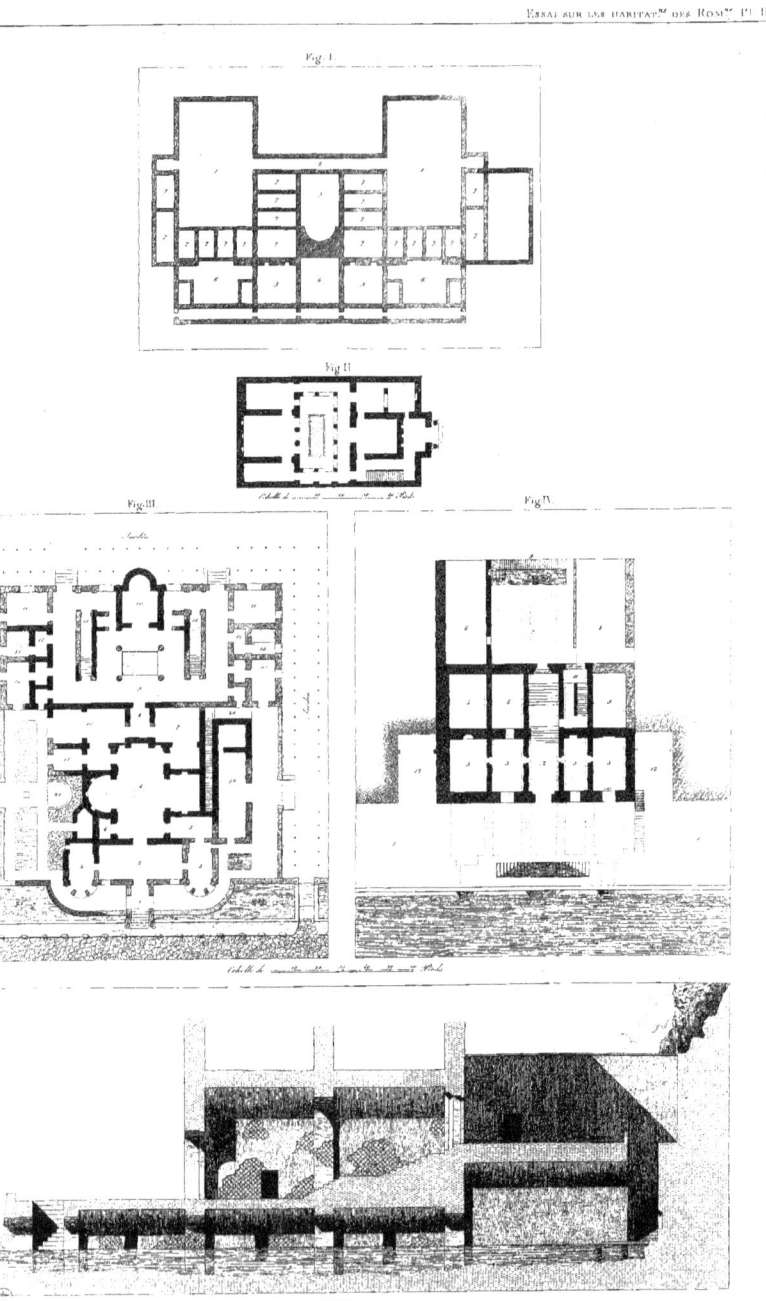

ESSAI SUR LES HABIT.... DES ROMAINS PL. III

Fig. I.

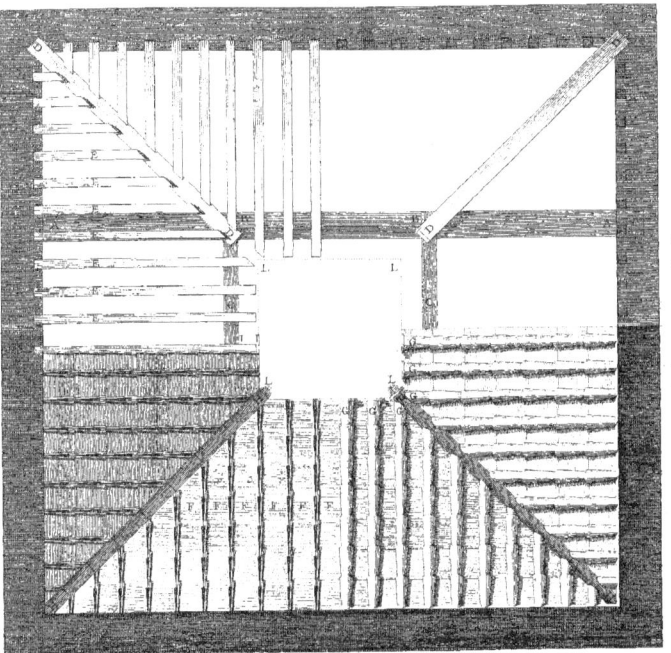

G. TEGULÆ.
H. TEGULÆ COLLICIARES
 ou COLLIQUIARES
I. SUBGRUNDIA
L. COMPLUVIUM
M. IMPLUVIUM
N. CHEVETRABALES

Fig. II.

ATRIUM TOSCAN

IIe Pe Planche II

Fig. I.

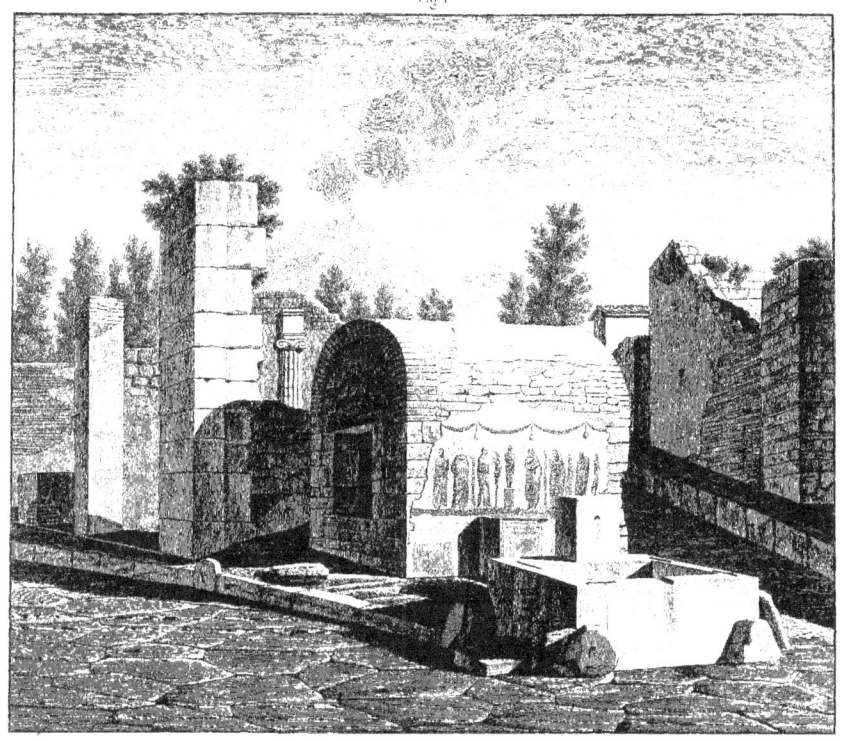

Fig. II.

II.e PARTIE. Planche 93.

Fig. I.
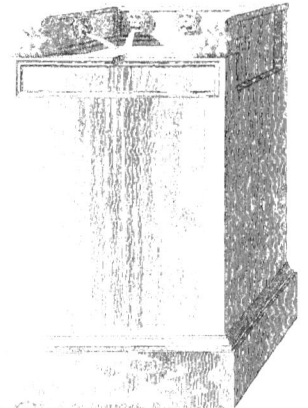

Fig. II.
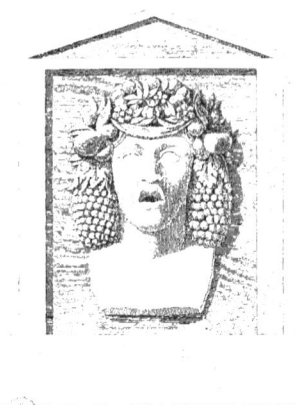

Fig. III.

Fig. IV.
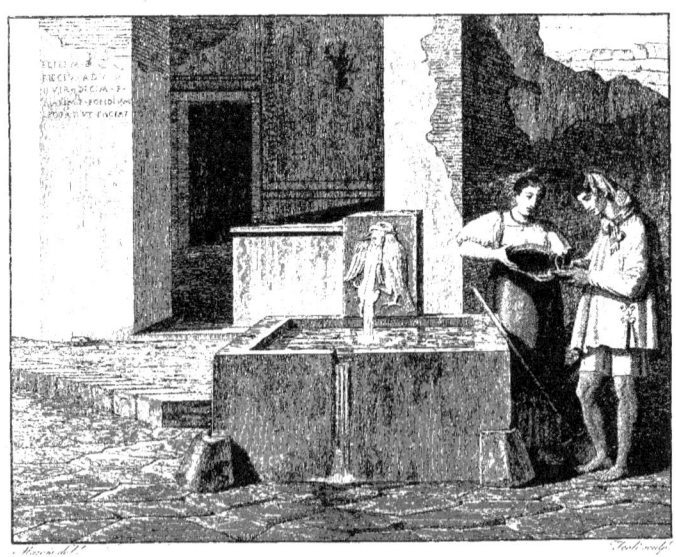

IIme Pie. Planche III.

Fig. I.

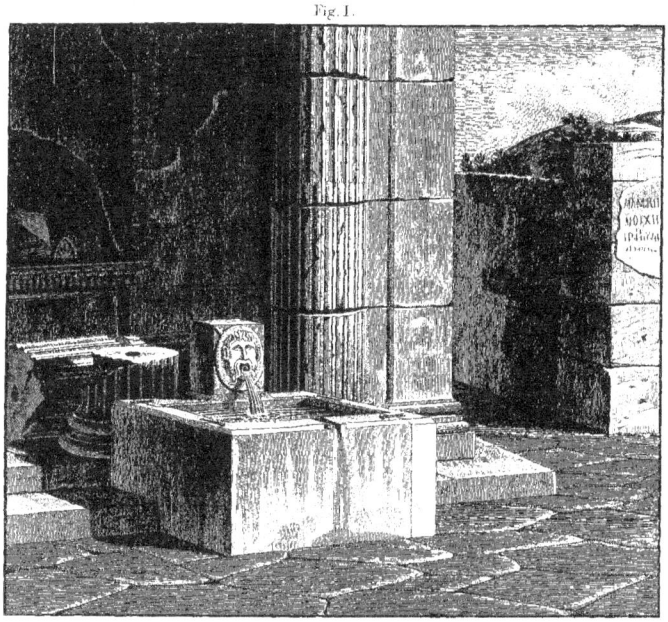

Fig. II.

Fig. III.

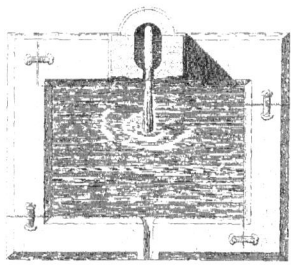

Fig. IV.

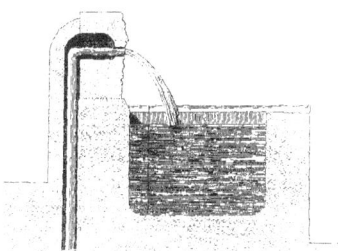

Fig. I.

H. P.e Planche V.

Fig. III.

Fig. II. Fig. IV.

Fig. I.

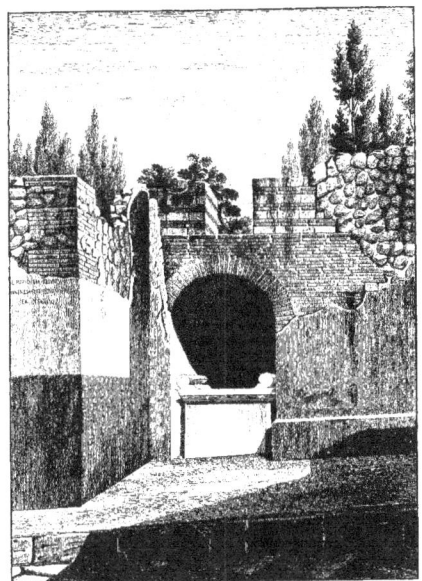

Fig. II.

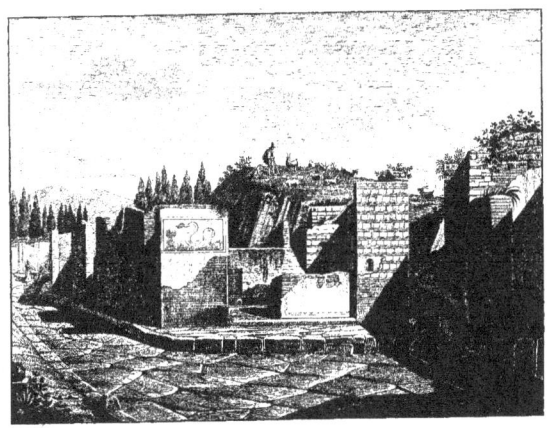

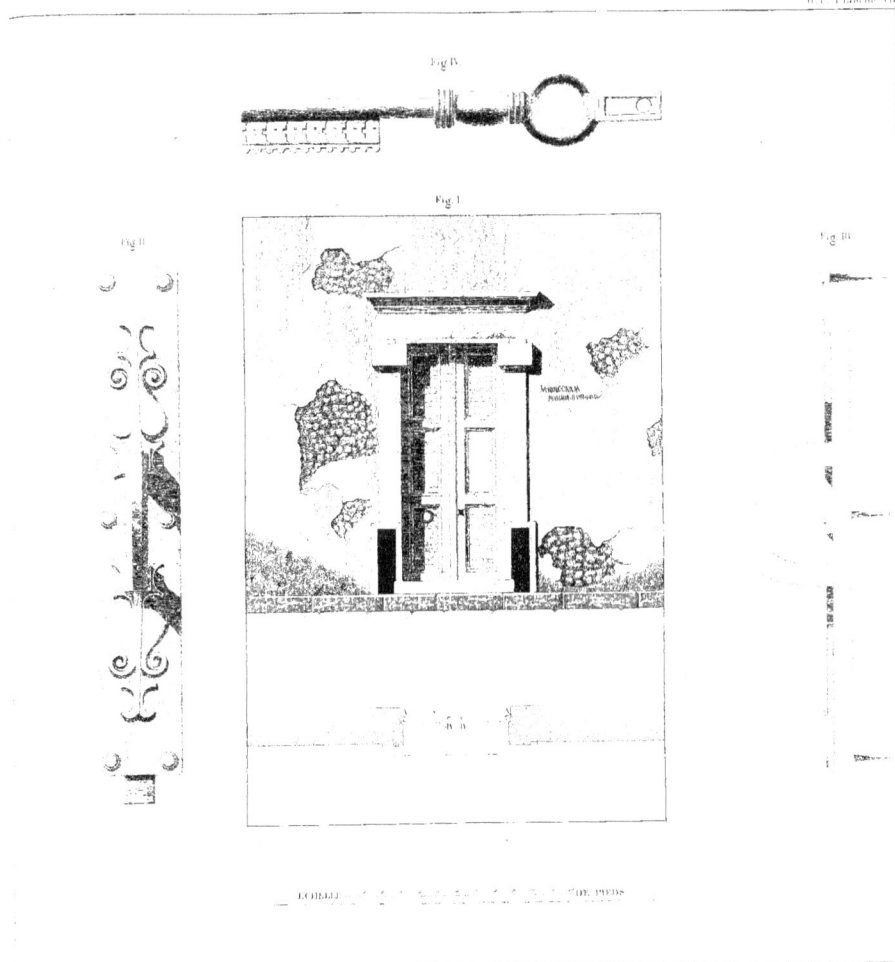

Fig. I.

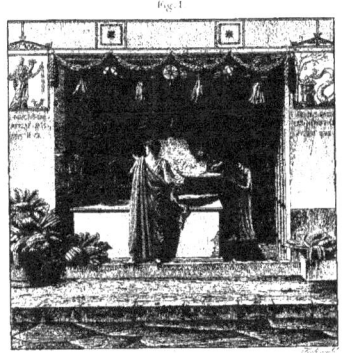

Fig. II.

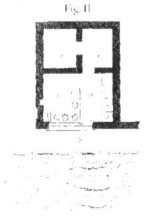

Fig. III.

Fig. IV.

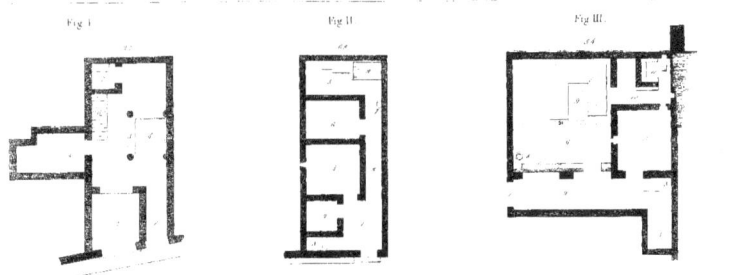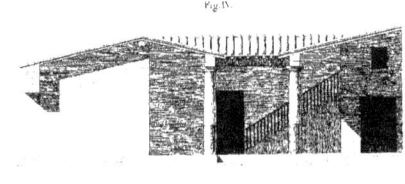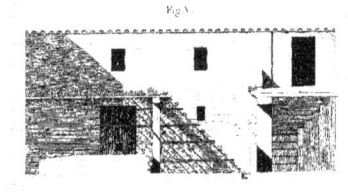

II.e P.e Planche V.

Fig. I.

Fig. II.

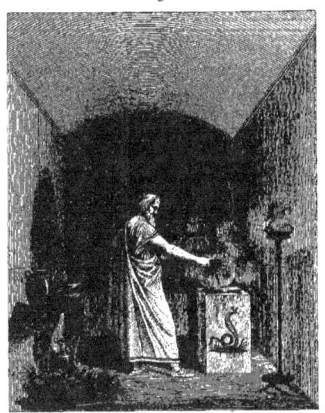

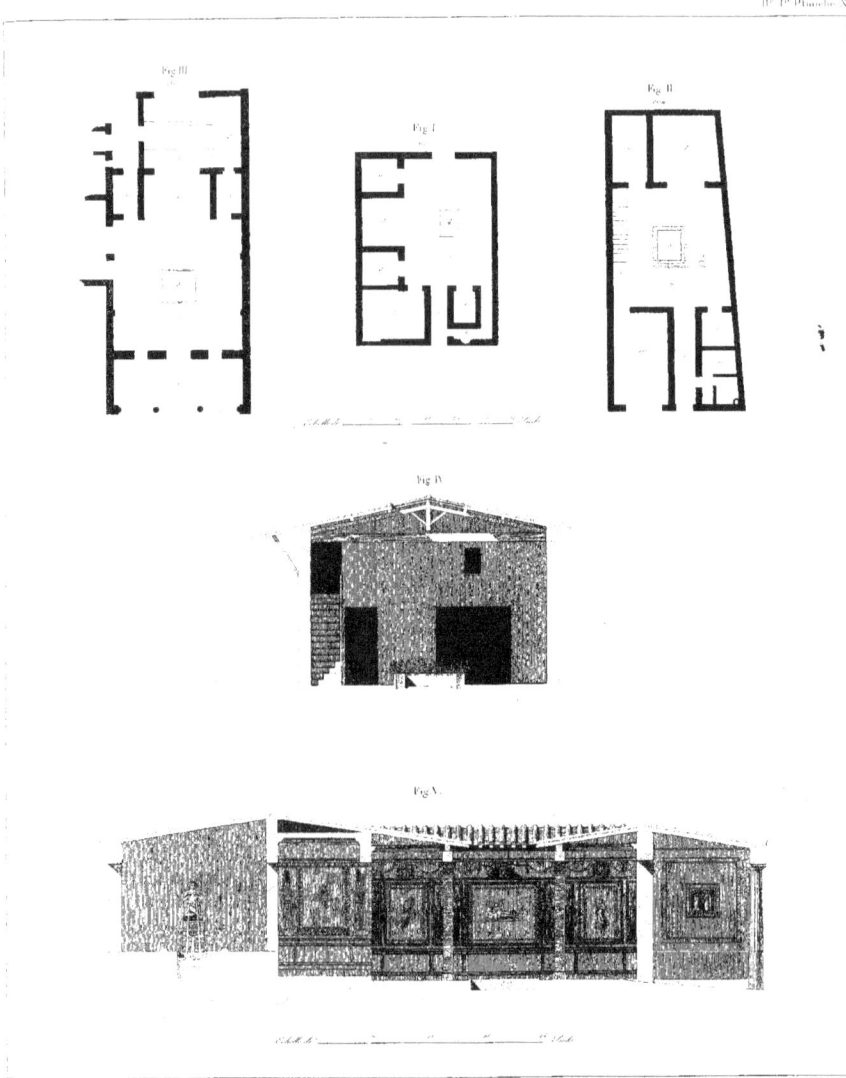

Fig. I

II.e P.e Planche XII

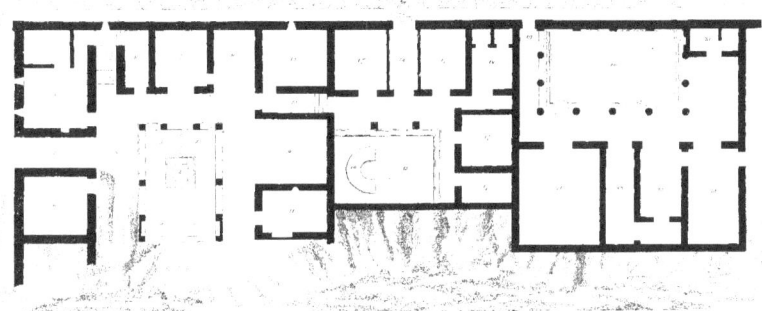

Fig. II

Fig. III

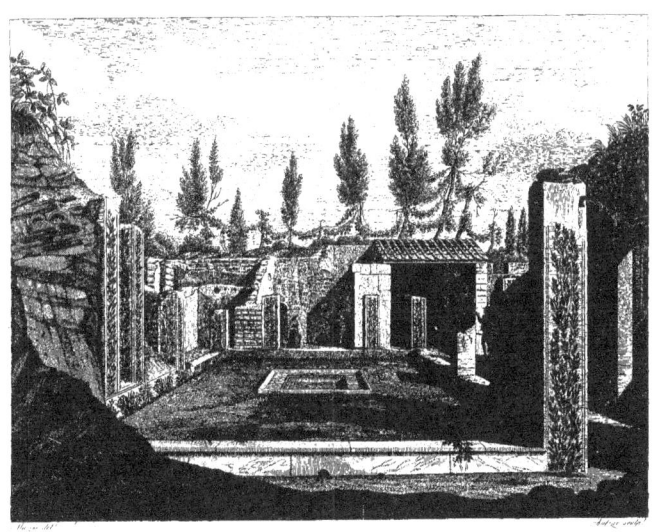

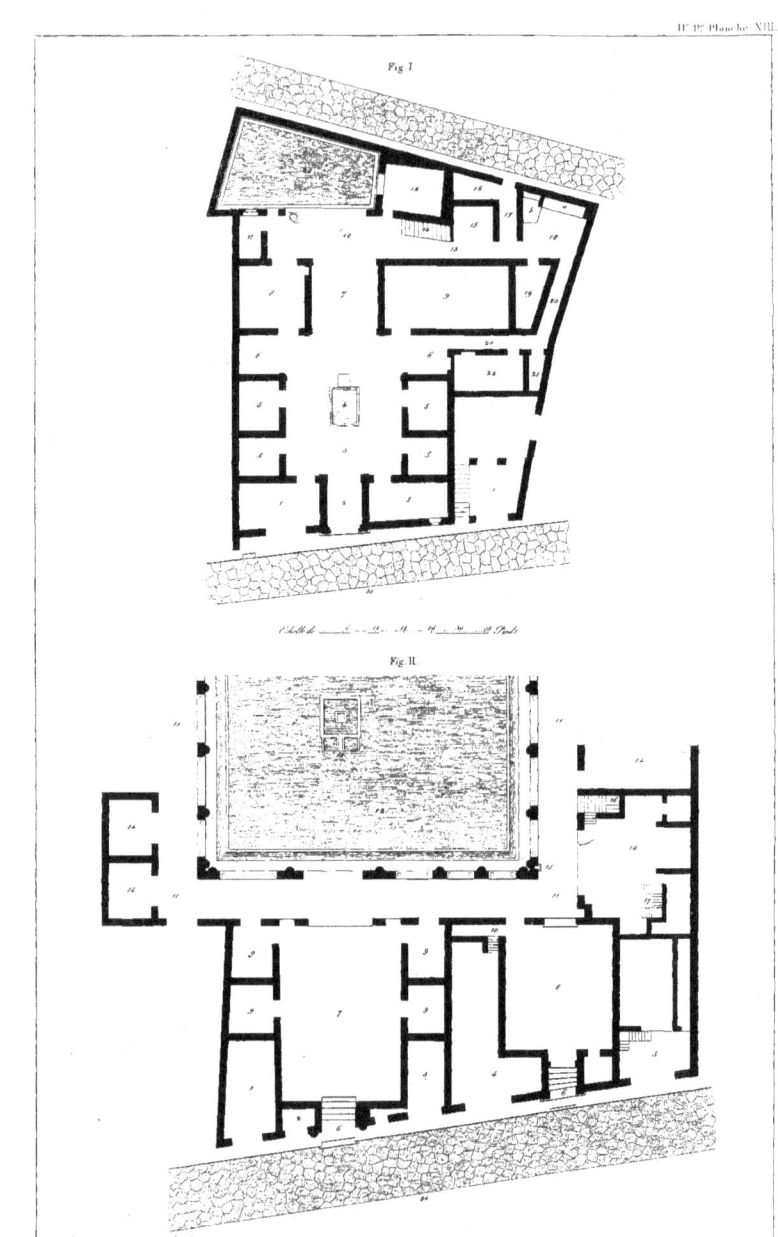

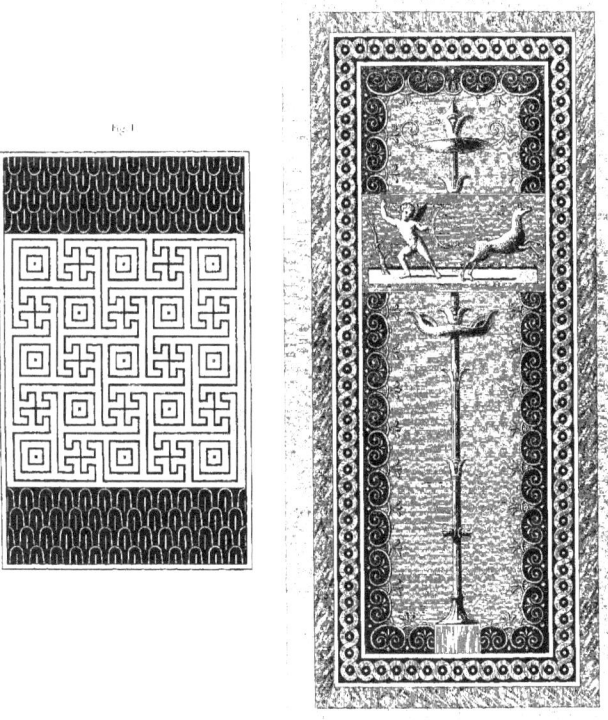

Fig. I.

Fig. II.

Fig. III.

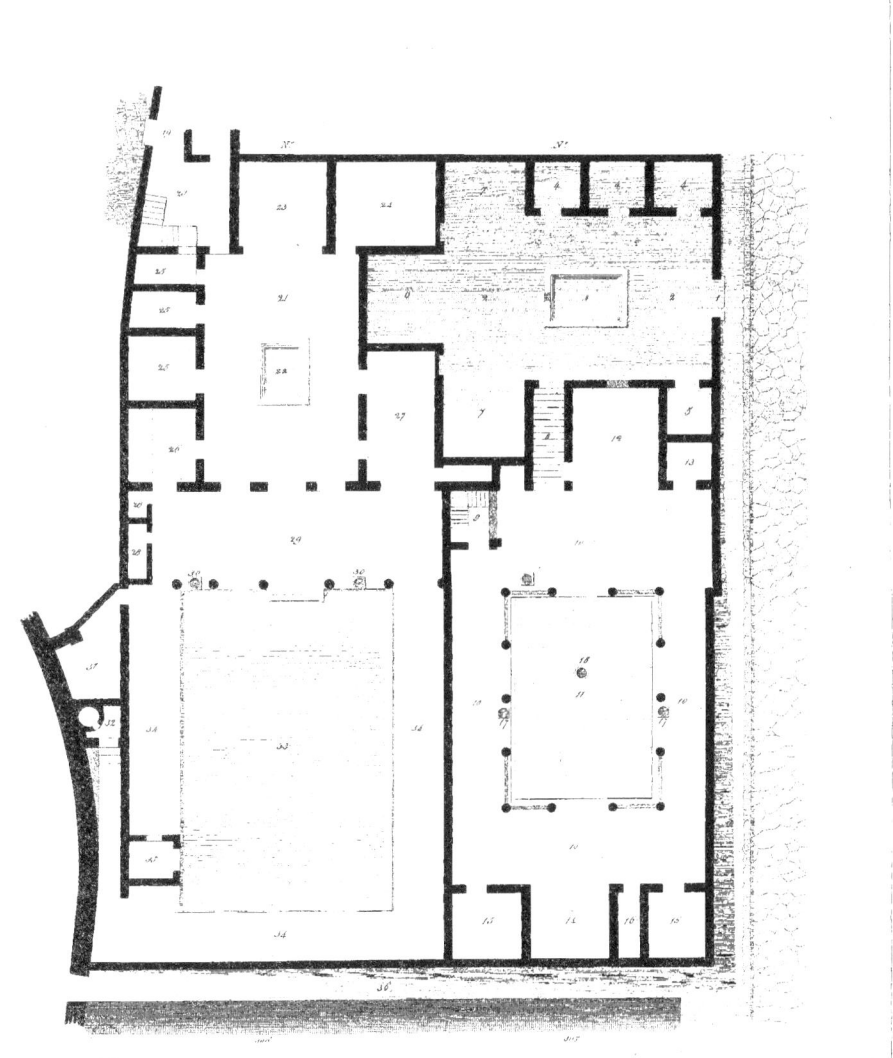

H.^e 1.^{re} Planche XVI

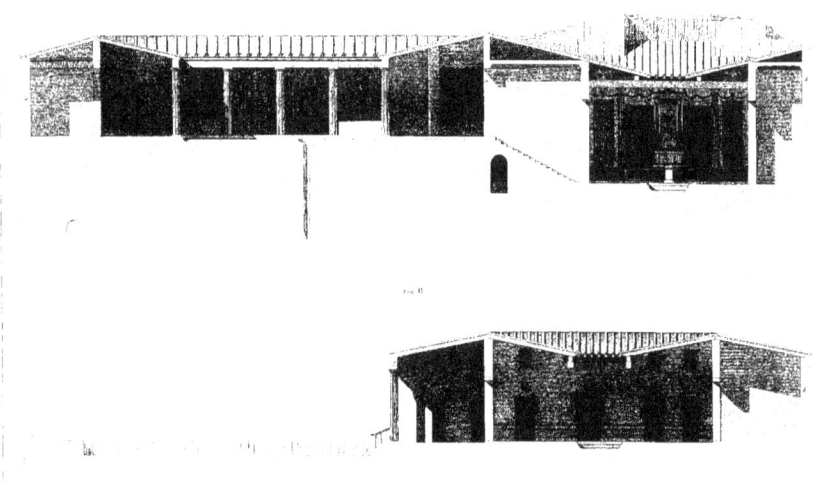

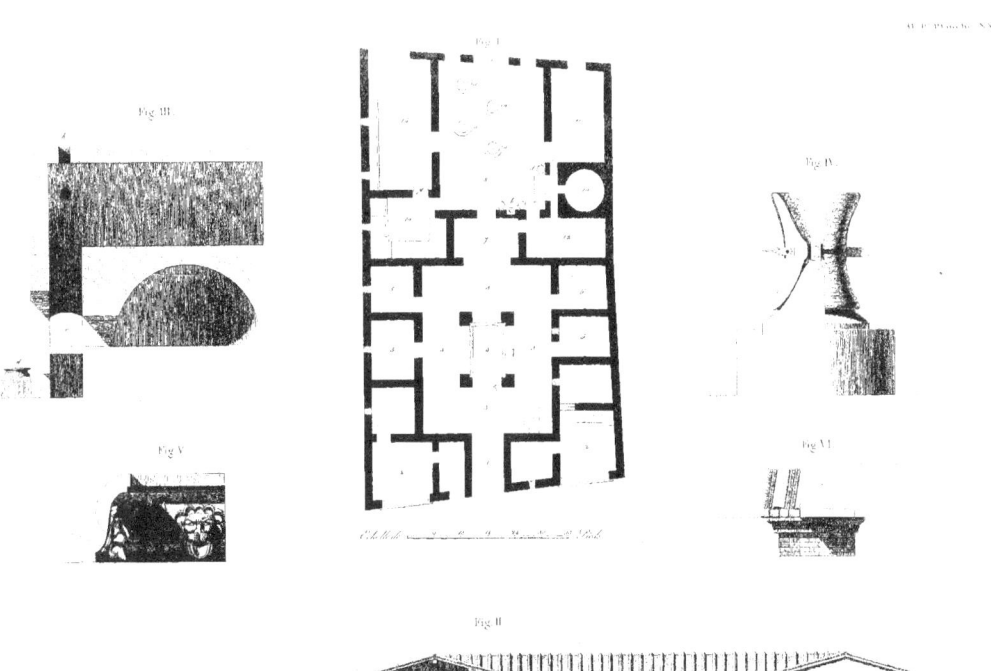

Fig. I.

II.e P.e Planche XIX.

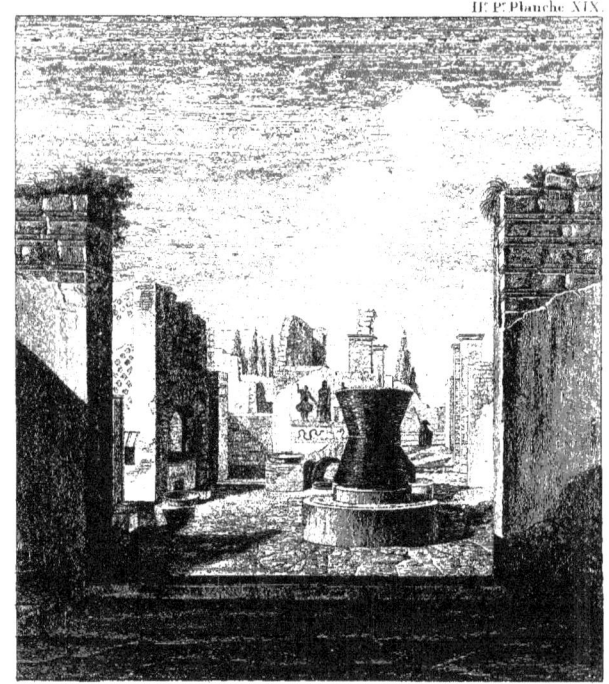

Fig. II.

Fig. I.

H. P.e Planche XX.

Fig. II.

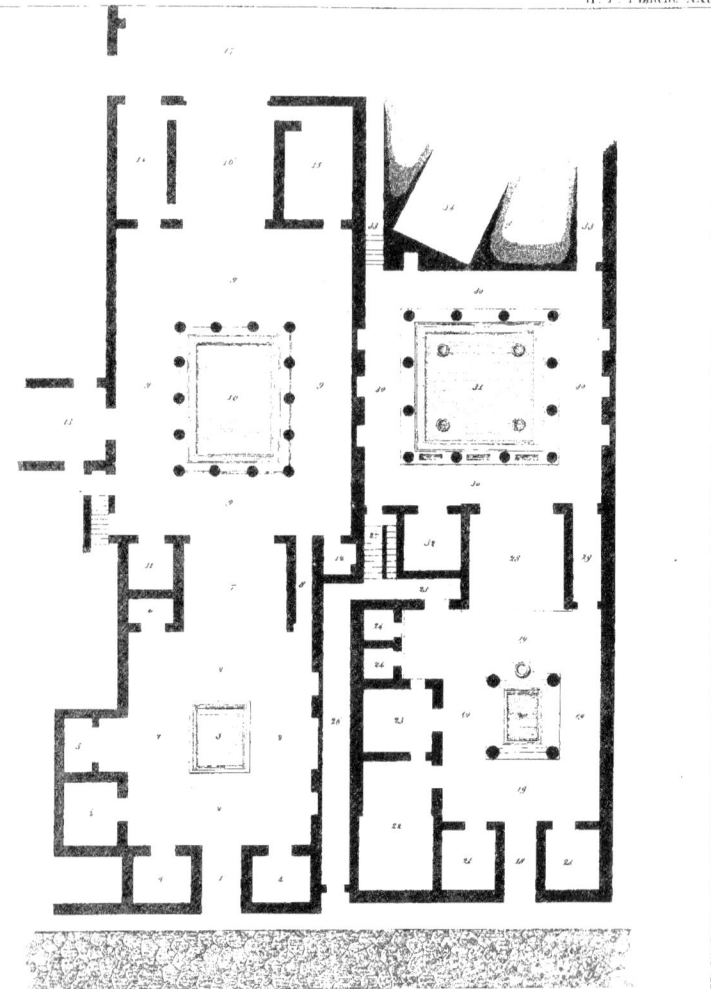

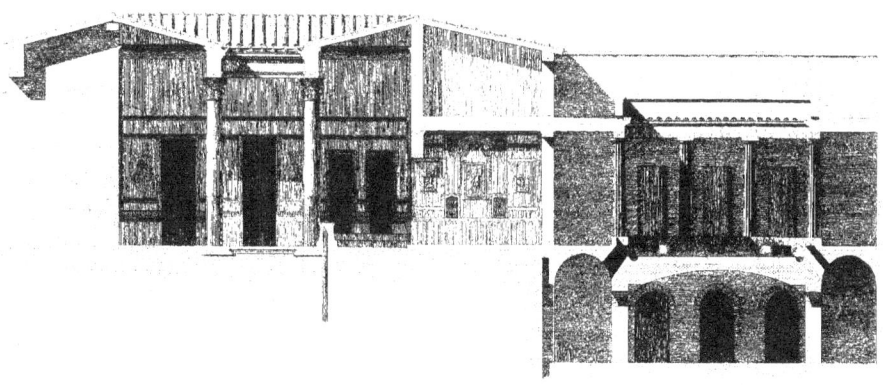

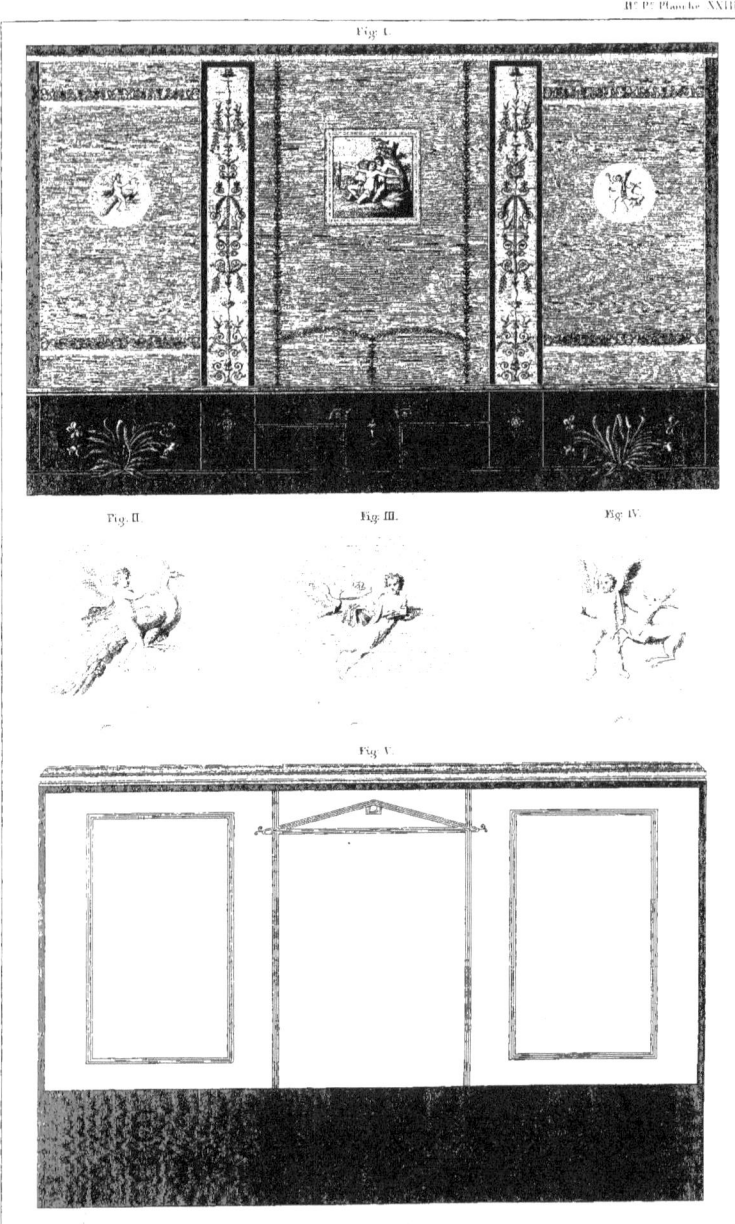

Fig. I.

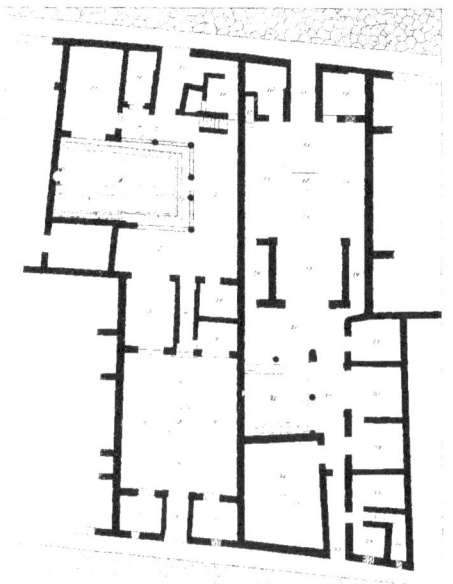

Fig. II.

Fig. I.

Fig. II.

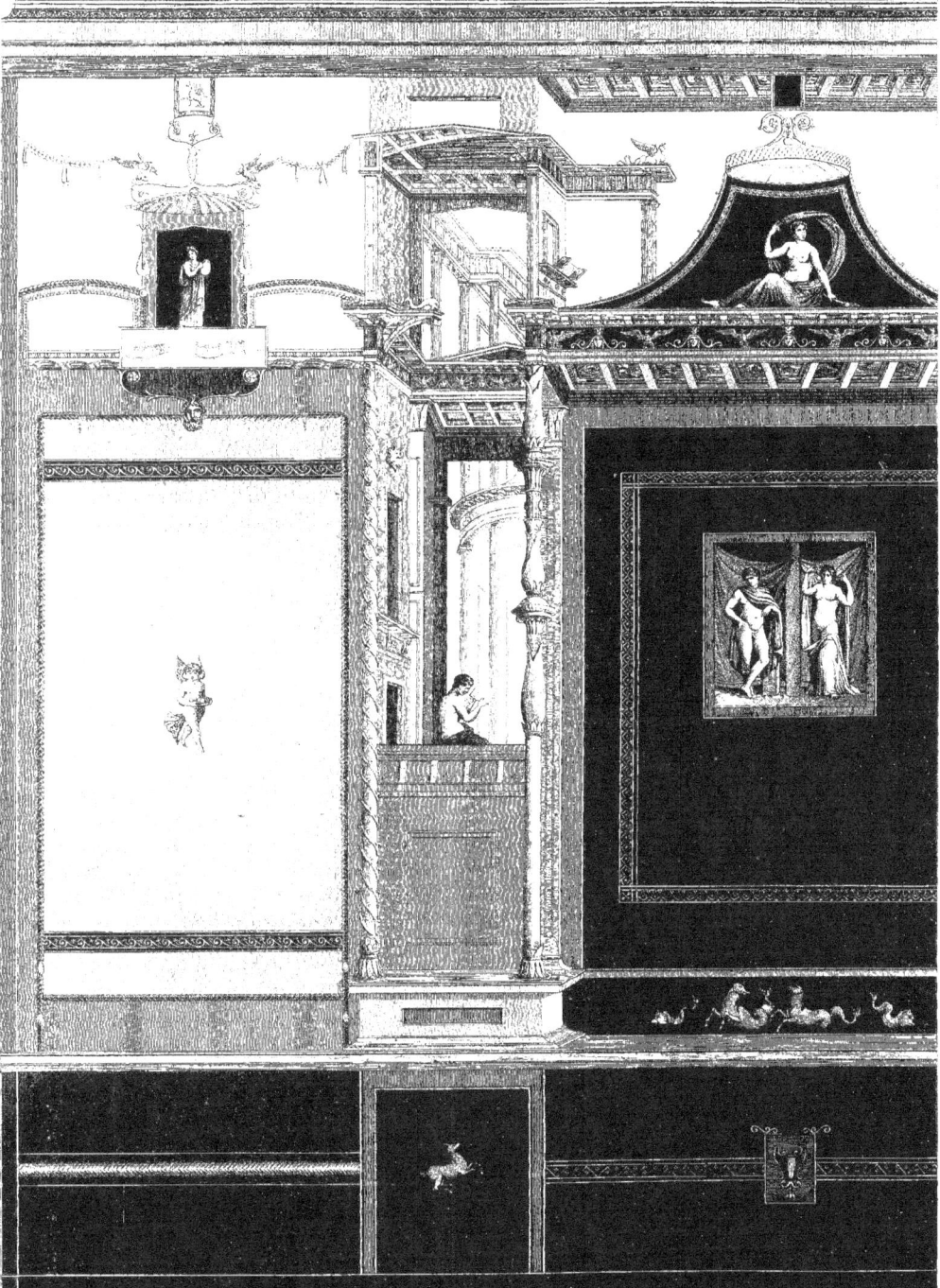

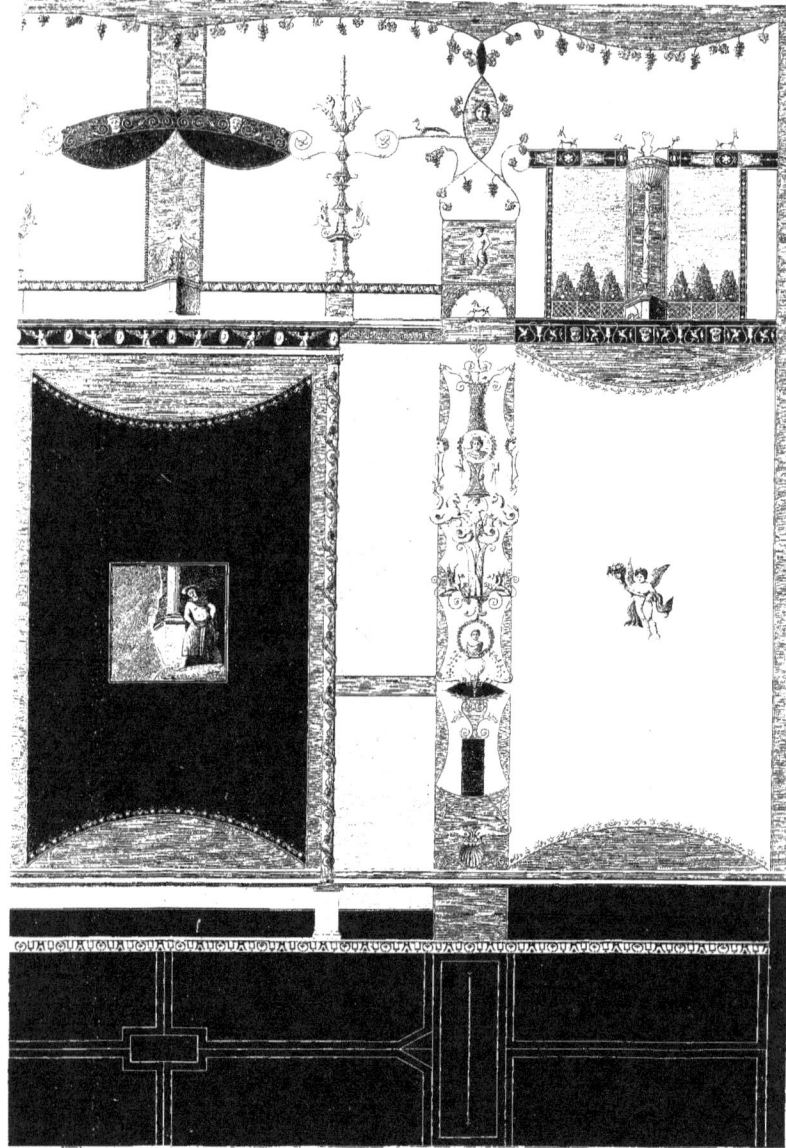

Fig. I.

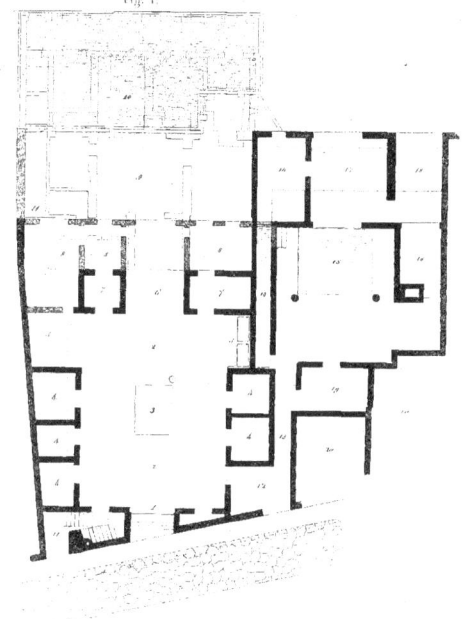

Fig. II.

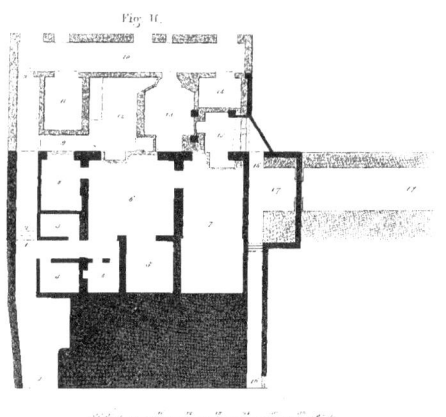

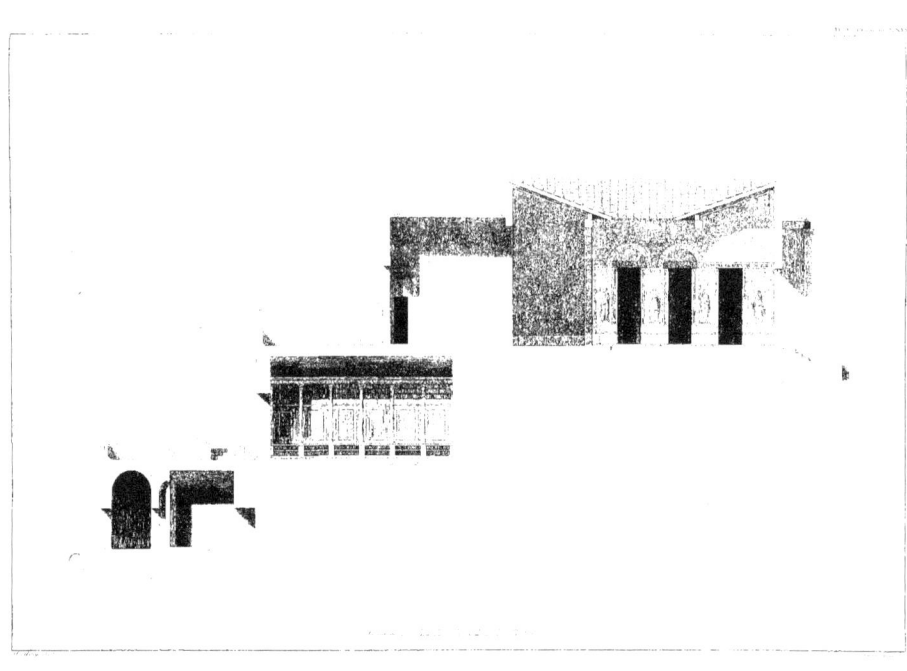

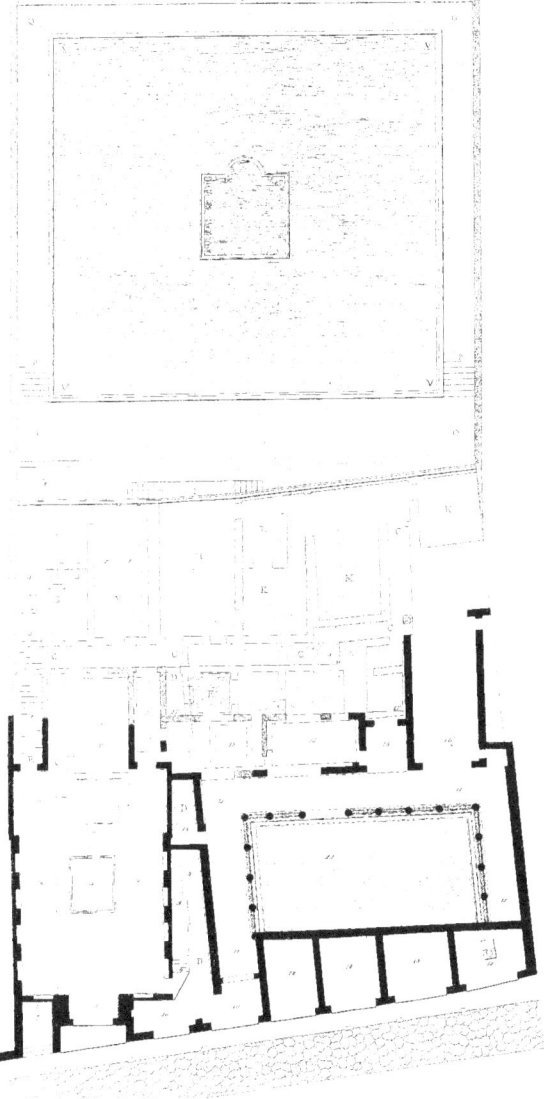

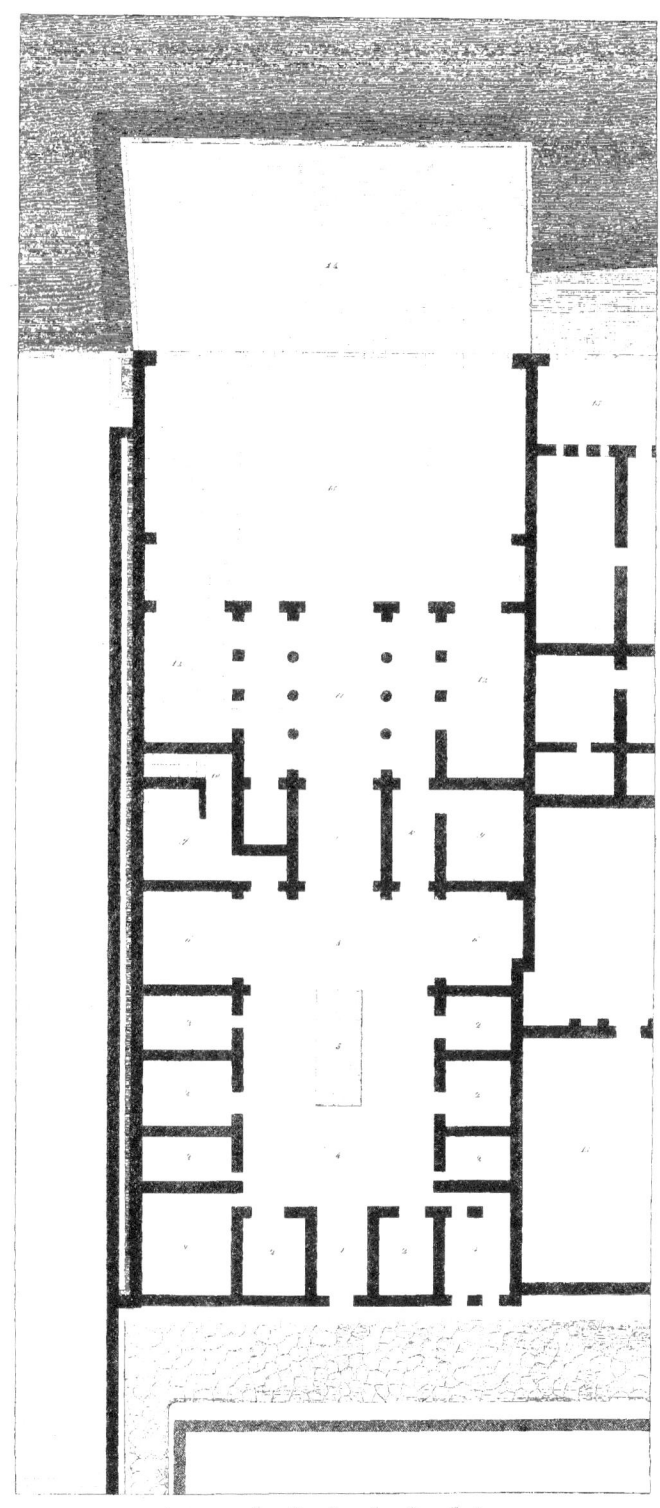

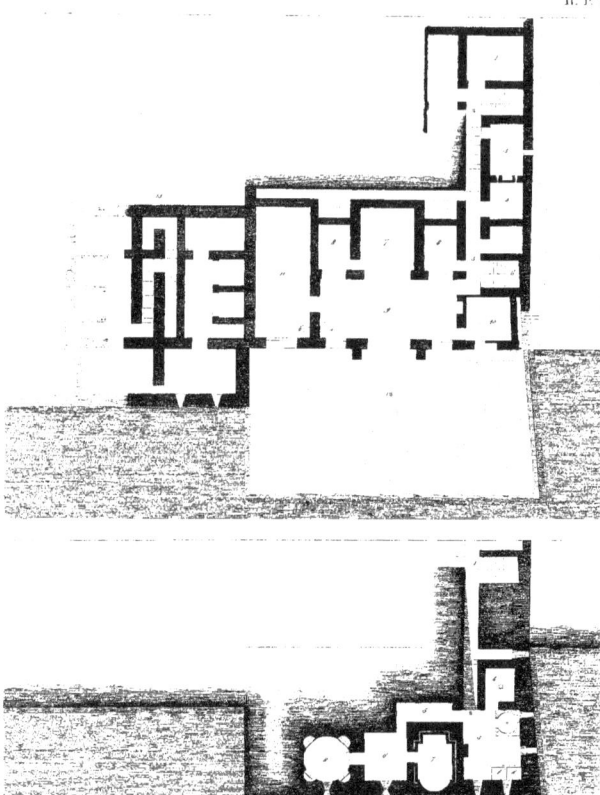

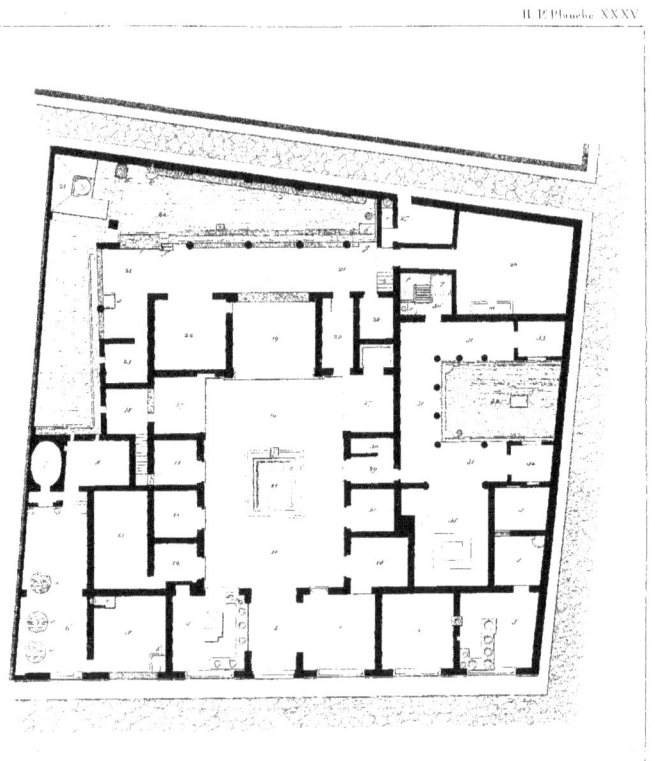

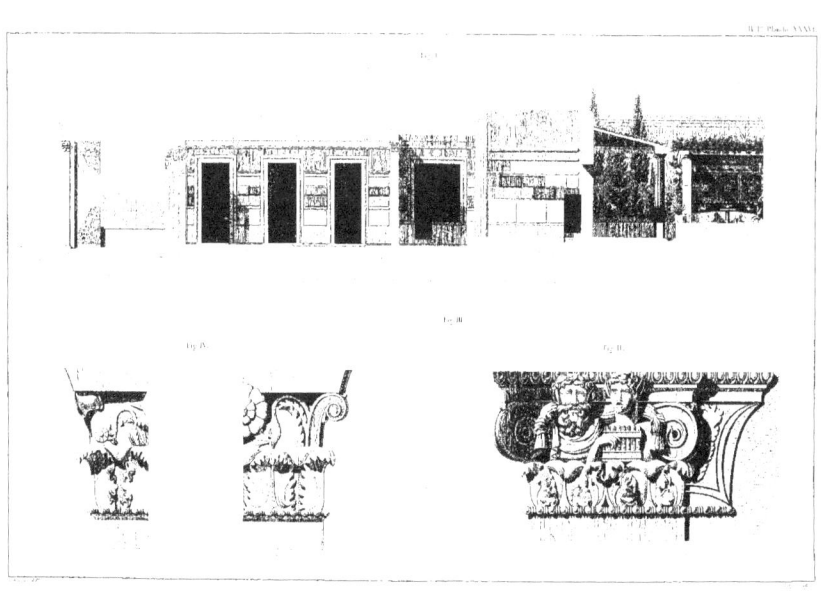

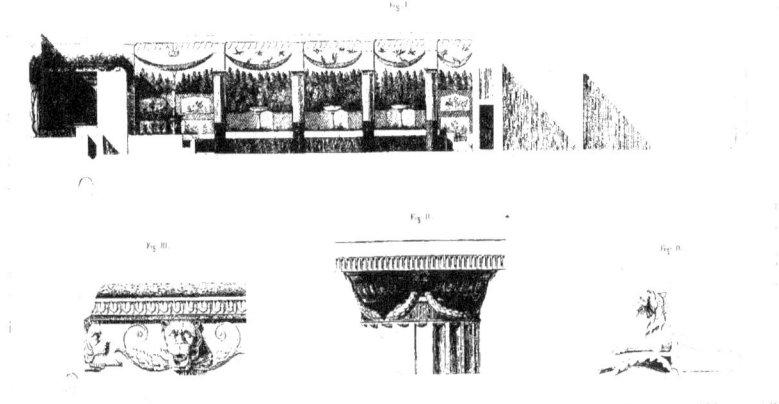

Planche XXXVIII.

Fig. I.

XYSTE ET TRICLINIUM SOUS UNE TREILLE.

Fig. II.

COUR DU VENERUM

Planche XXXIX.

Fig. I.

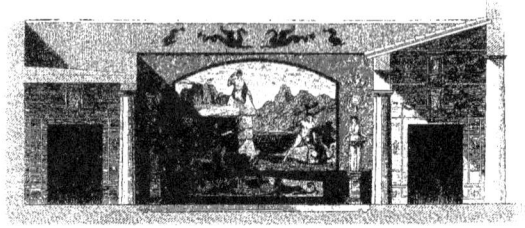

Fig. II.

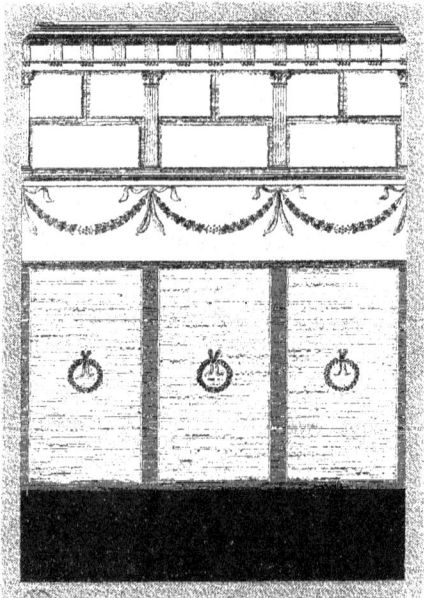

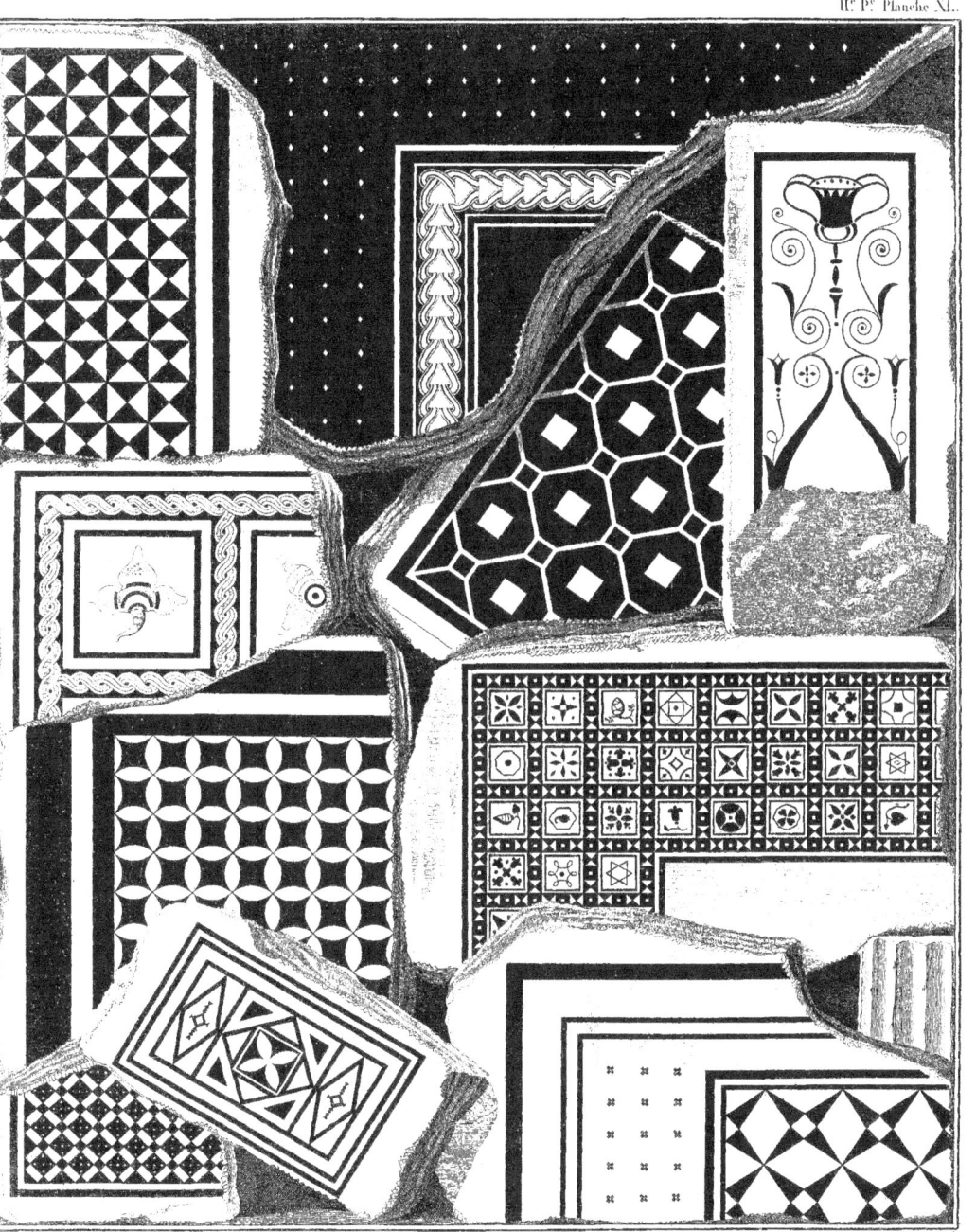

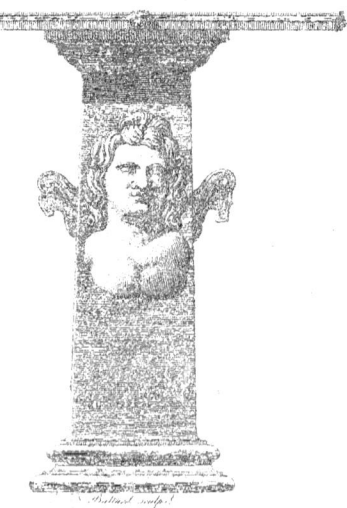

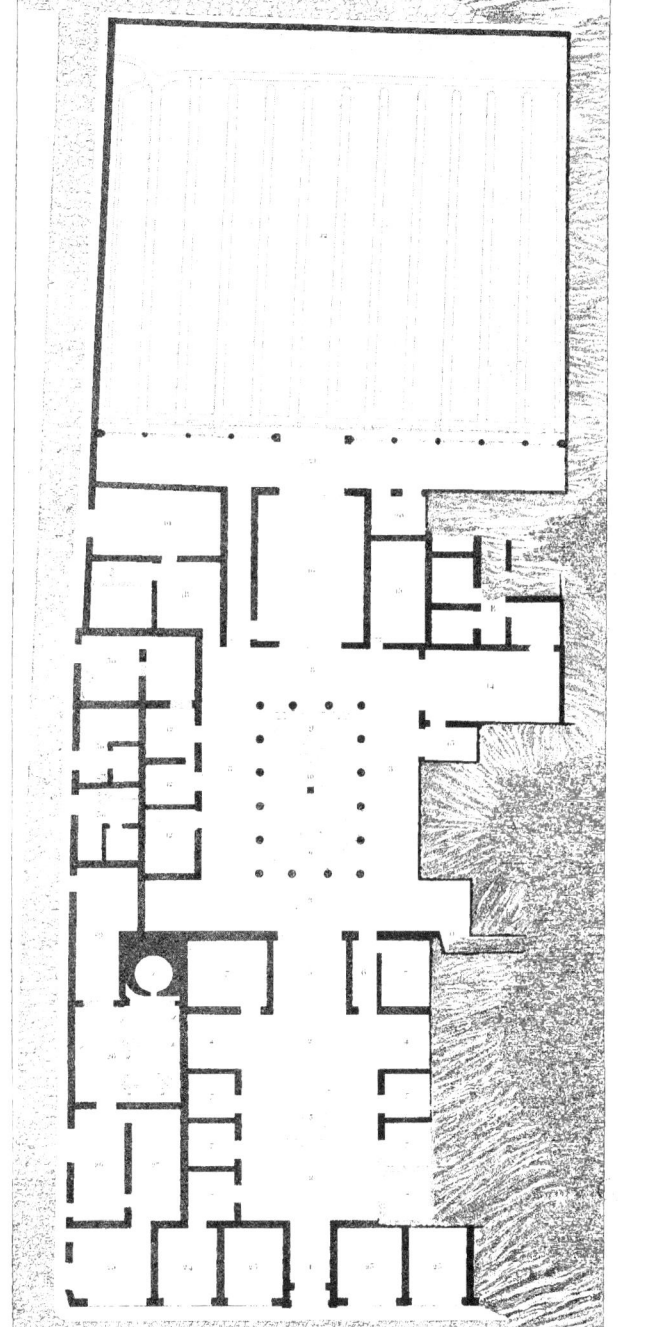

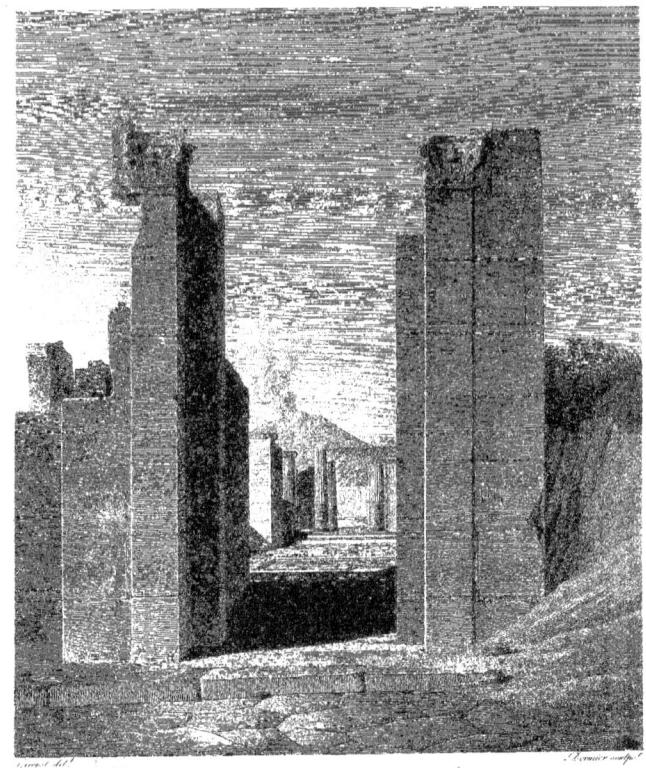

VUE DE LA MAISON DE PANSA.

PEINTURES.

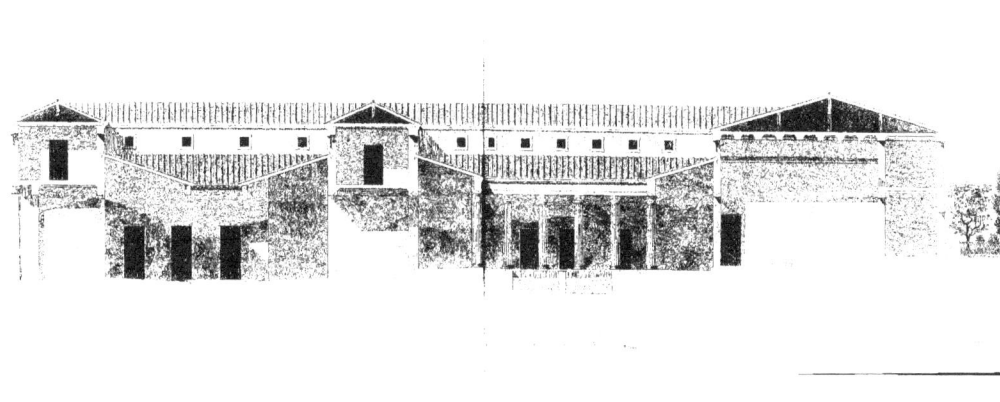

Fig. I.

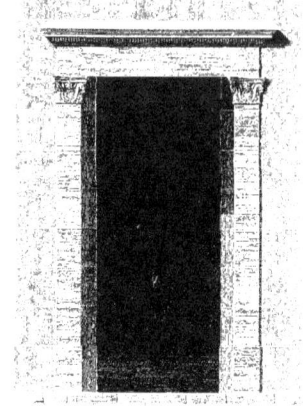

Fig. II.

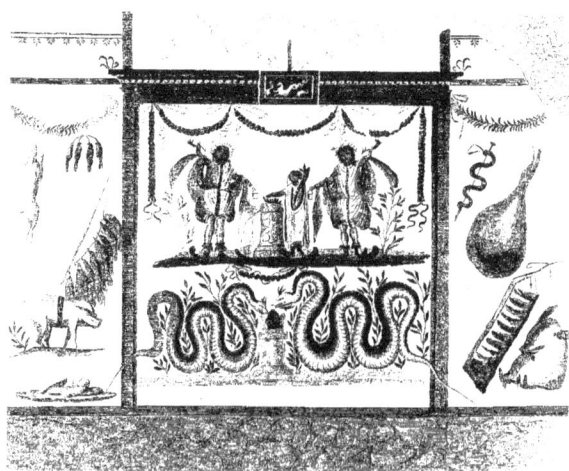

Planche XLVI.

MOSAIQUES

Fig. 1. Fig. 2.

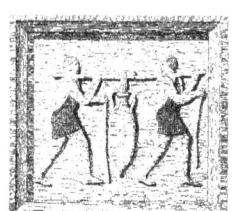

ENSEIGNES DE BOUTIQUES EN TERRE CUITE.

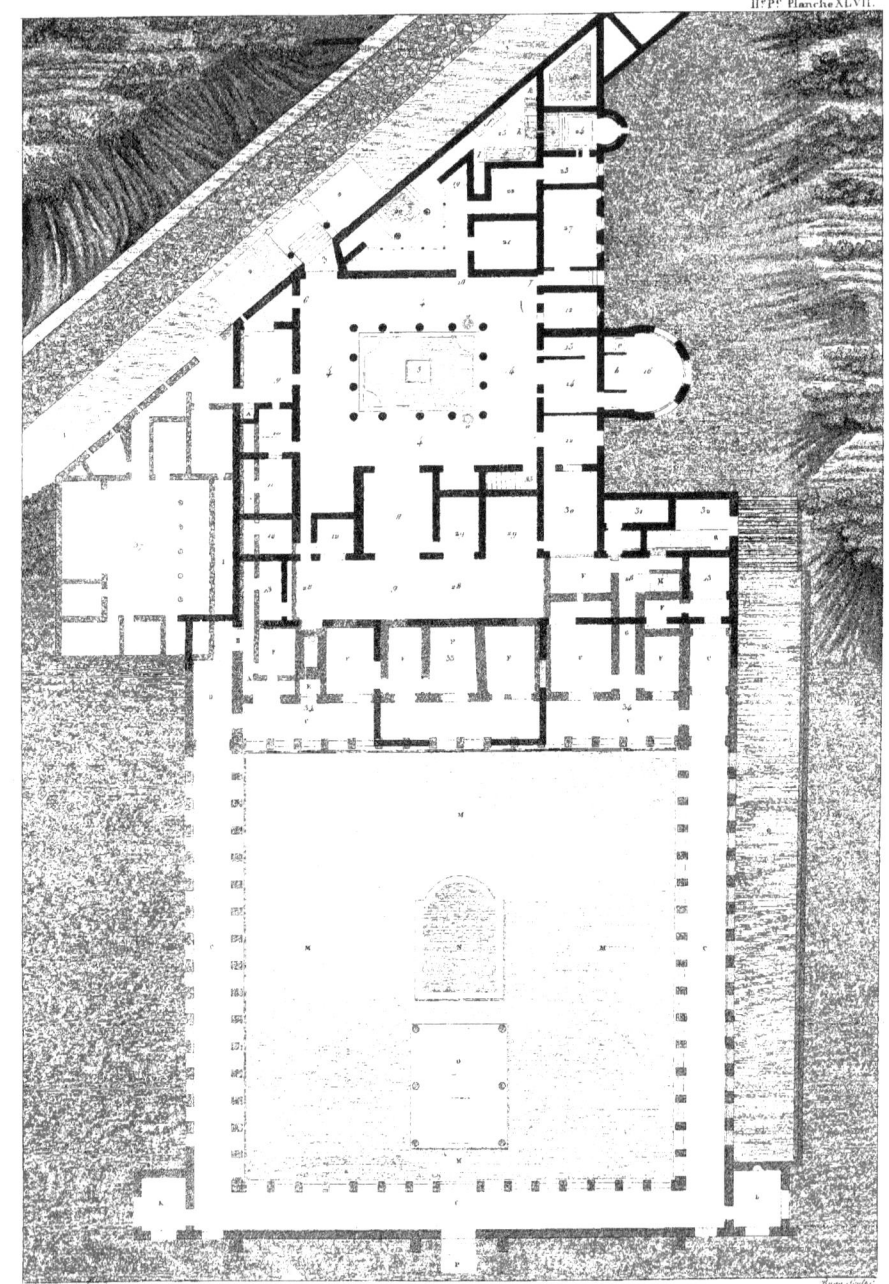

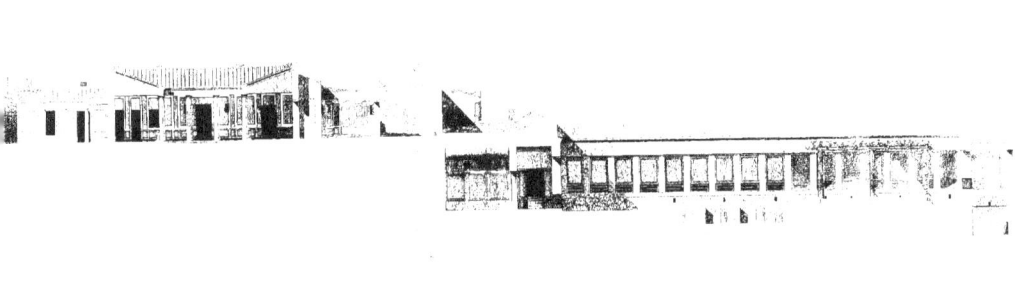

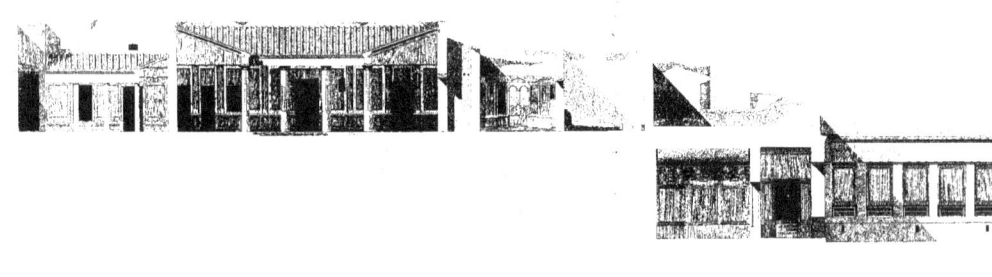

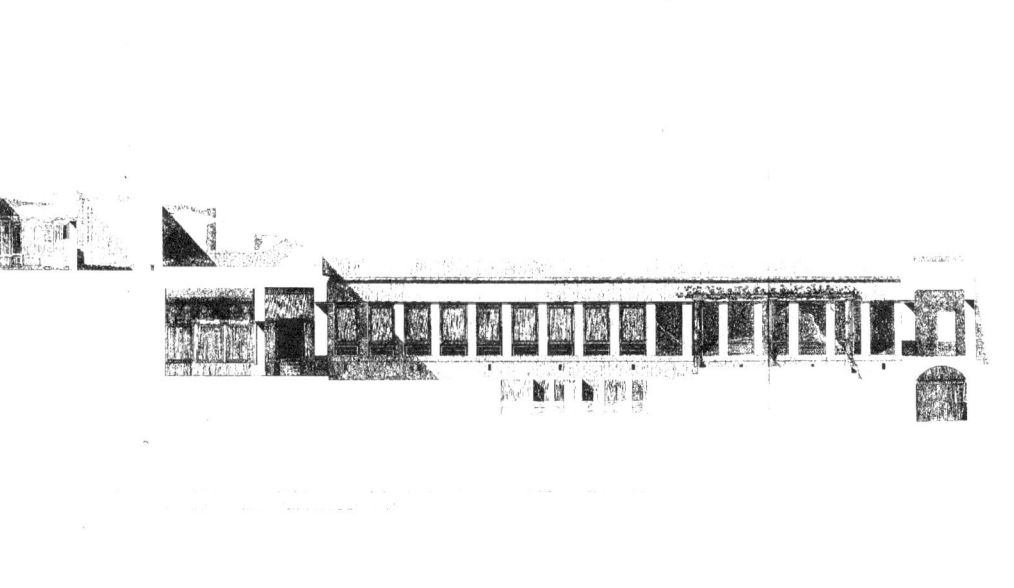

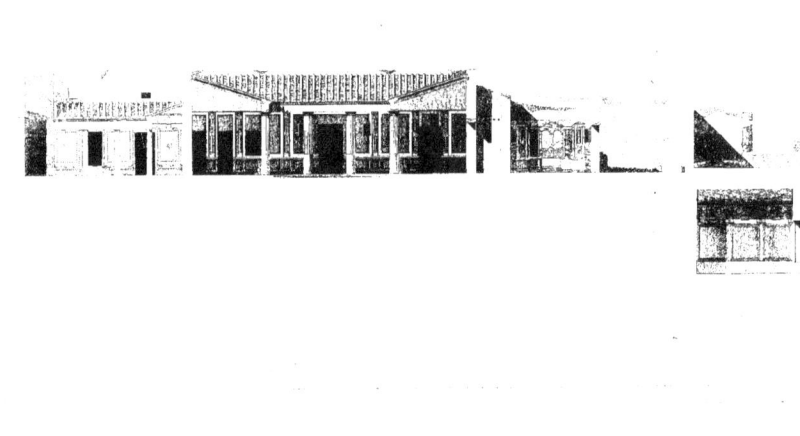

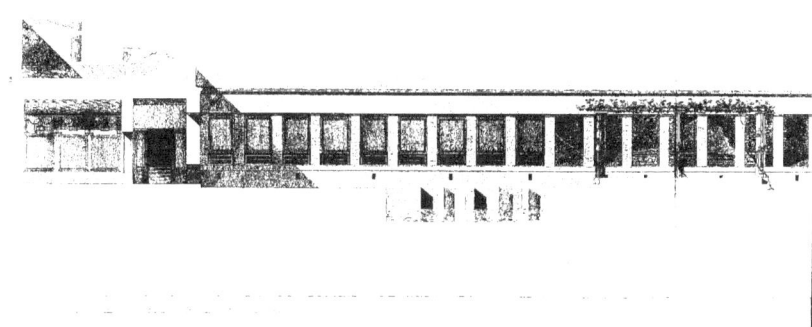

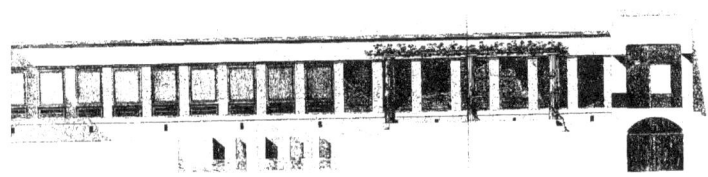

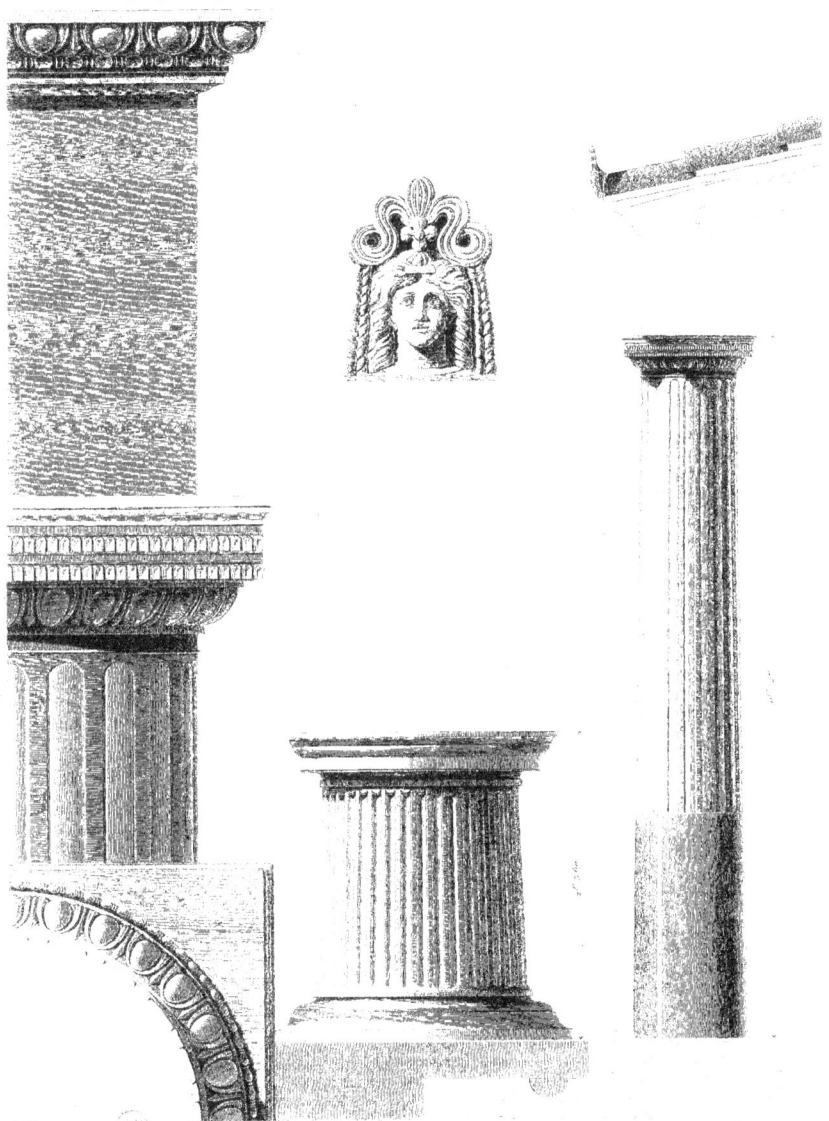

IIe. Pe. Planche XLIX.

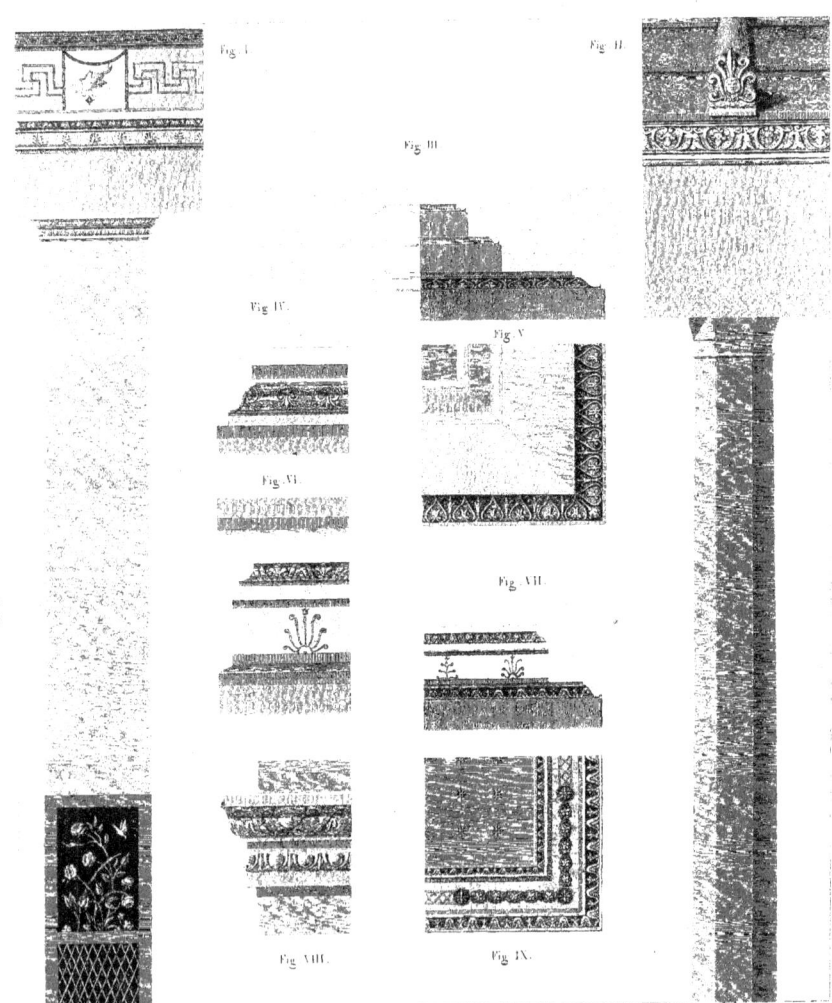

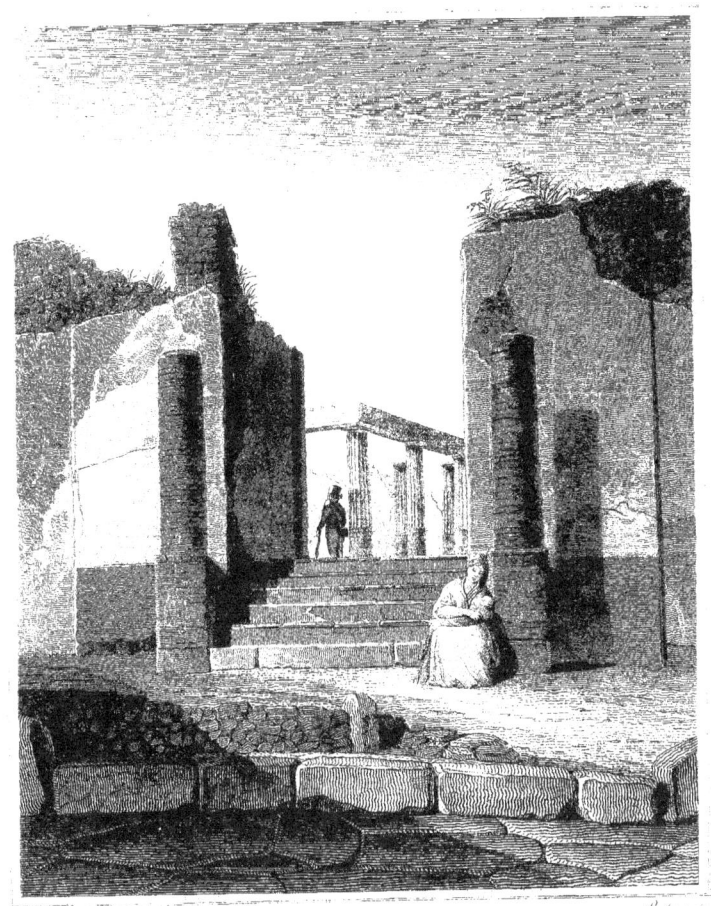

VUE DE L'ENTRÉE DE LA MAISON DE CAMPAGNE.

Fig. I.

IIe Pe Planche LII.

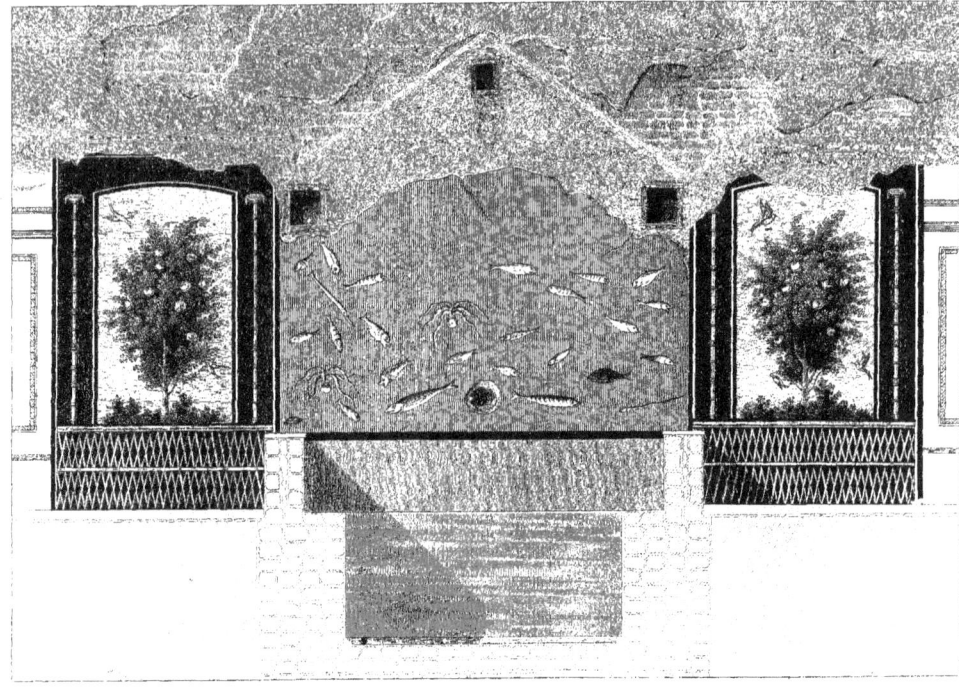

Fig. II.

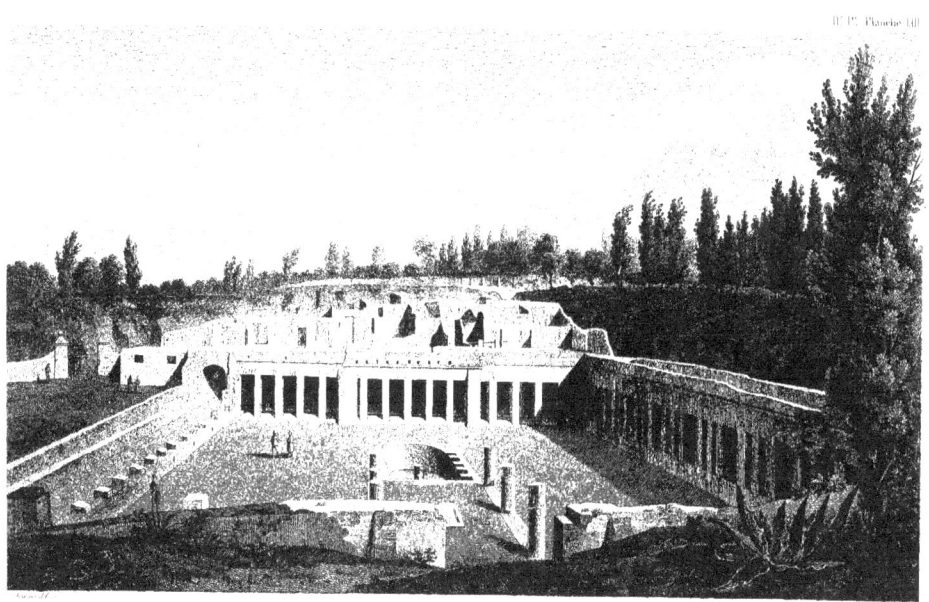

VUE DE LA MAISON DE CARMONE.
PRISE DU COTÉ DU JARDIN.

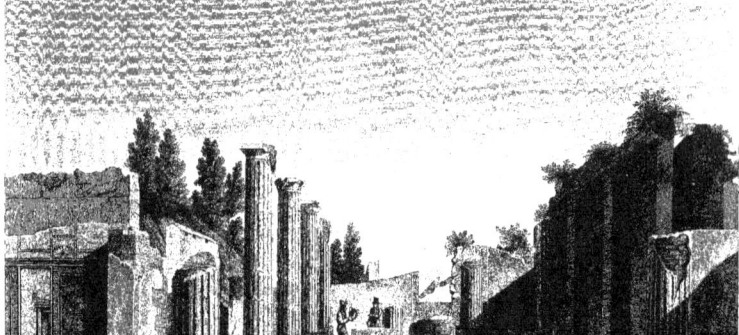

VUE D'UN ATRIUM CORINTHIEN.

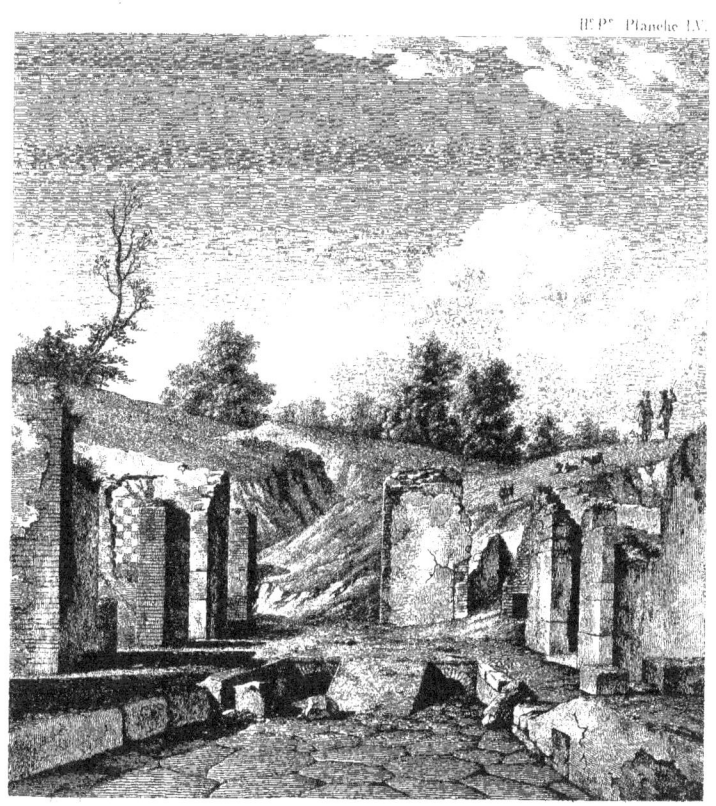

VUE D'UN DES ÉGOUTS DE LA VILLE.

PEINTURE.

www.ingramcontent.com/pod-product-compliance
Lightning Source LLC
Chambersburg PA
CBHW070954240526
45469CB00016B/879